企業、品牌、識別、形象

符號思維與設計方法

王桂沰 著

 全華圖書股份有限公司

序

回到台灣就要滿十年了。

十年來奔波在企業、學校與回家的路上，足跡紊亂，前景似乎也看不清了。

欣賞別人頻頻出版新書，回過頭來看自己，這本書，從動筆到趕工完成，不過區區十來萬字，卻拖了五年，汗顏呵！甚至當中三分之二還是去(93)年本已完工，過個年又決定重寫的。原因跟做設計沒兩樣：只要還有時間，總是可以一改再改，沒完沒了。不過，總歸要到市場去接受檢驗，不管是商業市場或學術市場，最後只好抱著下一次就會更好給自己一個句點。

想想，我受昔日的老師兼老闆John Rieben的影響如此之深，以至十餘年來幾乎都浸在CI設計中，而且一旦沾上手，就難以脫身。反覆操作的結果，曾幾何時，一度無趣地難耐，老套再套上老套，令我懷疑Rieben如何可以一做半世紀，難道只為了在設計史上爭得的一席地位而已。還好，我還有一條通往教室的路，教學的同時，可以暫時抽離個案，做一點點旁觀性的思考，這也讓我在執行識別計畫時，能以開發新的規劃或設計樂趣，做為主要的慰藉。十年忙碌，換來些許心得。

這本書我選擇以符號學來切入，自然是受另一位巨擘的影響。當我還在美國就學時，一位瑞典的夥伴老是跟我推薦John Fiske，開始總認為她大概也是眾多追隨學術名流的粉絲之一，才三天兩頭要介紹我認識Fiske(尤其當她也對另一位大牌John Rieben提他，都得到「哼」的一聲回覆時)，我並不覺得會給我多少幫助，直到有點晚，又不嫌晚，才……。

Rieben帶給我的是實務經驗上的饗宴，他霸氣的眼光與設計能力，恰好與他眼高於頂的自視相呼應，我過去難得從他口中聽到什麼完整的「教

誨」。有關識別設計，反正做就是了，為什麼這樣或那樣做？ "for some reason" 那樣或這樣不好。我也沒聽他說到什麼 "reason" ，直到遇見符號學。原來Fiske有一把鑰匙，恰恰好可以開啟識別設計的後門(gatekeeper是個無言的大個子)。或許在實務界呼風喚雨的大設計師們從來不需要理論，因為許多時代的成果是他們創造出來的，但是，對於更大多數苦苦追趕在後，或者發憤圖強想要一探究竟，站在人物的肩頭上開啟另一個時代的眾生們，這把鑰匙卻是不可多得。

有了Fiske給我的鑰匙，終於有機會大啖Rieben帶來的饗宴。

Fiske其實是不在意什麼識別設計不設計的，Rieben到現在也沒多甩過Fiske，倒是在我的腦裡，他們分駐左右，一個管設計創作，一個提供研究思維。這本書的確是左右腦合作的產物。對於不嗜理論的大部分設計人來說，符號思維可能會顯得艱澀難耐(符徵、符旨，符號、符碼，交互出現，哪一個是錯字？)，這也是我在今年又重新翻寫一遍的原因，如果這還難讀，那就當成○○跳過，可能也無妨。不過，在書裡，何時使用符號，何時是符碼，並無筆誤，讀者可以相信我都已反覆推敲，有特定的使用概念與原因才下定奪。

對於學術研究有興趣的讀者，書中所討論的方法，如品牌概念的符號聚焦在它處或未可見，本書倒不是信筆寫就，也都是市場中交戰過的成果，應該可以通過檢驗，也是個人足堪慰藉的操作心得。至於在書寫上，書中案例多數精簡，是不希望長篇累牘過度引申，也盡量避免轉移章節內容中可操作流程的焦點。所以，立意上，我希望這本書是實用的。讀者可以循章節的推進，來演練識別形象的規劃設計，從第四章開始，自形象稽核的方法與內容概要，到第五章循資料分析整理，藉由符號的聚焦，定義出品牌概念；循著第六章，將品牌概念轉譯為視覺符號，原先一切概念在這裡逐漸化為可視的物件；第七章，則以修辭的概念來說明識別符號設計的技巧；第八章進入視覺系統的設計，將形象由個別元素延伸至整個系統面。第九章與第十章，則是針對形象表達提出概念性的策略。

我也希望這本書不是另一本設計專輯，或個案事典，或CIS標準設計流程的說明。所以在第一章，便先以文獻回顧的方式探討了企業與品牌、識別與形象的相對概念及交錯關係，並針對當今市場的發展，檢視可操作的定義。第二章是符號學介入識別形象設計的開端，也可說是本書所使用的探討語言及其結構的簡介，其後各個章節都是由此一結構開展而來。第三章則提供了整個識別形象設計的內在邏輯與操作流程，為後續的演練畫出架構來。

　　立意上，我還希望這本書不是介紹如何設計標誌、標準字、吉祥物…等細節的入門用書。所以本書重點置於整體規劃概念與設計過程管理能力的建立，對於已有實務經驗或初階訓練的讀者，希望本書對於個人的進階得有些許貢獻。

　　本書第十一章蒐錄有關識別設計的年表，可以算是十年前在美國即已寫就大部分的舊作，這期間也都在課堂上當成部分的教材(意思是說，當中不少資料和Per Mollerup 1997年所出版的作品重複，是因為引用自相同的資料，我並沒有抄襲他的研究)。另外，由於完成時間過久，當時的研究紀錄又不夠詳盡，致使引註資料殘缺不全，反而看起來像是全書中最為簡陋的章節，事實上在網際網路還不發達的當時(當時只有Gofer系統)的確是在美國不少圖書館做足了功課。之所以納入書中，同該章導言所說，多少可以讓讀者置身人類的歷史長河中，有助一種宏觀視野的養成。

　　最後，這本書的出版，不能免俗地要感謝許多人的襄助。除了前述對我影響深遠的兩位學者，還包括我的研究所學生蕭淑乙、陳怡儒、陳千貴，於最後的階段先後在資料蒐集、攝影及校稿上的協助，也要感謝全華出版社的柯小姐在「賣相」不佳的疑慮中，願意出版本書。最後，如果有任何榮耀，歸於始終支持我的，家裡的，兩個小女子，否則十年來的台北、台中的分隔，企業、學校與回家的殊途，會是更艱難的一條路。

王桂沰

09-16-2005

目錄

企業‧品牌
識別‧形象
符號思維與設計方法

表目次

圖目次

從企業到品牌，
從識別到形象

「譬如爲山，未成一簣，止，吾止也；
　譬如平地，雖覆一簣，進，吾往也。」

—孔子

企業與品牌

　　早期，「企業」這個概念代表的是一個提供產品與服務以賺取利潤的組織(Ebert and Griffin, 1995)，企業存在的手段，無非是行銷求利。在這個營運過程中，「企業」將各種資源轉換成有形財貨或無形的服務，以滿足他人之需(司徒達賢等，1995)。企業代表的是經營主體的角色。自商品經濟一躍成爲市場的主力之後，擁有自己名稱的商品開始在大眾市場上開疆闢土，品牌的概念逐漸成形，不過此時，做爲品牌經營者的企業本身，乃至其他不經營品牌，或不訴諸大眾消費市場的企業，甚少存在著將企業也視爲品牌的觀點與做法。雖然企業識別的概念自二十世紀開啓之後，即一路開展，隨著全球經濟的發展與設計專業的抬頭，從跨國企業到地方機構都理解「企業」這個概念可以、也應該加以具體形式化，而且利用美學管理(CAM, Corporate Aesthetics Management)的方式，可以發展成爲企業行銷的主力工具之一

(Schmitt, Simonson and Marcus, 1995)，更遑論它是經營策略的一環。不過，企業與品牌的密合，卻已是世紀末的事。

　　當1999年8月，福特汽車公司宣佈它的重要的汽車組件今後將尋求委外，對福特汽車公司來說，汽車的製造生產將不再居於重要的地位，「未來福特公司將專注於設計、品牌打造、行銷與服務」。①在英國學者Wally Olins眼中，這類型小小的市場消息，有著重大的指標性意義，他特別撰文評述，認為知識革命後的今天，市場上已沒有什麼可見的資材是各經營團隊所無法探悉、分享的了，於是企業只能轉而追求無形的價值因素，而唯一一種企業不需與他人分享的無形因子，便是品牌。②

　　回顧Olins長期對「品牌」所做的理論研究，它在上個世紀七〇年代給品牌所下的定義，認為品牌只是針對消費者而言才存在的概念；相較之下，一個企業識別的概念則複雜得多，因為企業的對象涵蓋了內外在，包括員工、股東、經銷商、政府、地方團體…等都足以影響一個企業的觀瞻與動向。③但是到了二十世紀的末葉，品牌不再只限於是消費者關注的焦點而已，所有企業面對的對象，也都會在乎品牌(Olins, 1990)。及至二十一世紀，品牌的發展使其涵蓋的意義與重要性，都遠遠超越了過去理論的預期。「品牌」已經成為企業最獨特的資產，並且取代了「企業」的角色，成為旗下內外各種閱聽人認同的對象(Olins, 2000)。

品牌定義

　　David Aaker是在品牌策略的相關研究中最常被引述的美國學者之一，他從法律保障的觀點來定義品牌，認為品牌是一個用來識別某些產品或服務，並與競爭者有所區隔的特殊名字與(或)象徵符號。因此一個品牌可以保護經營者與顧客免於仿冒之苦（Aaker, 1991）。有學者從產品的觀點出發，加以擴大，認為，品牌是有形的產品加上無形的價值，及消費者賦予產品的期待(Brandt and Johnson, 1997)。Kapferer則從策略面來看，他認為，品牌不是一件產品，而是產品的本質、意義和方向，它定義出產品在時間和空間上

的識別本質。一般人太過著重於它的組成成分，只以這些成分如標誌、設計、包裝、廣告、知名度，甚至品牌的財務評估等來定義它，實則品牌的管理工作應該起步地更早，是從一個策略與一個持續性的願景出發(Kapferer, 1992, pp. 11)。一個品牌的名字不只是用來區隔製造商的標籤，它更是一個複雜的象徵符號，代表了一組多元的構想與特質；它的展演結果是一種大眾的形象，一種比起產品本身創造出的實體成果(如銷售)更重要的個性或特質(Gardner and Levy, 1955, pp. 34)。

企業品牌與產品品牌的差異

當今，不經營自有產品品牌(OBM)的企業，也能擁有品牌了，只要這個企業的製造或服務能力受到顧客廠商的尊重與信任，賦予該企業由製造/服務能力轉移出來的價值象徵能力，對於這些市場上的業者與潛在顧客而言，便具備企業品牌的認知與功能。於是，企業品牌經營的目的在於：整合、支援企業的各個層面，並與競爭者區隔開來(Balmer, 2001)。

如果將品牌的概念在產品與企業身上做比較，企業做為一種品牌，與產品品牌之間仍有幾點執行上的差異：企業品牌應屬執行長(CEO)的責任而非品牌經理；它應在企業的策略性計畫的語境中產生，並進行管理；它有潛力影響多重的企業對象及團體，因此不能只托付給專注於服務消費者的行銷部門；除此之外，一個企業的品牌應直接源自該機構的識別(organisation's identity)(Balmer, 2001, p. 281)。藉由企業品牌的打造，一如產品品牌同樣可以讓自己與競爭企業區隔開來，甚至，企業品牌可以為產品背書，協助打造產品品牌。

品牌的價值

當今，企業的無形價值已經開始脫離既有的經營實體，而光是此一無形價值，就足以讓消費者願意嘗試它推出的新產品，也讓其他企業願意花鉅

資併購即使營運近況不佳但已建立知名度的企業。福特汽車公司在1987年花費2.5兆美金買下狀況不佳的捷豹(Jaguar)汽車，現在，它不只為福特公司開啟一個完全不一樣的個性市場，這個品牌還有一系列非汽車商品，如香水、珠寶、皮件等在時尚市場流通。

　　品牌一旦成形，背後的有形連結就會逐漸淡化。當它變成一個可以獨立於可見商品(或企業)之外的無形價值的象徵符號時，即構成一個足以傳播的品牌。一家企業，如果扣掉有形資產之後，不再剩餘價值，則其實並無品牌可言。日本的豐田(Toyota)汽車和美國通用(GM)汽車兩家公司在1983年共同成立了一家新的汽車公司(新聯合汽車製造公司)，在1989年這家公司利用

圖1.0 Toyota Corolla 汽車

同一條生產線製造出了Toyota Corolla和GM的Geo Prizm，唯一不同的是，它們分別掛上不同的品牌名字。其中Corolla定價為美金九千元，只比Geo Prizm高約一成。但是五年之後，同樣的一輛車，掛上Toyota的車顯然比掛著GM貶值得緩慢，即使二手車的價值，前者也高出18%。癥結就在「品牌」的無形價值，美國的消費者已經建立Toyota代表著較高品質的印象。③

　　二十一世紀的今天，企業經營的焦點，已經開始由製造或銷售，轉向一組代表特定價值的形象符碼。從臺灣做為世界PC代工生產的最大基地就可以理解，偌多國際電腦品牌的商品，都已透過委外生產來進行。畢竟，產品一旦可以委外生產，而且委外的程度愈高，產品與競爭者之間的差異也可能因而愈來愈小。企業的目的，已經開始轉變為設法將自己塑造為一個可以經營的品牌。畢竟，如果品牌代表的是企業創造出來的無形價值，而他又顯然比有形資材更具獲利潛力，那麼，哪個企業不希望將自己的公司也打造成為一個品牌？

　　正如諸多學者曾言，面對一個傳統社區的溫馨概念逐漸式微的現代化商業社會，企業成了人們一個自我認同的重要來源，企業的象徵符號，也成將成為個人歸屬感的重要符徵(Cheney, 1991; Christensen and Cheney, 1999; Olins, 1989)。

識別與形象

　　企業識別(corporate identity)這個詞自從1970年代站上市場的檯面之後，④隨著全球經濟的發展與設計專業的抬頭，從跨國企業到地方機構都將它視為企業行銷的主力工具之一，也是經營策略的一環。CBS的「眼睛」，從1951年與全美的觀眾見面之後，迄今已逾半百，仍是哥倫比亞廣播電視公司的營運象徵。奇異(GE)公司在1890年推出的新藝術風格的企業標誌，一百餘年來，除了是整個集團事業體的識別標誌，也成了奇異此一品牌的象徵符號，集合了眾多不同的產業群，是所有形象的誘發焦點。

　　「識別」是什麼呢？

　　它可以被解釋為一個企業所擁有的一種潛在的資產或資源(Fiol,1991; Gioia, 1998)，也可以視為一種發生在企業身上，且持續發展中的狀態(Gioia, Schultz and Corley, 2000; Hatch and Schultz, 2002)。企業識別的概念係指一個企業機構如何表現與區隔自己(Alvesson, 1990; Olins, 1995; van Riel and Balmer, 1997)。而企業識別與形象的概念可以近似一個週而復始的因果循環：企業識別指的是企業本身希望如何自我表達的形式，它能幫助人們尋找、識認出一家公司。企業形象指的則是，一個企業希望它的相關對象，當他們想起這個企業時，所產生的一組想法與感受(Grahame Dowling, 2001)。

　　從傳播面來看，企業識別是總合了各種象徵符號，以之傳播企業本身理想的自我觀照給予它外在的大眾；而企業形象則是外在世界對這些傳播作為的接受狀況，或說地更特定些，是這個企業外在環境的相關群眾對此企業所持有的一般性看法(Margulies,1977)。一組強烈的識別，可以創造出許多潛在的效益，例如好的企業識別，可以吸引優質的人才前來效力，可以培育員工的動機，可以刺激投資人加碼；品牌識別也可以在逐漸同質化的產品上附加上價值，可以激勵消費者的信心與忠誠度(Balmer, 1995; Fombrun and Shanley, 1990; Olins, 1989; van Riel, 1995; van Riel and Balmer, 1997；Christensen and Askegaard, 2001)。

對於識別與形象兩個概念，Hatch和Schultz (2000)在詳細檢閱其他學者的定義之後，借用索緒爾的符號概念，以相對性差異(relational differences)的方法，整理出識別與形象的三個差異項：內部/外部、他者/自我、多重/單一。從這三個彼此相對的差異，他們做出定義：「形象」是外在對象所形成的定位(內部/外部)，是由他人獲取的觀點與解釋(他者/自我)，當閱聽人不同時，形象是多重的(多重/單一)。「識別」的定義則是：識別是由內在與外在的定位所形成(內部/外部)，「我是誰」無法完全由他人對我的看法及我認爲他人會有何看法分開來(他者/自我)，不同形象的識別仍會指向同一機構(多重/單一)。

雖然企業的外在對象與內在對象可以清楚地界定，但是兩者的觀點卻往往彼此影響，難以區分誰爲訊息的始作俑者，例如，在一份市場研究中，學者發現，若詢問受訪者哪些關鍵面向可以用來描述某一企業時，往往出現的答案會又落回到提問者自身的描述(Cheney, 1992; Christensen and Cheney, 2000)。因此，企業識別和企業形象，幾乎是無法分開(Christensen, 2001)。顯然對於學者而言，理論的研究似乎可以在識別與形象之間畫上一道清晰的界線，但是在市場操作上，兩者實則互爲表裡，難以切割。事實上。有關識別與形象的定義與它們之間的分界，無論在市場上或學術界確有逐漸模糊之勢(Christensen and Askegaard, 2001)。這種模糊的現象，代表的也正是隨著市場的發展，在設計實務與學術研究的踴躍投入下，企業識別與形象之間交互影響的關係已然愈演愈烈的事實，也讓設計者瞭解，要進行企業識別的設計，已不能單從企業一方面下手，從整體形象來觀照才不致顧此失彼。因爲，任何細微的設計安排都可能動見觀瞻，而企業內外的意見顯然都不可缺。

新經濟型態下的企業識別

在廿世紀五〇年代，當全球市場尚未被大量生產所滿載的時代，企業

識別設計的發展（當時多稱爲house style）才開始如火如荼的展開，也成爲企業在全球攻城掠地的助力。由於當時市場型態的特性，加上其它多種時代性因素，使識別的形式呈現高度的同質性（詳見第十一章），企業普遍認爲以同一張設計過的面貌使用在所有市場，是成功的法則。但是當全球在八〇年代末期進入所謂的後現代社會之後，市場經濟的型態開始有所轉變，一方面個性化的市場逐漸成形，異質性的消費需求取代了過去大量生產所餵養的同質性市場，消費者不再滿足於集體性的共同價值的追求，反倒是愈趨熱衷於藉由特色性的消費，形塑自我的獨特風格。在這樣的消費現象背後，是一種對於二元觀念絕對權威的質疑，與逐漸的解離，終至普遍的覺醒。在後現代的社會，人們對於符號歧義的解讀，成爲一種普遍的現象，於是價值觀也從昔日現代主義式的大一統觀念，逐漸走向分立而多元的價值樣貌。Moffit在1994年所做的研究證明，個人對於一個企業不但會持有多重、甚至彼此衝突的印象，而且對於這些衝突的形象還不以爲忤。⑤在他的看法裡，以一套單一的觀點來詮釋企業，並一致地訴諸大眾，冀求預期的形象是不切實際的。

　　企業紛紛注意到品牌的效能，並開始重視品牌的經營也成爲後現代蔚起的市場現象之一。企業品牌是企業機構與它的各層對象之間的傳播介面(Hatch and Schultz, 2001)。當企業面對品牌經營的議題時，勢必也要面對產品的開發與其市場對象的區隔及形象定位，這些無不將企業原有的對象加以擴大，也讓形象的訴求愈趨複雜。一旦品牌下的產品持續延伸，區隔漸趨多元（如福特汽車旗下的諸多子品牌都鎖定不同的族群，訴求也不盡相同），均令企業形象面對的處境有別於昔日的思維。尤其當世紀末全球又進一步邁入所謂「新經濟時代」，企業經營的型態在併購風潮熾盛的走向下，企業聯盟的網絡成爲市場主流(Kelly, 1998)，集團式的經營或企業的聯盟也比以往更盛。於是設計的焦點又從個別企業轉移至集團網絡。傳統以一致性(consistency)做爲最高準則的企業識別設計，面臨了多重性(multiplicity)現狀的挑戰。針對此一趨勢，荷蘭學者van Riel在1995年曾提出CSP(Common Starting Points，「共通性起點」)的相應理論，⑥受到不少學者的呼應。在他的眼裡，「多重性」並非企業識別的絆腳石，反而是提升識別效益的策略

性原則。在他的理論中,「一致性」也非存在於企業的視覺元素之間,而是可以在每一個元素的根源處找到。所以,一個企業面對不同的對象,表現出多重的形象,同樣可以提供形象上的一致性,這種一致性即來自企業機構的CSP。企業識別的任務便是有效管理新經濟時代的這種多重性,而非藉由限制加以壓抑。

在過去,以企業機構為中心(organization-centered)的觀點主宰著識別的設計,意謂著識別是由構成一個單一企業的多種元素的組合。但是當企業進入到高度結盟化的新經濟時代之中時,企業中心式的識別理論已不敷所需。代之而起的有「關係中心式」(relationship-centered)的理論,取企業所置身的聯盟與網絡做為識別的核心部分,而非僅僅視為外部的關係(Balmer, 2001; Leitch and Richardson, 2003)。紐西蘭學者Shirley Leitch和Neil Richardson在van Riel的CSP理論基礎上,曾經提出一個「企業識別品牌網」(corporate identity brand web, 2000)的模式,來架構新經濟型態下的企業品牌化工程。在他們的模式下,納入「多重」的企業品牌與品牌關係項,甚至包括了競爭者的品牌,形成一個以企業品牌為核心的織網(圖1.1)。

面對新的企業識別情勢,這些學者的理論都有一個共通的切入點,意即,品牌已經成為企業識別設計中不能割捨的部分,而且,品牌的結構還是企業識別設計的發展根源,企業做為一種品牌,應該在此一結構中扮演何種角色,便是它形象的來由。

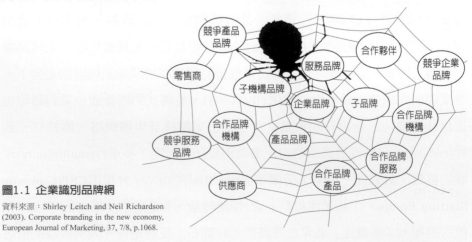

圖1.1 企業識別品牌網

資料來源:Shirley Leitch and Neil Richardson (2003). Corporate branding in the new economy, European Journal of Marketing, 37, 7/8, p.1068.

企業品牌化的路徑

　　若要試圖理出「企業」與「品牌」的關係及「識別」與「形象」的分際，可以從圖1.2來做說明。一個企業想要告訴別人自身是一個什麼樣子的機構，會透過許多識別的符號（諸如標誌、企業名稱等，其中又以產品或服務為大宗）進行傳達。這些識別符號透過各種不同的接觸方式，傳遞到不同對象的經驗中，對內形成認同的議題，對外，則是印象的生成，不過，這兩者均已進入到形象的構面，都屬對企業識別或產品識別的知覺與感受。但是，這兩類形象感知，個別而言，都還是局部的企業識別構面，⑦對於企業經營者或企業識別形象的評估工作而言，還需針對識別符號所貫穿的識別、認同與形象三個構面，全盤觀照，才能得到整體的形象。值得注意的是，在企業的識別結構中，還參雜一個更複雜的品牌結構問題：基於企業不同的品牌組合結構，又有企業機構的識別與產品（或服務）品牌識別的關係結構與需求在這裡出現。

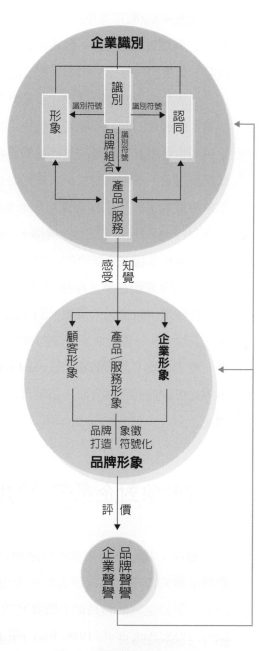

圖1.2 企業品牌化的路徑

雖然大型企業所存在的品牌組合結構較明顯，但是不論企業經營的產品或服務只有一項，或多樣，兩者之間就是一個品牌組合的關係。⑧無論是對識別或產品/服務產生的認同，或因識別或產品/服務而生的形象，都是具體塑造企業識別的內涵。這些內涵如果整理得當，透過設計手法，運用象徵符號、形象符碼等工具來讓大眾（或特定對象）識別出此一公司，便是企業識別。而無論員工的認同狀況，或是外部對象的印象，這種透過對企業識別的接觸，而產生的知覺與感受，便是企業形象。在一般大眾對企業的形象認知之外，也會對其所經營的產品或服務經由使用而產生另一種印象，便是產品或服務形象。不同的對象，其實對於企業或它的產品，都會持有不同的接觸印象，這些構成，也都會囊括於形象的計算之內，只要一個企業或其產品/服務以特定的識別符號對外傳播，一般大眾取得的企業形象、產品/服務形象與顧客形象這三者統合的印象，便可能形成品牌形象。亦即，企業品牌形象的打造需兼顧企業、產品/服務與顧客或典型使用者的形象三者，設法令這些符號展現象徵化的價值。到了此一階段，企業形象也可以轉譯為品牌形象。⑨最後，一般大眾或市場對象在對品牌形象的感知上，再加上個人的評價，就過濾出「品牌聲響」(Brand reputation)。⑩品牌聲響一旦建立，將會形成無可取代的企業資產，這項資產還會回過頭來成為企業識別與形象的要項。

品牌形象對企業經營的影響

　　每年，我們看到大筆的行銷預算不斷地被投入到市場上，用來創造或維護品牌的形象，專家學者的研究也證實，發展、傳播與維護一個品牌的形象，對於這個品牌長期上的發展成功與否，有重大的關聯性(Gardner and Levy, 1955; Park et al., 1986; Ries and Trout, 1986)。企業做為品牌的一類，或說是企業旗下品牌群組的母品牌，同樣需要做形象的創造與維護。只是，一個企業若要成功，涉及的因素甚廣，不論是經營管理、資金運用、人力資

源、研究發展或行銷推廣等，都是可能左右的條件。「企業品牌形象」這樣一個抽象的概念，在企業的成功要件中，能扮演什麼角色呢？

早在一篇近三十年前的論文中，企業品牌形象的功能就被提及，作者引述了一段飛利浦公司的報告文字：「在這個科技與競爭的時代，消費大眾逐漸面對的，是一個充斥著相近的設計與功能，而又價格多重、選項廣泛的產品市場。很清楚地，當產品在價格上、品質上、設計上和功能上並無明顯的高下時，購買的動機將逐漸為品牌及其生產者的聲譽所影響。」[11]顯見企業品牌形象早已成為消費者購買產品的重要決策因素。

近期，一項有趣的實驗也指出，品牌的識別形象還可以扭轉消費者對產品實質的使用感受。美國貝勒醫學院(Baylor College of Medicine)的研究人員曾對六十七名受試者進行實驗發現，蒙上眼罩喝可口可樂與百事可樂時，全部的人都說百事可樂比較好喝，但在拿下眼罩、看到商標再喝的情況下，有四分之三的人選可口可樂。腦部掃瞄發現，受試者看到可口可樂的商標，腦部管記憶的海馬回(hippocampus)與後側前額葉皮質(dorsolateral prefrontal cortex)立刻變得非常活躍。百事可樂味道雖然略勝一籌，卻未能刺激這些部位。[12]

企業品牌形象及其累積的聲譽，同樣可以成為企業員工認同的指標。2004年個人電腦的鉅子IBM PC，在大中華的業務團隊共達120多人，但在中國大陸的聯想宣佈買下IBM PC事業後，極短的時間內，便有高達40～50人先後離職，超過原團隊總人數三成。事實上，即便薪資待遇高出聯想員工許多，不少IBM PC事業部門的員工還是無法接受不再是IBM人的結果。

企業品牌形象還可以為企業新推出的產品、品牌，或為企業成立的子機構背書，加速新品的動能或提供信賴度。從企業品牌化的路徑來看，品牌形象的打造可以說是企業識別設計的終極目標。企業藉由品牌的建立與形象的維護，將在顧客心目中取得一個固定而有利的位置，縮短產品/服務的銷售路徑；它也能為企業本身的各種經營條件營造一個最有利的環境，讓企業的經營可以順水推舟，事半功倍。

企業面對的識別種類

　　從設計的角度來看，存在著相當多不同的識別類型：

・**企業識別**(Corporate Identity, CI)是其中我們最常見到、提及的應用類型，適用於各類與不同規模的企業型態。

・**機構識別**(Organization Identity)在台灣多以字面之意泛指對象為企業以外的任何機構體，舉凡學校、非營利事業、博物館⋯等均可以此相稱，在西方學術領域則是將OI（機構識別）視為相對於CI（企業識別）的企業個體的識別概念或內部審視的概念，係強調從企業內部的角度來看待自身的識別議題(Stewart and Barney, 2000; Albert and Whetten, 1985; Ashforth and Mael, 1996; Messick and Mackie, 1989; Duttin and Duckerich, 1991; Fiol and Huff, 1992)。對於企業集團化的新經濟時代，「機構識別」與由複合機構群形成的「企業集團」所產生的「企業識別」，可以有較明顯的分野。Stewart及Barney認為機構識別是一種決策的框架，若從Albert及Whetten所提出的機構識別的三項特質定義（內部宣稱的核心特質、獨特性質，與當下的連貫性）來看，OI有一種強烈的認知成分，可說是不同的企業面對競爭時，能表現本身差異化的精神哲學，這個哲學也可以視為一個由一組概念、概念之間的關係，及蘊藏其中的訊息所組構的知識體(Medin, 1989; Leahey and Harris, 1993)。

・**活動識別**（Event Identity）指的是針對諸如運動賽事、研討會、影展、各類節慶等偶發性與常態周期性的活動，所表現的獨有風貌。

・**品牌識別**(Brand Identity, BI)多半指企業體或機構所經營的產品或服務品牌所呈現的識別樣貌。不過，在今日品牌概念不斷普及化的影響下，市場上也經常將企業或機構等以品牌視之，因此企業識別，也可以兼具企業品牌識別的功能，歸類為品牌識別亦不為過。另外，在事業個體化的今天，不論是個體經紀人或政治人等，也會刻意經營自己的形象，突顯識別，我們也可以歸類為品牌識別。

・**產品識別**(Product Identity, PI)以產品做為識別者稱之，代表的是藉由產品

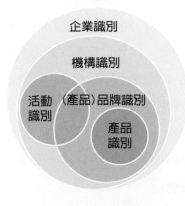

（企業）品牌識別

圖1.3 企業的各種識別關係

的造型、色彩、材質或功能等所延展出來的系統性基調，令消費者得藉由這些基調識別產品、產品品牌，或產品製造者。

有趣的是，上述不同的識別類型是有可能發生在一個企業身上的（圖1.3）。一個經營產品的企業，會期待藉由識別設計先為自己的產品塑造獨有的風貌，如福斯汽車推出造型絕無僅有的金龜車、Smart使用彩繪鋼板、Volvo則始終強調安全特性（產品識別）。企業旗下的產品無論使用單一或多元的品牌組合策略，品牌識別的設計必然不會缺席，從一個響亮的品牌名，到鮮明的廣告風格，都能促進產品的銷售與聲譽的累積（圖1.4）。企業也經常透過活動，發揮公關或促銷的效益（活動識別），如光寶公司每年贊助「光寶設計獎」（圖1.5）、新光集

圖1.4 產品識別 攝影：王小萱

圖1.5 光寶設計獎活動識別

團則有「台新藝術獎」，這些活動無論是延續企業的識別或就年度主題再開發，也都需要識別設計的助力，才能促進傳播效益。涵蓋在這三種識別類型之上的，先是機構的識別，代表經營與主辦單位，也是執行的核心，機構內部的認同與外部的形象，都關係著經營的成敗。如果以集團性的企業來看，若屬單一性品牌概念的組合策略，則企業的識別又主宰了旗下機構識別的走向，若非，則企業的識別與旗下機構的識別應以何種關係進行組合，也是無法迴避的議題(企業識別與機構識別)。最後，企業品牌化的打造，對許多企業而言，是整體經營的目標，一旦企業品牌的識別得到認同，形象獲得推崇，將轉而讓其下的各類識別受惠(品牌識別)。

企業識別的型態

企業的識別，可以依企業經營的策略而呈不同的型態。Olins將之區分為單一式的企業識別、集團支持式的企業識別及多元式的企業識別[13]。單一式的企業識別出現在絕大多數的中小企業，而大型企業無論經營規模如何擴張，均以同一主體性的識別對外者，也屬此型。例如英國的維京集團(Virgin)，雖然旗下經營的產業甚多，跨足航空、娛樂、傳播、飲料…等，然而卻始終以Virgin做為企業與產品品牌的識別，頂多在這些諸多各種不同產業的子公司名字下，在以Virgin為首的公司名字之後加上一個敘述性的用語，如Virgin Airline, Virgin Record 等。奇異(GE)公司亦復如是(表1.1)。

集團支持式的識別型態出現在願意以母公司為子公司背書的企業集團上，例如台塑集團旗下的南亞塑膠、長庚醫院、台朔汽車公司…等，儘管公司名稱互異，但是它們與王永慶或台塑集團的連結卻如此清晰，足以令一般人明顯地識別其間的關係。此一類型的企業由於有母公司的背書，往往可以起母雞帶小雞的作用，為子公司加分不少；若母公司有悠久而良好的信譽，更能令新的子公司平添不少信任度。但是同樣地，由於此類識別的企業集團因形象息息相關，一旦任一子公司有任何營運上的差池，也可能連帶影響市場信心，危及母公司或其它子公司的形象。

表1.1 企業識別和品牌識別的型態與關係表

	單一識別	支持性識別		多元識別
企業識別	GE	台塑 台塑生醫科技 / 台朔汽車公司 / 長庚紀念醫院 / 南亞塑膠公司 / 台灣塑膠公司		Disney Disney / ESPN / Touchstone / abc
品牌識別	企業品牌＋敘述語(子品牌) **主品牌** **GE** Advanced Materials **GE** Consumer Finance **GE** Energy **GE** Consumer & Industrial **GE** Healthcare **GE** Transportation ……	企業品牌＋子品牌 **主品牌** **Toyota** Corolla **Toyota** Camry **Toyota** Avalon **Toyota** Celica **Toyota** ECHO ……	子品牌＋(企業品牌) **主品牌** 台灣塑膠公司 南亞塑膠公司 長庚紀念醫院 (台塑關係企業) 台朔汽車公司 台塑生醫科 ……	主品牌 Disney Touchstone ESPN abc
	品牌系	**子品牌群**	**背書式品牌**	**多元品牌**

資料來源：本資料整理自Olins, Wally (1989), Corporate Identity- Making Business Strategy Visible through Design, US: Harvard Business School Press.及Aaker, David A. (2004), Brand portfolio strategy, NY: Free Press, ch2,3. 並參考台塑關係企業網站http://www.fpg.com.tw/

　　多元式的企業識別出現在產較低調的企業集團經營上，這類型的企業不著重於彰顯母公司與子公司、或子公司之間的集團關係，因此，雖然屬於同一集團，卻各有自己的獨立識別。例如台灣的象山集團，以經營房地產和道生幼稚園起家，在1992年以頻道代理木喬傳播，跨足媒體事業，先後併購《勁報》、Power989電台、勁財網、勁學網、中視二台等，成為多元型態的企業集團。該集團並於2000年11月併購中天、大地頻道，宣佈成立「象山多媒體科技集團」，雖然如此，旗下各企業的識別依舊，集團成員的變化也不曾停止。

　　彼此之間常以獨立的面貌對外。這類型的企業集團多半行事低調，但併購能力強勁且頻繁，出脫手中企業也司空見慣，於是便不適宜為了統一集團的識別而經常更動新公司的識別。一旦經營不善或獲利出脫，也不需因識別的更動而影響集團形象或徒增該公司的識別困擾。

品牌識別的型態

在品牌識別的範疇中，機構與機構之間，或機構與產品或服務之間的關係，也可以依單一、背書或多元式的概念予以分類，而有單一品牌系的識別、子品牌群式的識別、主品牌背書式的識別與多元品牌式的識別。⑭David A. Aaker在《品牌組合的策略》(Brand Portfolio Strategy)一書中，將品牌做了詳細的關係界定，並整理出歸類的方式，令企業的品牌結構更形透明化，其中「品牌系」的關係指出以企業品牌為首的形式，即以企業品牌為主品牌，等於是以單一式的企業識別做為品牌識別的主體，所有的子機構或產品，都置身在企業品牌的識別之下，頂多在名稱上以一般性的敘述語加在企業品牌名之後，如表1.1的GE公司。

「子品牌群」是由企業品牌與子品牌聯合構成的識別關係，也形成一種共同組合式的主品牌，企業品牌與子品牌均扮演重要的形象識別角色。例如Toyota公司的不同車系均有獨立的名稱與不同的定位及個性，成為企業品牌之下的子品牌，然而這些子品牌的行銷無法脫離企業品牌的支援，形成一個雙連式的品牌組合名稱。它們的組合關係不若「品牌系」完全唯企業品牌的識別是瞻，也不似「背書式品牌」讓企業退身於後，而是分別扮演特定的價值象徵，但是彼此形成一個主要的品牌概念。

「背書式品牌」與「子品牌群」的識別均是由「支持性識別」的企業類型發展而來，只不過在「背書式品牌」上，主品牌由兩者共構的形式移往子品牌身上，企業品牌僅扮演背書的角色，如台塑的各個關係企業均有各自的產業重心與特色，各企業開發的產品均以本身的品牌來標示。

「多元品牌」的關係承襲自「多元識別」的企業類型，子機構之間有明顯的分界，分別有各自的定位，不希望大眾混淆彼此的識別。例如迪士尼公司其實擁有迪士尼、Touchstone、ESPN及abc（美國廣播電視公司）等不同企業機構，這些品牌除了迪士尼之外也都各自獨立，不相統屬，以免模糊彼此的企業文化與品牌特色。

企業與品牌識別型態的設計思考

分辨企業識別的型態與釐清品牌組合的關係，對設計者進行整體的規劃在策略上有莫大影響，也可以尋線構築出設計者的專業眼界。

1.分辨結構，發展識別

1.1 考量識別形象的延續性

單一機構式與集團支持式的企業識別都牽涉到母公司在歷史、價值、資源等形象資產與策略上的連續性，不應如多元式的識別由企業各自爲政，否則徒然放棄價值不斐的形象加值效益。針對前者，著手規劃的設計者應透過訪查，取得整個企業集團的核心特質，這個核心特質應該是企業彰顯自我形象上的槓桿支持力，讓市場對象得藉由此一槓桿力，輕易地辨識某一子公司或新公司的良好基因。例如台塑關係企業有很強的「樸實」文化與價值觀，大眾也很容易在長庚大學、明志科技大學或台塑石化的形象表現上發現這種特質。

1.2 顧及識別形象的整合性

了解企業所屬的集團識別形式，有助於設計者針對整體性的效益進行策略性的思考，引導出適當的決策：該使用同一套識別系統？進行局部的調整？重新個別翻修（針對舊企業）或量身訂製（針對新企業）？

對於單一機構式的識別，自然同一套系統足敷所需，對於新加入的機構成員不需大費周章，開發新的識別設計。對集團支持式的企業，便需考慮上述的槓桿力應如何在符號上辨識出來，即各企業之間應以何種視覺識別的元素做爲整合的基礎，令市場對象不致混淆，更有甚者能在視覺上強化彼此之間的聯繫，充分發揮支持性的力量。台塑企業一直是這個方面的忠實實踐者，郭叔雄於1967年爲台塑設計的標誌，以上下合圍的波浪形做爲整合的符號，一直沿用迄今，顯見其做爲形象資產的受重視程度。設計者身處此種類

型企業的設計挑戰，將是在兼顧整體性的原則下，如何又能發揮個別企業本身獨有的理念價值。

至於面對多元式識別的企業，設計者則頗可放手一搏。整合性的議題，在此類型企業識別中，是如何與該企業本身的既有形象資產與後續的策略進行綜合考量。

1.3 瞭解產業發展的範疇

藉由企業整體的組織結構與識別關係，設計者可以對整體或某一特定事業體所涉入的產業範疇、現況與未來，有所掌握，進一步將有助於形象的精確定位。對於單一識別的企業，則是直接針對所有涉入產業進行整體性的思維，了解經營者在此一走向上所設定的願景，從而給予足夠延伸至識別策略所及的未來，不致形成發展上的限制。例如宏碁集團於2003年更換新標誌，以圓潤的暗綠色字體以及小寫的"acer"字母，取代原先線條較硬性的標誌，並去掉過去象徵硬體製造事業的弓形與鑽石圖案，完全以文字為Logo，呈現出較為軟性與宏觀的形象，同時突出Logo中的"e"字造型，標示宏碁從PC廠商跨足e-solutions事業。新的設計代表的正是新的方向。[15]

就集團支持式的識別而言，設計師不可避免地將兼顧集團與該特定子公司的定位形象，於是特定產業會形成影響識別設計的因素。例如台塑關係企業的標誌符號都以產業象徵為主。

至於面對多元識別性的企業，若取產業屬性做為區隔子公司的發展策略，此時，產業屬性，乃至該本業可能延伸至何等產業觸角，也會成為必須慎加考量的識別因素，例如道生幼稚園和NEWS 989均屬同一集團，但各自擁有符合該產業屬性的識別形象。前者是幼教溫馨的形象，後者則具大眾媒體的輕快、效率特質。

2.識別品牌，決定形象

一個經營有年的企業，手中可能會握有一個到多個數量不等的品牌，這些品牌之間的關係，有的是企業與產品使用同一品牌的形式，有的是企業

品牌對於產品品牌呈支持性的關係，而各個次品牌之間也有關係、強弱與功能不等的組合結構，這些都需要設計者加以審慎檢視、釐清，才能針對彼此形象的支援關係做出定義。例如表1.1迪士尼公司是一個兼營多元品牌與品牌系的組織，在集團面，除了迪士尼此一主品牌外，還分別有Touchstone、ESPN及abc等互不相關的主品牌。但在迪士尼品牌系之下，卻有迪士尼樂園、迪士尼DVD、迪士尼專賣店、迪士尼影業等諸多子品牌存在強烈的整體戰略整合的關係，一齣迪士尼的新電影，如「玩具總動員」的推出，相關的電玩遊戲與數位學習的電子書會由迪士尼DVD出版，連同角色玩具會在迪士尼專賣店出售，廣告及特別拍攝的幕後花絮會在迪士尼電視頻道頻頻播出，巴斯光年也會在迪士尼樂園活躍起來。凡此，都是設計者需清晰掌握，並且付諸策略的。由於品牌組合關係的差異，迪士尼的歡樂角色就不會出現在Touchstone代理的影片中，以免混淆觀眾的品牌價值觀，這些操作關係，做為品牌設計者都不可不察。

面對現代多變的市場、複雜的企業結構與錯綜的品牌關係，企業經營者不再能只是招來設計人員，在會議室裡交代企業的簡介與理念，或者熱熱鬧鬧地辦幾場所謂的共識營，就期望得到一幅足撐大局的識別形象；設計者也不可能只是靜坐電腦之前，在猜想業主的好惡之間，就發展出一牆面的圖案設計。企業的識別設計，需要有一套能述說本身的品牌策略的形象語言，先說服自己，才能冀望說服大眾。我們將從下一章起，逐步探討。

19

註釋

① 參見*Financial Times*, UK, (4 Aug. 1999).

② 參見Schultz, Majken etc. edited (2000), *The expressive organization: Linking identity, reputation, and the corporate brand.* UK: Oxford University Press, p. 52-65.

③ 參見"What's in a name?" *The Economist* (6 Jan. 1996).

④ 參見Margulies, Cf. W. (1977) , *Harvard Business Review*.

⑤ 參見Moffit, M. A. (1994), Collapsing and integrating concepts of 'public' and 'image' into a new theory, *Public Relations Review*, Vol. 20 No. 2, pp. 159-70.

⑥ 參見Riel, Van C. (1995), *Principles of Corporate Communication*, Prentice-Hall, London.

⑦ 形象在這裡已經又轉譯為識別的一環，意即，顧客對企業的形象感受，也會轉變成為一種我們認識該企業的符號。

⑧ David A. Aaker於2004年提出Brand Portfolio一詞，用來涵蓋他個人過去使用的品牌階層管理體系的概念。

⑨ 參見Pine II, Joseph B. and Gilmore, James H. (1999), *The Experience Economy*, US: Harvard Business School Press, ch 1.

⑩ 參見Grahame Dowling在企業形象的發展之後，提出的是企業聲譽(Corporate reputation)的概念。本處作者加以擴充。

⑪ 參見Kennedy, S.H. (1977), Nurturing corporate images. Total communication or ego trip?, *European Journal of Marketing*, Vol. 11 No. 1, p. 130.

⑫ 參見Tomlin, Ross (2004), Neuroscience breaks down soft drink 'battle' inside brain, http://www.bcm.edu/news, HOUSTON, October 13, 2004.

⑬ 參見Olins, Wally (1989), *Corporate Identity- Making Business Strategy Visible through Design*, US: Harvard Business School Press, p.78-79.

⑭ 參見Aaker, David A. (2004), *Brand portfolio strategy,* NY: Free Press, p. 46-63.

⑮ 取材自宏碁全球網站新聞發佈稿http://www.global.acer.com/t_chinese/about/news.asp.

參考書目

Aaker, David (1991), *Managing Brand Equity*, NY: The Free Press.

Aaker, David A. (2004), *Brand portfolio strategy*, NY: Free Press.

Albert, S., and Whetten, D. A. (1985), Organization Identity, in L. L. Cummings and M. M. Staw (eds.), *Research in Organizational Behavior*, V7 (Greenwich, Conn.: JAI Press), 7: 263-95.

Ashforth, B. E., and Mael, F. (1996), Organizational Identity and Strategy as a Context for the Individual, in J. A. C. Baur, and J. E. Dutton (eds.) *Advances in Strategic Management*, V13 (Greenwich, Conn.: JAI Press), 19-64.

Balmer, JbM.T. (2001b), Crporate identity, Corporate branding and corporate marketing. Seeing through the frog, *European Journal of Marketing*, Vol. 35 No. 3/4. pp.248-91.

Brandt, Marty, Johnson, Grant (1997), *Power Branding: Building Technology Brands for Competitive Advantage*. International Data Group.

Duttin, J. E. and Duckerich, J. M. (1991), Keeping an Eye on the Mirror: Image and Identity in Organizational Adaptation, *Academy of Management Journal*, 34/3: 517-54.

Ebert, R.J. and Griffin, R.W. (1995), *Business Essentials*, New Jersey: Prentice Hall.

Fiol, C., and Huff, A. (1992), Maps for Managers: Where are We? Where do we Go from Here? *Journal of Management Studies*, 29: 267-85.

Gardner, Burleigh, Levy, Sidney J. (1995), The product and the brand, US: *Harvard Business Review*, March-April, 33-39.

Kafperer, Joel (1992), *Strategic Brand Management: New Approaches to Creating and Evolving Brand Equity*. Kogan Page, Dover, NH.

Kennedy, S.H. (1977), Nurturing corporate images. Total communication or ego trip? *European Journal of Marketing*, Vol. 11 No. 1, pp. 120-64.

Kelly, K (1998), New Rules for the New Economy, London: Fourth Estate.

Leahey, T. H., and Harris, R. J. (1993), *Learning and Cognition*, Englewood Cliffs, NJ: Pretice Hall.

Leitch, S. and Richardson, N. (2000), *Co-branding organizations: the communication of multiple corporate identities in the age of electronic commerce*, paper presented

at the Australia and New Zealand Communication Association Annual Conference, July, Ballina.

Medin, D. L. (1989), Concepts and Conceptual Structure, *American Psychologists*, 44: 1469-81.

Messick, D., and Mackie, D. (1989), Intergroup Relations, in M. R. Rosenzwieg, and L. W. Porter (eds.), *Annual Review of Psychology* (Palo Alto, CA: Annual Reviews), 40: 45-81.

Olins, Wally (1990), The Corporate Search for Identity, *Harvard Business Review*. Sep/Oct 1990. Vol. 68, Iss. 5; pg. 153

Olins, Wally (2000), How Brand are Taking over the Corporation, in *The Expressive Organization-Linking Identity, Reputation, and the Corporate Brand*, Oxford University Press.

Riel, C. V. (1995), *Principles of Corporate Communication*, Prentice-Hall, London.

Schmitt, Bernd H., Simonson, Alex and Marcus, Joshua (1995), *Managing Corporate Image and Identity*, Long Range Planning, Vol. 28, No. 5, pp. 82-92.

Shirley Leitch and Neil Richardson (2003). Corporate branding in the new economy, *European Journal of Marketing*, 37, 7/8.

司徒達賢、李仁芳與吳思華(1995)，企業概論，空中大學用書。

形象語言
識別形象的設計語言

「我們溝通地多好，
　並不決定於我們敘述地有多好，
　而是被了解得多好。」

　　—安德魯‧葛洛夫 *Andrew S. Grove, Intel* 總裁

　　當今的識別設計已經轉移到以形象設計為主的市場，相對應於體驗經濟的來臨，站在消費者端（或形象訴求對象端）的設計觀點，遠遠凌駕了以業者觀點來塑造形象的競爭力。也因此，以形象塑造為導向的設計工程，重心已逐漸轉移到閱讀情境（形象語境）的建構，而不再耽溺於唯一的識別符號上。同樣地，形象設計師花更多的時間，也投注更多的心力，構思可以釋放形象意含的各種語境上。

　　市政資料館原本是每個地方市政府貯藏市政發展史料，做為文獻典藏與索閱研究之用的行政單位，在普羅大眾的印象中，向來屬於一幅森冷無趣的面孔，靜靜蹲踞在老舊的官署一隅。但是，在傳播人的眼中，市政文獻典藏的另外一面，也可以是施政成果的展現，是可以加以經營，訴諸大眾換取信譽的。因此，在2002年，台北市政府新聞處率先將第五科所屬的市政資料館重新規劃，改裝為具有主動推廣功能的展覽場所，伴隨著新的功能，也改名為「台北探索館」，成為台北市的記憶體驗場，也是總覽台北形象的博物館。整座台北探索館的設置打破單一空間的佈局，從市政府大廳的入口處開

始，逐次延伸至其他樓層的局部，彷彿融入在整座市府大廳中。很明顯地，將原本只侷限於館內的體驗，擴張至市民洽公的體驗，而在市府工作的員工也能藉由情境的感染，令自己成為展示體驗的一部份，感受自身與台北市形象的同命感。除了內在的安排，館方在經營上也藉著專題展的主題選擇，開發週期性的展示內容，並將此種小型的專題展拉出洽公的空間之外，步入民生的公共空間，將展場延伸至大台北捷運車站的部分空間，一方面讓它名符其實地更貼近市民的生活，另一方面也順勢成為發散形象的有利管道。

　　台北探索館（圖2.1）的內容展示規劃已不再純然從主政者的角度出發，大肆張揚豐功偉業，而是放在使用者（廣大市民、外賓）的觀點：「文學的台北」從各時期的小說、散文、詩歌等文學作品中，讀取作家們筆下的台北風情；「電影的台北」從老電影、新浪潮電影……諸多不同時期的電影中尋找台北的蛛絲馬跡，參觀者彷彿置身時光隧道一端的台北街頭，再一次重溫文化台北的記憶。

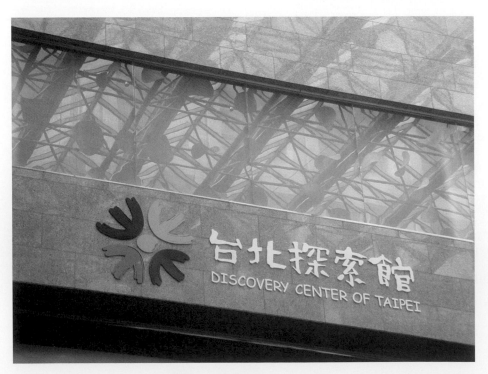

caption
圖2.1 台北探索館 攝影：陳志勇

24

「台北」，做爲一個附載了眾多歷史、政治、生活與文化記憶的符號，探索館的使命顯然是在有限的空間及與大眾互動的機會中，有效率地釋放此一符號的內蘊──以一種獨一無二的語言，將這個符號內在涵藏的意義化爲可以體驗，或者可以在經驗中比對的情境──形象語境，成就擁有豐富過去與現代成就的「台北」形象。

　　從功能的重新定位，到內容的情境模塑，到館名的變更，再到一連串的對外推廣，形象在此，已不只是「包裝」的問題而已，實則觸及了深層的「內容」本身，它不再只是換個標誌、重新設計外觀，也不再只是創造附加於表面、展現差異化的價值，而是內在結構的重新調整，就像一件工業產品的設計，機構一旦改變，往往就定義了不同的使用機能。於是，有關「台北」這個品牌符號，若要在一般人的腦中產生任何隱含的意義與象徵的印象，便得訴諸它背後的整個語言體系，由這個界定了台北形象的語言體系，與語用者之間的互動，來決定認知的全貌。設計者選擇一個大眾熟悉的社會語境做爲語言建構的宏觀語境，再透過語文符號及視覺符號的選擇、轉譯、組織，以別具一格的語法及修辭，訂製出形象符碼。在這樣的一套形象語言體系中，每一個符號都只不過是結構的零件，每一個零件都重要，也都非最重要，在此，最重要的，無非是屬於結構體自身的「語言」。藉由一套精練的語言，機構才能隨心所欲地表達不同於彼的願景與價值。

　　從品牌形象的建構路徑圖，我將逐步展開形象設計語言的論述，嘗試從符號與符碼的關係，構建、拓展出形象體系的結構。幾個有關符號的基礎概念，有必要先做適度的定義，以便讀者掌握基本的理解工具。

形象研究與符號學

　　符號學是從語言學發展出來的一門研究符號及符號如何運作的學問(Fiske, 1990)，對於符號如何產製意義、意義如何在環境中流通、演變，及意義所依止的文化如何發揮影響力，都有深刻的探究。符號學也不只是一門

單獨的學科，對於人類知識文化的發展而言，只要是支配一門學科的論述和解釋的俗成慣例，符號學都可以研究(Saussure, 1959)。因此，近十年來，將符號學的概念應用於形象模式的探討與實務分析的研究，成果已非罕見。

Van Riel於1995年提出的「共通性起點」(CSP)理論，即是以符號意義元素的結構概念，針對後現代社會的多重性現象所架構。他認爲一個企業應該提出中心價值觀，做爲所有企業傳播的基礎，這個CSP，通常以文字語意的方式來呈現，由一個企業希望表達本身是一個什麼樣的機構的這種省思摘要整理出來。[1]面對龐大的企業集團與品牌結構，CSP所找到的起點，可以做爲識別設計的核心與連結的因素。如機構的核心價值是機構所有活動的源頭，若向外擴及品牌的家族，則CSP是與產品、服務、或與機構其他次品牌有關的品牌價值；再往外擴展至品牌延伸出的家族，則CSP是品牌之間共享的價值。

紐西蘭學者Leitch和Motion基於傳播符號學的主張：傳播是意義的產製行爲而非單純的訊息傳遞，開發出企業識別管理模式(CIM)(1999)，在他們的符號學模式中，企業品牌被視爲一種與企業對象互動的結果。[2]他們也站在CSP的基礎上，針對具有多重性面貌的的企業，以符號的意義關係，開發出識別的符號模型(圖2.2)，將「價值」與「目標」定義爲多元化企業的識別起點與終點。

英國學者兼實務工作者Rachel Lawes (2002)呼籲採納符號學的分析方法做爲市場研究的工作上質化研究與量化研究之外的另一個主力選項，他受委託爲英國的廣告代理商所從事的消費現象的符號分析研究，從符號的文化語境下手，在廣泛的蒐集傳播與文化材料後，探究消費者對某

圖2.2 多重性企業識別的符號模型

資料來源：Leitch, S. and Richardson, N. (2000)

一特定現象（如市民認爲搭公車令人恐懼）意義解讀的背後因素，釐清消費心理與傳播訊息間落差的癥結，成爲另一種較經濟、卻又深入的研究手段，可以佐助企業打造形象。③

在品牌識別分析工具的研究上，Kapferer首先根據符號語意的二元對立概念，開發出一個六邊形的品牌識別角柱(Brand identity prism)，並用來分析諸如Chanel的時尚品牌（圖2.3）。④這個模式從內在/外在及傳播者/閱聽人這兩組相對面向，同時探索了一個品牌識別的六個相對元素，涵蓋了實體與抽象的層面。另一學者Jean-Marie Floch則修改了

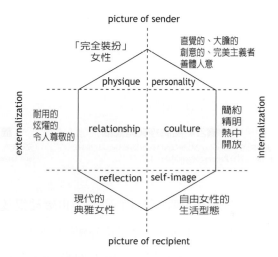

圖2.3 Chanel的品牌識別角柱

資料來源：Kapferer, Jean-Noël (1994), Strategic Brand Management, New York: Free Press.

Heinrich Wölfflin創造的分析模式，提出符號方塊(Semiotic square)的模式來做消費價值的分析（詳見第五章，p.115），從而定義一個品牌的識別形象。⑤利用他的工具，不僅可以分析單一流行商品的品牌，也可以進行跨品牌系的分析，甚至將幾個競爭品牌置於分析結構中，進行品牌識別形象群組的分析與定位。這個模式也被Andrea Semprini引用，發展自己的符號地圖(Semiotic mapping)（詳見第五章，p.116），以較爲常見的四個象限模式來分析品牌的消費價值，形成品牌競爭市場的定位地圖。⑥

PROLOGO一書的作者Chevalier及Mazzalovo主張，符號學者絕對有必要出現在品牌經營的團隊中，因爲符號的語意分析是評估與執行品牌形象的必要手段，他甚至爲此一看法提出一個架構圖（圖2.4），在掌管策略的品牌總監與負責傳播設計管理的品牌識別經理之間，安置一位語意專家，做爲策略語言與美學語言之間的溝通（轉譯）橋樑。⑦足見符號學在品牌分析的應用中，能讓實務工作者擺脫主觀的推斷，利用客觀的方式進行有調理的思考，成爲一項科學性的工具。

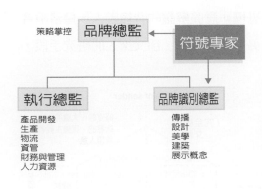

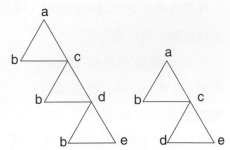

圖2.4 品牌經營組織圖

資料來源：Chevalier, Michel and Mazzalovo, Gerald (2004), Prologo, NY: Palgrave Macmillan, p.125.

圖2.5 Mollerup的標誌符號意義模式

資料來源：Mollerup, Per (1997), Marks of Excellence- The History and Taxonomy of Trademarks, London: Phaidon Press, p.99.

符號學在標誌設計的研究中也屢被提及，其中又以Per Mollerup (1997)藉由皮爾斯的理論進行標誌分類學的研究成果，最爲具體。他引用皮爾斯的符號意義架構，針對設計史上搜錄的標誌，進行分類上形式與意義對照的探討。他探討的方式係直接取用皮爾斯的三角模式加以擴充，大體不脫符號、符號具、符號義三者的對照，只是在形式上顯得較爲多元，因著不同類型的標誌，得以藉同一基礎型態進行形式的解析，如(圖2.5)，a等同於皮爾斯所言的符號(sign)，b則爲符徵。因著社會文化的迷思(myth)或閱讀者的個人差異，做指意的延伸，於是呈現多層次的架構。[8]不過，在Mollerup的模式上，符徵均未做改變，只是符旨隨著語境的變化而呈差異，而這裡的語境並未有承續的關係，也無線性發展的必然性。因此，符徵的重複出現，顯得圖示的繪製思考還未盡周延。而他將標誌視爲單一符號徵，則又是從一般閱讀者面向思考，而非由設計者角度來關照標誌符號的多元特性，故此模式應屬事後解析上的輔助工具。

澳洲學者克雷斯及柳溫(Gunther Kress and Theo van Leeuwen, 1996)曾經誇張地宣稱，在西方接受平面設計教育的學生，幾乎言必稱系譜軸、比鄰軸。[9]原因不外符號學提供了視覺傳達相當有系統的分析方法。從品牌分析到識別策略，再到識別形象的設計，符號學似乎已經開始超越它做爲後設語言的論述性功能而已。站在符號學的基礎上，新的理論也可以(或已經)被建

立起來。我們可以基於這樣的觀點，可以期待形象設計的發展，在符號語言的添翼之下，得以自成體系，發揮更實用的效能。

形象語言的基本工具—符號、符碼、語境

符號、符碼及語境是設計者建構形象語言的基本工具，要讓形象說話，便必須對這幾項工具有所認識，才能進而掌握鋪陳的技巧，讓它成為企業／品牌經營與發展的利器。

符號(sign)

人類所有的文化形式都是符號的形式，符號的使用是人類異於其他物種的關鍵(Cassirer, 1944)。符號的概念甚廣，形式並不侷限於文化上常見的象徵圖像而已，我們的一顰一笑、一筆一劃都有涵義，都是符號。符號可以大至一片山水，也可以小至一個逗點；可以是一幕慪人心魄的戲劇表現，也可以是瞬間即逝的一溜眼神。符號不僅是視覺的，也可以是聽覺的，是觸覺的，甚至味覺的。只要能觸發意義或感知的形成，都可視為符號。

在視覺經驗中，符號可以被視為最基礎的單位概念。而在人類的文化史上，視覺符號也一直是口語符號之外，最基礎性的溝通工具之一。距今三個半世紀之前，發明微積分的萊布尼茲(Leibnitz, 1646-1716)曾夢想人類終將發展出一套跨越文化，放諸四海皆能行得通的象徵符號，做為人類共通的語言。Charles K. Bliss在他的啟發下，果然於1965年開發出一套純視覺化的語言系統Semantography（圖2.6）。[10]他利用約一百個單一的圖案符號做為基本單位，運用這些單

圖2.6 Semantography
資料來源：Bliss, Charles K. (1965)

位符號，可以隨心所欲地組合成「句」，並使用於傳播、工業、科學等用途上表達意義，成為歷史上罕見的視覺語言系統。在他厚達882頁的著作《Semantography》中，確實證明了它的表意與語法能力。[11]然而，事實上這套視覺語言並非信手拈來就能使用自如的，它仍須透過相當的教育手段，一般人才足以使用，終究難以推廣，只能藏諸歷史文獻中。

美國哲學家皮爾斯(C.S. Peirce, 1931-1958)主張人類的一切思想和經驗都是符號的活動，只要是用來指涉某一事物，並賦予意義，世界上任何事物都可視為符號。[12]這位被稱為美國符號學之父的學者提出「意義的元素」的模型，說明符號、使用者，和外在實體之間的三角關係(圖2.7)。他認為「符號」指涉自己本身以外的「客體」，藉由客體，符號在使用者的心理產生「解釋義」。皮爾斯同時提出符號分類的方式，其中依符號與客體之間的不同指涉關係所區分的三種類別：肖像類、指標類、記號類符號，已成為設計研究者引用最頻繁的概念。[13]

瑞士語言學家索緒爾(Ferdinand de Saussure)在《通用語言學教程》(1959)中揭櫫符號的意義原理，提出了與皮爾斯近似的概念：他認為符號(sign)是符徵(signifier)與符旨(signified)的合體(圖2.8)，符徵是符號的外在形體，是具體可見(如視覺符號)、可聽聞(如音聲符號)或可觸及(如觸覺符號)的具體存在；符旨則是心理上形成的概念，是無形的。[14]符徵與符旨是符號一體的兩面，無法分開。也就是一個符徵一旦現身，必然伴隨著他的意義(符旨)，唯這個意義並非全然固定不變的。由於符號解讀者的不同經驗背

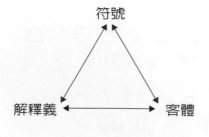

圖2.7 皮爾斯的「意義的元素」

資料來源：Fiske, John著，張錦華譯(1995)，傳播符號學理論，台北：遠流出版社，p.63。

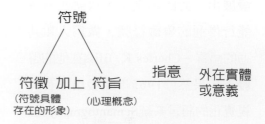

圖2.8 索緒爾的「意義的元素」

資料來源：Fiske, John著，張錦華譯(1995)，傳播符號學理論，台北：遠流出版社，p.66。

景，可以令此一意義形成不同的解釋義，於爲有所謂的指意(signification)，索緒爾將之界定爲符徵、符旨這兩個面向與外在實體(眞實世界)的關係。⑮ 如果文化是人類創作符號的成果，那麼，索緒爾認爲，人類的創作行爲不外乎符號的選擇與組織(Saussure, 1959)。在他的用語中，即是從系譜軸中選擇符號來組織成毗鄰軸。

索緒爾的符號學理論能成其一家，影響後世，當歸功於法國學者羅蘭‧巴特(Roland Barthes, 1915~1980)。巴特還進一步深究指意的成分(圖2.9)，將符號與眞實世界的關係界定爲意義產製的第一層次，他稱之爲明示意(denotation)，這也是索緒爾等人所分析的部分：在明示意的層次之上，在原有的符徵(含符旨)與人的文化之間的互動下，會產生另一層的意義，即爲第二層次的意義，這便是隱含義(connotation)。舉例來說，「牛」這個符號，文字本身即爲符徵，而它所代表的動物本質，就是符旨：當我們見到這個文字，多可以了解作者指的是一種體積大，四足，頭上有犄角，性格溫馴的動物。不過，對於同樣認識這個漢字的美國留學生來說，這種動物隱含的功能性印象可能就與臺灣本地人大相逕庭，或許我們附帶著的是一種幫助農

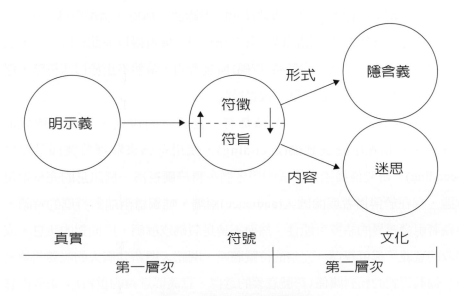

圖2.9 巴特的二層次意義結構

資料來源：Fiske, John著，張錦華譯(1995)，傳播符號學理論，台北：遠流出版社p.119。

家辛苦耕耘的形象，但美國人卻是晚餐桌上令人垂涎的佳餚。這種外延的意義，即為隱含義。

此外，「迷思」與「象徵」也都屬於第二層次的意義現象，與隱含義同屬視覺或文學研究的重要對象。

巴特承繼承了索緒爾的觀點，認為符號學的應用，乃至後設語言的建構，都應以語言學為其藍本。這多少代表語言做為社會溝通凝聚的基礎，也可成為個體與個體或全體思維的結構基礎，因此，社會當中的其它現象面，以此一共同性的結構基礎做為表現的原理，似乎是最為合理，也最易受理解的。

符碼(code)

皮爾斯及索緒爾均以符號做為吾人表達意念的最基礎元素，而一套套組織化的符號系統則稱為符碼(code)。一般約定俗成的慣例，即屬符碼化的事項，它代表了某種共同性的認知，背後自成一特定的象徵系統。例如，我們如果區分社會階層的用語形式時，可將一般鄉野市井所慣用的常民口語稱為「通俗符碼」，而對學術性表達使用的嚴謹語言稱為「精緻符碼」，[16]它們代表的是不同族群彼此對話時，各自擁有自己成員得以彼此理解，互通意義的符號。這些符號構成的體系（符碼）所包含的，當然不止於口語符號，還可以包括肢體符號、音聲符號、視覺符號…等。

每個符號系統所構成的符碼都有一套自己的規則，根據這種規則來處理訊息稱為編碼或製碼(encoding)，使用符碼來解釋符號即是解碼(decoding)。研究傳播過程模式的學者們多將符碼視為一種訊息的完整編製狀態，存在於傳播者與閱聽人(audience)兩端，唯獨這兩端對符碼的解讀，存在著引發差異的諸多可能性。然而不論是製碼或解碼，所面對的訊息，或接收的意義，都可視為一完整的符號體系，閱聽人憑藉其個人的經驗語境來重行編製符號的相對關係（符號意義的選擇、意義與意義的重組），來取得意義的理解。因此，符碼的概念除了前述相對的特性分類之外，它也有寬鬆而

廣義的一面：任何經過符號思考，或透過有系統的符號解讀的訊息，都可稱爲符碼。只是，符號的解讀不能，也不會，脫離符碼的語境。而語境便是符碼存在與意義產出的空間。

語境(context)

語境是語言學中常見的概念，也廣被應用在哲學的論述中，它代表的是符號所存在的環境。人類認識符號的方式就如同我們認識世界的原理一般，我們是藉由理解生活當中符號之於其周遭的關係，了解符號的意義，如同我們學習語言時，都是在某一個情境脈絡中學習如何使用它，而非把語言符號抽離環境，當作孤立的對象來認知，也就是說，人們置身在生活中學習的是符號的語境意義(contextual meaning)，而不是它的字典意義(何秀煌，1991)。語境是符號產生意義的參照空間，此一空間並未必是實體空間，更包括抽象概念的空間，近似卡西勒所說的「符號空間」。[17]舉例來說，圖2.10的Absolute廣告，造型鮮明的布魯克林大橋，是讀者了解該伏特加酒瓶的文化象徵所扮演的角色的參考語境，讀者透過對布魯克林大橋取得文化符碼背後的象徵概念，再來看待被取代爲橋孔造型的酒瓶符號，於是改變了酒瓶符徵原有的明示義及較常見的隱含義(可能是「過癮」、「麻醉」，也可能是「燈紅酒綠的世界」)，它轉喻成了道地紐約的文化象徵。在本例中，布魯克林大橋的影像固然是具體形式，也和伏特加酒瓶一樣是一種符號，但是，相對於酒瓶符號，大橋符號在畫面中也是它的「實體語境」。不過，雖言「實體」，它所擷取自的文化符碼，卻正屬於一種前面提及的「符號空間」，反而成了一種「知覺」語境。這

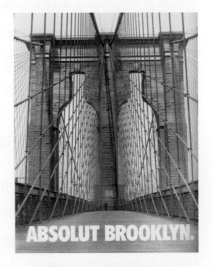

圖2.10 Absolute廣告

資料來源：Lewis, Richard W. (1996)，Absolut Book: The Absolut Vodka Advertising Story，US: Journey Editions, p56.

兩類語境相互作用，實體語境中的符徵及知覺語境中的象徵，透過符號轉譯，形成新的意義。

　　語境的概念在品牌的分析中尤不可缺。品牌在相當程度上就是各種語境的「社會化」結果。品牌就像一個有機的分子結構，包含了公司的歷史、目前的品牌定位，以及所有的文化接觸點，品牌的的分析或管理不能只是隔絕在傳統的公司情境中(Hill and Lederer, 2001)，所有的語境都應該是檢視的構件，才能充分理解此一符號系統的意義現況。

　　在形象設計中，「符號」、「符碼」及「語境」是三個需要不斷交互辨證的概念，也將是本文進行探討所使用的主要工具性元素。

形象語言的符號結構

　　一個企業品牌透過自己內建的符號體系來進行形象的訴求，這套符號體系(我們可以稱之為「形象符碼」)由諸多不同性質與類型的符號所組成，藉由體系內不同符號的選擇與組織，品牌經營者得以維繫品牌形象於不墜。識別形象的設計並不等同於視覺美學的創作，它是一套形象語言系統設計的工程，旨在透過可由感官觸及的介面，向企業的對象傳達、啟動形象符碼，創造理想的識別認知與形象感受。圖2.11指出，企業品牌的形象策略，是藉由四個符號相關的面向來構築表達形象的語言系統，分述如下：

1. 定義企業/品牌識別的不同符號角色

　　為了識別企業，設計者使用的符號透過象徵的表達，或透過明示的定義，會組成形象語言的基本識別元素，企業對象大都透過這些元素來識認企業與品牌。這些識別元素包括象徵符號、定義符號、價值實體符號，它們在功能上分別扮演不同的角色，並以分工或合擊的方式在形象符碼中擔任記憶的線索，所以也成為企業品牌在消費者腦中的定錨。

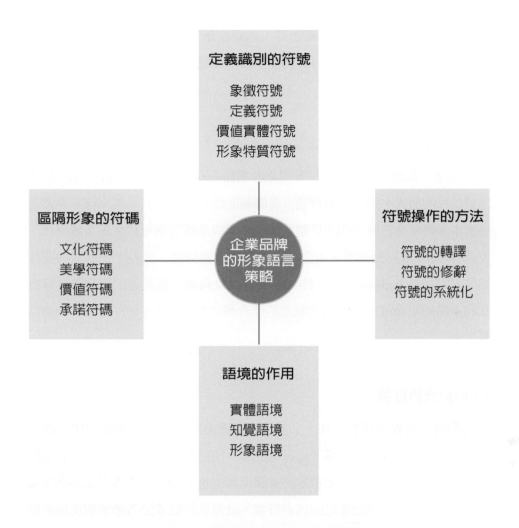

圖2.11 企業品牌的形象語言策略結構圖

1.1 象徵符號

　　一個品牌可以使用相當多的象徵形式來自我識別，或代言自身的價值。標誌當屬其中最主要的形式，另外，不論是擬人化或卡通式的吉祥物，或真實的代言人物，也都是常見的品牌象徵符號。這些符號能徹底地使用濃縮的象徵主義針對識別主體提供十分豐富的社會文化及意識形態面的「圖說」(Sapir, 1949)。不過，與圖案或文字標誌相較，吉祥物或代言人都較易受該具體符號本身形象的限制。[18]

除了上述獨立的視覺元素之外，色彩也是重要的象徵符號，企業藉由閱聽人對色彩的心理聯想，可以將能象徵本身理念的顏色納爲企業色彩，成爲識別企業的鮮明符號。

1.2 定義符號

如果「象徵符號」是利用非與本身產品(或服務)直接相關的符號[19]來做爲替代性的形式，則「定義符號」當屬輔助性的敘述形式，用來固定企業及品牌本身與象徵符號之間的具體關係。企業或品牌名稱可以傳達有關來源、製造者和/或產品的性質，可說是最主要的定義符號。此外，一些用於闡釋定位的附加語(tagline)，如口號(slogan)等語文符號，都是進一步定義品牌特殊利益點的定義符號。例長榮航空的「台灣之翼」，Apple的Think ahead均屬之。

1.3 價值實體符號

所有企業或機構的存在，必然伴隨著產品的經營或服務的提供，即使是政府行政單位或研究機構，也沒有例外。而無論是產品或服務，對於使用者而言，都代表著一種滿足需求的實體工具，是消費者或顧客與企業機構進行利益交換，取得價值滿足的代表符號。這類型符號會隨著消費與使用經驗的累積，逐漸與其它符號(象徵符號、形象特質符號)形成轉譯的作用，價值特性也將由實體逐漸向抽象面移動(圖2.12)。

價值消費體驗

價值實體符號 ⟶ 價值象徵符號
「形象特質符號」

圖2.12 價值符號的動向

1.4 形象特質符號

　　每一個企業或多或少都存在著不同的使命，也都會發展出一套與眾不同的文化，成為一種足以自我認知、對外識別的面貌。每一個品牌也都會追求自我存在的價值，並且以突顯差異性的特質來做為區隔的要素。企業、品牌都有一張臉，而且是一張相當立體的構面（見圖2.11），它的樣貌是由各種「形象符碼」交織成面，其中有幾個特徵足以促使人留下深刻印象，便是「美學符碼」、「文化符碼」及「承諾符碼」等區隔性符碼，這些符碼當中所引用的符號，我們又稱之為「形象特質符號」。「形象特質符號」並非只是純感受性的印象，反而它是觸發感受的主要刺激原。品牌利用視覺符號、語文符號、音聲符號或表演肢體符號來連續串接，傳達特定的意義，企圖引起閱聽人特別的感受。

　　所有的「形象特質符號」都屬於價值消費體驗的一環，也是立於實體價值符號另一端，是抽象化、精神性的價值象徵符號。一個高度發展的品牌，最終所有具體的符號，包括實體價值符號，甚至識別標誌等象徵符號，都將轉譯為價值象徵的符號。

2.符號操作的方法

　　不同的符號可以滿足不同的識別功能，但是設計人如何取得這些符號？如何通過選擇與組織來形成識別的元素？又如何構築符號之間的關係，讓它成為可以為企業鋪陳形象的適切工具？這需要一套有次第可循的方法，他涉及了符號的轉譯、修辭，繼而系統化這幾項工作。

2.1 符號的轉譯

　　轉譯是透過符號的轉換，針對同一意義或意象的表述，將一種符號轉形為另一種符號的變異過程。符號的「轉譯」至少包含兩層操作手法：其一是，不同符號元素之間的形式互換，包括語文符號、視覺符號、音聲符號等不同符徵類型的相互借用。例如由品牌概念設計出品牌標誌，是語文符號轉

譯爲視覺符號；爲品牌故事編寫出品牌的樂曲，則是語文符號轉譯爲音聲符號。

其二是，符號由明示義進入隱含義，由具象轉入抽象，因爲修辭作用所產生的質變。[20]例如，品牌的定義符號(如名稱)，往往就透過品牌的無形價值符號轉譯而來，而這個無形的價值，也經常轉譯自有形的符號——品牌所經營的價值實體符號(如商品)。

2.2 符號的修辭

「修辭」是將邏輯推理加入想像，進而創造感動的一種手法(Francis Bacon, 1605)。企業與品牌的設計者爲了強化符號的傳播效果，表達生動的形象，常運用類似語言學中修辭的方式進行符號的組織。符號的修辭也是出現在符號轉譯過程中的一種基本手段，更是一種刺激源，讓符號能由明示義的解讀層，進入深一層的指意程序，通達隱含義這一形象層次。簡言之，符號的修辭就是一種傳播設計的符號組織技巧，可以用來強化傳播的語氣，在視覺符號的範疇中，設計者利用特定的修辭技巧來提高表現的張力或呈現趣味性。

2.3 符號的系統化

索緒爾認爲語言是一種意義的系統，那麼品牌就是一個創造意義的系統。[21]「系統化」代表的是邏輯建構的成果，透過符號的系統化，可以提升跨符號語言的傳達能力；一個整合語文、視覺、音聲符等不同符號的識別系統，可以幫助企業有效率地塑造形象。自上個世紀初彼得・貝倫斯爲德國工業大廠AEG進行系統化的識別設計開始，系統化就逐漸成爲識別設計的操作手法，讓識別設計逐漸發展成爲一種可以因應不同的經營目的而行全盤訴求的視覺語言，而不單是一個象徵符號而已。品牌的形象符碼拜識別系統化導入之賜，得以成爲一套有機的體系，隨著品牌的流佈、成長，在愈趨豐富的同時，還能有所延續，不至於模糊一貫的特質。

3.區隔形象的符碼

在前兩項所指出的基本識別要素，及要素組建的識別語言架構之外，設計者不能忽視符碼的應用策略：利用現成的符碼或結合自創的符號體系，應用於識別架構上；或者於規劃期初，便利用特定的符碼策略來決定各種識別符號及系統結構的設計方向，繼而以此獨特的符碼策略來豐富形象的文本，才能創造出一個區隔性的形象。其中，美學符碼、文化符碼、價值符碼與承諾符碼是最主要的構面。

3.1 美學符碼

美學符碼在企業識別的語言系統中，指的是符號及符號構成的美感形式，和其背後的美學象徵系統與藝術源流。高度重視自我形象的企業，都會透過美感的設計來提升內外的觀瞻，當今的產品更是將美學視為行銷的必要手段。蘋果公司(Apple Co.)持續開發的Machntosh與iMac或iPod系列產品，獨領風騷的設計美感，經常構成市場關注議論的焦點，也讓它成為引領數位市場時尚的領導品牌。過去，一個企業或品牌的美學符碼原是為了傳達、突顯價值實體符號而產生的附帶性訊息，但是，在彼此「競艷」的當今市場，美學符碼已經成為一項獨立的形象特質，許多企業如Apple者已將它拿來做為策略性的工具，也加速了感性行銷的市場風潮。所有的企業或品牌，只要展現獨樹一格的藝術風情，都可能為自己的形象加分。

3.2 文化符碼

文化符碼指的是符號背後的文化象徵體系。在此象徵體系中，人們可以找到許多文化的符號悉聽使用，並都共同指向此一象徵。一個企業的文化，則反映了它所追求的價值。優良的企業文化，會是獲利的標竿(Deal and Kennedy, 1991)。企業文化鎖定的價值，往往也反映在品牌上，成為品牌使用者認同的對象。美體小舖(Body Shop)一直是市場上企業良心的模範生，

創辦人安妮塔・洛迪克(Anita Roddick)對於生態保育及第三世界弱勢人民的關注，讓它的品牌故事成為史上最有效的宣傳符碼之一。美體小舖的文化觀點，就體現在美體小舖的各種產品設計與推廣上：素綠的單純色彩、沒有印刷的玻璃瓶、未經加工處理的原木料、舊瓶填充的措施，這些形象特質都是它文化符碼的一環，也都存在於市場上環保意識高張的消費者的經驗語境中，文化符碼便成為認同的取徑。

風格，是美學符碼與文化符碼的延伸，也是企業與品牌使用的符號所構成的長期性整體走向。經常，企業對象會利用風格的辨識，來歸類品牌的美學與文化表現，設計者則是利用聯繫特定美學與文化符碼的視覺符號，進行訊息的組織，並定義自我的形象。透過價值判斷性的風格審視，符合特定族群的價值觀的風格表現，往往即構成該族群共享的語言。

3.3 價值符碼

企業的價值觀點以不同的形式存在於機構運作的各個環節中，形成一個或隱或現的價值體系：理念性的價值主導經營的政策，也發展出策略性的價值構想，開發及執行出實體性的價值符號。因此消費者可以透過對企業活動或產品的觀察，來認識實體的價值，也可以領會企業的經營理念，感受企業的文化與它透露的價值觀。企業各種表述價值的符號，統合成一個象徵體系，同樣足以令企業與眾不同。例如統一超商對於客戶的需求向來非常敏銳，具有很強的主動「關懷」顧客的企業文化，這種價值觀化為產品銷售的策略，是選擇單價不高但主動為一般人平時生活所需而設想的消費品，再以感性的服務來推動業務。這種價值符碼對消費者而言，與來自家庭圈、友誼圈提供的關懷經驗相呼應，同樣成為認同的來源。

3.4 承諾符碼

企業價值符碼有許多的出口，其中最重要的無非是轉化為產品或服務，企業藉由價值的產品化或服務化，提供消費者進行利益的交換。這種價

值的轉換系統便是企業承諾符碼。消費者透過體驗企業的承諾而與企業產生關聯，並且最常以承諾符碼的體驗來檢視企業的價值。企業或品牌願意給予何種實體性或精神性的價值承諾，會影響消費者心中創造的預期形象，而至於是否信守承諾，一貫地施予，則是顧客評價形象的標準之一。

在《商業周刊》於2002年的「台灣企業誠信度」調查中，名列最誠實企業第三名的統一企業，曾在1998年十月發生統一蜜豆奶的千面人事件，遭三名歹徒威脅在台北縣永和市某超商販售的鋁箔包裝飲品中注入毒液，要求業者必須支付新台幣五百萬元。統一企業當時獲知消息後，即主動將全國的鋁箔包裝蜜豆奶飲料下架、回收，並盡數銷毀，儘管損失高達近億元，但統一負責任回收安全有疑慮產品的作法，也反映在後續的消費者回饋上。統一在事件發生之後，在如台北市和台南市大都會，市占率都大幅滑落至只剩下一〇％至二〇％。不過，由於消費者看到統一對承諾的信守，很快恢復信心，兩個月後，統一的銷售量反而超過先前的二至三成。不僅獲得社會一致的好評，也豎立下往後業者「回收、下架、銷毀」的標準危機處理步驟。

4. 語境的作用

語境既然是符號產生意義的參照空間，識別系統中的象徵符號、定義符號，或形象符碼背後的象徵體系，無不是透過語境的交互作用來發揮功能。語境可以從三個面向來討論：實體語境、知覺語境和形象語境。這三種語境共同構成形象發生的「現場」。閱聽人在「實體語境」中擇取符號，就腦中的「知覺語境」進行意義的認知，並形成形象的評價性感受，此一感受又成為「形象語境」，將會影響後續的閱聽行為。設計者也可以利用語境操作的策略，來反覆檢視上述形象語言策略結構的另外三個環節，讓符號設計展現更具整合性的效益。

4.1 實體語境

實體語境是符號所存在的具體環境，包含的範圍可由近而遠、由小而

大，都有可能扮演左右意義的參考架構，例如報紙上的一則品牌產品廣告，廣告稿是當中品牌標誌此一象徵符號的實體語境，報紙本身又是此一廣告的語境。是一份國際發行的日報？還是一份社區報紙？報紙的國際性價值，會轉移到刊載其上的廣告評價上，當然也會影響品牌象徵符號的閱讀印象。而閱報的場合，同樣構成另一層更廣的語境。

4.2 知覺語境

意義的產製是人類認知心理的現象。人類對符號產生知覺，是透過感官對訊息的接收(sense)，繼而進行符號的選擇(select)，再自腦中存取的經驗資料庫裡提取意義進行的比對，[22]於焉有意義的形成。在此一資料庫中，和形象符碼的閱讀有關者，至少包括社會語境、個人經驗語境與時代語境。這些知覺語境扮演意義識別的參考架構，透過與實體語境的交互對照，產生符號的意義。

4.3 形象語境

知覺作用之後形成的感性評價，會做為未來同一品牌或他品牌形象評估的另一重要參考架構，這就是形象語境。迪士尼企業旗下的所有相關迪士尼子品牌，如迪士尼樂園、迪士尼電視頻道或迪士尼影業無不悉心經營闔家溫馨的形象語境，從他歷年以此品牌為名推出的電影就能強烈地感受該公司強力維繫此一氛圍的政策。但是面對獨立而年輕、另類市場的蓬勃發展，迪士尼並不願意缺席。為避免後者不同的評價形象侵蝕迪士尼原有的形象特質，於是另行成立Touchstone影業，做為另一發展方向。

形象的閱讀結構

如果我們將眼光的焦點從企業形象化的整體路徑轉移至閱聽人的身

上，那麼不禁要問，人們是怎麼看待企業使用的各種符號？如何解碼企業傳達的訊息？又如何產生預期或非預期的形象呢？這些問題也都指向實體、知覺和形象三種語境的辯證過程。對於視覺設計人員而言，企業對象的形象閱讀結構，彷彿提供了一個類似逆向工程的參考架構，可以協助有效運用符號。

第一閱讀層次

從我們的行為經驗來看，自遠距離觀察事物，似乎開啓了第一層次的閱讀，但距離的遠近實則與閱讀的層次無絕對的關係。拋開個人視線所能容納的視覺範圍限制不論，比起距離，影響人類做第一層次閱讀更明顯的是完形心理。完形心理講述的是人類閱讀心理傾向完整看待事物的現象。心理學家發現的衆多人類的視覺心理上，與此一閱讀層有關的包括：

a. 近似性：人們會傾向將相類似的物件視為一單元，自動歸類。如在火車站前簇擁的黃色計程車特別醒目，是因為我們將之群體化看待，事實上現場可能有更多色彩不同的小汽車，但因色彩的近似性，透過我們的視覺造成心理上的群聚印象。

b. 連續性：一事物若看起來與前導事物具有特質上的連續性時，則往往被歸為同一類。

c. Pragnanz原理的單純和規則化：我們傾向將所見的事物朝單純及規則的特性來看待。㉓

如上的視覺心理在形象的閱讀上扮演著第一感覺，成為閱讀的第一層次，它有三個特點：

1. 屬於淺層的知覺層次

所有的視覺訊息透過任何媒體為人們的視覺感官所察知，這種感覺是屬於生理與淺層的心理作用，是由光線投射到物件後進入我們的眼簾，讓我們知道物件的存在之後，透過完形的環境比對，足以感知其與週遭物件所具備的差異閾(difference threshold)，若未能超越此一差異閾，自然會歸於一

類。在歸類的過程中，對「感覺」到的資訊進而產生「知覺」(perception)。[24]這一類的知覺層次，雖不致讓我們視而不見，但所見也僅是視覺符徵的差異，容或有符旨的意識上的不同，卻未深入其背後意有所指的隱含義的認知。[25]當我們走在街上，不刻意地瀏覽四周，看到形形色色的招牌、店面、商品，感覺上是琳瑯滿目，一不留心你可能就錯過了極想引你注意的一張海報，或許是因為在週遭的商品陳列中，它並不起眼，也可能是它的內容一點也無法觸動你駐足目光，激起去「會意」的心理行為。這種埋沒在視覺環境中及未能吸引你進行深層閱讀思考的現象，都是第一層閱讀的知覺結果。

第一層次的閱讀，主要重點在於「認不認識」客體，如果不知道，但有意願（或稱驅動力）去進行認知，才會進入第二層次的閱讀。

2. 相對的整體性印象

由於第一層次的閱讀僅就知覺進行經驗比對，因此得到的答案係「是與不是」（「識與不識」）。若相近的成分居多，便取得此一近似值的印象，如我們去逛台北市的迪化街，一路走下來，或許各店舖販售的乾貨、中藥我們沒認識幾種，或許我們也意不在尋找某些特定的貨品，但走下來看到的經驗，總是讓我們明白地留下南北乾貨大街的整體性印象，因為不管哪些商家賣的是什麼貨品，大多不出乾貨的性質，於是透過視覺，我們的心理整理出此一共性，告訴我們逛街的心得。如果我們擰至一個陌生的城市，建築也陌生，招牌也陌生，人們的長相、衣著也都陌生，這一陌生的共性同樣會讓我們留下解讀的第一層印象。這個印象在我們經驗的比對中係「不是(不識)」，同樣有其共性(都不認識)存在，只不過其共性因缺乏經驗比對中認識性意義的奧援，針對記憶性而言便會顯得較薄弱。

3. 識別區隔的機制

第一層意義扮演著重要的區隔角色，是我們藉以區分識別主體與周遭客體之間關係的憑藉。我們要從IBM的系列電腦中識別出蘋果電腦iMac相當容易，它們的外觀有極大的差異，即使是對電腦一無所悉者，也能憑視覺印象將之區分出來，這種區分並不存在象徵意義的問題，也不涉及價值判斷，它只是告訴你，這屬於一個品牌，那些屬於另外一個品牌。是這種知覺作用

產生的整體性印象在製造這種單元的對立性，對立性愈高，則識別性愈強。我們如果將iMac混在以半透明PVC做爲部份外殼的PC相容電腦群中，識別性就大大降低了，因爲第一層次閱讀產生的意義給我們極低的單元對立性，使我們無從分離出個別的整體印象，於是就有兩種結果出現：一是將全體視爲單一整體，一是進行第二層次的閱讀，即意義上的探索及比對，以便取得差異性。

第二閱讀層次

第二層次的閱讀可說是隱含或象徵意義的解讀，它也包含三個特點：

1. 符旨的取得與經驗語境的比對

對於我們透過第一層次區隔出的識別主體，我們由形式外觀（符徵）的觀察，會透過吾人的心理經驗予以理解，賦予意義。如傳播學者徐佳士所言，人類因預存經驗有所交集，才有溝通的行爲出現，否則會是雞同鴨講。[26]識別主體與人的視覺溝通，要仰賴閱聽人本身對此一視覺表現的詮釋，若在其經驗中不具備類似的符號，無從比對，便可能出現誤認或不清的意義印象。符號本身是不具備意義（符旨）的，它只是一種存在，如同前述它於第一層閱讀結構中僅有外觀上的功能一般，唯有將其置於個人的經驗語境之中，才能透過人的意識生成意義。而且語境愈接近，才愈有可能出現相同的看法。

2. 就社會語境探尋指意

在人的知覺過程中，對意義的詮釋除參考個人經驗語境外，也明顯受社會文化認知的影響。一般的文字，除了字面意義（明示意）之外，通常還會有外延意義，如「八股」一字，字面上原是指中國傳統上的寫作格式，引伸之後我們往往拿來做爲「守舊，毫無新意」的諷語。在圖形表現中，同樣存在類似的結構：竹子，在西方不過視爲多年生禾本科植物的一種，在中國，則有君子之意，只因爲在文化發展的歷史中，文人畫常取其節代表君子之德，久而久之便形成文化中約定俗成的認知。它形成具有文化背景的符徵，

符旨或許中外具同，但指意作用之後，華人則有更豐富的意涵。這類的例子在每個文化中都屢見不鮮，義大利人將紫色視為死亡的喪葬色彩，中國人則有以紫色為帝王之色者。即便在同一民族文化中，不同的次文化族群、不同的文化認同也都會形成外延意義的差異。

如果第一層意義是「識別」功能的呈現，第二層閱讀便進入「認同」機制的作用。在這一層次中，識別主體藉以表現自己的各種視覺符號進入接觸者的視網膜上，也反射到腦皮層中，在經過社會化的個人知識範疇中取得意義的印證，也是在此一階段產生認同與否的情緒感受，微妙的心理作用讓符徵的表面意義、外延意義與認同心理有機會同時呈現。「認同」強化了「識別」的功能，讓識別主體從物件(object)晉升為有生命的實體(entity)。稱為「實體」，是因為它經由認知具備了意義，「生命」則是此一實體會隨著認同的累積(個人自身的認同累積及群體的認同累積)而累聚形象。形象是一種能量，愈經蓄積，愈具生命力。

3. 是觸發態度的主要層次

Katz, Stotland及Razecki認為態度包含認知(cognition)、情感(affection)與意向(conation)三個成份。[27]認知的分辨只是理性的分析，未必會有情感的涉入，只有在認知成分上反映出帶有評價意味的事實性陳述時，才涉入情感。因此，意義的評價才是情緒感受的主要驅動力。它構成個人意向反應的基礎。觀者在此一閱讀層根據符號詮釋的評價，初步形成認知、情感與意向三者組合成的態度。當此三者愈正面、內部一致性愈高時，便愈能形成認同。[28]例如我們在麥金塔電腦上看到企業品牌的蘋果標誌，蘋果的符徵讓我們與水果的經驗意義相連結，引伸的是不同於其它冰冷而生硬的電腦科技品牌，它代表的是我們容易親近、可以熟悉的印象，尤其是標誌右上角咬了一口的造型，更強化上述的可及性，當我們本身對蘋果就具好感，便形成了認同的基礎，一旦使用蘋果電腦，感受到實質上使用的親近性時，將更進一步增強認同感。

第三閱讀層次

第二層次的閱讀，有時未必盡能滿足觀者意義的追尋，於是還有第三層次的解析，完成閱讀的週期（圖2.13及註記方塊）。第三層次的閱讀有如下三點特質：

1. 基本識別語碼的析出

在語言學中，將天然語言分為音素(phoneme)與語素(moneme)二層分節，雖然如梅茲或巴特個人都認為視覺形式(form)並非或無法斷言是一種語言（視覺語言），但也都不諱言其類語言的特性。[29]艾柯在分析電影語言結構時，還將排除了音聲部分的影像結構做了語碼的分類，析出十類符碼。這些符碼就是他所謂的意素(seme)或影素(cinemes)。它們不同於天然語言中的一個詞（如一匹馬之形象並非指「馬」而已，它至少是「一匹白色的馬站在那兒」）。[30]他認為影素類似於音素，而影素組成的較大單元（畫面frame）則與天然語言的語素相當，這些基本的符碼能組成語法的基礎形式。語碼與語法的釋出，擴大了電影影象研究的論述與解讀的方法。同樣地，視覺識別透過基本的語碼與語法來陳述形象，這種隱藏在表面意義及外延意義的解讀之後的語義結構，是觀者在無法滿足前二層次意義的探尋下，企圖理解的努力途徑，透過對訊息的詳細解析，意即基本語碼的認識與比對來賦予意義。

在企業的形象語言中，定義識別的符號，即是基本的語碼元素。這些元素並透過組織，參與構成全面的系統。不同的元素分別扮演不同的傳播角色，閱聽人透過對元素符號意義的探求及比對，理解整體。

2. 成義符碼與離義符碼的辯證

在視覺形象的閱讀中，最細微的意義都會透露形象，唯獨其形象意義與企業主刻意標舉的形象意義可能會出現程度上的落差。差異愈大，距離預期形象愈遠的視覺元素，將愈削弱理想形象的強度，形成緩解形象的元素。這種象徵性語言存在著現實與符號之間的複雜關係，在不同的層次上以不同的符號發出訊息，意即它「被多重決定著」。[31]一個視覺元素由於語法的規則，得以與其它元素彼此互動形成語意，構成第二層次意義。在互動的語法

logo（或其它視覺元素）

從logo中察覺其它sign或sign之間的組合關係
（此稱B sign或C, D, E, ...sign）

從logo中察覺，易聯想、較明確之sign
（此稱A sign）

「社會語境」、「個人經驗語境」之記憶提取

B sign等雙重語境下之多重意義

A sign雙重語境下之多重意義

A, B sign雙重語境下之意義對照

是否可固定意義

是否可固定意義

NO YES

NO YES

固定意義完成

圖2.13 視覺識別符號的閱讀流程

　　閱聽人在視覺識別符號的閱讀過程中，先以探照燈的方式搜尋標誌中可被察覺、易聯想且明確的符徵(此稱A sign)，經由社會語境與個人經驗語境作用而賦予此A sign單一或多重符旨，進而衍生出多重指意；倘若尚無法確定整個識別形象的指意時，閱聽人須重新回顧整個識別形象，以察覺其它可被聯想的符徵(此稱B sign)。同樣經由社會語境與個人經驗語境作用，而賦予此B sign多重指意，最後再將A sign與B sign的多重指意作搭配解讀，以固定成為閱聽人最終認知的指意。

結構中，並非單一元素就能代表整體的形象意義，而且任一符號都可能同時隱含著多重、甚至對立的形象意義。因此閱聽人從訊息中析出的符碼，是否能呈現清晰且合於企業主理想的形象，有賴對可能偏離理念形象的符碼的控制。我們可以通稱此類呈現偏離理想形象的概念為「離義符碼」。相對於離義符碼，一個元素若被我們解讀為符合預期的理想形象的意義時，我們可以稱之為「成義符碼」。如果離義符碼的作用遠超過成義符碼，便會形成形象的偏差。可以想像，如果在一則嬌生企業的廣告畫面中，在企業品牌標誌之上，出現的是屠殺動物的圖片、加上血腥的使用色感，可以想像這樣的視覺畫面在腦海中將會和「關愛社會大眾」的企業形象大相逕庭。然而離義符碼是不可能不存在的，這個從任何社會文化的語境中符徵通常具備多元的指意可以得見，如前例的血腥紅色，在不同的使用場合，可能被視為正面的熱情象徵，因此當它出現在嬌生的廣告中，這樣的色彩，可能同時出現兩種不同的意義，當它偏離嬌生想要呈現的「熱情關愛」的感受，而以血腥暴力來表義時，即成了離義符碼。

離義或成義有賴觀者就（周邊）語境的關係來決定，完形心理則扮演催化的角色。當企業對象對識別元素取得相契的理解時，即形成成義符碼，彼此朝形象的清晰定義邁進，如血腥與屠殺動物有近似性的意指：暴力、殘忍，因此觀者會認知「血腥」這個意義是成義符碼，以排除認知不和諧形成的心理落差。因此，如果觀者對於嬌生的標誌本身並無預存的認知，無從判定其象徵意義時，為求認知的和諧，便會參考圖片色彩等形象意義來賦予這個象徵符號，成為成義符碼。若觀者對嬌生向來存有良好的印象時，今天看到這則廣告，面對原來即視嬌生標誌為成義符碼，而圖片或色彩形象卻與之矛盾，無法準確判定孰為成義符碼、孰為離義符碼時，便會形成形象的錯亂與認知的混淆。

3.指意的澄清

巴特在對愛森斯坦導演的電影 "Ivan the Terrible" 進行靜止畫面的評述時，曾延續其對符號意義的研究理論，並滲入解構的觀點，將之區分為三個意義層次，分別為訊息的告知層次、象徵的意義層次及特別著墨的第三意義

層次：包括明顯意義(obvious meaning)及鈍意義 (obtuse meaning)。其中鈍意義可以顛覆、修潤直截了當的明示義，豐富畫面的意象。[32]我們所見的形象符碼並非都是成義符碼，只能說形象是由成義符碼來界定，離義符碼或能發揮如巴特所言的鈍意義的修潤功能，讓形象的強度較和緩、增加親和力，但也可能因過度使用，而模糊形象。

就閱聽人者而言，第三層次的閱讀在確認成義符碼的指意。這是一個取得心理結論的階段，觀者對於成義符碼進行綜合性的理解，以便取得最後的形象認知、確立態度。如果我們在實體的語境中，見到一名身著警衛制服、但足蹬拖鞋立於台北101大樓前的男士：參考個人的知覺語境，似乎除了一般警衛制服的象徵意義之外，會加上拖鞋傳達出的「隨便」，兩相並置之後，形成了「紀律脫節」的判斷；但是另一方面，台北101又已經透過我們的印象產生了高人一等的形象語境，在實體、知覺及形象語境的對照下，形成「成義符碼」與「離義符碼」的辯證。當然，根據費斯廷格的認知不和諧的理論(Festinger, 1957)，或許我們會重新探尋「拖鞋」可能帶來的「離義符碼」的認知，如果可以努力將之轉變為「成義符碼」，企圖證實他可能是腳受傷才穿拖鞋，或者他其實只是某個另類的遊客「同人」，便能取得心理上形象認知的和諧。因之從觀者的角度言，正面形象、負面形象都可能是成義符碼，只有那些無法判定者（或可稱為曖昧語碼）才形成巴特的鈍意義。

依閱聽人涉入的程度，對於所見的符號，有如上三種不同層次的閱讀可能性，這也指出企業視覺形象成立的路徑。在這個路徑上，企業對象居於主宰的地位，他(或她)賦予企業符號意義，形成態度，如果閱聽人不存在，無論是意義與形象都將不復存在。反過來說，閱聽人涉入愈深，閱讀層次愈深，意義的爭執將愈激烈，感受即可能愈形強烈。這樣的閱聽人閱讀習性，自然成為形象設計者必須考量的參考架構。創作者可以嘗試藉最底層(第三層次)的符碼辯證著手思維，研究如何掌握三種層次的不同功能，為企業創造自己的符號策略。

企業・品牌。識別・形象

50

註釋

① 參閱Van Riel, C. (1995), *Principles of Corporate Communication*, Prentice-Hall, London.

② 參見Leitch, S. and Motion, J. (1999), T*he technologies of corporate identity*, paper presented at the Fifth International Corporate Identity Symposium, University of Stratchclyde, Glasgow.

③ 參見Lawes, Rachel (2002), Demystifying semiotics: some key questions answered, *Internal Journal of Market Research* Vol. 44 Quarter 3., p.251-257.

④ 參閱Jean-Noël Kapferer (1994), *Strategic Brand Management*, New York: Free Press.

⑤ 參閱Floch, Jean-Marie (1998), *International Journal of Marketing* 4, North-Holland.

⑥ 參閱Semprini, Andrea (1992), *Le marketing de la marque*, Paris: Éditions Liaisons.

⑦ 參閱Chevalier, Michel and Mazzalovo, Gerald (2004), *Prologo*, NY: Palgrave Macmillan., p.124.

⑧ 參閱Mollerup, Per (1997), *Marks of Excellence- The History and Taxonomy of Trademarks*, London: Phaidon Press, pp99.

⑨ 參閱Kress, Gunther and Leeuwen, Theo van, (1995), *Reading Images- The Grammar of Visual Design*, London: Routledge.

⑩ 參閱Dreyfuss, Henry (1984), *Symbol Sourcebook-An authoritative guide to international graphic symbols*, US:Van Nostrand Reinhold, p.22-23.

⑪ 參閱Bliss, Charles K. (1965), *Semantography*, Sydney: Semantography Publications.

⑫ 參閱賈中恆、朱業華(2002)，Peirce的符號學三元觀，**外語研究期刊**03。

⑬ 肖像類符號是與客體之間有形似的關係；指標類符號是與客體之間並非形似，但有直接的相關性；記號類符號則是與客體之間無形似、亦無直接的關係。

⑭ signifier符徵與signified符旨這兩個辭的翻譯版本甚多，符徵的其它譯辭包括：符號具、能指、形符；符旨的其它譯辭包括：符號義、所指、意符等，本文將持續使用「符徵」與「符旨」一譯。

⑮ 參閱John Fiske著，張錦華譯(1995)，傳播符號學理論，台北：遠流出版社，p.65-66。

⑯ 參閱Berstein, B. (1973), *Class, Codes, and Control* (vol. 1), London: Paladin.

⑰ 參閱恩斯特‧卡西勒著，甘陽譯(1997)，人論—人類文化哲學導引，台北：桂冠圖書公司，p.65。

⑱ 肖像性的符號，意義解讀的任意性較小。

⑲ 直接相關者如產品本身或產品照片等符號。

⑳ 羅蘭巴特在《流行體系》中，把轉換語的作用視爲一種結構轉變爲另一種結構，例如時裝的流行，要依靠從技術結構到肖像和文字結構的轉形。

㉑ 參閱Chevalier, Michel and Mazzalovo, Gerald (2004), *Prologo*, NY: Palgrave Macmillan., p.104.

㉒ 參閱達利、格魯茲堡、金吉拉著，楊語芸譯(1994)，心理學，第五版，台北：桂冠出版社，p.133-134。

㉓ 參閱黃天中、洪英正(1992)，心理學，台北：桂冠圖書公司，p.103。

㉔ 參閱游恆山（編譯）(1988)，心理學，台北：五南圖書公司。

㉕ 指停留在巴特所稱的第一層次意義上。

㉖ 參閱徐佳士(1987)，大衆傳播理論。台北：正中書局，p.16-17。

㉗ 參閱Katz, D., & Stotland, E. (1959). A preliminary of a theory of attitude structure & change. In S. Koch (Ed), *Psychology: A Study of a Science* (vol.3). New York: McGraw-Hill.

㉘ 同註㉓，p.133。

㉙ 參閱克里斯汀昂‧梅茲(1967)，電影符號學中的幾個問題，收錄於李幼蒸選編結構主義和符號學：電影文集，台北：久大出版公司，p.7-25。

㉚ 參閱烏伯特‧艾柯(1967)，電影符碼的分節方式，收錄於李幼蒸選編結構主義和符號學：電影文集，台北：久大出版公司，p.69-91。

㉛ 參閱薩姆羅迪(1969)，圖騰與電影，收錄於李幼蒸選編結構主義和符號學：電影文集，台北：久大出版公司，p.118。

㉜ 參閱Roland Barthes (1986), The third meaning, in *The Responsibility of Forms: critical essays on music, art, and representation*. UK: Basil Blackwell, p.42-62.

參考書目

Bliss, Charles K. (1965), *Semantography*, Sydney: Semantography Publications.

Chevalier, Michel and Mazzalovo, Gerald (2004), *Prologo*, NY: Palgrave Macmillan.

Christensen, Lars Thoger and Askegaard, Soren (2001), Corporate identity and corporate image revisited- A semiotic perspective, *European Journal of Marketing*, Bradford: Vol.35, Iss. 3/4; p.292.

Dowling, Grahame (2001), *Creating Corporate Reputations-Identity, Image, and Performance.* UK: Oxford University Press.

Dreyfuss, Henry (1984), *Symbol Sourcebook-An authoritative guide to international graphic symbols*, US:Van Nostrand Reinhold.

Festinger, L.A. (1957). *A theory of Cognitive Dissonance.* CA: Standford University Press.

Floch, Jean-Marie (1998), *International Journal of Marketing* 4, North-Holland.

Francis Bacon (1605), *The Advancement of Learning.*

Gregg Berryman (1990). *Notes on Graphic Design and Visual Communication* (3rd). CA: Crisp Publications.

Hill, Sam and Lederer, Chris (2001), *The infinite Asset*, Boston: Harvard Business School Press.

Kapferer, Jean-Noël (1994), *Strategic Brand Management*, New York: Free Press.

Katz, D., & Stotland, E. (1959). A preliminary of a theory of attitude structure & change. In S. Koch (Ed), *Psychology: A Study of a Science* (vol.3). New York: Mc Graw-Hill.

Kress, Gunther and Leeuwen, Theo van, (1995), *Reading Images- The Grammar of Visual Design*, London: Routledge.

Lawes, Rachel (2002), Demystifying semiotics: some key questions answered, Internal *Journal of Market Research* Vol. 44 Quarter 3.

Leitch, S. and Motion, J. (1999), *The technologies of corporate identity,* paper presented at the Fifth International Corporate Identity Symposium, University of Stratchclyde, Glasgow.

Leitch, S. and Richardson, N. (2000), *Co-branding organizations: the communication of multiple corporate identities in the age of electronic commerce, ,* (amended version), paper presented at the Australia and New Zealand Commnication

Association Annual Conference, July, Ballina.

Margulies, Cf. W. (1977) , *Harvard Business Review*.

Meggs, Philip B. (1992), *A History of Graphic Design*, NY: Van Nostrand Reinhold.

Mollerup, Per (1997), *Marks of Excellence- The History and Taxonomy of Trademarks*, London: Phaidon Press,

Roland Barthes (1986). *The Responsibility of Forms: critical essays on music, art, and representation*. UK: Basil Blackwell.

Sapir, Edward(1949). Symbolism. In: Mandelbaum, D. (Ed.), *Selected Writing of Edward Sapir in Language, Culture, and Personality*. University of California Press, Berkeley.

Saussure, Ferdinand de (1959), *Course in General Linguistics*, The Philosophical Library, Inc., 台北：書林出版公司。

Schultz, Majken etc. edited (2000), *The expressive organization- Linking identity, reputation, and the corporate brand*. UK: Oxford University Press,

Semprini, Andrea (1992), *Le marketing de la marque*, Paris: Éditions Liaisons.

Fiske, John著，張錦華譯(1995)，**傳播符號學理論**，台北：遠流出版社。

克里斯汀昂・梅茲(1967)，電影符號學中的幾個問題，收錄於李幼蒸選編**結構主義和符號學**：電影文集(pp7-25)。台北：久大出版公司。

約瑟夫・派恩、詹姆斯・吉爾摩著，夏良、魯煒譯(2003)，**體驗經濟時代**，台北市：經濟新潮社版社。

徐佳士(1987)，**大眾傳播理論**，台北：正中書局。

恩斯特・卡西勒著，甘陽譯(1997)，人論─人類文化哲學導引，台北：桂冠圖書

烏伯特・艾柯(1967)，電影符碼的分節方式，收錄於李幼蒸選編**結構主義和符號學**：電影文集(pp69-91)，台北：久大出版公司。

泰倫斯・狄爾和亞倫・甘迺迪著，鄭傑光譯(1991)，企業文化：成功的次級文化，台北：桂冠出版社。

黃天中、洪英正(1992)，**心理學**，台北：桂冠圖書公司。

游恆山（編譯）(1988)，**心理學**，台北：五南圖書公司。

羅蘭・巴特著，敖軍譯(1998)，**流行體系：符號學與服飾符碼**，台北：桂冠圖書公司。

薩姆羅迪 (1969)，圖騰與電影，收錄於李幼蒸選編**結構主義和符號學**：電影文集(pp69-91)，台北：久大出版公司。

形象的設計邏輯

設計方法與作業流程

「環境變化並不可怕，可怕的是沿用昨是今非的邏輯。」

—彼得・杜拉克 Peter F. Drucker

　　皮爾斯曾經說過：「邏輯在其一般的意義上只是符號學的另一個名字而已。」①如果視形象設計為一種語言性的手段，並且以符號學來做為分析與架構系統的基礎論點，那麼，就不能迴避「邏輯」方法在其中扮演的軸心角色。藉由設計邏輯的架構與逐步推演，企業形象的展演已經脫離主觀、直覺式的表達，進入到結合了社會科學研究的方法、理性解決問題的訓練與人文美學的涵養等一種跨領域的演練。本文將從品牌的符號邏輯討論起，在它的基礎上建立識別形象的設計邏輯，進而再於邏輯上展開設計流程與方法的探究。

品牌的符號邏輯

　　英國學者奧谷登和理查茲(Ogden and Richards, 1923)曾經提出一個與皮爾斯「意義的元素」概念近似的三角模式，如果我們再將企業品牌的概念置

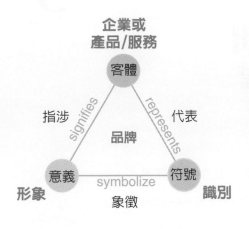

企業或
產品/服務

客體

指涉 signifies represents 代表

品牌

意義 symbolize 符號

形象 象徵 識別

圖3.1 企業品牌的符號結構

於這個三角模式上來檢視，可以較清楚地為企業品牌安置一個符號的邏輯結構（見圖3.1）：品牌這樣一個概念，包含了有形的客體，（如企業、產品、服務或企業的生產、服務實績）與無形的意義（如象徵性的價值、品牌的形象），這兩者藉著符號的形式，留存在消費者的心目中，成為對它們的識別符號。這一組符號就相當於企業或產品的代表，可以代表有形的客體，也可以象徵一組心理上的意義：同時指涉前述客體的象徵意義，也就是形象。

在一個企業自然的發展中，或是產品在市場銷售的過程中，即使在不使用宣傳品的條件下，本著人類基本心理現象的記憶作用②，消費者也會自行發現識別的線索，取得對該客體的記憶做為印象的連結。像日本的無印良

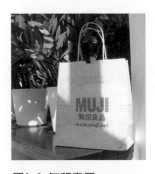

圖3.2 無印良品(王小萱攝影)

品，標榜no logo的行銷，訴求的是有機、自然的理念與風格，但是消費者很快地發覺到，這個理念風格也隨之成為該產品群自我識別的符號。進入無印良品的賣場空間，觸目所及，簡約的產品設計與包裝，搭配素樸的展示裝置，佐以天然物料如卵石、木削、毛料等做為空間的修飾，無不指向一個意義的象徵，即便產品上並未印製「無印良品」的有形符號，但是無形的象徵意義卻遍置在各種有形的物件上：產品實體價值符號、空間體驗的語境、以單純的字體印就的定義符號「無印良品」（圖3.2），無不兜攏在單一的無形符號概念之下，雖然與其它的企業所規劃的識別形式有所不同，但是邏輯卻沒有差異，代表的不過是另一個品牌，不同之處只在於符號操作的手法而已。

品牌符號操作的目的，無非是在協助企業達成經營的目標。透過符號操作方法，企業得以在充斥雜訊的語境中有效率地打造品牌。打造品牌形象

的過程，在於符號、客體與意義三者之間的轉譯及整合。企業識別可謂將企業的理念做符號有形化的轉譯（見圖3.3），而企業對象所感知的企業形象，則是有形符號再度地無形化轉譯，這一層轉譯，如果能進一步讓符號的價值象徵化，品牌形象也就會逐步呈現。舉例來說，曾獲紐約時報評選為全球十大餐廳的「鼎泰豐」，原是二十世紀七〇年代成立於台北永康街的一家不起眼的小店，當時也如同大街小巷許多仰賴鄰人光顧的麵館，「曾經吃過，知道在附近，不記得叫什麼」。如果一逕如是經營，

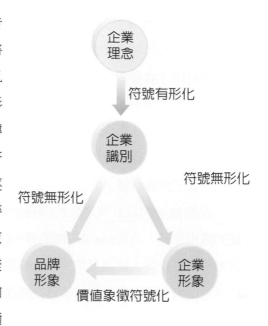

圖3.3 企業符號轉譯的過程

很可能它就和其它的許多店家一般，「什麼時候結束經營，換了老闆還不知道！」。鼎泰豐倒是藉著它精緻獨到的小吃口味，開始透過老饕之間的口耳相傳，吸引了不少慕名而來的食客。鼎泰豐靠著把握中國人對吃的講究，把它經營的無形概念透過有形的食材嚴選，和細緻的作工表現出來。於是，鼎泰豐的企業形象讓顧客開始大排長龍，消費者不禁要驚訝，什麼魅力讓日本遊客或台灣人願意老是排著隊伍就等著上二樓小小的空間用餐。原來這道不出的形象魅力，不過是由小小的湯包轉換出來的。隨著鼎泰豐的成功，從鼎泰豐出走的麵食師傅在自行創業的同時，也思考著何不將鼎泰豐的形象也移為自己所用。於是，在顧及商標法的限制下，各類近似的店名開始出現，顯然，鼎泰豐的「品牌」價值也開始浮現了。它不只是一個代表美味湯包與小吃的企業名稱而已，它還代表一個如假包換的「純正」身分，這個身分由於受到老饕們的認同，已經由湯包本身轉移到「鼎泰豐」這個名字上，成為價值的象徵，所以出走的師傅們認為他們可以藉由部分的移植（原有的手藝，更要加上可以聯想到鼎泰豐的名稱符號），來取得價值的承繼。到了此一階

段，基本上「鼎泰豐」的價值已脫離了具體的符號，進一步抽象化、象徵化，它已可取代客體及客體象徵的價值，出走師傅如果可以挾其名而招徠顧客，也是挾「鼎泰豐」師傅之名。因此，「鼎泰豐」的品牌價值在這非授權的仿用下，明顯地浮現出來。正由於「鼎泰豐」品牌形象的效益，當它陸續於香港、東京與北京成立分店之後，都取得成功的績效。企業營運到此一階段，早已脫離「曾經吃過，知道在附近，不記得叫什麼」的競爭，成為「吃湯包，就想到鼎泰豐」的品牌聯想獨占效益。

　　品牌識別的設計或形象的開發便是植基於上述的符號邏輯，不論是傳統的識別設計，或是van Riel所開發的CSP③，都可以說是受惠於皮爾斯、索緒爾、奧谷登等人意義元素的概念模型。只要明瞭這三者的相互關係，以這個模型出發，設計者可以接著為企業發展出不同而適用的設計邏輯。

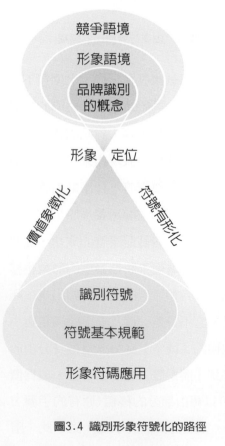

圖3.4 識別形象符號化的路徑

識別形象的設計邏輯

　　既然符號和客體及其意義無法分割，識別符號的建構就不能脫離企業客體與形象意義的事實（見圖3.4）。從企業與形象的現狀進行理解，來制定識別的概念，進而將此一概念分別置於形象的語境和競爭環境中檢核，做出最適合企業發展的形象定位。

　　而視覺設計師與（或兼）符號專家接下來將語意性質的定位轉譯為有形的識別符號。在設計的工程中，以識別的符號為中心，藉由符號系統化的方式建構基本的符號組織語法，再藉由這套語法製作(encode)全面的形象符碼（見圖3.4）。

四個發展階段與執行方法

　　企業品牌的識別形象可以大分為四個設計發展階段：形象稽核與分析階段、品牌策略擬定階段、視覺識別及形象設計階段與品牌形象監控階段。每個階段又有若干施作的內容、執行的方法與可使用的工具（見表3.1）。

階段一：形象稽核與分析

　　形象設計的第一個階段涉及整體情境的理解與分析。情境的理解係以企業對象所持的形象觀點所展開的研究，這些觀點又須以企業本身的識別理念為議題核心，因為一個企業無法將本身發展的角色全部繫在市場對象的觀點上，形象的建立也不可能只是為反映市場的期待。因此，設計者有必要在確立企業本身的識別理念的前提下，進行形象觀點的情報蒐集，再評估「識別」與「形象」兩者之間的落差，並進而利用定位與設計的策略拉近兩者的差距，發揮最大的形象效益。

　　一個企業的形象訴求對象包含的範圍甚廣，也甚多元，但至少可以大分為內在與外在兩者，內在對象指的是企業內部的工作夥伴，涵蓋下至員工，上至董事會的股東，這些成員對於企業發展的走向與自我形塑的影響關係甚大，對於識別的「認同」成分與程度的調查，代表的是評估企業「自體」的價值觀與某些價值觀點的強度。企業對內與對外「識別」的價值觀可以從企業的哲學、懷抱的使命與發展出的文化一層層抽絲剝繭，焠煉篩檢而出。外在的對象則依企業產業屬性或規模而有差異，一般而言可以涵蓋：消費者、經銷商、供應商、金融機構、政府相關單位、地方團體、社區居民、媒體、策略夥伴、產業相關單位、專業組織、股票持有者、競爭者，乃至一般大眾等(Dowling, 2001; Wheeler,2003)，幾乎涵蓋了各個與企業發生直接或間接接觸關係的對象與潛在對象。

　　企業透過各種管道與它的對象接觸，這些管道代表的正是企業形象打造的路徑。這些路徑包含有形與無形的管道，有形而具實體者如與企業美

表3.1 識別設計操作流程說明表

| 程序邏輯 | 關鍵議題 | 執行方法 |

企業識別

識別

企業哲學　企業使命　企業文化

形象　　認同

品牌　組合

產品/服務

識別形象現況

競爭情境　　形象目標

形象定位

設計標準

識別符號設計

系統設計

形象語境建構

識別管理

品牌形象管理

形象稽核與分析

・掌握企業識別、認同與形象的現況。
・掌握競爭的現況。
・掌握企業文化的獲利因子。
・界定形象訴求的對象（企業對象），及其結構順序。
・分析企業品牌的組合策略。
・形象塑造與品牌打造通路的掌握瞭解。

方法
個人訪談
焦點團體
問卷調查
觀察法
文獻蒐集
符號分析法

工具
識別訪談表
形象稽核問卷
識別聚焦分析表
認同、形象調查分析
形象現況分析圖
品牌組合關係圖

品牌策略操作

・確立本識別形象建置計畫的形象目標為何。
・開發本企業的品牌概念，確立在競爭市場的定位。
・確立本企業品牌的長期發展策略。
・決定設計遵循的標準。

方法
敘述歸納法

工具
符號聚焦表
形象定位模型
品牌組合架構圖

視覺識別及形象設計

・符號轉譯的廣度、深度與表現技巧。
・識別更新或導入的經濟與時間成本。
・系統類型策略的選擇。
・形象符碼的組合綜效，與風格策略的考量。
・語境策略的應用。

方法
符號分析法
系統設計方法
視覺符號修辭法
設計測試

工具
設計標準檢核表
符號資料庫
符號轉譯模型
系統檢核表

品牌形象監控

・識別管理的教育訓練。
・形象打造的傳播組合與施行節奏。
・識別管理的機制。
・品牌形象的長期監控。
・形象監控的內在與外在網絡，及當中的結點選擇。
・形象的調整、與時俱進。

方法
整合行銷傳播
傳播研究方法

工具
識別規範手冊
識別管例稽核清單

企業・品牌・識別・形象
60

學符碼相關的4P：企業空間(Properties)如企業總部、辦公室、零售店面等；產品(Products)或服務；展演表現(Presentations)，如產品包裝、標示牌、員工服裝、背景音樂、賣場氣味等；傳播用品(Publications)，如廣告、型錄、簡介等；④及由認同延伸而出，置身於有形與無形管道之間的第5P：人員(Personnel)的接觸，如代表企業的各階層員工、代理銷售的人員，乃至與產品的使用者接觸等。無形的形象打造路徑則涵蓋了上述諸多實體背後的影響策略，如站在外部消費者端所檢視的整合傳播利益因素—4C，即會構成消費者對企業形象的感受與評價：如何滿足消費者的需求與欲求(Consumer needs and wants)、如何計算消費者付出的成本(Cost)、如何創造消費的便利性(Convenience)、如何利用互動提升表現(Communication)。⑤

此外，在以企業的「識別」為中心的「形象」與「認同」的訊息結構中，還有一項不能忽略的結構因素便是「品牌組合關係」的現況。這個因素是集合了企業發展意志、產品開發策略及市場長期反應等內外因素形成的現狀，是優或劣？彼此應做何種支援關係來創造最大的品牌槓桿效應？這都需要一個釐清，才能分析企業品牌與產品品牌形象的相對現況，進而思維各自的定位。

在本階段，有幾個關鍵的議題要掌握：
・掌握企業識別、認同與形象的現況。
・掌握競爭的現況。
・掌握企業文化的獲利因子。
・界定形象訴求的對象(企業對象)，及其結構順序。
・分析企業品牌的組合策略。
・形象塑造與品牌打造通路的掌握瞭解。

本階段的工作主要為資訊蒐集，經常使用的方法有幾類：針對企業內部上層決策與經營主管，或外部重要的經銷商、策略夥伴，可使用個人訪談的方式進行識別理念的探詢，蒐集質化資料；使用焦點團體座談的方式進行企業內部主管或種籽人員的理念聚焦工作；針對幅員較廣的一般員工與外部

對象如消費者等，使用問卷調查的方式蒐集量化資料；針對企業提供的服務體驗、產品消費經驗或競爭者的相對形象，可以使用觀察法來進行資料蒐集；而對於與企業美學符碼相關的4P，則可使用文獻蒐集法或佐以觀察法為之，另外，符號分析法也是分析識別介面資料的常用手段。這些方法適用的時機與對象，當然並非絕對一如上述，研究人員會依企業內外情勢的現況進行判斷、調整。資料蒐集的研究方法日新月異，只要合乎企業執行的預算、時間掌控及能達到可接受的信度和效度水平，皆曰可行。

在執行的方法之外，本階段有幾項常用的工具，可以讓執行者有節奏地遂行資料的蒐集、更有效率地整理蒐集到的資料，及有系統地進行資料分析，分別是：識別訪談表、形象稽核問卷、識別聚焦分析表、認同調查分析表、形象調查分析表、形象現況分析圖、品牌組合關係圖。

階段二：品牌策略擬定

本階段承繼第一階段的資料蒐集與初步分析，進行有架構性的評估與判斷，最終將擬定企業的品牌概念：一段涵蓋識別定義與形象定位的關鍵語意。意即，在有關形象語境和競爭市場的資料蒐集完妥，並個別分析整理出識別、認同、形象現況和競爭情境之後，在此處將再針對這幾類型資料，佐以形象目標進行參酌分析，將諸多語意符號的敘述進行聚焦的判讀。這個判讀的過程也是一個策略推演的過程，學術界與實務界都有不少可供參考的操作模型，可以做為使用工具，如符號聚焦表、形象定位模型、品牌組合架構圖等。

在本階段，有幾個關鍵的議題要掌握：

· 確立本識別形象建置計畫的形象目標為何。

· 開發本企業的品牌概念，確立在競爭市場的定位。

· 確立本企業品牌的長期發展策略。

· 決定設計遵循的標準。

形象定位，表示企業預期將提供何種品牌的價值令其對象獲益，也是說明本品牌異於其他品牌的特質爲何，描述它相對於其他品牌的獨一無二的位置。這些以語意型態陳述的價值與特質，若要轉譯爲更容易讓消費者或其他對象接受的符號（尤其是視覺符號），就須給予適當的「設計標準」做爲後續進行設計作業的人員參考遵循的指標。設計標準同時也是執行識別計畫的企業內外團隊進行後續設計評估的工具，可說是符號轉譯的控制閥。

階段三：視覺識別及形象設計

　　設計標準的訂定，是象徵符號有形化的準備的開始，企業視覺識別（CVI, Corporate Visual Identity）設計則是企業品牌概念轉譯的成果，如果再加上形象符碼的悉心規劃與應用設計，則架構在視覺識別系統之上的企業訊息，可望在企業妥善的管理之下，展演理想的形象。整個轉譯的作業體系，從語意符號轉譯爲以視覺爲主的識別符號，這些識別符號從角色的抉擇（做爲象徵符號、定義符號或…），與其分擔何種語意的考量、組織定形，到符號彼此之間進行功能與美學交錯考量的組織語法的建構，再到符碼體系的編製、形象語境的建置，成爲一套獨具意象與風格的語言系統。整個施作的過程可說是以語言學爲藍本的符號定義過程，不能脫離語意、語用、語法三個面向而獨立思維。轉譯的過程即是將符號預置在企業的形象語境中，爲各種對象所使用的符號語境，定義出符號的象徵概念及使用、解讀的法則。

　　在本階段，有幾個關鍵的議題要掌握：

　　‧符號轉譯的廣度、深度與表現技巧。

　　‧識別更新或導入的經濟與時間成本。

　　‧系統類型策略的選擇。

　　‧形象符碼的組合綜效，與風格策略的考量。

　　‧語境策略的應用。

　　本階段可以使用符號學的分析方法來做爲符號轉譯的機制，從而制定符號轉譯的模型，就此模型，可發展個別化的符號選擇與組織的方法。不少

設計師均有各自開發出的圖像腦力激盪的小訣竅，大約都可類歸為符號分析原理的應用。系統方法則是整個形象語法中，建立符號與符號之間關係的最有效率手段。運用系統方法，可以在符號的語用上降低傳播過程中的雜訊干擾，提升解碼的預期效益。而視覺符號的修辭方法，則關係著每個企業視覺識別的美學風格，獨到的符號修辭技巧可以在系統設計的傳播效益之上，開發屬於企業品牌特有的美學符碼，創造審美的價值。

除此之外，不少企業為求慎重，也會針對設計的產出進行市場的測試，例如品牌的命名、企業的標誌，乃至包裝系統…等，都可以使用焦點團體或市場調查的方式來探詢企業對象的意見，或蒐集市場的反應，做為調整的依據。

本階段的有效工具除上述的符號轉譯模型之外，還包括延續在品牌策略擬定的階段中確立的設計標準，進而開發設計標準檢核表，做為整個視覺識別設計過程的參考指標。主題符號資料庫則是設計者常備的視覺符號倉儲，以不同的主題做為系譜軸符號庫，在符號轉譯上，可做為符號選擇的泉源或聯想線索。系統檢核表則是系統設計成效的提示單，也是設計成效的評估清單，可以敦促設計者提升整體設計的一致性與凝聚性（統一性）。

階段四：品牌形象監控

最後一個階段的工作涉及企業識別工程的執行、形象傳播的管理與品牌形象的監控。在本階段，有幾個關鍵的議題要掌握：

・識別管理的教育訓練。

・形象打造的傳播組合與施行節奏。

・識別管理的機制。

・品牌形象的長期監控。

・形象監控的內在與外在網絡，及當中的結點選擇。

・形象的調整、與時俱進。

本階段的監控，可以涵蓋與第一階段同屬性的企業內外在對象的認同與印象調查，及識別介面稽查，只不過它屬於一種施作後的測試，內容應涵蓋新的形象符碼的印象效益。在方法上，適用的傳播調查方法同樣會應用在本階段的追蹤評估工作上。本階段的監控報告，旨在提供CEO與企業經理人做為識別表達的修正方向，與形象品質的長期維護，消極面避免一曝十寒，面對危機得有快速應變的能力，積極面則在悉心累積品牌的權益，讓企業形象及早象徵價值化，轉化為品牌資產。

　　企業識別規範手冊是識別管理的基礎工具，可以明確定義每個識別符號，將其形式標準化，並且示範其應用方式。這個手冊同也可以定義企業識別「一致性」的原則，以確保整體表現的一致性與凝聚性。對企業的管理層而言，規範手冊代表企業經營意志的實體延伸，因此它便能脫離人事管理的權宜與不確定性，避免主事人員的流動，做為貫徹企業品質的工具。識別管理稽核清單則可以做為評估一個企業識別管理是否落實的入門手段。

　　上述的四個發展階段，可視為符號設計邏輯具體化的過程，也是當今市場上企業形象設計的主要流程。至於每個階段內的操作方式，則無定則，企業或設計顧問可能依本身的條件或專業技巧而設計出不同的操作手法，只要有邏輯可循，通常都就能取得業主與設計者的合作默契。

註釋

① 參閱林信華(1999)，**符號與社會**，台北：唐山出版社，p4-5。

② 研究者認為，人類有五種相對獨立的系統組成記憶：事件記憶、程序記憶、內容記憶、知覺記憶、工作記憶。其中內容記憶是一個人從各種經驗裡抽取出的知識；知覺記憶會儲存我們對一些事物的形狀和結構的記憶。(胡志偉，2005，人類的記憶，中國時報，D6，二月七日)。

③ 參閱第二章p.26。

④ 參閱Schmitt, Bernd H., Simonson, Alex and Marcus, Joshua (1995), *Managing Corporate Image and Identity*, Long Range Planning, Vol. 28, No. 5, pp. 85.本處作者再擴充至第5P：Personnel。

⑤ 參閱Schutz, D.E.等著，吳怡國等譯(1994)，**整合行銷傳播**，台北：滾石文化，p.21-22。

參考書目

Ogden, C. and Richards, I. (1923), *The Meaning of Meaning*, London: Routledge & Kegan Paul.

Schmitt, Bernd H., Simonson, Alex and Marcus, Joshua (1995), *Managing Corporate Image and Identity*, Long Range Planning, Vol. 28, No. 5, pp. 82-92.

IND, Nicholas (1997), The Corporate Brand, NY: NYU.

Wheelwe, Alina (2003), *Designing Brand Identity-A Complete Guide to Creating, Building, and Maintaining Strong Brands*. US: John Wiley & Sons, Inc.

林信華(1999)，**符號與社會**，台北：唐山出版社

第**4**章

形象稽核
如何找出企業的理想形象

「成功的秘訣在於能將自己的腳放進他人的鞋子裡，以及能從他人的觀點來考慮事務。」

—亨利‧福特 *Henry Ford*

　　如果站在形象是「人們怎麼來看待這個企業」(Olins, 1989)的角度，建立一個以企業面對的各種對象為中心的形象鏈結(圖4.1)，可以發現，企業形象的影響源甚為多重與廣泛。其中，企業識別只是企業形象的諸多影響源之一，一個重新設計的企業標誌或是視覺識別系統並不能令企業的形象就此完全改觀定調，如果企業的文化依舊、或願景無法獲得員工的認同、企業的政策規章施行不彰、策略擬定不佳，都同樣會在深層處影響形象的建構，因為不論員工或產品服務組合、行銷傳播都是另一群層面更廣的形象標的—「外在對象群組」的識別介面，同樣會創造出偏差的形象符碼來。

　　企業的外在對象所接觸到足以促成形象的影響源，除了上述的企業因素與識別介面之外，還有圍繞在企業的實體語境中，多種已符碼化的形象語境：大自國家或產品製造區域所代表的產地形象，乃至整個特定產業的社會形象；小至企業經營的產品或服務品牌的形象，及產品/服務使用者的形象，都會是企業外在對象的形象參考語境，都關係著企業識別與企業形象之間的落差。而外在對象的形象感受，也同時扮演員工自我認同的影響源，這令整個形象鏈結息息相關，互為因果。

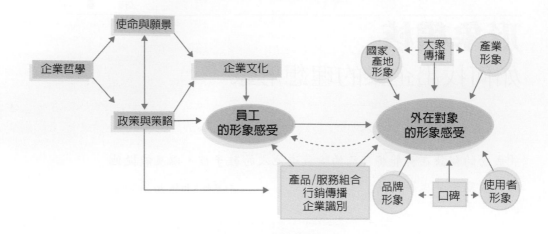

圖4.1 企業形象的鏈結

資料來源：取材並修改自Dowling, Grahame (2001), Creating Corporate Reputations-Identity, Image, and Performance.UK: Oxford University Press, p 52. ①

　　雖然，從形象的角度觀之，企業識別在鏈結中所佔的影響位置似乎有限，但是，並非企業識別設計就無足輕重。由於鏈結中的每個影響源息息相關，而企業識別設計同時直接影響兩類主要的形象接受器—內在員工與外在對象，是主要的形象介面之一。如果將企業識別的設計發揮在產品/服務組合與行銷傳播上，以整合傳播的概念進行訊息的管理，避免兩類對象接受到矛盾的訊息，將可大幅提升形象效益。(Nowak and Pheps 1994; Schults et al. 1994)。因此，企業識別設計之所以受到重視，是它居於一個樞紐的位置，如果能善加運用發揮槓桿的效益，可以扮演價值體系的象徵符號，起指導與整合的作用：一方面指導產品/服務的開發與行銷傳播的規劃執行，一方面做為企業外在對象累積各種形象影響源的識別線索，做為形象整合的介面。職是，企業形象的塑造與品牌維護的工程，無法不以企業識別為核心，唯獨，識別的執行不能忽略所有形象鏈結的影響源因素，必須同步動員，才有實質的意義與成效。尤其，當形象目標進入到品牌形象的塑造時，識別背後的企業策略與介面管理的因素就會更形重要了。

　　識別既然佔據樞紐的位置，則針對它的影響源（企業）與影響結果（內外在對象）進行足夠的訪查與稽核，並做平衡性的決策，無疑是切入形象鏈結的合理途徑。

「形象稽核」可以說是企業自我診斷與盱衡情勢的手段。這個手段適用於一個新成立的企業於開業之始,也適用於老字號的企業做為形象管理的一環。企業藉由形象稽核評估企業文化與市場印象,適時地作出必要的調整,可以維繫永續經營的實力。不過,對於新成立的公司,由於外在對象尚未現出,重點多置於內在理念共識的建立,與競爭環境的剖析。對於已在市場營運多時但尚無識別管理計畫的企業,則不僅要從識別訪查中發掘、確立企業的識別理念,檢視與企業對象接觸的所有介面,剖析競爭環境,還要了

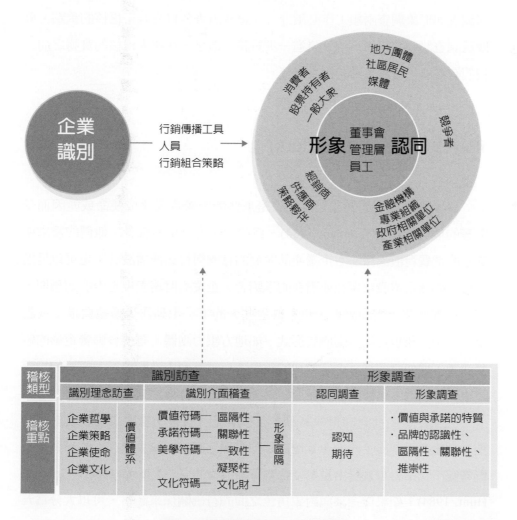

稽核類型	識別訪查		形象調查	
	識別理念訪查	識別介面稽查	認同調查	形象調查
稽核重點	企業哲學　企業策略　企業使命　企業文化　價值體系	價值符碼——區隔性　承諾符碼——關聯性　美學符碼——一致性　　　　　　——凝聚性　文化符碼——文化財　形象區隔	認知　期待	・價值與承諾的特質　・品牌的認識性、　區隔性、關聯性、　推崇性

圖4.2 形象稽核的對象、類型與重點

解所有外在對象的形象認知和感受。如果設計者面對的是自我文化發展成熟的老牌企業，則內部共識與外在印象的協調，便會是形象稽核的重點了。

我們在前文已經說明過企業識別原屬於一種企業由自我認知而發展出來的特質與表現，它需要透過介面與外在接觸(圖4.2)，經由這些介面，企業識別的符號將抵達與企業有關的所有對象，在這些對象心中，識別符號會累積、轉變成形象或認同的符碼。一個完整的企業形象稽核在這個識別轉譯為形象的路徑裡，可以分兩個途徑來進行，分別是識別訪查與形象調查，而識別訪查中，又有識別理念的訪查與識別介面的稽查兩者，形象調查則有認同調查與形象調查兩類工作必須進行。這些調查各自有若干稽核的重點，可做為調查設計的架構，以下將進一步討論，但是，在進入稽核的實務之前，我們有必要先釐清企業的對象為何。

企業對象(Stakeholders)

企業應該在意的對象是誰呢？是那些能影響企業達成使命或能因而受影響的個人或團體(freeman, 1984)。這些人，可以是消費者，他們的需求或其它的消費習慣深深左右企業產品開發的意圖與行銷傳播設計；也可以是進出股市的該企業股票現在或潛在的承購者，企業的財務表現是否能如預期，深深影響企業股價的表現，也影響這些人的下一步動作，繼續買進？或脫手？企業對象也可以是團體的形式，如地方壓力團體，有機會影響企業的經營決策，譬如德國拜耳企業於1997年原本有意赴台中港區進行大規模的投資設廠，唯因地方環保團體的強力杯葛，終致打消計畫。

企業經營所面對的對象甚為多元與廣泛，且會隨著產業性質或機構類型、規模而呈差異。一個企業應該如何來界定哪些對象會對公司的形象產生影響呢？企業對象實際上是接受企業資源捐輸的守門人(gatekeeper)(Gruning, Hunt, 1984)，如果從企業與對象角色之間的符碼關係來觀察，可以大分為五種類型(圖4.3)：

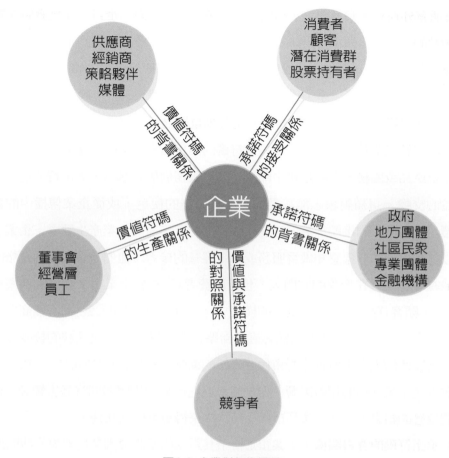

圖4.3 企業對象的類型

1. **價值符碼的生產關係：**爲企業創造價值符碼者，他們也是各項企業價值環節的守門人，足以影響企業承諾的價值指數；他們除了負有產生價值的任務之外，同時也以反映各自角色所接收的價值回饋做爲生產的基礎。企業中的董事會成員、經營管理層人員與其他員工均屬此類，角色各自不同，分別擔負理念性價值的提出與建構、策略性價值的構想與安排、實體價值的開發及執行等。

2. **價值符碼的背書關係：**爲企業的價值符碼提供背書功能、可以增益或影響企業價值體系者。企業的價值除了自我表達之外，更渴求外來、且具有一定專業權威性的對象給予背書，而事實上企業的各類型對象也都會以本類關係

做為形象解碼的參考語境，藉由本類關係對象的推薦，企業往往更能建立價值性的承諾。這類型的對象往往先於大多數末端消費者接觸到企業或企業的產品/服務，成為評估企業價值的守門人。他們如企業的協力廠商或原料供應商、產品經銷商、事業或品牌經營的策略夥伴等，另外，社會上的傳播媒體，如報紙、雜誌、網路、電視、電影等也屬之。

3. **承諾符碼的接受關係：** 企業價值符碼的出口頗多，但絕大部分的重心會轉換為產品或服務，目的是藉由輸出產品與服務價值的承諾，與消費者進行利益的交換。這類對象，無論是從產品或服務的使用，或從企業傳播中的解讀，或從其他的接觸經驗，透過體驗企業的承諾而與企業產生關聯；企業也以這類對象的形象感知做為服務或品牌經營的參考。他們是企業品牌承諾的檢視者也是外在形象的守門人，包括消費者（存在於企業對消費者的商業模式）、顧客（存在於企業對企業的模式）、持有企業股票的大眾（前兩種商業模式均有可能）等。消費者或顧客直接衝擊企業的獲利，反映品牌的接受度；持有股票的大眾則對企業的市值有直接的衝擊，對於企業價值的承諾敏感，雖也受企業獲利的相對影響，但是諸多其它形象面的因素同樣是影響源，他們反應的結果，往往比產品市場交易結果來得更鮮明而快速。

4. **承諾符碼的背書關係：** 企業預定給予其對象的承諾會因某些對象的觀點或繼而採取的措施、行動，而影響到企業的價值實踐能力；同樣地，如果獲得這類對象的背書，企業的承諾也將更容易實踐。他們屬於企業策略可行性的守門人，主要者如政府相關單位、地方影響團體、社區民眾、專業團體、金融機構等。譬如政府委託民間經營的BOT案，除本身經營團隊的形象之外，還必須在開發與營運策略上先獲得政府的認同、背書，往往才能取得金融機構的聯貸，而取得金融機構的貸款又是其工程是否能順利發包的必要背書。

5. **價值與承諾符碼的對照關係：** 「價值」屬於一種相對的評估概念，「承諾」則會因體驗者透過價值的比較而為企業取得形象上的優劣好惡。企業的各種對象除了參考彼此的觀點，擷取為形象語境之外，更會選擇能表達同類型價值與承諾的對象，做為對照性評估的參考。競爭者是本類型關係的主要對象，他們是企業品牌區隔的守門人，相較於其他對象對競爭企業之間的差

異性策略與表現，他們的觀察與反應往往來得更敏銳。若能從競爭者處取得本企業形象觀感，或從競爭者的傳播策略分析其區隔策略，或是從外界其它對象身上取得競爭者與本企業之間的比較關係，都有助於企業進一步自我反省，改善企業價值的彰顯與承諾的實踐能力。

　　無論是大型的跨國企業或是小型事業，都可以自以上五種關係中找到足以評估自我形象的對象。我們可以用一個位於鼎泰豐旁，規模更迷你的小吃店「永康牛肉麵館」為例：老闆、師傅和夥計與小吃店之間有價值符碼的生產關係，「精緻小吃」的價值需要師傅的手藝付出才能有所體驗，「賓至如歸」的價值需要夥計的殷勤招呼才能傳達，如果經常獲得食客們的讚美，老闆就會經營得更起勁。提供麵粉及各種食材的原料商則關係著師傅是否可以及時料理和夥計是否隨即上菜，不致冷落食客，為「賓至如歸」的價值來背書；同樣地，如果影星陳美鳳也來光顧，並且在她主持的「美鳳有約」的電視節目中介紹出來，會有更進一步的背書效果(圖4.4)；可口可樂公司如果希望也能擴張本土小吃的市場，於是和永康牛肉麵館協議，做為店裡的基本套餐飲料，成為策略性的夥伴，可口可樂本身也會為本店帶來一定的背書關係，可以吸引可口可樂一族對品牌價值的轉移。永康牛肉麵館標榜道地又料多

圖4.4 利用背書關係可以強化價值符碼 攝影：王小萱

的牛肉及好口感的湯頭，讓老饕們享用之後覺得貨真價實，果然名不虛傳，這是承諾符碼的接受關係，接受程度愈高，自然評價愈高，形象愈正面，也愈符合經營者的理想。這種在消費者身上才能體現的接受度(承諾)，回到業者本身來觀察，便是自己訂定的價值體系。這個價值體系逐漸擴展之後，無論是產品的具體使用者，或是由於美鳳有約的介紹而深信永康牛肉麵值得一試的潛在消費者，都是承諾符碼的見證。永康牛肉麵館努力地與街坊鄰居維繫友善的的關係，不只是因為他們會是老顧客或潛在的顧客，更因為他們的

動向還可能影響著本店的門面觀瞻與來客人氣；如果警察單位時時來店裡盤查顧客，或一臉不善地在門口站崗，對生意影響莫大；如果政府朝著傳統飲食店制定更嚴峻的商業空間安全法規或食品衛生的相關檢查辦法，並且雷厲風行，動則斷水斷電，也會對永康牛肉麵館造成衝擊。或許，永康牛肉麵館經得起考驗，還獲得本地衛生局與同業工會頒發一張「模範餐飲環境」的獎牌，就可以懸掛在店門入口處。如果永康牛肉麵館的老闆鑑於本身的經營佳績，想進一步發展連鎖店，便會思考從往來的銀行處取得融資好寬裕地進行擴張，於是金融單位對於本店的形象評估可能就左右了融資的額度。不管是街坊社區、政府單位或金融機構，都會成為企業承諾符碼的背書者，有了他們的背書，可以相安無事，和氣生財，讓麵館在一個較無干擾、雜音的環境中有計畫地發展。最後，永康牛肉麵館不免還是要面對競爭，一開始，附近的小吃店或牛肉麵館會是主要的競爭者，接下來可能再擴及附近的餐廳，慢慢又到更大區域範圍的風味美食。老饕們透過餐飲的饗用、空間的與接待服務的體驗，比較光顧的經驗，最終足以確認美鳳口中背書的價值美食與衛生局背書的用餐環境的承諾。

企業對象的優先排序

企業的對象既是如此多元，卻都同時扮演形象的出口與入口（背書）的角色，對企業形象的管理者而言，就都有其不可忽視的重要性。問題是，每一種對象角色除本質不同外，與企業之間的符碼關係也有上述的差異，就企業傳播的效益而言，甚難罄其資源投注在所有的對象上，只能擇訂重點訴求，於是，企業要如何抉擇呢？

從這五類對象身上來觀察，基於他們與企業之間的關係，就其權力性(power)、正統性(legitimacy)與急迫性(urgency)來評斷(Mitchell et al. 1997)，找出訴求對象的重要性排序似乎是一個理想的途徑。權力性係指對象有多少能力來影響企業的行為；正統性指的是對象與企業之間具有何種法定性或道

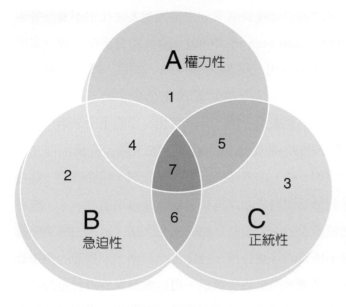

圖4.5
企業對象的質化分層

資料來源：Mitchell, R. K., Agle, B. R., and Wood, D. J. (1997), Toward a Theory of Stakeholder Identification and Salience: Defining the Principle of Who and What Really Counts, Academy of Management Review, 22/4: 872.

德約束性的關係，關係程度又如何；急迫性則指企業面對其對象所提出的問題，需要即刻處理的緊急程度，涉及時間的敏感性與嚴苛程度。根據學者Mitchell等人以這三個指標建立的對象評估理論，從每一項指標的有無與交集量，可以排列出三類不同等級的關係（圖4.5），1、2、3為一等級，4、5、6為一等級，7為另一等級；再針對該類群中，各種對象於單項指標的得分，或多項加權的得分，定義出優先順序。於是，比起單純具有權力性關係而無急迫性，或單獨具有急迫性卻無權力性的影響壓制力者，經理人應更加注意兼具權力性、急迫性的對象(A+B→4)；兼具權力性與正統性(A+C→5)，或兼具正統性與急迫性者(C+B→6)的狀況亦然。至於身兼權力性、正統性與急迫性關係者(A+B+C→7)，又比兼具兩種關係的對象更值得注意。

識別訪查與重建

　　一套企業識別的規劃，終究要回到起點—探析機構本身的自我認知與期許—機構識別。一個機構的識別應該要能幫助企業的經理人看到企業獲利

的機會點，相對地，在無清晰的自我識別下，企業經理人往往也不易察覺現在或潛在的企業威脅(Barney and Stewart, 2000)。識別訪查旨在了解企業所提出的一切面貌，涵蓋了本質、現況與願景(圖4.2)。因此，較諸形象的調查，識別訪查的議題，在時間上可以、也必須跨越企業的過去、現在與未來。就過去而言，企業的歷史會成為考核、印證理念哲學的重要來源，企業的故事，往往也可以是重要的形象塑造與品牌打造的工具。[2] 識別理念，是用來對照形象調查結果的元件，如果僅僅針對外在施測，只能得到一些抽象的語意或印象數值，對於為何造成如此結果總是無法確切追究。又，許多形象的現況，事實上可能源自於企業長期累積的文化因素，或過去的策略操作；而針對各種識別介面所做的符號分析，往往也能診斷出不理想的傳播緣由為何。就未來而言，企業發展的策略與願景，可以做為識別設計是否具備長程效益，能否與時俱進的參考語境，若未考量此一時間帶，識別設計反而容易發展成為企業擴張或品牌延伸的限制。

1.識別理念的訪查

　　如果企業有一張臉，那麼像人們一樣，每一張企業的臉，不論差異幅度大小，都應該看起來不同，各有特色，如果再加上性格的因子，幅度將會更明顯。然而研究與經驗卻顯示，大部分企業提出的特質，訴諸文字或語意概念之後卻呈現相當大的雷同性，往往令消費者無從區分。Feldman與Hatch及Sitkin (1983)觀察到有不少企業為自己所作的描述，雖然都宣稱了自己的獨特性，然而事實上表現出來的形式卻相當接近。Berg和Gagliardi (1985)在研究不同企業的出版品中，觀察到以企業簡介、使命宣言或企業聖經等相關名義提出的企業價值陳述，居然也都有相當高的近似性。這些現象並非意味企業之間會相互抄襲，反而代表，企業一旦深入到價值的核心，自然不會脫離一般大眾所認知的社會價值，這些價值在未經進一步符號轉譯、形成獨特的形象符碼之前，顯示出來的差異性，在單純的語意陳述上必然是不明顯的。正因為如此，設計者必須回到企業現場，在環境中對這些語意的概念有

更深切的認識，才可能捕捉住它發生自深處最細微的差異。而整個形象的體現，往往就是由這些最細微的差異放大設計之後的成果。

1.1 訪查的企業內涵

機構識別有一種強烈的認知成分在內(Reger et al. 1994)，這種機構標舉或共享的認知，由一組概念、概念之間的關係和蘊含於其中的資訊所構成(Medin 1989; Leahey and Harris 1993)，它們強烈地影響企業的決策。

機構識別涉及事業經營認知的幾個重要面向分別為(圖4.6)：

・企業哲學

企業哲學也就是企業經營的核心理念，通常會隱身在企業的使命宣言中；也有許多公司將它們的哲學化為一句口號，緊鄰著識別標誌印製，用來強化、建立企業內部對哲學的共識。例如華南銀行的經營理念是「信賴、熱誠、創新」，土地銀行則是「豐厚・和諧・熱誠・創新」，它們均將這些理念製做於各營業處的壁面，砥礪員工。

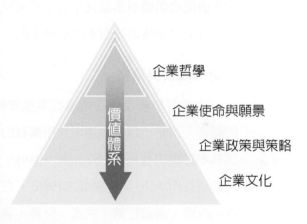

圖4.6 企業訪查的內涵

企業哲學告訴企業用什麼標準來選擇員工、栽培人才，也告訴企業如何進一步加以執行。也有企業將本身的哲學拿來做為企業文化，做為眾人遵循的基本精神，例如台糖公司將其「台糖一家」的文化定義為：品質、服務、創新、責任、速度、主動。

・企業使命與願景

企業使命宣言(mission statement)是上個世紀八〇年代起西方社會蔚起的

管理手段之一，企業也多以之做爲識別設計的起點。不過，企業使命陳述的方式甚爲多樣，涵蓋的面向也可以有所不同，有的將使命與願景分開陳述，也有的予以合併。例如嬌生企業(Johnson & Johnson)將其使命定義爲企業的「信條」，洋洋灑灑，並以三項重點來陳述：1.企業主要的對象是誰；2.主要的企業形象特質爲何；3.在企業所處環境中，崇尙的價值是什麼。③而耐吉(NIKE)可以只是短短的兩行(1993)：透過能豐富人們生活的產品與服務爲股東們創造最大的利潤。④

形象稽核的目的並不在爲企業執行願景與使命撰述的工作，相反地，稍具規模的企業多已擁有此一文獻，或相關文本，形象研究者針對這些資料進行分析，往往是取得企業價值符碼與檢視企業鎖定對象的捷徑。對於那些尙未將使命與願景訴諸文字的企業機構，則研究者就得充當催生的媒介者，以便爲企業通盤描繪形象的指導原則。

・企業政策與策略

企業哲學會反映在指導行事規章與制度的原則上，也會支持經營策略的擬定。策略，是企業運用它所擁有的技術和資源，在最有利的情況下達成其基本目標的藝術(McNichols, 1989)。對於企業而言，策略可說是對資源與行動的長期承諾(司徒達賢，1996)。在策略的指導之下，企業會制定出功能性的政策，涵蓋行銷、生產、財務、資訊與研發等各方面，爲了讓這麼多的政策能步調一致，便需要企業整體的經營策略來做爲指導方針。策略同時有層次的高低之分，國內學者司徒達賢將策略分爲總體策略(企業總部執行)、事業策略(各事業單位執行)及功能性策略(各部門執行，又與功能性政策銜接)，分別對經營與競爭有關鍵性作用。⑤企業藉由策略來形經營之實，也以策略遂行競爭，因此，對於企業策略與政策的理解，有助於了解企業的經營特色，並深入競爭力的本質。設計者也同樣可以將企業的管理策略與競爭策略帶入形象符碼策略的思維中，決定一套合身的符碼系統。⑥

‧企業文化

　　人，是企業最大的資源，但管理他們的方法不是打卡鐘，也不是電腦程式，而是文化以及文化上的精緻技巧。企業文化涉及了上述的哲學、使命、願景等，同時也是企業政策的反映，可說是「企業員工上下一致共同遵循的價值體系，一種員工都清楚的行為準則」。⑦一個培養出高度共識的企業文化，可以讓員工在工作中尋得意義，建立機構自動自發的自主應變能力。員工雖屬獨立的個體，然而一旦企業環境發生變化，企業文化卻有可能引領員工朝向同一個方向，展現高度自我變革的效率，同時創造企業、客戶及員工多贏的局面。台積電董事長張忠謀曾經說：「一談起願景或是價值觀，很多人會覺得太過高調，這種觀念是錯誤的。事實上，兩者合併起來，就是我們所謂的企業文化。企業在草創初期，可能還不太需要公開表明企業的願景和價值觀，因為創業者多為志同道合者，就算組織擴大成幾十人，因為多由創業的核心人員所挑選，人才的選取上不會有太大的差異。但是，當公司從幾十人變成幾百人以後，如何凝聚團隊的士氣，使其為共同目標努力，變得很重要。」⑧企業文化可以由企業人員的共識與宣稱中透漏出來，也可以藉由觀察企業經常辦理的儀式予以篩檢，不過，無論企業文化成形與否，必然會在認同的調查中被確認出來。

　　這幾個面向分別代表一個企業由上而下，由裡而外的倫理面發展路徑，雖然所涉內涵不盡相同，語意陳述也會有所差異，但是其所賴以維繫的核心信仰卻有其一貫性，否則企業將無法有效運作。這個核心信仰在機構識別的一面，就是價值體系。企業的價值體系是員工共同的信仰，這個信仰不隨著時間而做遽然的改變。企業就其價值體系提供全體工作人員做為認同的核心，也做為工作場域內道德約束的藍本；企業也將它的價值體系反映在產品與服務的開發上，從而藉由相關的傳播介面傳達出去。在廿一世紀的市場競爭環境下，消費者選擇並認同的已非個別產品，而是企業的經營使命與夢想，意即，企業本身即是產品。消費者願意選購SONY或Acer的產品，即是認同這些企業帶給消費者的全面價值，而這些價值本身，則是來自與企業文化相一致的核心內涵(葉組堯，2005)。

・價值體系

　　哈佛大學學者泰Deal T. E.和他的夥伴Kennedy A. A.透過對企業和員工提問「公司有何明顯的信仰？它們如何影響每天的生意？如何與組織溝通？它們是否因各種政策而強化？」發現，具有十分傑出執行者的公司，多是具有強大的文化力的公司，證明價值與信仰對公司的表現有深遠的影響。⑨他們發現具備強大文化力的公司，都具有豐富而複雜的價值體系。David H. Maister也進行過類似但更嚴謹的調查，並整理為《企業文化獲利報告》一書，⑩證實企業文化與企業的高獲利有直接的關係，他發現，財務最成功的公司都有一些共同的特色，包括「管理階層都是依據公司的整體哲學與價值觀在運作」。⑪知名的麥肯錫顧問公司(McKinsey Consultants)曾提出一個企業成功須具備的七項要素(7-S)架構，分別為結構、策略、技巧、員工、風格、系統與共享的價值，其中，「價值」正是連結其他六項要素的中心元素。⑫

　　機構識別是以價值為基礎的工程，它反映出一個機構核心、獨特與永續性的本質（Ashforth and Mael, 1996）。對內，企業的價值是一個機構的基本觀念與信仰，形成了公司文化的中心，也具體地為員工們給成功下一個定義，並在組織中建立成就的標準。⑬價值，可以決定員工的升遷機會，SONY公司由於將「設計」視為企業的核心價值，所以公司的執行長可以由設計總監升任。價值也是凝聚員工認同的核心工具，企業藉由價值體系做為制定政策、規章的標準，或形成不成文的企業倫理規範，維繫企業的有效運作。嬌生企業，每隔幾年都會針對「信條」進行評估，以便確定企業上下有足夠的認同。而一旦企業內某部門的行銷決策與信條相左時，經理人便有權召開會議，以這種更高的道德原則來檢視該部門短期利益性的決策，堅持信條所承載的價值的優先性。⑭

　　此外，不同的理念符號或不同的激勵性事蹟，或內部儀式與活動，都是傳達價值體系的工具，足以促成一個有願景的公司逐步邁向理想，而這整個過程，便是獨有的企業文化。企業也經常以說故事的方式來深化價值與傳

播價值(van Riel, 2000；Shaw, 2000)，使得「企業故事」也成為一項企業經營與行銷的利器。

　　KFC有桑德斯上校的故事，Häagen-Dazs有堅持手工品質、小鎮發跡的故事，Alessi也有歷經八代工藝傳統的家族故事。這些故事的內蘊，無不流佈著企業信守、推崇的價值體系。KFC是堅毅與勇氣，Häagen-Dazs是熱情、品質與創新，Alessi是創新與品質。

　　如果單是觀察淬取後抽象的價值語意，其實綜觀市場上各種企業，多不外乎是信賴、尊重、友善、誠信、謹慎、勇氣、效率、創新、活力、品質、高科技、國際性、現代感、專業、重承諾等這些概念。果真如Berg所言，差異無幾。

1.2 方法

　　識別訪查與重建意味著透過方法，從各種面向對企業的哲學、使命與願景、政策與策略及其文化進行訪查，以便構築出機構識別的理想面貌，並且進而自其中篩檢出企業的價值符碼與承諾符碼，做為認同調查與形象稽核的前提與命題基礎。

　　個別訪談、焦點團體座談與文獻探討是執行本項工作的常用方法。這些方法，對於取得起步性的背景資料與深入性的質化資料有雙重的作用。針對決定企業經營走向的董事會成員、執行管理的經理人，及企業其它各部門的關鍵性的意見領袖，採用個別訪談的方式除了可以做深度的資料探查外，也可以透過隱私權的保障，發掘企業不為他人所知的一面，一併取得內部的「形象觀點」。訪談的過程等於讓受訪者兼從識別符號的制定者、執行者與受訊者（形象符碼的解碼者）的角度思考、回應，有助於整個形象重建計畫的參與深度，強化涉入感，對於設計顧問或設計師而言，也是建立合作默契的良好機會。因此，納入企業識別發展過程的意見領袖，係因他們往往扮演識別的決策與管理的種籽的角色，透過訪談也可以建立企業內部識別意識網

絡的節點，這些節點掌管網絡上下游或周邊連結的溝通，關係企業識別的執行效率及順暢與否。

　　本階段個別訪談的目標在於了解內涵的前述面向，從而取得價值符碼與承諾符碼，另一方面也可以了解企業經營的走向，與品牌組合的策略，以便從長遠的角度爲識別設計的產出，界定一個形象年限。

　　訪談的內容可以從不同的問題角度來涵蓋要取得的資訊，例如：

企業哲學———

・有何信念？

・以何信念做爲人際互動的介面？

・這些信念形成的背景爲何？有何演變的過程？

・企業使用何種方式來深化這些信念？

企業使命與願景———

・企業對於主要對象的使命分別爲何？

・企業對社會的使命爲何？

・企業懷抱的願景爲何？

企業政策與策略———

・企業有哪些成文與不成文的行事規範？

・企業核心能力爲何？

・企業的產業範疇與發展計劃爲何？

・產品/服務開發的策略與計劃爲何？

・品牌組合的策略爲何？

・企業、品牌形象的策略爲何？

企業文化———

・企業發展的歷史

・企業的信念如何在職業行爲、生活行爲中造成影響？

・有哪些活動、儀式、規章中看到哪些信念？

（訪談題庫可參見附錄一）

當企業的規模過大，不適合或無法進行完整的個別訪談時，焦點團體座談是另一個經常被採用來還原或建置機構識別的方法。利用抽樣選取具代表性的企業員工，將他們分為幾個梯次或若干組別⑮進行座談，除了可以取得深度的資料外，還可以藉由相互激盪，產出個人可能忽略的觀點；而且，藉由座談所取得的資料由於歷經相當程度的討論，將更有焦點，也較利於隨後的資料整理。唯獨，焦點座談也可能因參與者較多，缺乏絕對的私密性，對於一些較敏感的議題，回答者可能會有所保留，也將降低資料的豐富性或參考性。因此，研究者的主持經驗與技巧將關係著資料成果的價值。另一方面，焦點座談在機構識別的共識洗禮上，卻不失為一種有效的點狀途徑，利用這些點狀途徑的連結，即透過不同層次的焦點座談的設計與辦理，除了可以協助將企業所標舉的價值符碼與承諾符碼逐次聚焦之外，也可以透過這個機制，建構起內部識別共識的網絡。

　　焦點座談的內容重點可置於共識性資料的取得，從企業哲學與使命、願景入手，做為聚焦價值符碼與承諾符碼的公開手段，並從企業政策、策略及企業文化來反覆檢證這些價值與承諾符碼。

　　個別訪談與焦點座談並用，應是較能兼顧資料蒐集的完備性與符合建立具有共識的企業識別的方法。文獻探討則是另一個補充資料的方法，透過蒐集企業的內部文件與對內外的傳播出版品，如執行長的公開說話與信函、企業歷史文本、企業內部刊物、年報、企業簡介或網頁，或有關企業報導的媒體剪報等，都是用來分析機構識別的重要文本，它不只能與個別訪談與焦點座談相輔相成，涵蓋資料蒐集不可缺的的廣度面，也可與識別介面的稽查鏈結，同時檢視企業識別表現的構面。

　　對於有歷史的企業而言，交互運用上述的方法來從事識別訪查，是常見且較有實效的做法，不過對於新創的企業而言，則會因歷史紀錄闕如，許多相關現況與過往表現的介面均不存在，因而在本階段會有相當程度的簡化，唯獨，個別訪談與競爭市場的資料稽查勢必不可缺，再就企業成員規模與涉入程度考量焦點團體座談的必要性。

2. 識別介面的稽查

識別介面的涵蓋甚廣，也會因企業而異，舉凡足以創造企業對象的體驗經驗，成為價值象徵符號的人、物、事、地，均屬之（表4.1）。因此，諸如不僅是企業專事對外的客服人員或業務代表，與外界有所接觸的人員包括執行長、部門經理等均應屬範疇之內，唯獨為了聚焦，本稽查仍多置重點於對外為務的人員，檢視面自其儀表、態度、具備的專業知識內容，到提供的知識服務與搭配的具體事（計畫）和物（傳播品）等。物的方面，從企業經營的產品，到為產品或為企業所推出的媒體宣傳品，如各種廣告、宣傳品，以及任何足以影響企業對內、外識別及形象產生的物件，如企業營運上使用的各種事務用品、運輸工具等。事的方面，有關企業辦理的或贊助的活動、推出的計畫，乃至發生的事件均屬之。地的方面，從內部的辦公環境，到對外的展示空間、銷售或服務空間盡包含在內。

識別介面的稽查目標在於分別檢視上述介面所傳達的價值符碼、承諾符碼、美學符碼和文化符碼，並從中檢視區隔、關聯、一致與凝聚性，看看它們分別作何表現？與表現如何？意即：

表4.1 識別介面的稽查內容

識別介面	稽查內容
人員 personnels	代表企業的各階層員工，如執行長、部門經理、業務代表、客服人員
產品 products	產品或服務
展演表現 presentations	如贊助活動、推出的計畫，及產品包裝、標示牌、員工服裝、背景音樂、賣場氣味
傳播用品 publications	如廣告、型錄、簡介、運輸工具
空間 properties	如企業總部、辦公室、零售店面

·從價值符碼評估企業識別的區隔性

檢視企業服膺的價值體系在介面上的表現，看看它們所呈現的獨特性，與市場上的競爭企業呈現何種差異性。例如從不同車廠出品的汽車，可以明顯地區別出不同的價值標榜，Volvo強調安全，Ford強調駕駛樂趣。

·從承諾符碼評估企業識別的關聯性

檢視介面承繼價值體系發展出何種具體的承諾信息，這些信息及產出（如產品或服務計畫）與企業對象之間的關聯性如何，是否符合市場的需求與期待。例如，例如全國電子每於寒暑假學生開學前推出「產品無息分期付款，買多少再借你多少」的活動，便是著眼於打動消費市場中的勞動階級父母。

·從美學符碼評估企業識別的一致性與凝聚性

企業使用許多美學的元素來詮釋其識別樣貌，這些元素與元素之間，在橫向的系統延伸上或媒體分布表現上，與縱向的時間展演上，是否具備一致性而又能凝聚爲一體，展現強烈的形象是稽查的重點之一。同樣地，企業美學符碼連同文化符碼造就的風格，也會是評估本身與其他企業區隔識別的另一指標。Häagen-Dazs從企業推崇的價值延伸出的華麗復古的美學形式，除了在產品包裝上使用，在專賣店的識別與網路介面上都相當一致，形成強烈的風格。

·從文化符碼認識與評估企業識別傳達出何種文化財(cultural capital)

「文化財」是消費者透過文化符碼的認同，去定義什麼是對自己有意義的、且足以讓個人有所不同的資產。這種文化符碼的體驗，創造的意義愈大，所衍生的文化財就愈豐富(Norton, 2003)。透過文化財的評估，可以檢視企業價值提供的承諾，能以何種具體內容做爲消費者願意交換的資產，如宗教、藝術、家庭、教育…等，而哪些又會是最具價值效益者。例如在伊甸基金會或世界展望會的傳播出版品中，都可以持續發現領人歸主的基督福音，做爲強化認同的符碼。

在識別介面的稽查工作階段，競爭者資料的稽查也是不容忽略的一環，藉由針對競爭者識別介面的稽查，併同企業本身上述四個方面的稽查資

料一起分析，是企業用來評估與發展自我區隔的必要手段。否則企業的識別設計工程將可能流於閉門造車，或許成果可以十分忠於原貌，卻缺乏市場的競爭考量。

符號分析法

符號分析法是設計者稽查識別介面的可行之道。

在口語與非口語方面，符號學都可做為分析意義產製結構的工具，這項工具在廣告與市場研究中是頗為常見的(Clarke & Schmidt, 1995; Mick, 1997)。符號分析法不同於量化分析與傳統的質化研究。傳統的質化研究通常採取一種由內而外的角度進行，由訪談取得心理性的現象，如知覺、態度、信仰等；而符號分析法則採取由外而內的途徑，探索這些現象是如何進入人們的腦中(Laws, 2002)，它關注的是符號意義產製的問題，包括符號與符號系統的各種意義層次，以及符號與符號之間關係的分析——促成某一特定意義的相關語境的發掘、風格的探討與符碼的模塑，同時也追究訊息消費者的文化語境。例如加拿大學者Arnold等人，曾針對全世界最大的連鎖超市沃瑪(Wal-Mart)進行形象分析[16]，以沃瑪某一特定期間的廣告傳單進行符號分析，針對訊息訴求的對象、發訊者是誰，與訊息符號所指涉的多種社會迷思，進行符號的界定，再與競爭者的傳單作符號使用的比較，便突顯出沃瑪一貫採用家鄉意識、愛國情操的形象策略，使它成為獨樹一格的超級零售業者。

有幾項元素可以組成所謂符號分析的工具包：視覺符號、語言符號、氣息符號、音聲符號、傳播情境文本結構、訊息結構、視覺重心、風格、二元對立組、傳播符碼等。交互運用這些工具，可以幫助研究人員對於他(她)所看到的，以有組織的方式進行思考，並且能深刻注意到某一類型資料中的相似與相異之處。[17]

認同調查

　　一個企業的識別是否清晰，與處於傳播介面的員工而言，有相當直接的關係；而企業員工的行為表現，無論在內或對外，也都深受外在的影響，外人對企業所持的看法是否正面會形成企業員工的表現動機(Dutton, Dukerich and Harquail, 1994)。因此，單就企業員工進行認同的調查相當於釐清識別對內轉譯為形象的現況稽核，可說是就近檢視企業價值符碼與承諾符碼的途徑。「識別訪查」提供了認同調查的基礎題庫，可用以理解企業員工對於企業價值的認知與期待，而包含在企業價值與承諾體系中為維繫這些理念所架構的各種工作規章與環境因素，也可以在這個調查的範疇內，一方面檢視價值體系在企業文化的穿透性，一方面可以提供企業做為管理適應性的參考；繼而，藉由這些工作動力的因素，可以延伸至形象表現面的稽核，如管理效率如何？服務熱誠如何？產品品質如何？技術成熟度？創新程度？國際競爭能力如何？等形象的特質。[18]

　　因此認同調查可視為識別訪查與形象調查的中介調查，藉由認同調查可以回溯、檢視、調整企業識別概念的契合度，也可以做為全面形象調查的前測的一環，因為它的結果同屬企業形象解讀的一環，同樣具有代表性的價值。認同調查在取得員工的認知與期待(圖4.2)，會涵蓋調查外在對象時所不觸及的管理問題。「管理」形象的調查結果，可與識別訪查取得的價值符碼進行比對，瞭解企業與員工之間對於「理想形象」的描述是否有所差異，以便做適度調整或對於企業價值象徵的進一步確認。此外，認同調查還不能缺少對於企業形象特質符號的評估，以便得與外在的形象調查取得比對的共同基礎，俾能發掘識別與形象之間的落差現況。

　　認同調查可以利用量化研究的方式以問卷調查行之，尤其是對於幅員較大、人數較多的企業更是如此。當今企業多已備有完善的內部網路，也可以輕易連上全球網際網路，進行機構之間的連結，因此可以借重企業的資訊

管理部門，利用電子問卷的方式執行調查，將能簡化施作時程、降低執行成本，而回收後直接進行資料的量化分析，也同樣能提升許多工作效率。

形象調查

　　與企業有所接觸的對象，都是形象反映的點，點構成的面成就一個企業的識別形象。不同的對象有不同的適用調查方法，如對媒體的態度，可直接就媒體言論、報導來評析；如對金融機構則可透過訪談、溝通得悉；對於消費大眾，或遍佈較廣的經銷商，則可運用問卷調查的方式，取得量化的資訊，再根據量化數字統計，取得形象認知的普遍值，以便做為與認同及企業識別理念之間比較的資訊。形象調查的內容要能反映形象特質符號的表現，尤其是那些代表企業價值與承諾的符號。如果在調查內容中加入競爭者的比較，取得的資訊將更具多樣的參考性價值，除測得本身的形象因子外，還能藉由競爭比較取得個別符號的區隔性表現的強弱。例如一個企業或許在服務表現上員工們自稱滿意，但與主要競爭者或與若干同業相較，仍有一段尚待努力的距離，它就不會是一個值得做為區隔特質的符號，而企業也要檢討識別介面的規劃與執行弱點。（參見附錄二）

　　形象調查可先利用質化研究找出企業形象的特質符號，再以量化的研究瞭解企業與競爭者在這些項次上的評比，藉以瞭解企業在競爭語境下的形象現況。要找出企業的形象特質符號可使用多種方法並進：如藉由企業經營層的訪談，來整理出企業認為理想的形象特質符號；或挑選具代表性的企業對象，視為守門人的身分對其進行訪談，再由質化資料中整理出對象們反映的關鍵性特質；或以焦點團體座談的方式抽樣選取企業對象進行座談，同樣從中取得代表性的描述。學者Dowling認為在進行焦點團體的選樣時，最好能兼顧熟悉與不熟悉企業的對象，因為不熟悉企業的對象，多半會更仰賴國家、產業和品牌形象來作評估(Dowling, 2001)，如此便有助於企業理解這些影響源所扮演的角色實況。

附錄一
案例：識別訪談題庫

「T中心」識別訪談──主管篇

一、 關於組織理念與文化
　　1.價值
　　　　‧個人最重視的價值觀(信念)為何？
　　　　‧本中心普遍共同的信念為何？
　　　　‧希望員工具備哪些特質？
　　　　‧哪一種企業或機構會是你希望結盟的對象？
　　　　‧你希望本中心未來能帶給社會大眾哪些服務利益與精神上的價值？
　　2.使命
　　　　‧希望消費者得到什麼？
　　　　‧希望員工得到什麼？
　　　　‧希望夥伴得到什麼？
　　　　‧希望對本產業有何影響？
　　　　‧希望社會得到什麼？
　　3.願景：希望十年、三十年後「T中心」發展成什麼一個樣子？

二、關於企業品牌
　　1.品牌組合上，「T中心」的上層單位(集團)、各子機構、「T中心」呈何
　　　關係？
　　2.希望各自扮演什麼角色？
　　3.希望有何種組合支援的功能？
　　4.目前的品牌聲譽如何？

三、 關於「T中心」的服務/產品
　　1.目前本中心的營業項目有哪些？服務/產品有哪些？
　　　最主要服務(代表性)是什麼？
　　2.你覺得本中心的服務應該傳達一個什麼樣的形象、感覺給別人？
　　3.本中心的服務/產品有何研發計畫？五年內會再開發到哪種規模？
　　4.服務/產品的特色在哪裡？服務/產品的弱點是什麼？
　　5.本中心的服務/產品競爭對手有哪些？
　　　他們和中心的行銷策略有何不同？
　　　他們與本中心服務/產品的優劣比較如何？
　　6.在服務/產品行銷上，目前最能獲利與最有潛力的市場分別在哪裡？

四、 關於「T中心」的市場

1.市場中最大的機會點在哪裡？

2.這些服務/產品的主要市場消費對象是誰？價位如何？行銷方式是什麼？如為海外代理銷售，他們以什麼形式銷售？

3.本公司在一年內的營運計畫是什麼？重點會放在哪裡？

4.本公司在五年中，有什麼計劃，重點在哪裡？

5.全世界的競爭態勢如何？

五、期待的形象

1.一般而言，你覺得本中心的聲譽如何？

2.你覺得本中心應該建立一個什麼樣的形象、感覺給別人？

3.關於本中心主要以誰為對象，來建立優質形象？
請按重要性依序排列（1最重要 ～ 8最不重要）

 3.1 誰對本中心的觀感最具有影響力或破壞力？
____一般消費者　____社會團體　____一般企業　____政府單位
____銀行等金融機構　____專業組織　____媒體　____員工

 3.2 誰跟本中心的獲利關係最直接？
____一般消費者　____社會團體　____一般企業　____政府單位
____銀行等金融機構　____專業組織　____媒體　____員工

 3.3 誰的問題本中心最亟需正視，並且盡速解決？
____一般消費者　____社會團體　____一般企業　____政府單位
____銀行等金融機構　____專業組織　____媒體　____員工

4.你希望中心的目標對象如何描述本公司？

5.你認為本中心的形象要如何改變或整理，才能掌握這些機會？

6.你認為本中心整體形象，最立即(眼前)的威脅是什麼？
你認為十年後，本中心會是什麼樣的一番景象？
在你的理想中，希望它是一個什麼樣子？

7.本中心的重要長處在哪裡？

8.本中心的弱點在哪裡？

六、檢討、評估舊VI

1.你對中心名的認知、感受是什麼？

2.你認為本中心的標誌給你什麼樣的感覺？正面的感覺是什麼？
負面的感覺是什麼？

3.你認為目前本中心用來表達形象的各項設計，如空間環境、
　　印刷簡介、網站、廣告等，哪些符合理想？哪些不理想？

七、提供各部門目前之視覺相關用品及未來可能用到之事務用品。
　　EX:業務部：公司簡介、產品型錄、CD-Title、卷宗夾……
　　　　財務部：簽呈、報表格式……

「T中心」識別訪談──集團執行長篇

一、有關集團
1.「T中心」在集團中扮演什麼角色？
2.能發揮什麼功能？
3.肩負什麼使命？

二、「T中心」和集團的關係
1.政府、集團、「T中心」與其他單位各扮演什麼品牌組合上的角色？
　　理想的組合為何？
2.集團的形象在哪些部分應延續到「T中心」？
3.是否有規範可循？
4.「T中心」有多少發揮空間？
5.期待為何？

三、目前對「T中心」的形象感受（與其他國家的會議中心比較）
1.有何優劣？
2.努力的方向在哪裡？
3.覺得現在的logo、DM、web空間表現如何？

四、「T中心」的理想形象
1.希望政府、國外產業、集團其他機構怎麼來看「T中心」？

註：「T中心」為一國際型會議中心，提供國內、國際性會議與大型文化活動辦理的空間及專
業設施，並協助規劃、執行與提供相關週邊服務。

附錄二
案例：形象競爭比較的題庫

T中心形象調查——客戶篇(略)

您的印象中，「T中心」在下列各項表現如何？當它與國內或國外的同業一起比較時，「T中心」在這些項目上表現又如何，請勾選出來。

	「T中心」本身的形象評價	與國內_____相較	與國外_____相較
服務表現	□□□□□□□ 非常好 很好 好 無意見 差 很差 非常差	□□□□□□□ 非常好 很好 好 無意見 差 很差 非常差	□□□□□□□ 非常好 很好 好 無意見 差 很差 非常差
專業性	□□□□□□□ 非常好 很好 好 無意見 差 很差 非常差	□□□□□□□ 非常好 很好 好 無意見 差 很差 非常差	□□□□□□□ 非常好 很好 好 無意見 差 很差 非常差
設施	□□□□□□□ 非常好 很好 好 無意見 差 很差 非常差	□□□□□□□ 非常好 很好 好 無意見 差 很差 非常差	□□□□□□□ 非常好 很好 好 無意見 差 很差 非常差
品質	□□□□□□□ 非常好 很好 好 無意見 差 很差 非常差	□□□□□□□ 非常好 很好 好 無意見 差 很差 非常差	□□□□□□□ 非常好 很好 好 無意見 差 很差 非常差
效率	□□□□□□□ 非常好 很好 好 無意見 差 很差 非常差	□□□□□□□ 非常好 很好 好 無意見 差 很差 非常差	□□□□□□□ 非常好 很好 好 無意見 差 很差 非常差
信賴度	□□□□□□□ 非常好 很好 好 無意見 差 很差 非常差	□□□□□□□ 非常好 很好 好 無意見 差 很差 非常差	□□□□□□□ 非常好 很好 好 無意見 差 很差 非常差
國際性	□□□□□□□ 非常同意 很同意 同意 無意見 不同意 很不同意 非常不同意	□□□□□□□ 非常同意 很同意 同意 無意見 不同意 很不同意 非常不同意	□□□□□□□ 非常同意 很同意 同意 無意見 不同意 很不同意 非常不同意
活力	□□□□□□□ 非常好 很好 好 無意見 差 很差 非常差	□□□□□□□ 非常好 很好 好 無意見 差 很差 非常差	□□□□□□□ 非常好 很好 好 無意見 差 很差 非常差
是本行業的領導者？	□□□□□□□ 非常同意 很同意 同意 無意見 不同意 很不同意 非常不同意		

註釋

① Dowling原有的圖表以員工及外在對象做爲形象塑造的目標。

② 參閱Shaw, Gordon G. (2000), Planning and Communication Using Stories, in The Expressive Organization, Oxford University Press, p. 182-195.

③ 參閱Dowling, Grahame (2001), *Creating Corporate Reputations-Identity, Image, and Performance.*UK: Oxford University Press, p.71-72.

④ 參閱Abraham, J. (1995), *The Mission Statement Book*, CA: Ten Speed Press.

⑤ 參閱張緯良(1996),企業概論(第二版),台北:華泰文化事業,p.179-182。

⑥ 詳見第九章。

⑦ 參閱泰倫斯‧狄爾和亞倫‧甘迺迪著,鄭傑光譯(1991),企業文化:成功的次級文化,台北:桂冠出版社。

⑧ 參閱經濟日報2003年6月28日。

⑨ 參閱泰倫斯‧狄爾和亞倫‧甘迺迪著,鄭傑光譯(1991),企業文化:成功的次級文化,台北:桂冠出版社。

⑩ 他調查了15個不同產業,在15個國家裡的29家公司的139個辦公室,針對這些公開上市的行銷傳播公司,調查員工態度與財務表現之間的關係。

⑪ 參閱大衛‧麥斯特著,江麗美譯(2003),企業文化獲利報告:什麼樣的企業文化最有競爭力,台北:經濟新潮社,p.17。

⑫ 參閱Peters, T. J., and Waterman, Jr., R. H. (1982), I*n Search of Excellence: Lessons from America's Best Run Companies*, NY: Harper & Row.

⑬ 同註⑦。

⑭ 參閱Aguilar, F. J., and Bhambri, A. (1983), Johnson & Johson (A), *Havard Business School Case*, no. 9-384-053.

⑮ 仍可依上述個別訪談的對象爲樣本母體。有時,企業爲實踐一個由下而上建立的價值體系,會將樣本母體擴及各階層員工。

⑯ 參閱Arnold, Stephen J., Kozinets, Robert V., Handelman, Jay M. (2001), Hometown ideology and retailer legitimation: The institutional semiotics of Wal-Mart flyers, *Journal of Retailing,* 77, p.243-271.

⑰ 參閱Lawes, Rachel (2002), Demystifying semiotics: some key questions answered, *Internal Journal of Market Research* Vol. 44, p256.

⑱ 價值符碼主要做爲企業識別的共識符號系統的選項，承諾符碼則爲企業形象
　的表現評價的選項。

參考書目

Abraham, J. (1995), *The Mission Statement Book*, CA: Ten Speed Press.

Aguilar, F. J., and Bhambri, A. (1983), Johnson & Johson (A), *Havard Business School Case*, no. 9-384-053.

Arnold, Stephen J., Kozinets, Robert V., Handelman, Jay M. (2001), Hometown ideology and retailer legitimation: The institutional semiotics of Wal-Mart flyers, *Journal of Retailing,* 77, p.243-271.

Ashforth, B. E., and Mael, F. (1996), Organizational Identity and Strategy as a Context for the Individual, in J. A. C. Baur, and J. E. Dutton (eds.), *Advances in Strategic Management*, Volume 13, Greenwich, Conn.: JAI Press, 19-64.

Barney, J. B., and Stewart, A. C. (2000), Organizational Identity as Moral Philosophy: Competitive Implications for Diversified Corporations, in *The Expressive Organization*, Oxford University Press.

Berg, P. O., and Gagliardi, P. (1985), *Corporate Images: A Symbolic Perspective of the Organization-Environment Interface*, paper presented at the SCOS Conference on Corporate Images, Antibes, France, 16-29 June.

Dutton, J., Dukerich, J., and Harquail, C. (1994), Organizational Images and Member Identification, *Administrative Science Quarterly*, 39, 2, 239-62.

Freeman, R. E. (1984), *Strategic Management : A Stakeholder Approach*, Boston: Pitman.

Gruning and Hunt, T. (1984), *Management Public Relations*, Texas: Holt, Rinehart & Winston.

Lawes, Rachel (2002), Demystifyings emiotics: some key questions answered, *International Journal of Market Research*, Vol. 44 Quarter 3.

Leahey, T. H., and Harris, R. J. (1993), *Learning and Cognition*, NJ: Prentice Hall.

Medin, D. L. (1989), Concepts and Conceptual Structure, *American Psychologist*, 44: 1469-81.

Mitchell, R. K., Agle, B. R., and Wood, D. J. (1997), Toward a Theory of Stakeholder Identification and Salience: Defining the Principle of Who and What Really Counts, *Academy of Management Review*, 22/4: 853-86.

Norton, David W. (2003), Toward Meaningful brand experiences, *Design Management Journal*; 2003; 14, 1.

Nowak, G. J., and Phelps, J. (1994), Conceptualizing the Integrated Marketing Communications Phenomenon: An Examination of its Impact on Advertising Practices and its Implications for Advertising Research, *Journal of Current Issues and Research in Advertising*, 16: 49-66.

Olins, Wally (1989), *Corporate Identity-Making Business Strategy Visible through Design*, US: Harvard Business School Press.

Peters, T. J., and Waterman, Jr., R. H. (1982), I*n Search of Excellence: Lessons from America's Best Run Companies*, NY: Harper & Row.

Reger, R. K., Gustafson, L. T., DeMarie, S. M., and Mullane, J. V. (1994), Reframing the Organization: Why Implementing Total Quality is Easier Said than Done, *Academy of Management Review,* 19/3:565-84.

Riel, C. B. M. Van (2000), Corporate Communication Orchestrated by a Sustainable Corporate Story, in Shaw, Gordon G. (2000), Planning and Communicating Using Stories, in *The Expressive Organization*, Oxford University Press.

Shultz, D. E., Tannenbaum, S. I., and Lauterborn, R.F. (1994), *Integrated Marketing Communication: Pulling It Together and Making It Work*, Chicago: NTC Business Book.

Schultz, Majken etc. edited (2000), *The expressive organization- Linking identity, reputation, and the corporate brand.* UK: Oxford University Press.

大衛‧麥斯特著，江麗美譯(2003)，企業文化獲利報告：什麼樣的企業文化最有競爭力，台北：經濟新潮社。

沈雲聰‧易宗勳譯(1998)，品牌行銷法則，商周出版社。

葉組堯（2005），企業文化決定公司成敗，中國時報，05/07，B2。

泰倫斯‧狄爾和亞倫‧甘迺迪著，鄭傑光譯(1991)，企業文化：成功的次級文化，台北：桂冠出版社。

識別定義與形象定位

品牌語意的符號聚焦

「我們公司賣的不是化妝品，我們賣的是——『女人的希望』」

——露華遜*Charles Revson*，露華濃(Revlon)負責人

企業「品牌概念」

學者Park, Jaworski和MacInnis於1986年提出品牌概念管理的理論(BCM)，認為所有的品牌都應該擁有一個「品牌概念」(brand concept)，以一個能涵蓋整體的抽象意義來識別一個品牌。[①]執行此一架構包括一連串的過程：選擇、提出、精心製作與加以強化。品牌概念可以指導各個不同階段的形象塑造工作，及至定位策略的提出。要維繫此一概念與形象之間的關聯性，則有賴「品牌概念」是否具備「功能性」與/或「象徵性」。「品牌概念」一般而言總不脫功能性或象徵性這兩類之一，Park等人認為這正好反應消費者的兩極購買需求。其中功能性的品牌代表該品牌著重於實體使用的利益，如CASIO手錶向來強調的是數位科技應用的便利性，提供消費者功能性的價值。象徵性的品牌著重於呈現該品牌在精神面的附加價值，如Breguet手錶，強調的是使用者尊貴身份與相等品味的認同，吸引希望能爭取上流社

圖5.1 品牌概念的內涵

會身份的消費對象。不過,學者Bgat和Reddy的研究顯示,並非所有的品牌一定都要在這兩個類型上選邊站,一個功能性的品牌並非就不能沾染象徵性的概念;同樣地,消費者對於象徵性品牌,有時也會在意、會識別它功能性的利益。②

　　品牌概念在企業形象的設計發展過程中同樣可以扮演指導性的角色(圖5.1)。如果以「識別」與「形象」的功能來看,企業對象既要能針對企業的實體差異加以區別,也會逐漸建立起感受的連結。前者是識別功能的展現,後者則是象徵形象的體驗。因此,做為定義設計與管理形象的準則,「企業的品牌概念」有必要涵蓋「識別定義」與「形象定位」兩種不同、又彼此有所關聯、互滲的策略性工作,分別滿足企業形象推展上的需求。

企業品牌概念的兩大支柱

　　基於「識別」線索具體化的需求,企業的品牌概念除了抽象意涵之外,需兼具「定義符號」的下錨功能。因此,就視覺設計的角度而言,企業的品牌概念同時包含「識別定義」與「形象定位」,恰好聯繫形象設計前期識別訪查與形象調查的工作,做為研究成果的標的。不過,識別定義的目的同屬為了定位形象所進行的符號聚焦與轉譯的一個階段,是進入整體形象管理的必經過程。

　　識別定義的目的在於界定辨識業主的符號,而形象定位的目的在於界定模塑業主形象感受的符號(圖5.2)。兩者雖時而重疊,彼此滲透的情形常見,但在進行識別形象的規劃之初,是可以予以區分,以利於符號轉譯工程

的執行。隨著企業推廣時間的累積與日見的成效，識別定義與形象定位彼此的滲透將愈形擴大，最終他們將成為二合一的整體。意即當消費者辨識出某一企業符號時（如標誌、企業名），就連帶地喚起形象的感受。這也是為何不一定非要圖像式的、有美感的標誌才能釋出形象的原理，即使是一個出現在一般文案間的品牌名（比方說Gucci），仍能喚起讀者的形象感受，這就是形象與識別已然合而為一。

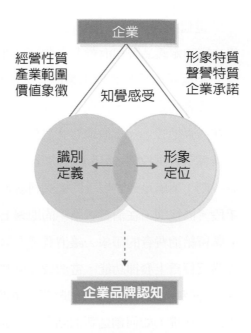

圖5.2 品牌概念的兩大支柱

定位

定位的概念自廿世紀七〇年代由Al Ries和Jack Trout提出以來，廣受重視，已成為行銷策略中，最根本與最重要的環節之一。他們認為，定位法則起始於產品，但並非針對產品而做，而是針對目標消費者的心理而為，是要幫目標消費者制定心中對產品的看法。因此他們認為將自己的理論定義為「產品定位」並不完全正確，因為定位是要確保消費者心中真正的價值，所以它適用於任何訴諸目標消費者的傳播客體。尤其在這個傳播過度的社會當中，要讓別人聽見我們的聲音，他們認為定位是首選的法則。③

在廣告活動的市場調查問卷中，我們常見到類似「如果把本品牌比擬為人，你覺得他（她）是一個什麼樣的人？」這樣的題目。若是一個面紙品牌，答案可能是：

本品牌：22-35歲，活力自信的上班女郎。相較於此，競爭對手，可能就是：25-45歲的家庭婦女，節儉、實際。

這種擬人化的敘述，就是在強調從消費者的眼中來說明品牌之間的差異，同時定義品牌和消費者本身的距離，隱含著一種定位的概念。

不論是產品品牌或企業品牌，都有屬於自己不同於他人的形象，亦即在消費者的腦海中，存在著一張市場的地圖，每一個他(她)接觸的品牌都會落在這張地圖上，當他(她)有消費需求時，這張地圖就會浮現出來。行銷學者與專家告訴我們，區隔是建立行銷效益的主要手段，競爭專家如波特也告訴我們，區隔是建立競爭門檻的利器，是阻擋新競爭者投入相同戰場的重要手段。同樣地，在消費者腦中的地圖上，每個品牌都有或多或少不同於其它品牌留給消費者的印象，讓消費者得以在記憶中有所比較。這張地圖不只是在購買行為上發揮功能，當消費者再度接觸到與產品特色相關的經驗時，往往會同時喚起對此一品牌的聯想。舉例來說，2004年，當Smart汽車思考在車內的配備上如何創造新的話題，打動消費者。最後決定找來iPod進行品牌聯盟，推出smart fortwo iMove特別仕樣車，使iPod成為Smart汽車的標準配備，讓smart車主可以在fortwo的車室內，盡情享受iPod音樂庫內的5,000首歌曲。這便是從形象定位的聯想著手，選擇兩個品牌「講求個人風格」的近似定位，進行合作，相得益彰，彼此在形象上也都能獲得新的背書。這個策略性的選擇，根據的無非是消費者對於兩類產品有著強烈的品牌聯想，不致因定位落差，形成品牌關聯性的混淆。這樣的結合，比起早年Smart汽車推出時，標舉SWATCH與賓士的結合，令消費者無法將尊貴的賓士與既遊戲性又有「過氣即丟」的SWATCH印象做相等的聯想，因為兩個品牌的形象定位落差過大，使得行銷結果遠不如預期，只好改弦更張。這正是「形象定位」的功能：是企業品牌停留在接觸者腦海中競爭地圖上的位置，也是我們曾提及的「經驗語境」中的一個浮標。

靠著「形象定位」這個浮標，消費者足以勾起與之相關的形象感受，不過，它也非固著不移的，隨著消費者的接觸經驗，修正與豐富語境，同樣會讓浮標移往新的認知感受位置。設計人員在識別形象規劃的過程中，要先找到這個浮標的位置，再根據企業本身的理想，調整存在於各種對象腦海中的位置，予以固定下來。從識別的結構來看，任何與企業品牌有所接觸的對

象，不論內外，都是形象生成的反射體，這些對象腦海中的浮標位置都形成形象設計前與後的參考點，標示著企業在經歷視覺形象的重整之後的位置與差異。

　　企業做為一種品牌，與它所經營的產品都會經歷生命週期的不同階段(Chevalier and Mazzalovo, 2004)，但是產品或許會由成長衰退終而退出市場，但企業(品牌)卻不容如此更替。因此，當企業經營出現不可逆轉的衰退時，往往要透過重新定位來取得新的形象，以便合乎新的經營取向。因此在品牌的生命週期表上，往往就靠新的形象定位來刺激企業品牌的再成長，例如GUCCI，在1995年與2001年分別遭逢市場衰退與經營危機，導致該企業若想以相同的商業模式再經營下去勢必陷入發展的瓶頸，於是GUCCI選擇以新的生活風格來重新定位，賦予品牌產品新的價值，同時，吸引新的目標消費群，讓它擺脫了陰鬱。④

　　另一方面，企業的經營發展也會因市場的競爭、社會環境的變遷或自我的調整而有不同的進程，在每一個階段所做的識別檢討與形象定位都標示出企業發展史的新里程碑，多半展現企業經營的新思維與新紀元。例如和成企業HCG在1981年將商標從中文改成英文，除了希望與其他競爭品牌作明確的識別化區分，並致力於塑造積極開擴世界市場的企圖心之外，也著眼於新的定位，不再只是衛浴設備的製造商，而是要為消費者創造一種「經過精心設計的生活體驗」。新的定位與形象，便是企業成長的紀錄，對內部員工與外在股東或一般大眾而言，都是一種成功經驗的宣示，帶有傳播上的價值。

符號聚焦

　　如果品牌概念的形成是一個選擇、擬議、精修、強化的過程，那麼，它操作的便是一個符號語意聚焦的過程。無論識別訪查或形象調查，取得的多只是一堆訴諸文字的語意符號而已，距離具體化呈現仍遠。這些語意符號又因資訊來源與類別的歧異，分別代表了不同的識別與形象的概念，而企業

的形象定位終將針對這些語意符號有所抉擇取捨，而針對定位的語意，又需進一步轉譯為可供發展視覺符號的設計標準。凡此，端賴符號聚焦的工夫。透過圖5.3層層資料彙整的例子，每一進階即代表一次主要的符號聚焦工程，如階段1，從龐大的企業識別訪查中，整理出企業使命、文化與價值體系的概念，進而聚焦出企業性質、經營範圍及象徵價值的語意符號。在階段2，識別定義係由上述階段1的三項語意符號聚焦而成。階段3，則是藉由權衡理想形象、現實形象及競爭市場的表現，聚焦分類出形象特質與聲譽特質，若再結合階段一的象徵價值，便能聚焦出企業承諾的語意符號。階段4，是由企業形象的現況需求凝聚出的形象目標，是做為階段5擬定形象定位語意符號的聚焦指標。在階段5，形象定位語意可以從圖5.3的發展箭頭示意

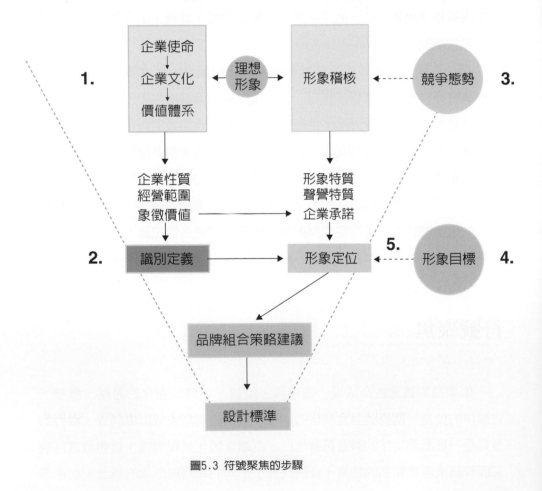

圖5.3 符號聚焦的步驟

看出，它是階段1至4符號聚焦的成果。這個聚焦的過程，也說明了企業形象定位的步驟。

識別定義與形象定位的步驟

　　企業的形象既是內外及現在與未來的綜合考量，便須對企業相關的涉入因素加以考察，經過比對再做成判斷。較諸直覺式的揮灑創意，理性的方法更有助於釐清既有的事實，做爲推演的基礎，確保定位的成功機率。一個企業可以就以下的步驟來進行形象的定位(圖5.3)，不過，這個過程內的諸多語意面向並非必然的選項，整個聚焦的流程也非公式，企業或設計研究者可以依自我建構的邏輯來進行。

1.定義現況

　　針對經營哲學、企業使命、企業政策或企業文化與價值體系進行陳述，是定義現況的最初步驟，由於這些面向具備一定的承襲關係與符號重疊性(參見前章)，可依企業的性質與識別訪談、介面稽查的重心，取關鍵性項目整理，取決的標準端視何種現況資料利於整理出「企業性質」、「經營範圍」與「象徵價值」，以便再透過聚焦，進行識別定義。

・**經營性質**——企業經營的主要目的爲何？能帶給企業對象什麼樣的價值？例如台北探索館的經營性質是一個台北市政府辦理提供市民與外賓認識台北發展的資訊體驗館。

・**產業範圍**——企業提供的產品或服務涵蓋的範疇爲何？例如香港國際會議中心的產業範圍是提供辦理國際性會議與文化藝術展演的專業服務：包括空間、設備、餐飲、服務、使用規劃、週邊連結等。產業範圍係經營性質的衍生性實體價值，是企業價值意志的延伸產物，企業藉由它提出及實踐承諾。

- **象徵價值**——企業所崇尚的象徵價值有哪些？即第四章所述及的企業價值體系，它隱身在企業哲學以降，直到企業文化的架構背後。如台糖公司所標舉的象徵價值為：品質、服務、創新、責任、速度、主動。DELL公司則將企業的行為準則公佈於網站上，讓員工與大眾都可以自由下載，做為檢視的標準。在它們的準則中，即標舉了七項價值語意：信賴、正直、誠信、慎思、尊重、勇氣、責任。[5]
- **理想形象**——從圖5.3的例子中可以看出，定義現況所得的語意可做為形象調查的基礎題庫，事實上這也是藉由識別訪查所探析的「理想形象」，它標誌著此一企業期望獲得的外在印象感受。理想形象雖顯得一廂情願，卻代表著期許與努力的目標。

　　形象調查涵蓋了內在認同與外在感受的調查（見第四章），因此現況的定義也代表了企業形象表現現況的曝出，涉及內在認同與外在認知的比對。

識別、認同與形象資料的解讀與比對

　　根據調查取得的資料或數據，在經歷分析整理之後，無論是質化的文字報告或量化的圖表分析都能呈現一定的調查反應，而量化的座標圖示（圖5.4）尤能標示出優、缺點或機會與威脅點之間存在的不同認同因素的相對關係，對於不同的議題或對象的調查結果也有相互比較上的功能。這些各類調查之中的自我比較結果可以提供不少的用途：a.呈現內部管理或形象認知及認同的差異，做為企業經營面總體檢的一環。企業的不同單位可針對與之業務相關的優劣表現視為反省的線索。例如認同調查反映出「同仁相處和樂」的優點，但又有「本職能力差異，但待遇相同」的抱怨缺點，便是提供人力資源部門對於薪資與獎懲酬庸制度的反省。如果在量化的比較中又發現抱怨程度遠大於「相處和樂」的認同時，則可能警示在表面的和樂下暗藏著更多待遇觀點的差異與不滿。雖說這樣的資料提供的是管理上的問題，但也會影響員工的企業認知，損及形象的正面性，因此，b.結果的比較還能進一步探

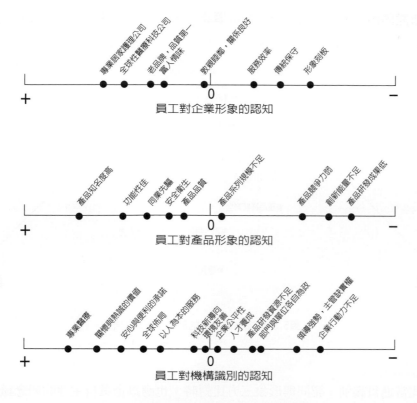

圖5.4 認同與形象調查資料的量化圖示案例

知員工與其它對象對企業的心理期待。期待是一種需求的心理投射，雖然未必完全符合企業經營的理念或效益，但多少是一種理想性的表現或產業的共同性印象，值得提出與競爭者做比較，以確認不致形成拖累競爭力的因素。例如經銷商認為企業對於品牌的促銷活動不足，這種對於企業支援品牌行銷的活動力或火力，對經銷商而言，必然是同業競爭下發現的企業威脅點，也是經銷商對於所代理品牌行銷力、形象推廣力上有特別的期許，往往也可能是其擔心競爭力不足的直接反映。C.單類比對是共同比對的基礎。由於調查獲得的資料可以相當龐大，可以比對的觀點也甚多，需要有所取捨或涵括才能進行簡化的工程，朝形象定位邁進。在整個的調查題目中，是否與識別形象有直接的關係？強度如何？是主要的判斷標準。例如產品的高知名度是高度的形象相關認知，而員工的流動率高，則未必會影響消費者的形象認知，

識別定義與形象定位

105

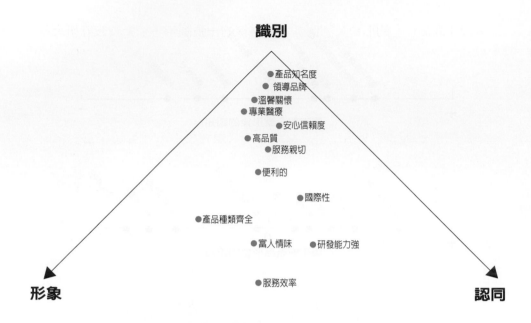

識別

● 產品知名度
● 領導品牌
● 溫馨關懷
● 專業醫療
● 安心信賴度
● 高品質
● 服務親切
● 便利的
● 國際性
● 產品種類齊全
● 富人情味　● 研發能力強
● 服務效率

形象　　　　　　　　　　　　　　　　　認同

圖5.5 以識別為中心的形象認同現況圖

因此當進行識別、認同與形象三方比對時，也應以企業自主性的理念識別做為比對的準則，才能取得認同與形象的相對關係。以量化資料的比對為例，例圖5.5提供一個不失為觀察企業整體的識別形象的認同圖（image perceptual map）。當設計人員以企業「識別」理念為軸心，以內在認同與外在形象為兩軸時，可取與三者均有關的受測結果，置於兩軸形成的象限中，亦即既以「識別」為準，表示我們準備以企業本身期望的形象觀點（百分之百值）來同時印證內在認同的程度與外在的形象感受。調查統計結果呈現的百分比值可做為象限座標的參考值，於是我們便可以在圖中標示出相對的位置，依接近認同或形象的距離來看兩者之間的落差，也可從落點與軸心（識別）的距離量測認同與形象接近或遠離企業識別期望值的程度。如例圖5.5，「高品質」的觀點獲得比「產品研發能力」高出許多的內在認同與外在形象，不過就「高品質」而言，內在成員的認同程度並不若外在人士所感受的形象來得高，而「產品研發能力」則較獲員工認同，外界形象反而不明顯也較不清晰，然而兩相比較仍需重視，「產品研發能力」雖內部認同較高，但事實上

卻遠較「高品質」的形象及認同低。從這樣的一張圖示，企業及設計研究者都能解讀出企業識別內外在的表現現況，一方面可理出識別形象改造強化的方向，一方面也再度濾出企業所特別重視的形象觀點，做為進一步形象語意符號聚焦的參考。

藉由形象調查的產出，可以整理出「形象特質」、「聲譽特質」，若再與「象徵價值」做比對，則可進一步歸結出「企業承諾」。

・**形象特質**—人們在對於一個企業的總體印象中，以哪些特定形象最具代表性？諸如服務表現、專業與否、地方或國際屬性等均屬於不同的形象特質符號，它們標示出一個企業經營信念的表達成效。

・**聲譽特質**—當企業某些特質受到格外的推崇時，則成為聲譽特質。當人們高度推崇一個企業時，便表示這個企業有更多的機會可以追求，也會表現得更有效率，企業聲譽指的是人們從企業的形象中喚起的特質性價值（如誠信、負責、正直等）(Dowling, 2001)。

・**企業承諾**—價值是企業哲學的本質，為了滿足形象的期待，因著價值（例如：顧客至上）可以發展出許多承諾來（例如：要細心地檢討、回應顧客的埋怨；每逢節日寄卡片給客戶等），用以滿足消費者或顧客的實質期待。

企業承諾同樣也是形象與聲譽特質的來源，和象徵價值有一體兩面的關係，也呈抽象與具體化的發展對照關係。企業的承諾源自於價值體系，而象徵價值必須以承諾的符號來實踐。企業承諾也可以說是抽象的價值體系如何為企業外在對象所接受、認同的體驗性介面，缺乏企業承諾的價值體系，徒然令企業文化空洞化、企業形象特質口號化，終究落入消費大眾無從分辨多數企業價值的窘境。2005年六月台灣發生保力達公司產品（保力達B、蠻牛）遭下毒致使工人喪命事件，該公司長期以來在電視廣告中不斷傳達的「做為勞工朋友共同打拼最忠實的朋友」的形象立即遭受嚴重的考驗，所幸該事件發生原委與公司經營無關，而公司也即刻將產品全面下架。歹徒伏法之後，該公司執行長親自錄製廣告帶，除致歉示意外，一再聲明為勞工朋友「明天的體力，今天就為你準備好」的努力將永不停歇，並將進一步強化包裝的安

全措施。顯然，承諾一旦崩盤，形象與聲譽都將付諸流水。從這裡也可以看出，企業承諾的符號除了語意之外，訴諸各種傳播表現與各種企業行動才是人們反應感受的依據。

承諾是企業對象檢視企業價值的工具，也是在形象與聲譽特質符號之外，人們直接與個人需求畫上等號的重要連結，藉由企業承諾，企業內在與外在對象連結成一個價值產製的社群，經營成功時，彼此分享共同的信仰，失敗時，除了影響雙方的互動，也同時動搖內在員工的信仰，影響對企業的認同。

2. 擬定識別定義

識別定義係為與企業經營實質相關的身分尋找一個知覺上的定義，這個定義，應足以讓消費者清楚地從各企業中辨指出它來。例如，企業名就是最直接的辨識符號，也成為主要記憶區隔的標籤之一。相對地，形象定位則是為打造感受性的印象，為企業在對象的心理印象的地圖上，找一個相對於其他企業的落點。

在消費者或顧客對企業的認知中，包含偏向實體的識別知覺線索，也包含精神性的感受印象。就識別而言，雖然說重點在於實體上的差異，但是做為差異根源的價值體系，更是關鍵。經營性質、產業範圍與象徵價值等是做為識別的重要成分，可以視為企業識別符號聚焦過程的中介性資訊，透過這些分類整理，企業所信仰的精神價值與所創造的實體價值得以清晰化，研究者得進一步再將之聚焦定義為識別的概念(圖5.6)。

擬定識別定義應考慮三個要件：

2.1 納入「定義符號」。一般而言，典型的定義符號如企業名稱，多半載有創辦的理念。這個理念，或許正是企業價值的泉源，可以成為識別企業的重要概念，例如Apple即為一例。此外，即便企業名未具明顯的理念，也是識別企業的要件，無法忽視。

2.2 涵蓋明示義的辨識性符徵與象徵性層次的符號語意。讓人們從定義中看

出本企業提供的實體價值爲何：可能是特定範疇的產品開發（如台積電的「晶圓」，也可能是特定技術的提供（如杜邦的「保護環境的創新科技」），也可能是涵蓋面更廣、更抽象的價值（如奇異的「發揮無限的想像」）。至於象徵性的價值語意，當然也應涵蓋其間。

2.3 **確立其可操作性**。識別定義除了要能明確指出做爲區隔的表徵之外，它所使用的語意符號也應能做爲視覺符號取材的指意，成爲後續設計表現的參考主題。如果是一個完全抽象無法規範的概念，會徒然破壞既有符號聚焦的用心。例如，將一個企業的識別定義爲「一個全方位的企業」，可能就令設計人無所適從。

3. 競爭分析

企業從競爭態勢應能了解本身與競爭者之間形象策略與實質表現的差異面，避免造成混淆，徒然自設發展的障礙。另一方面，從形象調查所得的「企業與競爭者形象比較值」，則可一探依企業自許的理想形象來做競爭力評估的結果，看看究竟實質表現如何。不過，無論優劣，對於後續的形象設計而言，都有可以著力之處。舉例來說，如例表5.1，在企業代理商的眼中，該企業在「專業」部份明顯優於競爭者，唯「活力」表現較弱，因此形象設計便可朝這個方向去做補強的工作。如在設計標準上制定「表現活力」的指標，在設計上則設法從空間感官的規劃上，帶動工作人員或消費者的心情與動力，結合服務人員的配套訓練與傳播設計的表現，扭轉形象。

表5.1
企業與競爭者形象比較值的例表

形象表現	代理商的贊同程度 (百分比)
價值性的形象特質符號	
值得信賴	56
專業	68
品質	51
創新	56
友善	62
活力	32
自信	52
承諾性的形象特質符號	
管理效率	68
服務熱誠	62
技術成熟度	71
國際競爭能力	51
以客爲尊	63

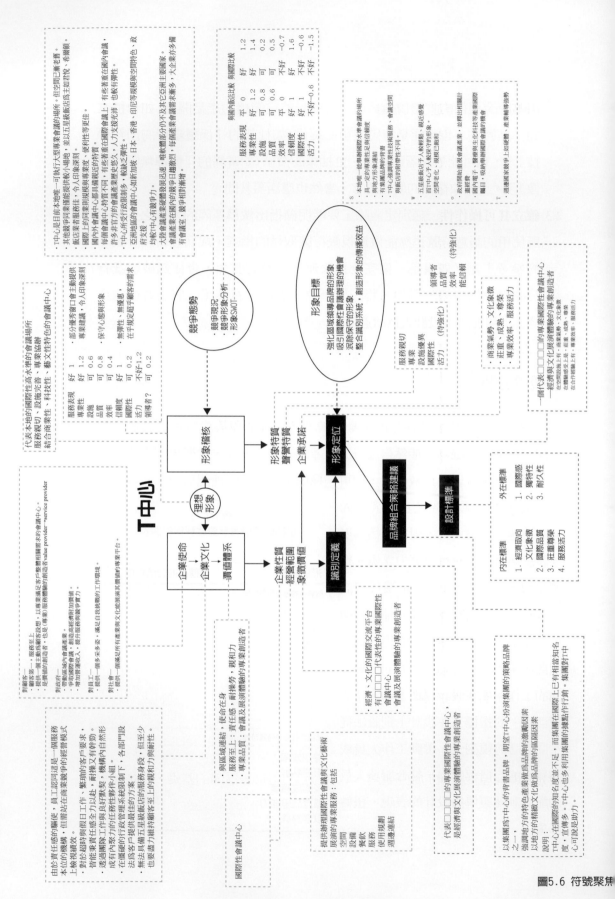

圖5.6 符號聚焦

識別形象的塑造包含著競爭關係的界定。形象的認知是語境辨識的結果，在企業對象的個人經驗語境與社會語境中存在著得以詮釋形象符碼的資料庫，但也同時存在著龐大的內在傳播上的雜訊，拉扯著「成義符碼」與「離義符碼」的固定意圖（王桂沰，2001）。這種拉扯的關係不僅是人們在符號的使用習慣上對指意的內在辨證，還夾雜著由同質性對象架構起來的參考比較，譬如當我們見到穿著蘇格蘭傳統方格裙的空中小姐時，服裝的視覺符碼刺激著我們對方格圖案，黑色與紅色色彩及羊毛質料等符號共同構成的指意尋求，我們從經驗語境中得知它象徵著我們所認知的蘇格蘭傳統服飾，再佐以空中小姐、西方女性等實體語境，我們終得將服裝定義在傳統文化符碼的象徵上。然而我們在認知這符碼的主體──空中小姐，乃至其背後代表的航空公司時，個人印象中的各航空公司的空中小姐會同時形成另一組參考架構，這是指意比對的必然過程，即使我們未曾搭過飛機，從未見過空姐，至少也會有一組如職業女性的形象符碼形成參考架構，讓我們形成「聯想」，而聯想往往便位於認知途徑上。

聯想形成的參考架構，是形象競逐的戰場，在一般人的腦海中，這樣的戰場因人而異，但是對企業而言類型甚為多元，企業既要整體考量，又需分別觀照，競爭的場域便根植於這些對象上，因此誰是形象競爭者要從識別訴求對象的身上去尋找。企業對象看到、聽到或想到你的企業時，同時也能構成聯想的參考企業，便是形象的競爭者，也是與你的企業共同構成市場競爭地圖的所有競爭企業。

藉由對競爭者的形象理解，可以同時描繪出市場的形象供需概況，供吾人進行形象定位時自我省視，思考是否有相對改進的必要，或既有市場上是否有未予滿足的形象切入點，或本企業有何相對優異表現，值得加以凸顯，強化形象競爭力。

在競爭市場中，其它業者以何種概念形塑自己，表現自己的特色，這會是企業希望能一窺的競爭態勢，以便做為思考形象區隔的基礎，也是競爭分析的重要面向之一。例如當眾多瑞士名錶在高價市場上以象徵性的品牌形象或在平價市場上以理性的品牌形象在市場競逐時，同樣出身瑞士「名門」

的SWATCH選擇以創意趣味做為形象的特質，切出自己的區隔來，帶來獨特的消費者印象。

競爭分析的重點可從全盤態勢的瞭解，進入重點對象的比較。比較的內容，則可分為兩大面向，其一是形象表現的比較，另一是介面稽查成果的比較。全盤態勢的瞭解可以為企業畫出市場的全貌，了解市場走向，檢視企業面對的機會點與威脅點。特定重點對象的形象比較，主要在檢視自身的相對表現。識別介面的稽查則能相對評估企業自身的優勢與劣勢。

4. 擬定形象目標

任何企業進行形象的塑造都有其原委，大凡不出幾類：a.新企業的成立；b.面對新時局，或企業擴張，舊企業的形象更新；c.面對頹勢，進行形象重整，力挽狂瀾；d.企業合併或分裂；e.企業轉型，如公營事業民營化等。不同的原因會影響不同的目標。一個冀望從環境的危機中，抽身而出，重振旗鼓的企業，就會希望藉用新識別形象的塑造，一方面重新檢討企業的經營認同與形象表現，一方面希望以新的形象與外界接觸，擺脫過去的劣質印象。因此，此類形象塑造的一個重要目標會是，成立一個異於舊形象的嶄新識別，而且是針對扭轉危機損及的形象成立的新樣貌。與之相較，對於一個過去經營出色，只是視覺形象無法跟上時代潮流的企業，則新的形象目標，會希望延伸舊的形象優勢，在既有的基礎上更新。而面對轉型的企業，新形象的目標則又會著重於新型態內涵的告知與新市場的形象競爭力之強化。至於新成立的企業，識別形象塑造的目標多半與企業發展的計劃銜接，設法讓形象表現成為發展的助力。例如，一個準備成立的半導體製造公司，可能的形象目標會是：

· 樹立國際化的形象，吸引散佈世界各地的潛在買商，建立一定的企業信任感。

· 樹立專業科技的形象。建立品質的信心、技術的信賴感及富創造力的形象。

・表現企業特有的理念。（如這個企業特別關懷生態環境的保育，不論是工作設備、生產流程或製成品都極符環保效益，同樣能成為競爭形象上的一大利基及區隔。）

・擬聚員工的向心力，提昇管理與工作的效率，強化競爭力。

同樣地，不同的產業性質或形象資產與發展歷史也會形成不同的形象需求，如擁有多元產品品牌的企業，企業品牌形象的塑造還要顧慮是否對產品品牌形象做成包容性與支持性。又若企業曾經擁有悠久而輝煌的歷史，如「NASA」，也會考慮新的形象要能傳達這種歷史價值感（參考第十一章p.277）。至於某些企業擁有的獨特形象資產，有時也會成為形象塑造上極欲延續或彰顯之目標，如福特汽車公司雖然歷經多次的形象檢討與修整，但基本上仍保留對既有創辦人Henry Ford的尊重與形象資產的愛惜，維持既有以名字字型為主的主要品牌標誌形式。

因此，形象目標是參考企業發展計劃與目標、針對競爭態勢的評估所提出契合企業本質的形象設計的工作目標，每一個企業於推動識別形象的設計時，都存在這些目標。目標的提出，可做為評估視覺識別設計與形象推廣成果的標準，檢視所擬議的形象定位是否符合推動識別設計的動機與目的，也可評估後續擬定的設計標準是否切合目標的要求。

形象目標擬定的原則應是：

4.1 依企業面對的主要形象問題（如前述企業決定進行形象設計的原委）做為設計的動機，以解決此一問題為方案目標。

4.2 針對企業形象打造的需求，依重輕急緩來條列陳述，以便告訴設計人員設計思考的優先順序。

4.3 兼顧外在與內在的需求，讓形象打造的工程得以令企業整體的發展都能受益。意即，除考慮對外的形象任務外，也要顧及識別設計在企業內應具備的功能。

4.4 目標的寫作應求具體，讓設計人員得以引為參考，而研究人員則得以做為俟後市場形象表現評估的指標。

5. 擬定形象定位

　　如前所述，形象是識別的外在反映，形象定位是企業外在表現在競爭地圖中所標定的位置，並非一個企業識別的全部。因此，形象定位只能說是企業定義本身的識別時，期望外界感受到的觀點，它是一個企業識別理念實踐的預期成果，是企業對象能接觸到、有所感受的部分。從市場面來為企業定位形象，也可以在過程中幫助經營者與成員理解企業理念的執行與預期成果，強化內容認同的信心。

　　根據市場競爭者的分析資料及企業本身識別、認同與形象的調查比對結果，在逐步進行符號聚焦之後，我們可以依形象目標做為選擇形象語意概念的標準，在競爭的地圖上標示出企業理想的位置。形象位置的決定，有幾個原則可循：a.認同與形象均高的觀點是企業的重要形象資產，自然是要做優先的考量。b.市場競爭的態勢所透露的形象利基或缺口可以成為策略性的指標。c.形象定位可以包含識別定義，但是應進一步移除識別定義中可能侷限形象發展的具體符號，朝價值象徵化的語意進行宣示。所以形象定位應能適用於表達企業各種識別介面的意象特色，也能給企業對象清晰的感受輪廓。此一感受還要能為企業生產的產品或提供的服務背書，促成企業對象實質或精神上的利益。d.形象目標是考核形象定位的標準。透過符號聚焦，一個企業理出足以詮釋本身特質、意圖與期望感受的形象概念，以語意的形式陳述之先，要先檢視是否符合擬妥的形象目標，否則徒具形式。

定位模型

　　「定位」可以使用語意的方式陳述，也可以在訂定語意之後訴諸圖示。圖示的主要目的在於表現出相對關係，一方面有利於定位過程中提醒自己以從宏觀面來思考，一方面則有利於定位簡報中展示本企業品牌概念的新面貌或市場差異性。

法國學者Floch以二元對立的符號語意概念，選擇消費價值做為語意端點，曾建立一個分析品牌形象的「符號方塊」(semiotic square)。在他的模型中(圖5.7)，每個使用的價值語意，彼此對立，如實用/非實用(即轉移性的、美學的)，理想/非理想(即實用的、嚴謹的。)這個方塊對於分析奢侈性商品品牌展現相當大的實用性，也頗獲市場業者的倚重。Floch除用它來分析知名品牌的市場形象定位，也曾以此模型示範分析了卡文克萊的四個不同定位的品牌(圖5.8)，證明它還可做為競爭品牌形象的定位分析工具。⑥

　　雖然Floch將模型使用於商品品牌的分析上，但是我們也可以將它延伸到企業品牌的形象定位上，將「符號方塊」轉化為企業發展進程中不同階段的形象定位圖，如圖5.9，表現一個企業面對不同的發展階段可選擇的形象定位。當企業執行完形象稽核之後，可在這樣一個語意結構中思考相對於過去與未來的階段之間，企業現行的品牌形象定位。

　　另一位學者Semprini也主張(1992)從消費價值來為品牌的形象定位，他取Floch的概念進一步發展出一套一般人較熟悉的座標式定位模型。他以

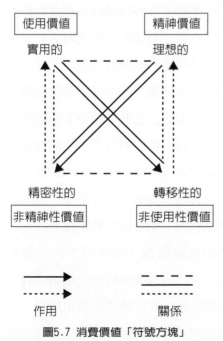

圖5.7 消費價值「符號方塊」

資料來源：Floch, Jean-Marie (1998), International Journal of Marketing 4, North-Holland.

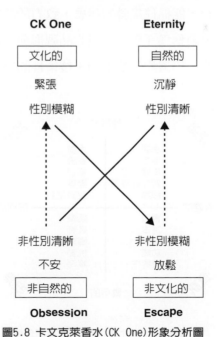

圖5.8 卡文克萊香水(CK One)形象分析圖

資料來源：Floch, Jean-Marie (1998), International Journal of Marketing 4, North-Holland.

識別定義與形象定位

115

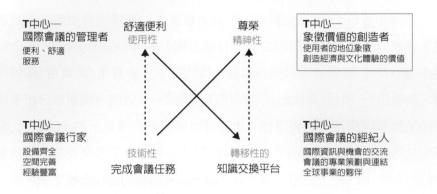

圖5.9 T中心形象定位分析圖

「理想/實用」及「集體/個別」做為語意的兩軸（圖5.10），在縱軸上的相對語意分別代表品牌感性或理性的價值，橫軸則代表消費者對於目標需求的集體性關照或個別化傾向。由這兩軸交錯形成的四個象限也就分別形成四個不同但又彼此關聯的價值體系。Semprini針對這四個象限進一步剖析：落在左上角者是「使命」型的品牌形象，這類品牌強調提供承諾（如美體小舖）、夢想，能抓住集體的迷思，致力於發展新的社會關係（如班尼頓）。在左下角的象限稱為「資訊」型的品牌形象，這些品牌多呈、現功能性的價值，如實用的、經濟的、基本的、技術性的等，品牌如飛利浦、卡西歐均屬之。在右上角的象限代表「設計性」型的品牌形象，整體而言它較「使命」型的品牌更重視個人化的感性需求，因此在這個象限的品牌會呈現諸如冒險、夢幻、大膽、突破禁忌等價值，品牌如SWATCH、Virgin均屬此類。在右下角的象限稱為「安樂型」的品牌形象，它們是有個別特色的實用品牌，能創造愉快與好感受的使用經驗。這類品牌多利用幽默、驚奇或挑動神經的手法來吸引消費者，如吉列。

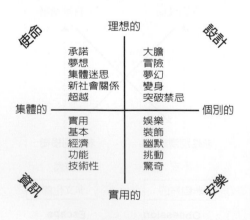

圖5.10 Semprini的品牌形象定位模型

資料來源：Semprini, Andrea (1992), *Le marketing de la marque, Paris*: Editions Liaisons.

在這兩軸上，每一軸的兩級之間都可以安置量化的座標，於是企業便可以利用這個圖來標示出自己與競爭者的位置，並檢討相對的形象關係。

品牌結構化

大凡略具規模的企業，多以經營自有品牌為目標，以其經營的內容逐步發展出具備階層性的品牌組合體系，於是如何建構一個策略性的品牌組合關係，以便有效地執行企業的形象定位將是一個無可迴避的課題。從識別的訪查及介面的稽查中，探悉企業各種品牌之間的關係與策略，有助於設計者從宏觀面思考某一特定品牌(如母企業或某一子機構)應扮演的結構內角色，以便從識別與形象上思考該品牌應保留、延伸或獨立於其它品牌的概念之外。從品牌組合的圖譜來看(表5.2)，「品牌系」的各種品牌關係與形象，自然以母品牌為依歸，如維京(Virgin)。「子品牌群」表示企業品牌與子(機

表5.2 品牌關係圖譜與設計策略

品牌關係類型	品牌系	子品牌群	背書式品牌	多元品牌
識別形象關係	企業品牌為宗，不凸顯子品牌的獨立形象。	企業母品牌扮演形象火車頭的角色，但不壓抑子品牌的表現。	考量企業母品牌扮的背書角色，子品牌的形象可彰顯。	以子品牌為獨立的形象主體，各自發展本身的形象。
主要設計策略	·使用單一企業品牌識別系統	·在企業品牌識別系統之下，開發子品牌的定義符號、象徵符號 ·延伸形象資產 ·定義識別的組合方式	·延續企業母品牌的價值體系 ·開發為主品牌識別系統 ·考慮適當時機的背書組合關係	·將子品牌開發為主品牌識別系統 ·各主品牌之間的差異化

資料來源：擇要整理自Aaker, David A. , 2004, *Brand portfolio strategy*, NY: Free Press, p. 48.

識別定義與形象定位

117

構或產品）品牌共構形成雙聯式的品牌形象。以台北銀行爲例，在它被富邦銀行併購之後，並未立即捨棄「台北」，而是以「台北富邦銀行」的樣貌面世，以雙連式的識別區隔過去的兩家銀行，但它的主體形象如標誌與色彩，則延續富邦的企業品牌。「背書式品牌」則須考慮較多的主從關係，了解何者爲主品牌、何者爲背書品牌，而主品牌也有較大的形象自主性。如統一集團即屬此類型。「多元式品牌」的架構則不需考慮品牌之間的延續，或只要在企業母品牌的抽象價值面下，開發獨特的形象即可（如GUCCI集團與其十餘個主要品牌的關係）。如果企業進行識別設計時，未考慮品牌的組合關係，可能釀成整個品牌結構關係的斷裂。當台北國際會議中心（TICC）進行識別更新時，便首先考量到它做爲外貿協會（TAITRA）管理下的十一個機構之一，應該在TAITRA的品牌組合策略下思考執行本身的定位。如果TAITRA執行「品牌系」的組合策略，則TICC本身的形象自主性就要放低。反之，如果TAITRA的品牌組合策略愈往圖譜的右側移動，TICC的形象設計便有更多符號表達的空間。

　　設計者在此一階段，應就整理出的企業現行品牌組合關係進一步爲著手規劃的企業提出品牌組合關係的建議，標定形象特質符號的策略，並尋求企業的認定與共識，才適合繼續再向前行進。

註釋

① 參閱Park, C.W., Jaworski, B.J. and MacInnis, D.J. (1986), *Strategic brand concept image management*, Journal of Marketing, Vol. 50, October, pp. 135-45.

② 參閱Bhat, Subodh and Reddy, Srinivas K. (1998), Symbolic and functional positioning of brands, *The Journal of Consumer Marketing*, Santa Babra: Vol. 15,Iss. 1 p. 32.

③ 參閱Ries, Al and Trout, Jack著，傅萊熙譯，定位策略，台北：滾石文化，p.15-21。

④ 參閱Chevalier, *Michel and Mazzalovo*, Gerald (2004), Prologo, NY: Palgrave Macmillan, p. 139-141.

⑤ 參見Code of Conduct, DELL企業網站http://www1.us.dell.com/content/topics/global.as px/corp/conduct/

⑥ 同註④, p.114。

參考書目

Aaker, David A. (2004), *Brand portfolio strategy*, NY: Free Press.

Chevalier, Michel and Mazzalovo, Gerald (2004), *Prologo*, NY: Palgrave Macmillan.

Dowling, Grahame (2001), *Creating Corporate Reputations-Identity, Image and Performance*. UK: Oxford University Press.

Park, C.W., Jaworski, B.J. and MacInnis, D.J. (1986), Strategic brand concept image management, *Journal of Marketing*, Vol. 50, October, pp. 135-45.

Semprini, Andrea (1992), *Le marketing de la marque*, Paris: Editions Liaisons.

Al Ries, Jack Trout著，傅萊煦譯(2003)，定位策略，台北：滾石文化。

王桂沰(2001)，視覺識別形象的三層次閱讀結構，第十六屆全國技術及職業教育研討會論文集，P283-290。

第 **6** 章

符號的轉譯

從語意符號到視覺符號

「有良好的設計策略，就能將企業文化轉為企業品牌產品的『DNA』」

——羅伯・布魯納*Robert Brunner*，前蘋果電腦設計總監

　　1851年，為寶橋公司(P&G)在碼頭搬運貨物的工人們，為了分辨蠟燭和肥皂的箱子，於是在蠟燭箱上畫上"X"，很快地，稍有美感經驗的工人，又把"X"改成一筆速成的線條星星圖樣。不久，一群星星取代了單顆星，並且加上帶有臉形的弦月。最後，寶橋公司在所有的蠟燭箱上都印上了弦月和星星的圖案。曾經有一段時間，寶橋公司覺得這個圖案並非必要，於是決定予以捨棄，恢復箱子乾淨的外觀。但是很快地，公司就接到新紐奧良辦公室來的電話，說有的批發商已經拒絕接受這些商品，因為它們「沒有星星與月亮」的圖案，懷疑是仿冒品。寶橋公司很快地認知到這個圖案的價值，於是進一步將它登記為商標，並且再度使用它們。①

　　寶橋的例子，是一個善用視覺符徵辨識功能的個案。這個原本單純、不帶外延意義的符徵，有一天卻成為價值的象徵，牽動著龐大的形象語境。從不經意的塗鴉開始，符號可以歷經意義的轉變，終至深及內涵性的象徵。相較之下，一個精心選擇與組織的符號，應該就更有機會縮短價值象徵化的路徑了。

關於閱讀，人類大腦吸收的資訊中，有70%是來自於視覺形式。人類利用右腦來處理圖像，使用左腦來處理文字語句，大多數人右腦處理圖像的速度遠比左腦閱讀與理解文字來得快。另一方面，視覺圖像不若文字容易受到文化隔閡的影響，這都讓視覺符號更具傳播效力(Stocker, 2002)。

在形象設計的過程中，從以文字為客體的語意符號到可以訴諸視覺感官的視覺符號，有一道鴻溝需要跨越，然而銜接其間的索道，卻不難企及。符號學研究的前輩學者們似乎早已為橫越這道鴻溝所需的過道打下基樁。沿著上一章語意符號的聚焦，透過符號轉譯的工程，一個嶄新而具體的企業形象將鋪陳在人們的眼前。

轉譯

索緒爾認為符號的製作涉及符號的選擇與組織兩項工作：從代表意義客體的系譜軸中擇定合適的符號以便組織為毗鄰軸。視覺符號也不例外。一組系譜軸可以涵括諸多形式不同但語意相近的符徵，從不同的系譜軸中各自抽調出的符徵共同組織成毗鄰軸(表6.1)———一個足以獨立而完整地指涉特定意義的視覺符徵。企業形象的設計者要將文字語意符號轉譯為視覺符號，在符號選擇與組織的工作上有三道隘口必須穿越：

1.選擇哪些系譜軸與系譜軸中的哪個符號最為貼切？如何抉擇？

2.符號毗鄰軸的組織是否有類似文法的規則可循？

3.在不同類型的符號上，如何確保語意的延續？

面對第一道問題，須先釐清視覺符號構成語意的要素，才能延續符號聚焦後的識別形象語意，進行選擇思考。而建構一個形象符號選擇的模式將有助於設計者發展符號轉譯的邏輯。此一邏輯亦應該與整體企業品牌形象設計的邏輯相呼應，才能銜接企業形象規劃前期的調查、定位、語意發展與後期的視覺設計發展，建立符號系統化的結構。

表6.1 CoachCare標誌的系譜軸與毗鄰軸分析表

系譜軸		毗鄰軸
語意 視覺符號		

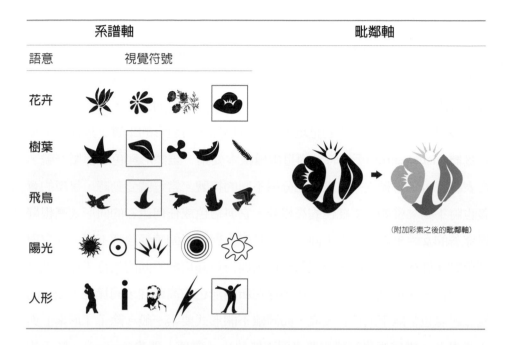

（附加彩素之後的**毗鄰軸**）

　　針對第二道問題，涉及基礎的視覺語法研究，及形象符號的辨證閱讀現象，而符號修辭的原理也提供了設計者強化符號表達的技巧（這部分將於第七章討論），符碼化的思維與操作則賦予符號一定的系統特性，可以展現更豐富與更具魅力的外延形象（這部分將留待第九章討論）。

　　面對第三道問題，無論第一道或第二道問題的解決，都必須考量如何確保語意的延續，系統設計方法則是主要的解決途徑。企業表達形象的符號工具甚為多元，從單純的象徵符號，到企業文件、傳播媒體，再到人員服務等不一而足，這些不同的構件中應選擇何種符號，而符號又應如何配置、如何延伸，從文字語意符號轉譯為視覺符號、甚至其它的感官符號，需要有一組篩檢評估的指標，以確保語意的延續，而系統設計也需要在這種指標的審視之下執行，「設計標準」扮演的正是這一個角色。

視覺符號的基本要素

　　語言學家將天然語言做「音素」與「語素」的二層分節，意謂著語言記號上，存在著聲音的性質，做為同時理解或使用的一環，或者分離開來單獨陳義的功能。在視覺語言中，我們找不到「音素」的分節，但卻可以從結構中發現，任何符號形式的呈現，都同時具備形與色彩的本質，無任何可見的實體(visual entity)不同時具備這兩種根本要素，雖然形與色彩都屬符號，在表義時可各自獨立，代表它們分屬不同的符號。當符號變動時，呈現的意義也將不同。譬如一支紅色的高根鞋，它與白色或任何色彩的同形式高根鞋對穿著的女性來說，絕對不同，不只是個人對色彩的感受詮釋不同，當它與紅色的洋裝搭配在一起，也絕對呈現出與白色高根鞋不同的流行訊息。就高根鞋而言，在可見的視域中，並不存在所謂無色的高跟鞋，同樣地，任何的視覺訊息也都離不開色彩要素，如同離不開形式要素一般。除了「形素」與「彩素」，構成視覺符號的要素還不能缺少「質感」要素(texture)。紅色的高根鞋究係何種質料製成，不管象徵的是價格、是流行訊息、還是感官的連帶刺激，都呈現不同的指意，也都表示質感要素在視覺訊息中不能缺席的角色。再以象徵標誌為例，一個識別標誌除了選用的符徵形狀與使用的色彩兩種要素外，同樣有以徒手繪製、機械製圖、毛筆勾勒等各種不同技巧表現出的質感，也分別會創造閱聽人不同的感受。

1. 形素

　　在視覺的三個符號要素（表6.2）之中，以形素的驅動性最高，觀者最容易掌握指涉的意義。這與從人類繪圖的經驗來看，是先從模仿自然開始(Cassirer, 1944)有關。

表6.2 視覺符號的三種要素

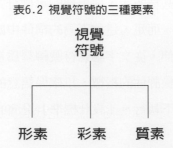

形狀是由點、線、面或其任意組合構成的形式（每當這種形式呈現時，必然同時附帶著彩素與質素），由於驅動性最高，識別混淆度相對較低，②因此最常做為企業形象設計上主要識別符號的考量。在視覺形象設計的過程中，多以形素的決定為視覺工作的啓始步驟，一旦有意義的形狀決定之後，再進而做質素與彩素的思考。這可以從標誌的設計看出，不僅

圖6.1 佛光大學校徽
©佛光大學的校徽版權為佛光大學所擁有。

在設計程序上居前，在角色上也往往扮演質素與彩素形象意義的依附對象。例如佛光大學的校徽（圖6.1）使用棗紅的色彩象徵熱情及佛教文化的傳統，順暢、平整的輪廓線與及蓮花瓣對稱表現形成的質感，予人現代與祥和的感受，而以類似中國毛筆書寫的「光」字筆劃，呈現象徵中國文學傳統的質感，這些彩素與質素的指意莫不在輔助固定校徽形狀中「蓮花」與「光」的形素符號的意義。在這裡，蓮花象徵佛教或清淨，有別於觀賞植物之蓮花；而光字也因質素的文學性筆劃及文化性的彩素等，而呈現獨有的象徵。

2. 彩素

色彩的三個成份：色相(hue)、明度(value)與彩度(saturation)均屬視覺元素的彩素符號。色相能喚起觀者不同的聯想心理，使每一色彩都形成不同的屬性，如紅色使人聯想起血液，感受到熱情的象徵；黃色使人聯想到酸的感覺，白色則使人聯想到無瑕的純潔。這些色相符號的符旨分別與物質世界我們視覺可見的物件色彩有著指涉的關係；除了物質的聯想同時形成抽象的心理概念之外，文化的共同心理（迷思的一種）或意識形態，也會加諸於色相之上，影響彩素符號指意的表述。如藍色在美國象徵男幼童，在婆羅洲象徵哀悼，對美洲印地安人而言是苦難，在西藏則代表南方。中國皇帝穿戴藍色以祭天。對埃及人而言它代表美德、信仰與眞理。在高盧這種顏色則是奴隸的穿著。③

明度與彩度同樣是彩素符號的一環，明度符號概指色彩明暗的程度，而彩度符號則指色彩飽和程度，兩者與色相共同作用可以生成各種色彩符徵，表達不同的符旨。在形象閱讀中，色彩符號所觸動的人類心理感受，除了前述色相的心理聯想之外，在鄭國裕等人所編的《色彩計畫》一書中還提到幾類最爲常見：

2.1 寒冷與溫暖──以色相而言，紅、橙、黃爲暖色，綠、藍等爲涼色；以彩度言，彩度愈越高者愈見暖和，而明度則是高者具有涼爽的感受，低者予人溫暖感。

2.2 柔和與剛強──明度較高、彩度較低的色彩，通常予人柔和的感覺，而明度較低，彩度較高的色彩則予人剛強的感覺，而色相中冷色系予人剛強堅硬感，暖色系予人柔和感。

2.3 華麗與樸素──主要與彩度有關，彩度愈高，愈呈鮮豔與華麗的感受，愈低則愈顯樸素；高明度的色彩則比低明度者來得華麗，就整體而言，則活潑、高明度、強烈的色彩予人華麗感，而灰暗、低明度、混鈍的色彩則予人樸素感。

2.4 活潑與沈靜──在色相中，暖色如紅、橙等色屬於「活潑」，而冷色如藍、藍綠則屬「沈靜色」，其中彩度愈高，則感受程度愈高，即紅色比橙色予人更活潑感，而藍色比藍綠予人更沈靜感；而中間色如綠與紫，則是兼具活潑與沈靜兩方面性質的色彩。就明度而言，愈明亮者愈予人積極活潑感，而明度低則是消極、沉靜。④

　　如上的色彩心理，是人類對生活環境的觀察、體驗累積成的心理經驗，形成一種共通性的訊息反應模式，在這個架構之下，還存在著個人的經驗與文化差異的影響因素，形成形象符碼的製作過程中必要的考量。例如，兒童由於生活體驗較少，對於華麗或樸素的文化認知就不如成年人來得強烈，而每個時代出現的流行色彩，其時尚的意義往往也超越如上共通的心理象徵意義。

　　在基本的要素符號中，彩素由於驅動性較低，設計者在使用上的寬容度就比起形素高出許多，無論在圖形或文字上使用均保有高度的自主性，不

若形素會受制於所描繪物件或概念的外觀。在質感的創造上，彩素甚至也有其工具性的功能，且視覺的關注度通常又比質感來得高，因此不論設計者採用何種形象策略，使用何種系統邏輯架構（詳見第八章），都會根據識別定義與形象定位，於架構邏輯系統的前期擬定識別的基本色彩做為規範元素，嗣後一貫地應用於形象符碼中，做為統一識別形象的基礎要素。

環伺當今的市場，已呈現少數幾家企業品牌搶佔象徵色彩的局面，勝出的企業往往具有獨占的形象聯結優勢。如世界上最主要的軟片公司柯達與富士軟片，已成功地以金黃色與綠色做為識別上的最重要元素，同時也是形象基調的關鍵元素，構成消費者據以區別軟片產品的最主要識別符號。兩個品牌致力色彩推廣的結果，不只想到柯達，就聯想到金黃色，更具影響力的是：看到金黃色，可能就聯想到柯達。這是明顯倚重彩素的例子，當然，兩個公司選擇彩素為識別系統的基調，與該公司的本業—影像攝製與沖印有關，在形象上消費者特別重視色彩的品質。

3. 質素

視覺質感是人類透過視覺的接觸，模擬皮膚接觸物件表面形成的心理印象，點、線條、明度或彩度均能創造出視覺質感的效果。以線條來看，不同的線條品質、線條型態、線條屬性、走向和長度都會產生不同的質感；利用不同的繪圖工具如鉛筆、鋼筆、毛筆、油畫筆等也都會創造不同的質感。不同的質感聯帶觸動視覺閱讀者，形成不同的感受，平整剛直的線條，乃至線條形

圖6.2 點的疏密質感

成的形狀，令人產生機械製作的精準感受；而彎曲順暢的曲線，則令人聯想起植物藤蔓的自然親和力，予人柔和自然的感受；至於以蠟筆信手塗下的線條，則令人聯想起孩童的圖畫，予人童稚的感受。除了線條之外，點的疏密（圖6.2），點或線彼此之間或與所置空間的底色之間的明暗對比關係（圖6.3）、色彩之間形成的明度、彩度或色相的相互樣式（pattern）（圖6.4）也都能形成心理的質地感受。

系譜軸

語意	視覺符號
花卉	
樹葉	

圖6.3 線與底的明暗對比質感

圖6.4 色相的相互樣式質感

圖6.5 德國航空標誌
資料來源：Ibou, Paul edited (1992), Famous Animal Symbols 1, Belgium:Interecho Press, p.82.©德國航空標誌版權為德國航空公司所擁有

圖6.6 國泰航空標誌
©國泰航空標誌版權為國泰航空公司所擁有。

圖6.7 線條品質一致的質感

　　質素做為符號的一種，質感符號的心理意義受到文化符碼化的強力制約。最顯而易見的如二十世紀三〇至六〇年代機械量產盛行，簡單、平滑的產品質地形成現代主義的象徵。因此，在當時總將此種質地視為象徵「現代感」的質素，而在今時則多視為相對於「個性化」質感的「機械化」（或「無個性」）指意。我們若以德國航空於1962年完成的標誌（圖6.5）和上個世紀末完成的國泰航空的標誌（圖6.6）做比較，就可以看出現代主義的時代與文化因素對德航識別設計的影響。它所定義出的「現代感」質素，與國泰航空援引亞洲的文化符碼所定義的筆觸質素，呈現了鮮明的視覺對比。

　　凡此，均是吾人在進行符號製作時，在符號形狀以外，增附在形狀之上的質地要素，這些質地要素或者僅具較明顯的線條品質與線條走向形成的質感（圖6.7），或者是加上繪製工具與筆法等更複雜的符號形成的質感（圖6.8）。這些質感讓形象符碼的意義更形豐富，或符號形狀的指意更形強化（或固定）。

　　雖然在所有的視覺符號中均存在著質素，但是質感的操作，對於強化形象感受卻有重大的影響力，質素的基調一旦確立，設計人員還可以藉助符號「構成」來強化質素的指意的呈現，令質素操作兼具符號修辭的功能。

　　符號的「構成」⑤可以泛指從視覺符號的組合到版面安排(layout)的所有組織性設計行為。因此，這種構成又包括：形素與形素符號、彩素與彩素符號、質素與質素符號這三種編排構成，及形素、質素與彩素符號的交互構成。透過這些符號的構成製作，不論是基本視覺元素如標誌、文字、圖案，或經由視覺元素編排出的傳播設計品如名片、廣告、招牌、網頁等都會陳述質素的指意，令觀者感受到一定的意象。

以行銷於美國的Kincense香品包
裝形象為例（圖6.9），使用繁複的曲
線線條來繪製背景及主要圖案，背景
上不規則的形素排列，由於疏密的刻
意控制，平均散佈，因而呈現活躍但
均衡的質感，下方漸層的色彩表現則

圖6.8　筆法形成的符號質感

打破原有的均勢，自最底層的白色版面延伸出強烈的色彩，構成有天有地的
空間性質感。再者，底色凸顯出的灰色線條，也打破原有白底灰線低反差的
質感，倏然之間強化了視覺上的活躍感。中央的主要圖案有線條、點的基本
質素及漸層的彩素上的符號共同性，同樣創造了它與背景表現技法上的一致
性，而線條與點安排上的疏密不均的質感，同樣呼應背景上下及前後彩素對

圖6.9 Kincense的香類包裝 攝影：王小萱

比下的質感。最後，主要圖形安定地置於背景中央，兩者強烈的色彩對比，使中央圖案更形受人矚目。雖然兩者均富高活躍度、活潑性的質感，但在一致性的表現之下，讓整體包裝兼具和諧與活潑的形象感受。

　　符號所存在的實體語境⑥也是最直接的質感載體，意即任何的視覺傳達媒體本身及其表面的質感，也影響識別形象的塑造。一只木盒精裝的月餅與紙盒裝的月餅，材質質感的差異，代表的可能是消費者感受到的價值的殊異，也可能是企業環保政策的不同。使用鏡銅紙印刷企業簡介，光亮平滑的表面質感，透露的可能是精緻、奢華的感受，而使用再生紙印製者，則明顯的質素指意，會是注重環境生態的印象，如果使用的是自然的手抄紙，則予人的感受會轉而藝術化。這種材質上的物理性質素，是視覺基於觸感而生成的質感，設計人同樣可以利用複製的技術，如攝影、印刷、掃描、繪製等予以視覺模擬，形成類似的質素符號。設計人員透過媒體使用材質的選擇或視覺模擬，可以強化形象的表現。

　　形素、質素與彩素三者雖各有指意，但總是交互作用，人們在不刻意察覺的心理過程中遂行符碼的整體解讀。設計人員若僅就單一要素做考量，很可能就此失去建構視覺系統的機會。因為這三要素除了在視覺元素中交互作用，更在這些元素構成的面上扮演遞聯的角色。形素、質素與彩素在這些面上形成的規律形式便是所謂的視覺系統，企業即是利用此種視覺系統的符號傳播來推廣識別形象。

視覺符號語法

　　形素、質素與彩素單純地存在於最基本的視覺元素中，但是當文字、圖案等視覺元素構成應用性的主題視覺符號時，根據完形心理學的理論，主題呈現的意義絕對不止於各個元素的形、質、彩素的意指總加而已。意即識別訴求對象經由第二層次閱讀取得的形象，會比從第三層次閱讀所得的印象來得豐富而完整。⑦當黑色與黃色彩素排列在一起(圖6.10)，似乎多出了單

純黃色或單純黑色所不能產生的交通標示的聯想。如果我們以許多完美的幾何圓點疏密不規律地安排在平面上，整體的視覺質感會予人崎嶇不平的感受，這也遠非單一圓點的質素加總的預期平滑感受（圖6.11）。形素加上形素所能增生的意義就彷彿文字加上文字構成詞句一般。意義的增生與變化就更不在話下。在討論意義的增生前，不妨先看看視覺符號是如何組成符碼、傳達語意，這種組成的法則，在語言學中即稱為語法，是我們如何以文字造詞，以詞造句的文法規則。形素、質素與彩素在符碼中作用力的根源是「編排」。透過編排，符號與符號彼此產生特定的關係，閱讀者在了解個別符號的意義之後，還要加上透過這種特定的關係來推論意義。這種特定的關係，我們稱之為「視覺語法」（visual grammar）。而視覺語言的編排與天然語言的線性閱讀、陳述形式截然不同，它是透過大小或對比、方向、位置來決定符號的意義（表6.3）。亦即，結合了形素、彩素與質素的符號，仍需置於實體語境中來決定意義。例如，符號佔據的面積大小或對比上愈明顯，就愈有可能是視覺上重點解讀的對象，尤其對比鮮明的符號，往往能形成意義的主軸，於是就形成以該意義為主的概念集合。例如圖6.12中，開頭字母"A"內取代橫桿的十字，因為面積與色彩的鮮明度比，讓它成為解讀Aipha文字語意及形義的主軸，讓此字形成與醫療相關的理解。

圖6.10 彩素的並排，形成超出單一色彩的指意

圖6.11 平滑的構件，崎嶇的整體

表6.3 視覺語法的要素

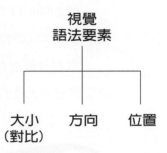

視覺
語法要素

大小
（對比）　　方向　　位置

圖6.12
對比鮮明的符號
往往能形成意義的主軸

Aipha

圖6.13
符號的方向
會引導視線產生群聚關係

　　符號指出的方向性，同樣會引導視線，或產生群聚關係，形成共同解讀，彼此定義的符號現象。例如圖6.13中，由圓點到心型，再到蝴蝶的形素符號，由於明顯近似的指向關係，讓它們得以共同解讀為一個發展路徑上的符號演變，形成超越單個符號的新增意義—蛻變的生命之美。

　　關於位置，以中國傳統的方位概念—諸如天地四方與五行的關係為例，就說明了符號位置可以傳達文化上的意義。此外，符號佔據的有利位置，或符號之間的位置關係，也都能影響意義的生成。佔據有利位置的符號，通常也會形成視覺的重心之一，有主導意義的作用；而符號因位置關係與鄰近符號則會形成更積極的參考作用，不管是對比或互溶，都傳達出額外的意義。

　　例如圖6.14中，藍色或橙色的底色色塊分別與男、女性側影在邊緣交接，形成了同時挾帶男、女性及蝴蝶形素符號的意義。

　　當設計師進行符號轉譯工作時，如果掌握三個符號要素，再加上前述會影響意義表達的語法要素，就能開始有效進行視覺符號的開發。

圖6.14
鄰近符號
會形成更積極的意義參考作用

形象轉譯的指標—設計標準

開發形象的過程中，設計人員在選擇符號的同時，會反覆思索：諸多重要的形象特質符號中，哪些應該優先轉譯為視覺識別的符號？單一或多少系譜軸的組合可以使設計的成果達到預期的目標？而哪一種系譜軸中的符號形式又是最能創造組合上的效果，或適於視覺修辭的操作？凡此都需要預置一套設計的標準，令設計者的抉擇得有一定的依循，不致全憑主觀。尤其在團隊性的設計工作環境中，欲多人協力完成識別的設計及後續各種應用性的設計，也不能缺少一套用來規範眾人設計發展方向的標準。於是設計者應適時擬定一套設計標準，它在整個語意操作的過程中，堪稱符號聚焦的最後一環，以做為銜接視覺符號發展的轉譯稽核點。

雖然設計標準與品牌概念(識別定義及形象定位)係以文字語意的形式表述，但是他們的符號功能卻有所不同。「品牌概念」可說是企業形象的DNA，提供的是各種符號具體選材的範疇，會跟著符號流佈到企業識別的各個介面，也是企業長期形象監控的不變指標；設計標準則為工具性的任務指標，是為因應識別形象設計而擬定的符號篩檢指標，目的是為幫助設計者做好符號轉譯的工作，因此這套標準便需兼顧企業內外情境的需求，既考量品牌概念所傳達出的企業特質，也要考量外在環境的接受度或競爭力。通常，設計標準又可概分為兩類：

1.內在的設計標準

也可稱為形象性的標準(image criterion)。這是針對每一個委託案的業主依自身的識別定義與形象定位，所取得的區隔性指標。設計人員就這些特質來判定本身的創作過程或成品是否符合本企業的品牌概念。換言之，這類型標準的擬定與企業的識別定義與形象定位有延續性的關係，通常可使用關鍵語意，用條列的方式依重要順序來陳述，以便於參考運用。其後，視覺符號

的選擇應不違背這些概念，視覺的表現也應能通過這些精神性指標的檢核，以象徵符號而言如此，整個系統的應用設計亦復如是。

　　但是，一個合乎如上設計標準的符號選擇與組合，並不意味它就會是一個有競爭力的標誌，因為除了這種設法貼切地傳述企業內在特質的結果之外，標誌或企業形象符碼的使用還要面對同業市場、乃至整個視覺環境中各種競爭的挑戰（實體語境），及消費對象的心理接受度（知覺語境）的考驗。因此，符號轉譯除了內在的標準，還要能經得起外在的考驗—通過外在的設計標準。

2.外在的設計標準

　　擬定外在標準的起因，源於任何的識別形象設計都會被消費者置於時下的市場競爭語境中做評比，因此個案的表現應符合一些共通性的專業標準，不能只是顧及是否忠實地表現了形象，或創造了區隔與否。這些專業性的標準在於提供企業傳達形象上的實用性與維繫基本的競爭力，所以也有人稱之為功能性的標準(functional criterion)。

　　思考外在設計標準的擬定，重點應置於欲塑造一個符合本企業形象定位的設計表現時，須以哪些一般性的專業標準為前提，考量的優先順序尤其會標示出此一企業在形象競爭上訴求的主要策略為何。可能有人會問，事實上既稱「專業」，代表的不就是任何夠專業的形象設計都應符合這些條件？答案是，任何標準考量的先後以及選項組合，都會構成不同的策略性方案，所催生的形象表現也會不同。一個如寶橋或聯合利華的國際性又跨眾多產品類別的品牌經營者，就可能會將「包容性」置於外在設計標準的首位，以便跨越多重產業的關聯性障礙。一個放眼社區市場的餐廳，或許即以「獨特性」做為首要的外在設計標準，以便與同一社區的餐飲同業做出區隔。以下是幾個本標準常使用的指標：

・**獨特性**：除了某些企業刻意以模倣市場的標竿型企業做為視覺識別的策略（如KLG之追隨KFC），一般的企業都採行差異化的策略來制定形象，量身訂

製自己的識別符號及整體設計。因此獨特性幾乎是所有識別符號的考量標準，設計人員在符號的選擇和組織上都應考量此一標準，否則便容易混淆閱聽人，也不利於企業對象的記憶。

有時，系譜軸的選擇也能是創造獨特性的一個好的啓點，如在台灣，證券或金融業多以錢幣或文字來做為標誌形素系譜軸時，寶華銀行提出一頭「牛」這樣的系譜軸便顯得格外特出。若是所選擇的系譜軸是老生常談，設計人員則可在其中符號的選擇上力挽狂瀾，選擇市場上較罕見的符徵做為組合元素（圖6.15），這也是為何以企業或品牌名稱為標誌時，不應僅使用常見的電腦字體，而應選擇或製作（概念上等同於「選擇」）一套罕見、獨特的字型來彰顯企業本身差異性的特質。讀者可以比較富邦銀行與彰化銀行的文字標誌，觀察「獨特」與否的形象表現（圖6.16）。

圖6.15
同樣是錢幣符號，也可以有不同的符徵 攝影：蕭淑乙

最後，所有符號的組合（毗鄰軸）更是表現獨特性的最重要舞台。一個有創意的組合形式往往便能顯露獨特的性格，有別於傳統或常見的形式，這是企業在運用標誌與形象設計上投入創意的價值回饋。

・**耐久性**：一個標誌或一套形象要能歷久彌新，經得起時代與潮流的考驗，不能僅顧及現代的潮流，還要能在可見的將來，讓企業的對象仍保有一定的新鮮感受，不致因潮流更迭而褪色。眼光長遠的設計師能掌握時代的趨勢與走向，在設計上以開放的視野選擇與組織符號，為企業未來的形象把關。例如奇異公司設計自十九世紀末葉的標誌（見第十一章p.291），迄今仍保有相當的時代感便是耐久性的佳例。但是，任何人也無法精準地預見與掌握未來，大多數的企業在歷經一段時間之後，便要進行識別形象的

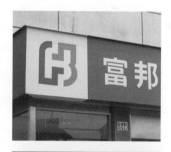

圖6.16
富邦銀行與彰化銀行的文字標誌 攝影：蕭淑乙

1890　　　　　1897　　　　　1912　　　　　1925　　　　　1943　　　　　1948　　　　　1953

圖6.17 花王公司的標誌變革

資料來源：太田徹也編著，林敬賢、劉蓮萍譯(1992)，企業商標
演進史，高雄市：古印出版社，pp61。

檢討，從對市場上企業對象的調查結果，便能得到舊有形象是否過時或不敷
發展需求的訊息。因此，一個識別設計人員要在自己的時代及可見的未來中
掌握時代語境中的象徵系統與美學觀點。日本的花王企業自1890年創業伊
始，即使用弦月的形素來比擬光滑、皎潔的肥皂功能性特質，但是隨著時代
的發展、視覺表現環境的改變，這個從日本長瀨富時代使用至今日的商標，
也經過了數次的變革(圖6.17)，每一次修正都是一種針對時代語境的反省，
以確保花王公司的識別標誌能與不斷更新的產品包裝或傳播廣告的形象時時
吻合，不出現落差。

・**使用彈性：**在各種的媒體及視覺場合的應用上，企業的各種識別符號或形
象符碼都要具備可行性，無論是尺寸、色彩或材質的變化，或是符碼的選
擇，都要不影響標準識別形象的呈現。唯獨，這種使用的彈性需求因企業而
異，非放諸四海皆準。有些企業規模較小或單純，如社區性餐廳，使用的傳
播媒體甚為有限，可能有的視覺識別表現情境不過是室內外及點餐用品的設
計，牽涉的複製（如印刷、廣告品等）機會較單純，使用彈性的顧慮便不
大，只要少許經費便能複製多彩或複雜的設計。但是跨國性的企業如果事業
機能龐大而複雜，牽涉的媒體難以限制，為了維護設計表現的品質，設計上
便會取所有可預知的製作限制作為參考語境。此時，可能精簡、單純便成了
重要的指標，設計人員在彩素選擇的數量上、質素選擇的特性上及形素的組
合上都要有所克制。昔日的識別教條上，我們最常聽見到的莫不是標誌形式
要簡單，色彩要單純、不漸層，最好一個色能解決，頂多也不要超過三色，
這些「定律」都是呼應「使用彈性」的心得之說。

除了前述不同的企業會有不同的使用情境，造成彈性限制的差別，隨著時代進步與媒體科技、複製技術的發展，也會使彈性有所差異。在過去手工製版的印刷時代，多種色彩幾乎就代表著成本的高負擔。但在數位時代，電子分色與網片輸出取代手工，甚而作業一貫的電子印刷，都使得四色(process color)或多色印刷、立體影像式的標誌也落在許多彈性容許的範圍之內。過去索爾‧貝斯以其獨特的線條構成能力，創造了AT&T近乎立體球形的平面標誌，在當時省去了不少傳播複製上的困擾，降低了偌多製作上的難度，但今天我們看到許多AT&T的廣告上，原來的平面標誌底下，設計者又不吝惜地加上了柔和的陰影，企圖使標誌更形立體化。顯然，當時的彈性限制，提供了索爾‧貝斯展現創意的動力，但到了今日，環境已然不同，索爾貝斯公司若能再回來接手同樣的設計委託案，可能就不再做相同的思考了。因此，關於標誌或其它識別元素、形象符碼的使用彈性，設計人應將企業的傳播行為置於時代的大環境中來考察，以便做出合宜的決定。

‧**包容性**：一個企業的標誌、或其它識別符號還要能顧及未來發展的方向，不能只顧得當前的規模與產業性質。如果就長遠的發展計劃來看，企業即將推出有異於現階段的投資計劃或轉型計劃時，設計人員即應將之考慮在內。關於符號的選擇，不應受限於企業過去或現在的識別實況，足夠的包容性可以延伸企業的識別形象，不致徒增識別改造的高額花費，更重要的是，不致影響識別的一致性與形象的累積性，削弱企業競爭力。

在顧及包容性或前述的耐久性、使用彈性下，往往牽涉愈廣、事業體愈龐大的企業，設計人員擬定的符號組織方式便會愈朝簡單化的概念行進，以符合這些設計標準。這是為什麼在二十世紀五〇、六〇年代當識別設計的發展逐漸抬頭之際，跨國性的企業無不以「少即是多」的極簡概念做為識別設計的主要原則，而瑞士的國際風格（Swiss Style, International Typography）也就成為當時主宰性的設計手法。從花王公司的商標變革歷程來看，也可以發現1953年的版本即呈歷年來最精簡的形式。

其它可做為外在設計標準的概念還可以包括諸如視覺強度、潮流美感…等，設計人員可視形象目標做為策略性選擇的依據。

設計標準的應用

　　從企業品牌概念轉譯爲視覺符號的設計工程中，企業標誌的設計通常就居於視覺化的第一站，所有的形象定位透過設計標準的篩檢，從標誌開始逐漸又以系統化的方式還原（擴張）爲視覺的識別形象。因此，內在的設計標準也可說是企業爲自身量身訂製識別標誌的尺規，外在的設計標準則是促進這個標誌具備市場競爭力的原則，同樣地，設計標準也繼而指導整個企業識別系統的表現。設計人員利用這些標準來抉擇系譜軸→符號→（組織）毗鄰軸。不過，上述的標準係一種原則性的提議，不同的企業或識別規劃案，會因本身的性質而擬定契合自身的設計標準，並依據其相關的重要性來爲設計標準定序，決定何者標準需優先考量，何者次之，協助設計思考與評估判斷。台灣各地的農會在外貿協會設計中心的協助下，於1995年起推動統一形象的設計工程，美國元老設計師索爾・貝斯的事務所在取得識別標誌設計的合約之後，針對台灣提供的市場研究資料，經過仔細分析，傳眞了一份擬具的設計標準予台灣的專案人員做爲標誌設計方向的確認之用。他們提出兩類的設計標準，以便幫助該事務所的設計人員得以將焦點置於他們認爲本識別標誌應具備的特質。這些標準同樣使用在確保整個設計流程的客觀性及最終設計案的評估；而該事務所對台灣的提案工作，也以此套標準做爲設計立論的依據。於內在的標準方面，他們提出了現代感、國際性、高品質及會員的關聯性等四個標準。現代感指的是台灣農會應反映一種非常現代、進步的形象；國際性則指出農會的識別應在國際上與各文化中都能傳達其代表性；高品質則指出其形象得以與其他國家的大型農產品牌包裝競爭無虞；會員的關聯性則是指陳該會的本土性及與農民關係深厚的特質。凡此，他

圖6.18 台灣農會的識別 攝影：蕭淑乙

企業・品牌・識別・形象
138

們認為都應呈現在台灣農會的識別形象中。至於外在的設計標準，該事務所則提出強勢、有彈性、獨特及耐久等四個設計標準，這些順序同時代表他們的重要程度。透過這些設計標準，該公司得以自信地提出推薦性的標誌設計（圖6.18），取得台灣農會與協助規劃群的肯定。

識別標誌的視覺構成

在設計者與企業之間，識別標誌的製作是爭議最大、耗時較久的製作階段。畢竟業主或一般人通常未曾接受過視覺符號轉譯的訓練，較易以個人的美感經驗參雜對符號的一般認知做為判斷標誌好惡的標準。這種個人語境的歧異，往往就成了設計者在傳播說服上的絆腳石，影響設計者落實該案設計邏輯的步調。因此，設計者在識別標誌的製作與提案上都應把握一貫的邏輯，針對擬具的設計標準來落實個人的美學與創意素養。

在視覺元素的分工原則下，識別標誌不論是居於符號形式及指意的絕對指導地位或僅為識別的分工元素之一，都是承襲識別定義與形象定位的表現意圖。設計人員在此一階段要做的工作是針對識別形象的指意尋求形素、質素與彩素的符徵。這些符號不論多寡，再經由組織編排的手法予以整合為一完整的單元形式。亦即識別標誌的設計牽涉到的是仍符號的選擇與組織。

關於符號的選擇與組織，我們可以進一步說明瑞典語言學家索緒爾的系譜軸／毗鄰軸的概念以便闡述其方法。索緒爾認為所有的符號都存在著一群與其既相關又有所差異的符號，是以形成一個符號譜系，在人類的符號世界中，存在著無數此類譜系，每當人們使用符號時，無不是從其所在的譜系中挑選出來，意即「系譜軸是符號所從出的一組符號群」。⑧我們可以再以表6.1所舉例的CoachCare標誌設計為例，向上與下向延伸，進一步剖析（表6.4）。

如果我們要表達一個「生命活力」的語意概念時，可以從「大樹、花卉、綠葉、飛鳥、細胞、豆苗、陽光…」（系譜軸）中任意或刻意挑選一種或

表6.4　標誌系譜軸與符號選擇例表

語意 系譜軸	系譜軸 象徵符號	象徵符號 系譜軸	系譜軸 形素符號
生命 活力	大樹		
	花卉	V	
	樹葉	V	
	飛鳥	V	
	細胞		
	豆苗		
	陽光	V	
	人形	V	
	…		
守護 健康	醫療		
	守護	V	
	人形	V	
	樹葉	V	
	十字		
	…		

幾種符號來呈現。如果我們選擇的是「花卉」，它便成為一個可以繼續開發的系譜軸，設計者可以在象徵「花卉」的「百合、牡丹、荷花、向日葵…」各種不同的花卉中挑選任一形式來表述。所以當我們意圖陳述某一概念時，便會在經驗語境中相對於此一概念的符號庫──系譜軸中尋找合宜的特定符號使用，或者借助外在的資料（如圖像大辭典），來選擇符號。對於此一概念所屬的符號，我們考慮地愈多、顧及的層面愈複雜，則背後參考的系譜軸就愈多元、愈龐大。再就前例而言，如果僅單純地要表述「花」，參考的系譜軸或許即如前述，各種花的符號庫即得，但若考慮到的花又摻雜有生命活力的指意時，則其系譜軸可能又包括了「各種姿態的花」的系譜軸、「各種部

位的花」或「各種開闔方式的花」等系譜軸。以上還屬形素符號的系譜軸，質素符號或彩素符號同樣也存在諸多可表述花卉或各種姿態的花卉的系譜軸，同樣可以從它們當中挑選出合宜的符號。一般人以此種方式來表述概念，設計人員也是如此，祇不過他們應具備比一般人更豐富的符號庫，能超越一般個人經驗語境的庫存範疇，提出更具參考性的系譜軸，也更精準地掌握文化語境中各種概念系譜軸的存在。

至於所謂的毗鄰軸，則是由不同的系譜軸中挑選出來的符號所組織成的結果，例如表6.1所示的CoachCare標誌，即是綜合了花卉、樹葉、飛鳥、陽光、人形、守護等六個符號所組成的毗鄰軸，形成一個完整的表述概念。符號是意義表述的單位，通常我們視覺所見者都已是符號組織的成果，即我們眼睛所見實則多已是符號組合的毗鄰軸。

符號的組織既是表述概念的下手功夫，牽涉的便是圖案（Graphic）技巧的落實，是符號修辭的功夫，也正是專業設計人的表現舞台。過去，我們常見到小企業的業主為了省去委託設計的經費，自己動手組合符號，或是自行挑選出合意的符號之後，委請印刷商代為組合，這就完成了公司的標誌。結果，選擇出的符號的確是自己創建公司以來所想呈現的意義，但往往組合出的標誌卻未必具備視覺的機能性或美感，這便是設計專業與否的差異：未訂定外在的設計標準，也無法執行此一技術性的標準。或許經過經營管理訓練的人，可以勝任識別標誌中符號選擇的工作，但在符號的組織上，則非得仰賴視覺設計人才不可了。一個設計人員也應在符號的組合上展現優於一般人的表現，才足以維繫此一專業領域的存在價值。

識別符號的系譜軸

一個企業的標誌究竟應該從哪些系譜軸來選擇符號？這與企業期望施予訴求對象的閱讀線索有必然的關係，這些閱讀線索都隱身於企業的「品牌概念」之中，只要設計者抽絲剝繭，便可以整理出不少的系譜軸來：

1. 品牌概念

1.1 識別定義與形象定位中的價值與承諾

在識別定義中涵蘊的企業價值及形象定位中的各層感受性的語意，通常會是視覺符號化的過程中質素與彩素符號的主要系譜軸。這些概念較屬抽象性質，設計者往往利用整體的組合意象或色彩意象來強化閱聽人的感受。

圖6.19 京揚國際公司標誌
©京揚標誌版權為京揚國際公司所擁有

例如台灣最大的進口車保稅倉庫之一京揚國際公司，標誌的主要形素係以「京」字外形、"e"字母及表現倉儲的塊狀形素為主，至於精神面的企業價值與承諾，該企業標舉的是是現代化的品質、國際平台與科技管理，於是，以由內而外發散出的質感形式、幾何造型的質素，及藍色、橙色象徵科技、積極、效率的彩素來整合呈現（圖6.19）。

不過，有時這些概念也可能訴諸形素符號，例如統一企業的標誌以鳥的形素來象徵希望、溫馨與未來，而順暢簡潔的質感與彩虹般的色彩，則是從同屬希望、溫馨或未來的質素與彩素系譜軸中挑選出來的符號，用來一併強化識別形象。寶華銀行選擇台灣水牛，同樣也是企業文化的價值符號；CoachCare則是表達對人們健康的有機呵護的承諾。

1.2 企業經營的性質

企業的經營性質也是識別定義中另一個主要的視覺表現概念。它的呈現，可以令閱聽人一定程度地理解企業所提供的服務，相對於本身的需求，與企業產生供需上的互動關係，而非僅是一種遠距離欣賞的精神性價值表徵。針對事業性質選擇合適的表意符號就如同迷你式的企業簡介一般，令閱

聽人見到標誌就能知悉或判定是否是自己尋找的目標。典型而直接者，如圖書館或書刊出版公司往往選擇書的形素爲組合元素（圖6.20），Lester Beall (1903-1969) 在1960年爲國際紙業公司(International Paper)設計的標誌（見第十一章p.299），以樹木的形素整合"I"與"P"的字母，是以借喻的手法來選擇、組織符號，間接地表述該公司與木漿有關的事業性質。

圖6.20 阿含出版公司標誌
©阿含文化標誌版權爲阿含出版公司所擁有

　　唯獨，以事業性質做爲標誌的形素符號也有容易形成限制的危險。因此選擇符號時，應考慮企業的長期發展計劃，預留足夠的識別發展空間。通常，此種發展空間在設計者爲企業進行識別定義與形象定位時已予考量在先。對於經營內容較單純而特定的企業，在落實於標誌進行視覺符號化的工作階段，仍應注意符徵的選擇，設計者會儘量以符號隱喻作用的結果而非符旨做爲選擇的依據，避免過於直接的指涉。例如美國的通訊事業鉅子AT&T，並不直接取電話機具等視覺符號做爲形素，而是取全球一家、無國界之分的概念指意來做爲系譜軸，選擇象徵性的地球做爲標誌的主要符號。

2. 企業名稱

　　標誌可說是品牌名稱的圖像版本，它們是藉由視覺語法的設計來產生與名稱同樣的隱含指意系統(Danesi, 2002)。企業最主要的定義符號—名字，通常是消費者或任何企業對象用來記憶企業最直接的線索。無論名字本身是否具備蘊涵企業理念的意義，或字眼本身是否爲有意義的辭彙，往往都是識別設計者必然會考量選用的符號。整合了名稱字形的識別標誌，可以同時展現視覺與口頭語言的傳達效益，讓企業對象在口頭傳誦(word of mouth)時，也同時對識別標誌的推廣與記憶有所助益，因此最受品牌標誌設計者的青

睞，往往直接以品牌名稱字型做爲標誌，收取口碑推廣上的效益。著名品牌飛利浦在名稱之外，向來有一個線條造型頗複雜的圖案標誌，但是在Philip品牌的多元開發及大力推廣之下，如今消費者在產品上看到的品牌標誌幾已是單純的文字標誌而已了。中國在民國以前西風未漸的綿長歷史中，我們見到的多是以商家名稱做篆刻字型的標誌處理，直接而明確，等於在口頭語言中稍做視覺化的處理。這一方面雖是視覺圖案設計的文化未臻成熟所致，一方面卻也顯示古人對口語傳播功能在視覺形式中的多所仰賴。

如果不選擇製作文字名稱標誌，企業往往也會選擇在圖案式標誌中安插入字首或縮寫字母以便強化識別度。在以英語做爲世界語言的這個時代，尤以拉丁字母符號的選用最爲常見，例如，統一企業(President)的標誌呈現"P"字首形式的變體，富邦銀行以縮寫FB爲標誌。在文化意識抬頭的今天，取漢字做爲名稱結合標誌的識別形式也非罕見了，諸如台北市政府的市徽或北美館的標誌即屬之。應以英文字母或漢字來設計，主要還是以企業對象是誰來考量，再思及形象目標究係傳達何種文化符碼來定奪。

不過，並非所有的企業都會納入自己的名稱符號做爲標誌的組合元件之一，其中考慮的因素不外幾項：

2.1 企業名稱的語意若是其視覺符徵極爲明顯且眾所皆知，往往便不需再贅飾文字。例如殼牌石油(shell)，直接使用扇貝圖案來傳遞符旨(企業名稱)(圖6.21)，是最明確不過的識別圖案了，設計者若再於扇貝的形素上組合"S"的符號，徒然顯得多此一舉。早期美國貝爾公司(Bell)的標誌(鐘形版本)也是同樣的道理。這類標誌雖然似乎缺少字母

圖6.21 殼牌石油標誌 攝影：蕭淑乙

在口語傳播上的輔助，但由於它與口語文字的明示義有極其共通、易讀的視覺形式，也能收到同樣的效果。

2.2 企業名稱若語意不明確或屬於非表意性辭彙，如人名等，難以尋得具備共通性知覺意義的視覺符徵時，文字符號似乎就成了重要的聯想與記憶線索，除非企業主期望借助某些精神性的象徵符號，將識別標誌的心理投射轉移至某一特定的形象概念做象徵意義的借喻或擬物化，否則文字的使用或部份選用會是較易建立傳播效果的手段。時尚品牌如聖羅蘭YSL、VERSACE、Calvin Klein等，即是人名標誌的一例。

2.3 企業的傳播預算或曝光機會的多寡，也會是考慮是否選用文字做為直接記憶線索的重要參考因素。對於缺少傳播曝光機會的公司，設計人員會選擇較具像的圖案形式來強化印象、降低記憶的門檻之外，也可考慮選擇名稱字母做為組合的要素，達到同樣的功能。否則一個再精美有趣的標誌，面對視覺環境中的激烈競爭，對消費者而言很可能過目即忘。

2.4 一個過長的企業名稱，通常不利口語傳播，因此以企業名的簡稱來替代是常用的權宜策略。一旦使用簡稱，則應考慮以簡稱做為標誌形素，可以避免因為再創造其它標誌而形成識別上的多重負擔，因為多半簡稱不構成能連音的單字或辭，也多無具體意義，不易識別，企業設計應設法協助促成記憶，而非再增加記憶的元件。例如3M公司是原Minnesota Mining and Manufacturing Co.的簡稱，IBM是原International Business Machines Corporation，均直接使用文字標誌。1939年創立的美國肯德基速食連鎖，在1991年將原本的長串名字(Kentucky Fried Chicken)更改為KFC的標準字形，雖然起因是當時健康觀念開始在市場抬頭，為避免Fried及Chicken字眼的負面形象，所以尋求新的命名，但是"KFC"之所以出線，也是因為公司發現不少工作人員及顧客早已自行將冗長的Kentucky Fried Chicken簡稱為KFC，以利口頭傳誦。

品牌命名與測試

　　品牌名是口碑與指名購買的介面符號,在企業識別與品牌形象扮演定錨的角色,因此一個好的名字對企業或產品影響深遠。例如Acer從Multitech改名而來,讓宏碁從一個電子科技製造商走向一個內涵更寬廣的品牌。

　　一個好的品牌名,應能通過如下幾個指標的檢核:

- ·容易發音
- ·容易讀寫
- ·容易記憶
- ·意義清楚
- ·可以受法律保障
- ·與競爭品牌不致過近
- ·無負面聯想

　　既然品牌名影響深遠,企業也就會高度重視。一個新的名稱多半要經過慎重的市場測試,才會定案。命名測試的方法眾多,從小規模的焦點團體座談,到街頭訪談調查均有。

　　美國影片出租業Blockbuster在1994年進軍華人市場之前,曾委託廣告公司進行品牌中文化的命名與測試工作。廣告公司針對發想,最後挑選出五個中文名進行市場測試,測試方法則採用焦點團體的座談方式,分別在同一天於香港及台灣邀集了兩地各兩組目標消費者(分別是8位18-45歲的男性與女性)。在為時近一個小時的座談測試中,主持人先逐一出示五張載有名字的紙卡給在座者,並蒐集每個人看過之後的反應,包括:

- ·立即的評語為何?
- ·會產生何種反應?

・是否容易記憶？

・是否容易讀出？

・意義為何？

・與品牌或產品類別的聯想性如何？

接下來，主持人又同時出示五張紙卡，進一步了解眾人有關：

・最喜愛的名字為何？為什麼？

・喜愛與不喜愛者有哪些？

・有何改良空間？

最後，主持人只出示受測者選出最好的名字，詢問它是否在發音上會引起任何負面的聯想。

透過如上的反應資料，業主可以較客觀地評估廣告公司的命名接受度如何。

3. 企業名稱的意義

以企業名稱的意涵做為識別標誌形素，是另一種建立企業名稱聯想與記憶的重要手段。設計人員可以取企業的名稱視為符旨，就此一符旨所在的系譜軸選擇適當的符號形式做為識別的元件。以此種方式選擇符號，並不限於形素，質素與彩素也都有可能勝任其職，如紅十字會的標誌—明顯地結合十字形素與紅色彩素直接表現其名稱，對一般人而言是再清楚不過了，在記憶上也無需透過其它轉喻性的解讀，直截了當。

從識別的邏輯來看，一個企業的名稱理應是系統結構的一部分，意即與識別定義與形象定位有演譯的關係，應該是它們落實於口語名稱的表徵。從企業的名稱多少讓企業對象得以捕捉到其識別之一二，至少也要與整體識別形象相得益彰。不過這種美景通常祇發生在精心規劃識別的新企業身上，

老舊企業多半因某些特定的因素命名，或未必全然顧及整體的發展構想或理念，或者歷久之後，識別形象的定位已然更動，不再吻合初衷，使得企業的名稱未必能符合識別規劃時所擬定的識別定義與形象定位。然而，只要企業名稱的涵義具備一定的包容性或象徵性，不致限制或扭曲識別的認知，往往也可以做為識別標誌重要的符號選項。例如前文提及的殼牌石油，直接選擇扇貝圖形做為形素，它與企業實質經營的產品項目或許無關，但對於珍惜自然生態的符號借喻概念，卻也不致扭曲識別定義，反而成了彰顯企業使命的工具。日本著名的蕃茄銀行，本身經營項目亦與蕃茄無涉，但識別標誌延續銀行名稱選用蕃茄做為主要的符徵，藉以在視覺上突顯地方鄉土的特色，強調自己是街坊親近的夥伴。

4. 文化象徵

有些企業長久以來存在一些具象徵性意義的文化符號，如經營有成的創辦人（肯德基炸雞的上校爺爺）、歷久不衰的卡通造型（世界上第一隻會表演的老鼠─迪士尼的米奇）、長期使用的廣告角色（大都會人壽的史努比家族）、有歷史意義的藝術品（新加坡機構常使用的魚尾獅塑像）、有特色的建築體（香港國際會議中心的波形建築）等，這些符號都可以成為企業的價值象徵，企業往往也願意順勢將此價值象徵轉譯為識別的符號，延續內外對象的認同。這些識別符號有者形成識別標誌，有者形成企業的吉祥物，或輔助性的識別元素（圖6.22），一方面強化識別的功能，一方面也能豐富敘事的形象，打造更活潑的形象語境。

圖6.22 台北101是台北的文化象徵之一，可以豐富市政府的形象語境

如上的線索都是識別符號的系譜軸，設計人員從當中一個或多個選擇出適當的符號來組織成毗鄰軸標誌，或其他識別元素如標準

字、企業色彩或吉祥物等。面對這許多系譜軸的選項，一個企業在毗鄰軸中該同時囊括哪些系譜軸，而這些系譜軸中存在的各式符號，設計人員又該選擇何者，則以設計標準為取決，再佐以視覺符號修辭的可行性來定案。在設計標準的檢核之下，設計者可以構築一個符號轉譯的模型來監看識別元素如何進行符號分工的轉譯。

識別標誌的符號轉譯模型

　　在檢視了企業識別符號可選擇的系譜軸之後，我們可以直接借用皮爾斯解析符號意義的模式及索緒爾的毗鄰軸組織概念，進一步架構標誌符號轉譯的模型。在模型提出之前，有三個要向是視覺設計者應先有所掌握的：

1. 立體思考

　　識別標誌的符號性思考，雖然仍屬符徵與符旨的呼應，但由於品牌概念的多元意義屬性，使標誌成為一個複合式的符號系統，為傳達多元意義，勢必須同時含納多個符徵；又，符徵做為視覺工具時，在同一時間均具備形、彩、質三類要素符號，缺一不存，因此設計者不論在符旨或符徵的思考上，都會面臨多元的考驗。因之此一模型的建構，必須能表現此一立體思考的特性，除了透過縱向的延伸，掌握完整的識別意涵，在每一橫切面上須同時兼顧形、彩、質素符徵相對於識別概念符旨的關係，及三個要素符徵之間的互通關係。

2. 完形思考

　　根據完形心理學的理論，標誌呈現的意義絕對不止於其形、彩、質素的指意總加而已。意即，企業對象經由閱讀取得的形象會比單純符號剖析所得的個別印象來得豐富而完整。因之此一模型應考慮到符徵相互組合之後意義增生或變化的必然性，並令此一增生的意義仍落入識別概念的意義範疇中，以便精確控制品牌概念的呈現。因此，在對應個別的識別意義上，選擇形、彩、質素的思考，各點的決定，不必然獨立，應可依符號的特性調整

（如質素、彩素比形素的任意性來得大），並通過整體思考來決定是否單獨直接取用符號，或藉其它要素已決定的符號來選擇符徵，完成意義增生的佈局。因此模式上的符徵各點不應只能單獨與一個符旨對應，它們應該還能與其他要素符號在同一意義層次上交錯思考，以建立完形思考的管道。

3. 系統思考

標誌的設計，還需考慮系統的三個特性：階層性、關聯性與整體性。前述的立體思考與完形思考，涵蓋了關聯性與整體性的關照，餘下的階層性，則是建立步驟關係的重要指標。做為一個設計者得採行的模型，有必要明確擬定架構元素的階層關係，無論符旨或符徵的選擇都應有思考的次第，藉此讓設計者在完形思考或符號組織時，得有取決的標準。

藉由上述的思考，「標誌符號轉譯模型」呈圖6.23的三維形式。

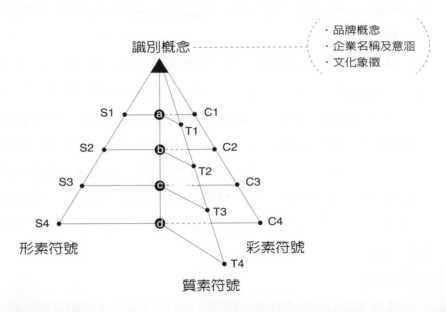

符號─識別標誌，即整個模型符徵的組合成果　　識別概念(毗鄰軸)＝(系譜軸)符旨a＋符旨b＋符旨c＋…
符旨─a,b,c,d：識別概念
符徵─S：標誌使用形素符號之符徵　　　　　　　符旨a→符徵S1(形素符號之1)
　　　C：標誌使用彩素符號之符徵　　　　　　　　　→符徵C1(彩素符號之1)
　　　T：標誌使用質素符號之符徵　　　　　　　　　→符徵T1(質素符號之1)

圖6.23 識別標誌的符號轉譯模型

在此三維模型中，符旨由「識別概念」來統籌支應，「識別概念」則是由上一節述及的品牌概念、企業名稱與意義及文化象徵，在設計標準的考量下進行篩檢。這表示，任何識別標誌的設計，都應設法在呈現識別概念意義的基礎上，同時考慮是否找到合宜的形狀、色彩與質感符號。意即，借索緒爾的概念，識別標誌將是就組成「識別概念」的系譜軸中，挑選出合適的符旨，再針對形素、彩素與質素來尋求相呼應的符徵，組成濃縮的毗鄰軸。圖6.24代表的是在識別概念的結構中，不同的要素符號可選擇識別概念中的意義元素(a,b,c,d,……)做為符旨(分別為識別概念的系譜軸)，這些符旨依重要程度可依序排列下來，在這些符旨(或指意)的象徵符號形式群中，分別可以找到合適的形素(S1、S2、S3…)、質素(T1、T2、T3…)與彩素(C1、C2、C3…)符徵，這三種要素所形成(針對)的指意，可彼此重複，造成強化的效果，有時也可以彼此分工互補、以不重複的方式出現，創造合於識別概念的完形效果，凡此端賴個別符旨的性質與符徵的特性而定。如此不論元素多寡，或元素的載義功能單純或豐富，都能確保識別概念的核心化。表6.5舉例說明了此一模型的應用。

除了識別標誌可使用上述模型來進行符號轉譯之外，其它識別基本元素的建置，也可以援用此一概念，思考如何將識別概念配置於企業的標誌、文字、色彩、或吉祥物、輔助圖案上，系統地建置以品牌概念為核心的識別形象。⑨

表6.5　佛教文化雜誌社標誌符號的構成

標誌符號的選擇概念

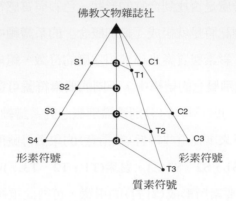

佛教文物雜誌社

S1　　　　C1
　　　T1
S2　　　　
　　b
S3　　　　C2
　　c　　　T2
S4　　　　C3
　　d
形素符號　　　　彩素符號

　　　　T3
質素符號

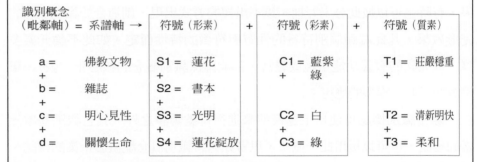

識別概念 （毗鄰軸） = 系譜軸 →	符號（形素）	+	符號（彩素）	+	符號（質素）
a = 佛教文物 +	S1 = 蓮花 +		C1 = 藍紫 　　綠		T1 = 莊嚴穩重 +
b = 雜誌 +	S2 = 書本 +				
c = 明心見性 +	S3 = 光明 +		C2 = 白 +		T2 = 清新明快 +
d = 關懷生命	S4 = 蓮花綻放		C3 = 綠		T3 = 柔和

概念說明

佛教文化雜誌社所提列的識別概念為：

1.品牌概念——一本提供佛教文物資訊，關懷生命，令人明心見性的雜
　誌。

2.名稱——佛教文物雜誌。

3.文化象徵——同上。

此一毗鄰軸中可提出佛教文物、雜誌、明心見性與關懷生命等系譜
軸做為主要的符號意義。如圖6.24所示，在符徵的選擇上，形素符號可選
擇蓮花(S1)來代表佛教文物(a)，做為提示本雜誌名稱及經營內涵的主要符
號。蓮花是佛教常用的象徵符號，也常是佛教儀式中的供品，及供具常採

用的造型。選用此一符號而非更具象的佛像,一方面避免佛教徒對處置印刷品上佛像的疑慮,一方面也提供文物上較直接的聯想;書本(S2)則做為明示雜誌(b)的符號;光明(S3)用來代表明心見性(c);關懷生命(d)則以蓮花綻放(S4)的意象來呈現。書本與蓮花綻放的結合,可以出生清淨蓮花的意象,象徵本雜誌除了載有佛教文物的資訊,閱讀本雜誌也能明心見性,彷彿「花開見佛」的喜悅,這是符徵在縱向完形思考後,對品牌概念的強化選擇。

圖6.24 佛教文化雜誌社標誌

在彩素符號的選擇上,依本符號要素的特性,針對品牌概念系譜軸:佛教文物(蓮花)、明心見性(光)與關懷生命(蓮花綻放)分別選擇能加強形素符號指意的藍紫(C1)、白(C2)與綠(C3)。紫色符合蓮花的本然色彩,也呈現聖潔、尊嚴的感受;綠色一方面模擬蓮葉,讓蓮花的存在更形合理,一方面也創造本雜誌社崇尚自然,尊重生命的關懷理念。

在質素符號的選擇上,分別以莊嚴穩重(T1)、清新明快(T2)及柔和(T3)來呼應佛教文物(蓮花)(S1)、明心見性(c)與關懷生命(d)的概念。這三項符徵分別藉STC層的橫向完形思考來形成(如T1以S1及C1整合呈現),或縱向符徵的完形整合達成(如T3以C1, C2及C3的調和與否來呈現)。

註釋

① 參閱泰倫斯・狄爾和亞倫・甘迺迪著，鄭傑光譯(1991)，企業文化：成功的次級文化，台北：桂冠出版社。

② 在符號學中或稱「任意性」愈低，代表歧異解讀的機率愈低。

③ 參閱Stewart, Mary (2001), *Launching the Imagination-Two-Dimensional Design*, US: MaGraw-Hi ll.

④ 參閱鄭國裕與林磐聳編著(1987)，色彩計畫，台北：藝風堂，p.58-60。

⑤ 亦即毗鄰軸的組織。

⑥ 參見第十章p.252-257。

⑦ 參見第二章p.45-46。

⑧ 參閱John Fiske著，張錦華譯(1995)，傳播符號學理論，台北：遠流出版社，p.81。

⑨ 在識別概念中，企業名稱及文化象徵的思考主要在輔助識別設計表現，最終在整個企業形象的層次主要仍以品牌概念為宗。

參考書目

Barthes, Roland (1986), *The Responsibility of Forms: critical essays on music, art, and representation*. UK: Basil Blackwell.

Danesi, Marcel (2002), *Understanding Media Semiotics*, London: Arnold.

Heller, Steven & Chwast, Seymour (1988), *Graphic Style- from Victorian to Post-Modern*, US: Abrams, Inc.

Gunther, K. and Leeuwen, T. V. (1996) , *Reading Images,* London: Routledge.

IND, Nicholas (1997) , *The Corporate Brand*, NY: NYU.

McLuhan , Marshall and Fiore, Quentin (1989), T*he Medium is The Message*, NY: Simon & Shuster.

Mollerup, Per (1997), *Marks of Excellence- The history of Taxonomy of trademarks*, London: Phaidon Press.

Olins , Wally (1989), *Corporate Identity-Making Business Strategy Visible through Design,* US: Harvard Business School Press.

Stocker, Gregg (2002), Uses Symbols Instead of Words, *Quarterly Progress* 35 no11 N

Williams, Hugh Aldersey (1994), *Corporate Identity*, UK: Lund Humphrise Publishers.

王桂沅(1999)，索緒爾的符號分析在商標設計中的運用，第十四屆全國技術及職業教育研討會論文集，pp 85-86。

王桂沅(1999)，從第佛洛的傳播模式探討視覺系統的設計方法，第十五屆全國技術及職業教育研討會論文集，pp 44-45。

太田徹也編著，林敬賢、劉蓮萍譯(1992)，企業商標演進史，高雄：古印出版社

恩斯特‧卡西勒著(1997)，人論—人類文化哲學導引，台北：桂冠圖書。

鄭國裕與林磐聳編著(1987)，色彩計畫，台北：藝風堂。

鄔昆如(1975)，西洋哲學史，正中書局。

符號修辭
創造耐人尋味的視覺象徵

「懷著信念作戰，等於擁有雙倍的裝備。」

―柏拉圖

修辭

　　文學是語言的藝術，文學家無疑是使用語言的巨匠，都獨具個人的語言魅力。而個人語言特色之所在，通常也不離其獨特的修辭功夫。這項功夫，同樣是企業品牌的設計者要傳達獨特的形象應把握的語言技巧。如果我們將焦點置於視覺標誌的符號轉譯工作上，則修辭在符號的選擇與組織上都扮演了重要的角色，尤其是後者。

　　大陸學者譚永祥認為，修辭是具有審美價值的語言藝術，是語言和美學相互滲透的產物；把理性、情感和美感以最大限度注入載體，便稱為修辭（譚永祥，1992）。他主張修辭研究的最主要內容是「辭格」與「辭趣」。其中，辭格必須具備三個原則：1.富有表現力，2.在形式或意義上具有一定的規律性，3.必須是言語美學的現象。至於辭趣，則是有助於提高表達效果的詞語的音調或字形圖符、書寫款式所體現出來的情趣，它包括三個方面：意趣、音趣和形趣。有一些辭趣的表現還可說是發展為辭格的過渡現象。①

巴特則認為修辭是真實符碼與語言符碼之上的第三層系統[2]，他也將修辭的概念從語言文字延伸至影像的符號，認為修辭能促成、豐富外延意義的生產。[3]

索緒爾認為語言學是任何符號研究的藍本，語言修辭的概念如果延伸至視覺符號，我們看到同樣有辭格與辭趣的表達空間與對應現象。常用辭格如借喻、比擬等等都是影像或圖案用來強化表現力的常用手法；這些手法的操作也都一如文學上的用句遣詞有跡可循，規律清晰；至於視覺符號表現的美學研究與企業形象的研究有不可分割的關係(Schmitt and Simonson, 1997)，讓我們也值得將辭格的概念移用到視覺形象的表現上來做符號組織手法的探討。

譚永祥所關注的第二個修辭內容——辭趣，雖然視覺符號的組織較不涉及音趣，但是意趣與形趣部分無庸置疑，尤其在形趣的部分，視覺符號的表現明顯較言語表現更能展現豐富與具體的趣味性，這個趣味性還往往能巧妙地帶動意趣，串接整體的修辭效果，一直是視覺形象表達上重要的考量。

修辭在符號轉譯過程中扮演的角色

符號修辭的活動在視覺符號轉譯的過程中，無論是符號選擇或符號組織的階段都有機會介入（表7.1）。在符號選擇的階段，藉由不同符號的替代，可以創造意義上的轉變，形成新的意趣；在符號組織的階段，則透過獨特的構成手法，最能創造符號的形趣。

如果從符號隱喻的過程來看（圖7.1），符號要產生隱含的意義，是一種二層次的指意作用(signifying)，第二層次的隱含義必須建立在符徵指涉符旨的第一層次指意作用上。在第一層次上，如果置焦點於符徵的操作，

表7.1 符號修辭的時機

符號選擇	符號替換形成意趣	符號修辭
符號組織	符號組合創造形趣	

站在符旨的明示義的基礎上進行符徵的組織，則藉由視覺基本符號要素的構成技巧，可以達到修辭的效果。此類辭格包括如誇張、重複、對比、對稱、運動、圖地反轉、幻視等，基本上也都以能表達形趣為重要的美學指標。而於第一層次進入第二層次的指意作用中，符旨扮演的角色愈趨重要，意

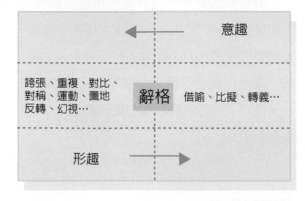

圖7.1 符號隱喻過程的修辭內涵

即，站在閱讀者的角度，辨識符徵的目的在於產生符旨所代表的心理概念，這個心理概念如果要超乎通俗的明示意義，可以藉由符旨的轉借來達到強化的效果，產生意趣，此類的辭格有借喻、比擬、轉義等，透過這些手法，視覺語言有如口語般傳達隱含性意義的趣味。不過，辭格伴隨的意趣並非就絕對只發生在圖7.1右側的第二層次指意作用的部分，在第一層次的辭格使用上，也有可能產生符旨的意趣，如利用視覺比例的誇張表現，可以凸顯一張臉的特有表情意義，只是這樣的符旨正如圖示，屬於明示層次的表達，辭格的功能明顯偏於形趣。同樣的情形也發生在圖7.1左下的修辭形趣上。因此，不論是何種類形的辭格，在使用上不會、也不應純然獨立於某一辭趣之上，當然也不會僅顧及符號的選擇而無視於符號的組織，反之亦然。

視覺修辭

視覺修辭是在符號與符號之間尋求組合或替代的關係，這種關係既是形式，也是語意：在這裡，我們用來指識別語言中修訂、增加或降低形象符碼指意的視覺表現技術(形式)，它能賦予符碼一定的品質，其形式法則足以

構成視覺表現上的特質，而其語意面則形成另一隱喻象徵或擴大的效果。設計者藉由此一符徵改造，令閱聽人產生更強烈的心理概念與形象感受。

　　在形象設計中，設計者係根據識別概念的線索來選擇符徵與符旨，觀者則是採反向的方式，就符徵來探詢符旨進一步的指意，視覺語言的修辭現象便出現在指意的過程中，利用藉喻、比擬、誇張、重複、轉義、對比、對稱、運動、圖地反轉、幻視等方式（辭格）來做為識別形象表述、強化的工具。事實上，可做為辭格的量明顯多於上述，我們這裡只是取較常用的方式來做介紹。

修辭格

借喻

　　比喻的一種，是用一個具體易懂的事物，來說明另一個抽象難懂的事物，但在形式上並不出現被比喻的事物（識別本體），只出現用來比喻者（喻體），即形象指意的符徵。陽明山上的一做清靜寺院「妙雲蘭若」以獅子的頭像做為標誌的主要符徵。以「獅子吼」的指意來借喻佛教（圖7.2），不使用直接符號，如「佛」字或菩薩像等，而是借用「獅子吼」隱喻佛之說法的典故，來強化寺院服膺的使命：「如佛陀說法能滅一切戲論，於一切外道邪見無所畏懼，如獅子王咆吼，百獸皆懾伏。」④美商美林集團自1974年開

圖7.2　妙雲蘭若標誌
©本圖案版權為妙雲蘭若所擁有。

圖7.3　美林集團標誌
資料來源：Ibou, Paul edited (1992), Famous Animal Symbols 1, Belgium:Interecho Press, p.252.©美林集團標誌版權為美林集團所擁有

始，使用一頭公牛做為企業的象徵，借用公牛的氣勢來比喻企業的成長、強勢、樂觀與自信(圖7.3)。

比擬

為了形容某一件事物，我們可以將原有的性質假設或轉變成另外一種本質截然不同的事物，擬人或擬物。

1894年法國米其林(Michelin)兄弟在層層疊疊的輪胎上得到靈感，於是在四年之後創造了Bibendum這個「活生生」的輪胎寶寶。他很快地就扮演了吃重的角色：不僅介紹產品，還能提供用車人的協助，儼然是品牌的世界大使，也成為企業的發言人。超過一個世紀的活躍，Bibendum在米其林的世界中不只是一個靜態的圖案，他隨著品牌需要，在設計者手下靈活地表演，讓米其林的形象始終能保持鮮活，成為比擬設計的典範。Bibendum不僅在2000年曾被票選為全世界最佳的logo，還在2005年受邀入駐西班牙當代美術館。

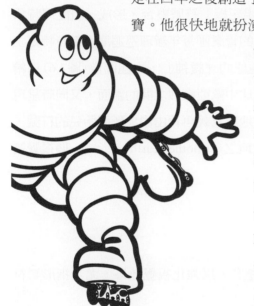

圖7.4 米其林輪胎寶寶(Bibendum)
資料來源：Document at a glance, http://www.michelin.com.
©Bibendum版權為米其林集團所擁有

轉義

借用形素符號的相似性，而轉變符號原有的意義，使新的意義與原意義互通或合而為一，符號因而具備雙關的意義。視覺雙關形式(visual pun)是識別標誌設計中最常使用的創意形式之一，為取得最精簡的設計結果，設計人員往往在根據識別形象的指意選擇兩個或以上的不同符號之後，設法以兩者最接近的形素來定義該符旨，進而加以整合，於是形成一組符徵卻具兩個或以上的符旨，表現出耐人尋味的設計創意。PRESTIGE的標誌(圖7.5)將

圖7.6 1996年東海大學管樂團
巡迴演奏主題圖像

T的字型與象徵影片攝製時使用的「場記板」符號整合，形成一組能同時象徵影片攝製業的文字字型。東海大學的管樂團每年辦理巡迴演奏都有特定主題，1996年的活動主題是「人類—地球的守護神」，主題圖像（圖7.6）以繪有大陸板塊的地球為主要符號，但地球中歐亞板塊之間的虛面，又同時呈現出另一胎兒符號，因而使原本單純的地球意義再藉由中央形同胎兒的符號，兩者合而為一，轉義為哺育胎兒的大地之母(mother earth)，形成一個視覺雙關語的形式。

誇張

藉著將符號加以放大、縮小、變形，以強化視覺效果，尤其指形素符號。常見的方式又有：

1. **符號形狀的局部誇張：**在肖像類符號⑤的繪製時，刻意將局部予以放大、縮小（見圖7.7）、變形（見圖7.8）。無論手法為何，設計者的目的都在強調某一形素的特徵，並藉此削弱其餘部分的視覺干擾，並創造視覺的對比以突顯視覺焦點。

圖7.7 符號形狀的局部放大

圖7.8 符號形狀的局部變形。菩薩協會識別圖形之一©洪啟嵩繪製

圖7.9 Breakers餐廳標誌
資料來源：Ken Cato (1995), Cato Design, London: Thames and
Hudson, p.108.©Breakers餐廳標誌版權為Breakers餐廳所擁有。

圖7.10 Wichita寵物醫院標誌
資料來源：Ibou, Paul edited (1992), Famous Animal Symbols
1, Belgium:Interecho Press, p.37.©Wichita寵物醫院標誌版權為
Wichita寵物醫院所擁有。

2. **毗鄰軸外觀的變形：**設計人員經常利用特定形素符號（通常為抽象幾何
形）來與肖像類符號整合，形成一個肖像性內在與記號性或指標性外觀的標
誌（毗鄰軸），創造富於新意的視覺效果，如圖7.9為澳洲設計師Ken Cato為
Mirage渡假飯店的餐廳所設計的標誌，將撫奏豎琴的美人魚巧妙地置於倒三
角形的外形中，運用倒三角形做為內嵌符號的版模(template)，可說是本方
式的典型例子。我國自古即盛行的篆刻印章、乃至遷台後早期公家機關仍普
遍使用的標誌形式均屬此類，如台鐵、台電等。此類形式在我國文化中甚為
常見，因此若要達到「誇張」的效果，現在的設計師應尋求較罕用的外觀形
式，或是更投注心力於內部肖像符號重點部位與外觀上整合變形的貼切與趣
味性，以創造異於一般的視覺效果。然而需注意的是，不論取何種特殊的外
形，它們仍是品牌概念的一環，這些形素符號仍應傳達形象指意，如同美國
Wichita寵物醫院的標誌（圖7.10），在貓的內在形素之外整合的是象徵醫院的
十字形，因此顯得既創新又合理。毗鄰軸外觀的誇張，是完形心理的體現。
從完形心理來看，一般人的符號閱讀多以整體的外形為始，因此一個獨特的
外形，格外容易先贏得目光，這也是為什麼圓形的標誌在今天似乎特別容易
陷入市場的泥沼中，因為外形過於常見了。

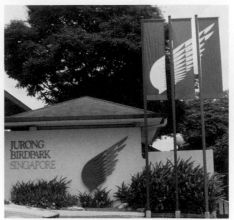

圖7.11 Sunrising的識別符號
©本標誌版權為Sunrising Co.所擁有。

圖7.12 新加坡鳥園的識別符號
攝影：王小萱

重複

　　將形素符號做多次重複，增加視覺的強度。符號重複的法則一直是視覺系統建立一致性的主要方法之一。在識別標誌或視覺系統的設計上，形素、彩素與質素符號的重複，都是設計者做為表現的手段。

1. **形素的重複：**利用某一單位符號做形狀上的複製，常是設計人員用來製作標誌的技巧，又可分為幾種目的的類型：

1.1 強化單位形的指意———利用單位形的重複，強化該符號連同整體標誌的意義，如Sunrising的標誌（圖7.11），重複「人」的基本單位形，強化「以人為本位」的理念。

1.2 削弱標誌的形素干擾———有時，重複單位形反而是在削弱形素的干擾，讓由單位形構成的主要符號，因為形素重複而使質素得以單純化，主要符號的整體感可以因而愈強，視覺解讀效果也愈好，如新加坡鳥園的標誌（圖7.12）利用單純的形狀有規律地重複，一方面創造了簡潔易辨識的鳥類翅膀，一方面也呈現異於常形的有序品味。

2. **質素的重複：**所有的視覺形狀都是由點、線或面不斷重複所構成，若思及在形狀上創造差異性、獨特性，往往可從單位形上著手，藉由單位形創造的特殊質感來成就視覺上的整體差異性。將點、線、面的表現質感重複運用在其它的形素符號上，使識別元素中所有的點、線、面的表現形式呈現同一質

感品質，也能創造出更強烈的視覺印象。大多數的文字標誌設計都屬線條品質在使用字母上的重複，如CNN, JR（圖7.13）等；Le'sort品牌的系列識別輔助圖形（圖7.14）在人物的繪製上同樣採取重複的有機質素線條來勾勒外型，不論是單一一組圖形或所有的圖形系統，都是質素的重複，藉此提升這種指意的強度。

3. **彩素的重複：**色彩在視覺系統中不斷地重複，除了是統一性的概念，也是重複修辭的機制。我們可以看到，Le'sort的系列圖形除了質素的重複之外，色彩組合的重複同樣是創造視覺衝擊強度的要素。

圖7.13 日本JR標誌

©JR標誌版權為日本鐵道株式會社所擁有。

圖7.14 Le'sort品牌識別圖形 ©本圖案版權為Magus Co.所擁有。攝影：陳志勇

圖7.15 臺灣精品識別 攝影：王小薏
©臺灣精品標誌版權為經濟部國際貿易局所擁有。

迴轉

「迴轉」是將符號的排列連成一環，形成可週而復始往還、讓觀者從幾個主要不同角度觀看均得相同意解的形式。「迴轉」可說是「放射」的同義詞，它也是常見的自然現象，如盛開的花瓣都呈中央放射的形式，具有強烈的聚焦效果。臺灣精品標誌（圖7.15）由五個變形的t字迴轉而成，彷彿週而復始、永續不息的傳統織紋，而圖案的中央，無形中也呈現視覺流動的中心原點，向四方放射；反向地，如果收斂目光，也可以形成強烈的視覺凝聚性。基本形的重複通常使設計產生一種歷時的和諧感覺，每一重複的基本形都像旋律中的一個拍子（王無邪，1974）。無論是形素、質素或彩素的重複，都可以呈現韻律的感受，引導眼睛的注視，保羅·蘭德(Paul Rand)便相信節奏能創造一種情感力量，像是在哼唱一首歌，如魔法般吸引觀看者。⑥

對比

將相互對立的事物放在一起，加以比較，藉以增強視覺效果。「對比」又可有幾種不同的操作方式：

圖7.16
曼哈頓兒童博物館的識別

資料來源：Celant, Germano et al. (1990),Design: Vignelli, NY: Rizzoli International Publication, p62.

Arcnowlege

<div>

圖7.17 Archnowledge標誌

©本標誌版權為聯宏資通科技(股)公司所擁有。

圖7.18 JSCO的識別圖案

©本圖案版權為英淞(股)公司所擁有。

</div>

1. **質素的對比**：併置不同的質素符號來組織圖案，往往能形成強烈的對比效果。如維格涅里(Massimo Vignelli)為曼哈頓兒童博物館設計的標誌，一反過去強調質素一致性的文字標誌形式，以不同質素的字母合併組成，呈現強烈的對比效果，增添許多童趣(圖7.16)。

2. **彩素的對比**：不論是明度或彩度的對比都是凸顯重點或創造視覺層次的重要方法，而色彩面積的大小對比，也可以創造如同「萬綠叢中一點紅」的特殊效果。如Archnowledge的標誌(圖7.17)，在精簡字母的概念與字形設計的技巧之下，以紅色來區別h與n的上昇部，達到吸引辨識的功能，由於彩度與色彩面積的對比，也收到畫龍點睛的效果。

3. **形素符號的大小對比**：往往能創造誇張的視覺效果。如圖7.18 JSCO的識別圖案，以與騎士呈誇張對比的巨大的齒輪，來表現「駕馭自如」的概念。

對稱

　　將符號形狀依虛擬的軸線置於兩方，各方均為另一方的鏡射。設計人員除利用對稱的方式來取得視覺平衡外，a.它也類似「重複」修辭，是將形素符號單純化的一種努力，可以降低視覺干擾，唯獨對稱會形成更穩定而單純的整體質感，強化整體標誌的傳達效果。SENERTECH的標誌(圖7.19)便是一個依150度角軸線做反向對稱的標誌形式，設計者捉住"S"字型本身具有的對稱特質加以運用，做形式的延伸。雖然線條頗多，但對稱與重複的修

圖7.19 SENERTECH標誌

©本圖案版權為SENERTECH Co.所擁有。

圖7.20 石岡鄉土牛村劉家伙房標誌

©劉家伙房標誌版權為石岡鄉土牛村所擁有。

辭，使最後形式明顯而易讀。b.對稱本身便是一種明顯的質素，有其社會語境上的象徵指意，多半指向尊貴、穩定、嚴格、正確的樣貌，形成附加於其它符號指意之外的訊息。如土牛村劉家伙房的識別符號（圖7.20），對稱的形式旨在傳達社區本身強調客家文化慎終追遠與穩健踏實的形象。⑦

運動

利用視覺向量形成符號的動態形式。動態是人類模擬自然界的運動態勢而有的描繪形式，這種修辭方式係視覺語言所特有，它是利用具有方向性的符號，或符號與符號接續構成質素上的方向性，而生成視覺上的運動感。運動感一直是受到識別符號設計者與企業主重視的修辭形式，因為它似乎賦予一個象徵符號超越靜止狀態的「生」命，也釋出更有活力的指意。幾個表現運動的手法分述如下：

1. **傾斜**：人類從樹的擺動、傾斜而感知風的運動；同樣，當人類行動時，也是從身體傾斜開始。相對於傾斜的直立，則予人靜止的狀態感受，因此只要偏離與水平面（無論是實際上存在或虛擬）垂直的線或面的形素，都形同破壞了穩定狀態，呈現出動感，並且往往傾斜度愈大，動勢愈強。利用傾斜的修辭方式，設計者將某些符號或整體標誌外觀偏離虛擬水平面的垂直軸線，便能呈現出動態的感覺，讓原本平和靜止的形狀開啟動勢。泛亞國際開發公司的標誌（圖7.21）將地球的形素略做傾斜，橢圓形的緯線偏離水平面呈30度角，創造了地球運轉的動勢。

圖7.21 泛亞國際開發公司標誌

圖7.22 以線性質素創造漸進運動
資料來源：1968年Grenoble冬季奧運圖語。尤惠勵編著(1996)，奧
運精粹一百年，新加坡：民生國際有限公司出版。

2. **流動**：流動是對物件運動留下的軌跡所做的描繪，設計者利用漸進／退的
形式及移動軌跡複製的形式來呈現。

2.1 質素及彩素符號是創造漸進或漸退運動形式的主要工具。將線性排列的
圓點依序放大或縮小形成的質感，即能引導目光流曳的動勢。換句話
說，一條由粗到細(或相反)的線，也能呈現如上的質素，引導目光的流
轉(圖7.22)。若再加以擴大，由點或線構成面，這些點的面或線的面，
若同樣有規律地放大、縮小(圖7.23)或改變粗細，也能引導目光，形成
流動的意象。這種面的流動意象，如果將之比照為明度的變化，則看似
愈密集的部份，明度愈低，愈疏鬆的部份，明度愈高，於是這種明度由
低漸增為高(或反之)的彩素形式，也同樣能順導目光，呈現出運動感(圖
7.24)；彩度同樣也具有類似的功能。長生電力公司的標誌除了使用傾
斜的修辭方式外，在地球的彩素上，便是利用漸層的色彩，明度由高趨

圖7.23 點、面的質素漸進運動

圖7.24 以明度的變化創造運動感

圖7.25 長生電力公司標誌
©長生電力公司標誌版權為長生電力公司所擁有。

低，對稱設置，更增添加速的動勢，形成接續循環，呈現生生不息的象徵性（圖7.25）。

無論是質素或彩素，流動的形式除了水平或垂直等類同線性的平面或空間移動之外，也有以平面或空間的旋轉方式行之者，如1988年漢城奧運的標誌也能呈現視覺上的運動感（見第十一章，p.305）。

除了質素與彩素，事實上形素若進行規律性的變化（漸變），也可以造成視覺上的幻覺，形成運動感，導引視覺目光流向單一或系列的高潮。常見的形狀漸變為聯合與減缺（王無邪，1974），聯合與減缺指構成識別標誌的符號形狀或連同大小做出規律的改變，形成形素或質素的增減變化，例如1996年金馬影展活動的邀請卡設計（圖7.26），從一只底片，隨著彩色條紋的增加與方向的逐漸旋轉，主要的形素從底片一路轉變為一個龍頭，底片的形素由左向右漸減，而龍頭形素則由左方向右漸增（當中也伴隨著質素的逐漸豐富），形成視覺流動的路徑。

圖7.26 1996年金馬影展邀請卡符號的運動 攝影：王小萱

2.2 設計者有時利用形素的部份重複來模擬物件移動
　　的軌跡，彷彿照相機放慢快門速度，攝出車子或
　　人移動的殘影一般。1984年Runyan為美國洛杉磯
　　奧運所設計的標誌(圖7.27)即是複製美國之星，
　　彷彿呈現運動會的特有質素。有時，物件移動的
　　軌跡未必需以重複原件形素的形式來呈現，僅僅
　　在原件邊加上近乎平行的線條也能呈現動感。它
　　可說是「形素重複」的高速版或簡略版，就如同
　　我們放慢照相機的快門，則底片殘留的運動影像
　　就會較明顯。Panorama影視公司的標誌(圖7.28)
　　以線條構成的方塊與實面的圓體相接，形成太極
　　般的圓鏡頭，而帶出"P"字母的虛線則令圓形
　　太極呈現動勢，增加了不少活力。

圖7.27 1984洛杉磯奧運標誌

資料來源：尤惠勵編著(1996)，奧運精粹一百年，
新加坡：民生國際有限公司出版。

圖7.28 Panorama影視公司標誌

　　不論是利用何種設計形式，我們會發覺，設計
者欲創造符號或圖案的運動感，其實都是在設法引導
觀看者有序地移動目光。因此，線條或圖案的組合、設計愈能流暢地導引目
光，通常即愈能創造視覺的動勢。

圖地反轉

　　兩個或兩個以上分別具有對比彩素(如黑色與白色)的形素符號完美地
併置，形成一形素符號(或數個符號)中含著另一形素符號，或一符號的部份
形狀形成另一符號。圖地反轉的修辭方式往往是設計師精心的傑作，依照符
號形狀的結構，如拼圖般悉心組合數個符號而成。這種修辭不僅能精簡符號
的空間組織，略去符號與符號組合時留下無意義的殘留空間，還能予觀看者
精巧的創意感受。Chermayeff及Geismar為加拿大多倫多都會海洋生態博物館
設計的標誌(圖7.29)便是一個出色的例子，如同他們為阿根廷Multicanal有線
電視網所設計的標誌(圖7.30)，都是令人驚嘆的佳作，精心的安排除了讓人
佩服設計師的創意，也能連帶將創意的印象賦予使用標誌的企業機構，帶出
富創意美學的企業形象。

圖7.29 多倫多都會海生館標誌

圖7.30 Multicanal有線電視網標誌

幻視

　　空間的視覺類型頗多，至少包括了正、負空間與視覺立體性空間。依形素、質素與彩素的改變，都能使空間類型變質，形成視覺上的歧異，創造特殊的效果。過去，具象類圖案識別符號的設計，往往是物質界立體形象的平面化結果，由於自然界投射在人類視網膜的影像都呈立體化的形式，當設計人員取自然界的物件做為象徵符號時，為實踐其單純的轉喻或比擬性質，避免被觀看者將之與所借用物件劃上等號，因此平面化便是一個頗佳的方法。當然，在設計發展的歷史過程中，由於寫實、精繪的圖形在複製上有其限制，也多少促成識別標誌平面化的結果。因此，在平面上創造空間的變化，成為設計人員可以強化視覺傳達效果的修辭方式。

1. **平面空間立體化**：在平面空間中，有幾種常用的方式可構成幻覺性的立體空間：

1.1 利用形素或質素來區別正面與側面，形成幻覺性的空間（圖7.31）。

1.2 利用質素變化上密度低的區域予觀看者較

圖7.31 利用形素來區別正面與側面，形成幻覺性的空間

前進的感覺，而密度高者較遠離，形成前
後的空間變化(圖7.32)。

1.3 利用彩素則寒暖色並用時，暖色可予人前
進感，而寒色後退(圖7.33)；高明度與低
明度則如質素所言，也有如同高低密度形
成的視覺空間差異化(圖7.34)。色相的變
化則多屬輔助性質，較難獨立發揮空間變
化的視覺效能。

1.4 利用形素的大小變化，能增加空間深度，
當形素增大時，可予人移近的感覺，縮小
則遠去。1996年美國亞特蘭大奧運會由朗
濤公司所設計的標誌(圖7.35)，表現火焰
的形素逐漸縮小，一方面漸變為象徵性的
美國之星，一方面也構築出較立體的空間
感。

1.5 將平面的圖形加以彎曲、轉折，往往能使
空間產生深度上的幻覺，如同在自然空間
中彎曲平面一般，形成三度空間(圖7.36)。

1.6 有時設計人員會以形素邊緣重複的方式來
形成視覺厚度，這種形素可以是面，也可
以是線(圖7.37)，有時甚至仿效寫實的景
況予平面形素增加影子，同樣能創造視覺
的立體感(圖7.38)。

2. **曖昧或矛盾空間：**空間幻覺的形式未必全屬
合理的，有時趨前有時趨後則會予人產生閃動
的錯覺，形成曖昧的空間，觀看者會見到模稜
兩可的意象，若是以一視點為宗，則呈互相矛
盾。這種形素在現實上是屬於不可能的影像或
物件，然而設計人員卻可藉此造成視覺上的張

圖7.32 利用質素改變形成
空間前後變化

圖7.33 暖色前進，寒色後退

圖7.34 高低密度形成視覺空間立體化

圖7.35 亞特蘭大奧運標誌

資料來源：尤惠勵編著(1996)，奧運精粹一百年，
新加坡：民生國際有限公司出版，p.375。

圖7.36 彎曲平面的幻視　　　圖7.37 重複邊緣來形　　　圖7.38 直接增加影子
　　　　　　　　　　　　　　　　　成視覺厚度　　　　　　　　創造立體視覺

力，達到特殊的效果。荷蘭版畫家M.C. Escher (1898-1972)是創造矛盾圖形
最為著稱的藝術家之一，許許多多的設計師將相同的概念移用到形象的設計
上，創造出高度的形趣，日本設計師福田繁雄即是其中的佼佼者。1957年
Ralph Eckerstrom為美國包材公司所設計的標誌（參閱第十一章，p.295），在
左上與右下分別加上立體方塊側視的形素，一方面象徵包裝的意義，一方面
也形成視覺上的曖昧空間，增加不少傳播上的形趣效果。

　　除此之外，圖地反轉也是幻視的手法之一，一如前述，能在視覺的平
面上創造空間交互跳躍的張力。

辭格互用

　　從運動以降的修辭方式可說都是以視覺形式為標的的表現方式，也可
說是視覺識別語言獨具的修辭形式，當它們與語言文符號並用時，更能擴張
語言傳達的意象範疇，提升傳播效果。例如健身產業的品牌Fitnex，名字本
身由fit與next組合成一個新字，除了有fitness的諧音之外，兩個字義的合成，
也讓這個名字帶有「新世代的健身體驗」的概念。該企業也將這個名字做為
標誌的基礎符號（圖7.39），不過做了局部的圖案化設計，將一個帶著迎向希
望的健身人像，置於傾斜的"x"之前，頓時改變了原有的平面結構，呈現
立體的空間感，形成了結合文字的意趣與圖案形趣的修辭表達。

圖7.39 Fitnex品牌標誌 ©本標誌與圖像版權為Fitnex Co.所擁有。

　　識別標誌設計的修辭方式並不具備排它性，反而甚多的修辭方式具備某些共通手法，例如，使用形素的重複能創造視覺的流動性，如果再加上形素與形素對比之間尺寸的規律性變化，也可能有機會構成空間感的變化（圖7.40）。

　　換句話說，設計人員不必獨沽一味，可以嘗試多種修辭方式的混合運用，創造獨具的效果。而修辭方式不止於上述，也不僅限於市場上所見的形式。在每一個時代中，視覺設計人員莫不在苦心孤詣地尋找新的表現形式，一旦成形，也都成為視覺修辭的源泉，於是修辭格當隨著時代的發展而愈見豐富。做為一個有企圖心的設計者，應嘗試創造新的視覺表現手法，一方面提升設計委託主的傳達效益，一方面也為個人、為設計史留下更豐碩的資產。

圖7.40 Lunart品牌標誌

註釋

① 參閱譚永祥(1992)，漢語修辭美學，北京語言學院出版社。

② 參閱羅蘭巴特著，敖軍譯(1998)，流行體系(一)，台北：桂冠出版社，p.44-46。

③ 參閱Roland Barthes (1986). The Responsibility of Forms: critical essays on music, art, and representation. UK: Basil Blackwell, p.35-39.

④ 摘自《如來獅子吼經》。

⑤ 參見第二章p.51註⑬。

⑥ 參閱Rand, Paul (1985), Paul Rand, a designer's art, New Haven : Yale University Press.

⑦ 這個識別符號還使用了轉義、圖地反轉等修辭技巧。

參考書目

Celant, Germano et al. (1990), *Design: Vignelli*, NY: Rizzoli International Publication.

Chermayeff etc. (2000), *Trademarks designed by Chermayeff & Geismar*, Switzerland: Lars Müller.

Ibou, Paul edited (1992), *Famous Animal Symbols 1*, Belgium:Interecho Press.

Gunther, K. and Leeuwen, T. V. (1996) , *Reading Images*, London: Routledge.

Ken Cato (1995), *Cato Design*, London: Thames and Hudson.

王無邪(1999)，平面設計原理，台北：雄獅圖書公司。

尤惠勵編著(1996)，奧運精粹一百年，新加坡：民生國際有限公司出版。

岳方遂，1996，評譚永祥的《漢語修辭美學》，語言教學與研究，01期。

傑哈・簡奈特著，廖素珊、楊恩祖譯(2003)，辭格III，台北：時報文化。

譚永祥(1992)，漢語修辭美學，北京語言學院出版社 。

關紹箕(1993)，實用修辭學，台北：遠流出版社。

符號的系統化
量身打造企業品牌的視覺系統

「在這個時代,人類不再以內在的DNA傳輸新的訊息,而是從外在。」

———史蒂芬・霍金*Stephen Hawking*

　　符號轉譯的成果要能表現為整體形象「面」的效益,便需要透過更有效率的組織行為來為各種不同的符號安置最適切的相關位置,這個階段涉及了語境作用的考量和形象符碼的操作。而系統化設計則是銜接符號轉譯工程,執行這兩類策略性因素的工具性方法,為讓讀者在參考應用上有連貫性,本章將先探討工具,下兩章再述及策略內涵。

系統設計

　　系統設計(system design)是二十世紀以來,對於大型設計案進行管理控制的主要方法之一,應用的層面極廣,涵蓋各個領域。就視覺的系統設計而言,小自小冊子書刊,大至企業識別系統(圖8.1),處處可見。尤其在二次大戰後全球經濟競爭規模逐漸龐大,視覺行銷的競爭日愈劇烈,這種針對人

TOILET　SEMINAR　GIFT

圖8.1 各種視覺設計系統
由左至右，由上至下
① 書籍版面編排系統
② 包裝設計系統
③ 活動視覺系統
④ 環境視覺系統
⑤ 環境指標系統
⑥ 企業識別系統
攝影：陳志勇、施炳祥、蕭淑乙

類視覺心理，提供一體化的訊息設計表現的手法愈趨重要。從設計面而言，它提供一套理性的方法，讓設計人員於創意表現的過程中不致迷途、形成主體失焦的困境；就傳播面而言，無疑是提高傳播效益的重要發展。

系統(System)的理論首見於保定(Boulding)教授1950年代初所著的《一般系統理論》①。二次大戰後，因軍事戰略的應用研究，更進一步得到發展。與設計方法相關的系統工程(System Engineering)，則於1962年在英國舉辦的設計方法會議中首先被提出，令人相信由組織工程的立場去探索設計體系的可能性，同時也在世界各地掀起研究的熱潮。這種在建築中原本稱爲systematic design method系統化的設計方法，由計劃的釐訂、構思、收料、分析、綜合，再經發展、執行的一定步驟，廣爲各種設計範疇所應用，如蒙德里安(Piet Mondrian)的平面分割即依系統設計方法而來。②在視覺設計方面，更早的，德國設計師彼得‧貝倫斯(Peter Behrens)由於對幾何分割形式的偏愛，以其爲基礎，在1900年代初，即成功地運用系統的觀念來整合德國AEG公司的平面設計、工業產品設計及建物設計，使之具備高度的整體效果，備受推崇。③這種以數學幾何比例的分割形式作爲設計參考架構的概念，在德國設計師兼教育家奧圖‧艾可(Otl Aicher)參與Ulm School之後愈見成熟。影響所及，讓視覺傳達設計具備了更理性的架構方法。

「系統」可以有兩方面的概念：抽象面而言，係指一個由部份所結合或構成的整體。在這層意義下涵蓋面甚廣，舉凡大自然界的山岳水文到人類社會的交通系統都可見系統觀念的運用。一個大的系統又可由若干小系統構成，而小系統還可以分爲若干小系統，這種層次分明的階層性，是系統的基本特色。④系統的另一層面的意義，則指爲達成特定的目標，一組有關聯的元素的集合。而系統方法，無論是於管理界或建築工程設計上，均指採用觀念分析及計劃決策來解決問題的研究或實務方法。其基本概念是強調「整體」、「邏輯關係」及「目標架構」，方法上則重視科學及理性的分析步驟來推演、解決問題。⑤如上可知，視覺系統具有幾個特性：

1.階層性

就視覺形象而言，無論是視覺元素或由元素構成的版面都屬符號組織

的毗鄰軸，這些不同層次的毗鄰軸內外形成一個可見的階層組織，不僅層層開啟理解上的關聯性，扮演解碼次第的角色，在視覺上也起引導動線的作用。

2. 關聯性

不僅上下元素之間的串接須具備關聯性，在階層組織的近、遠端不同元素之間，都應有符號上的關聯性。於是，在整體企業形象的語言中，不僅視覺元素應當各具關聯性，視覺元素與口語符號、肢體行為符號及其它感官符號也都應表現出關聯性，才能呈顯系統效益。

3. 整體性

元素之間階層性或關聯性的建構有助於整體性的塑造，但未必然就有整體性。整體性代表的是一個簡潔、易於操作應變，或一個調性統一、易於辨識的系統，是符號組織機制的嚴謹度與靈活度的表現。

視覺系統

視覺系統是一種妥善組織設計作品，使其在視覺上一氣呵成，呈現完好的階層性、關聯性與整體感的設計表現形式，可以說是閱聽人完形心理的體現(Berryman, 1990)。視覺傳達設計的組成要素包括文字(各類文案)、圖像(攝影圖片、圖案)、色彩及編排(Landa, 1996)，任何一件或一系列設計作品，均可透過分析拆解為這些若干不同的元素。⑥在視覺系統中，每一元素都各具意義與特色，但當他們置放一起時，彼此之間將互相支援，建立成一張完整的訊息關聯網。這張完整的訊息網是否清晰明確，便與當中元素的選擇與組織方式有必然的關係。尤其當作品的規模增加，在大系統之下，又有若干小系統時，視覺階層的整理益形重要。如何降低小系統彼此之間的落差，強化共同組成的大系統的訊息清晰度與強度，又容許一定的差異性存在，以維繫系統表現的活潑性，便有賴設計方法的善用。

從傳播模式檢視系統設計的方法

　　系統設計既成為視覺傳達設計的重要手段，無疑從傳播過程的剖析，將更容易理解其設計方法。概括而言，傳播的發生是當一個體系（來源）操縱各種符號，經由連結來源與目的間的通道之傳送，去影響另一體系（目的）（Osgood etal, 1957）。在傳播研究發展史上，不斷有學者投入此一過程的研究，模式也不斷推新，為數甚夥。第佛洛以數學家商農與偉佛(Claude Shannon, Warren Weaver, 1949)的線性傳播模式做了進一步的發展，在傳播的過程中，描述傳送者如何將訊息轉換成「資訊」，然後通過一個「通道」（如一個大眾傳播媒介），由接收者將「資訊」譯碼成「訊息」，然後在目的地被轉換成「意義」（圖8.2）。如果兩個意義之間相傳，其結果便是傳播；而接收者在得知意義之後，又可能會藉由一定的通道，傳送出「回饋」予傳送者及來源。唯獨這整個雙向的過程中的每一個環節，都充斥著雜音，足以影響傳播的品質。⑦

　　視覺系統的建立，就在協助傳播者管制雜音的干擾，提高傳播效益。基於系統概念的特性，視覺系統的設計方法有幾個把握的原則：

1. 設計人員在傳播過程中，主要透過訊息的選擇與組織來控制雜音的干擾程度。對整體傳播效果而言，這雙重任務對接受者的譯碼及解釋程度都有重大

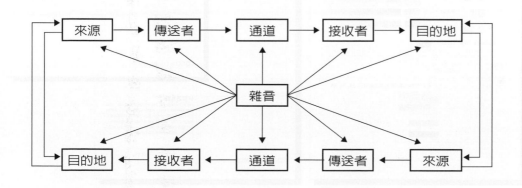

圖8.2 第佛洛的傳播過程模式

資料來源：DeFleur, Melvin L. & Ball-Rokeach, Sandra (1993).Theories of Mass Communication. NY: Longman.

的影響。不同的訊息元素會通過編排，藉助不同的媒體形成接收者譯碼的「原件」。要將此一原件解釋還原為設計者所選擇的訊息意義，事關設計人員如何來控制雜音的發生率，這也是視覺系統設計成功與否的關鍵。

2. 無論訊息的選擇或組織，都需歷經建立「近似性」的規範做法來建立系統關聯性。其中，就元素符徵的選擇而言，在於以主題概念（品牌概念）為主軸做為選擇的基礎，建立意義上的近似性；就元素形式的選擇而言，圖像的近似性可由風格的統一而來，文案的近似性可藉字形及字體點數的統一或近似而得；色彩則可以色相、明度或彩度的近似規範而來。其中，文字的規範如點數及編排結構有助於視覺層次的建立，而此一層次在整個視覺系統中，亦是維繫視覺層次的基礎，須有一定的一致性。訊息元素的構成部份，其近似性除確立於編排的類同之外，還需考量前後的雜音形成點：訊息元素的多變雜音，及負載媒體的形式雜音。以其交集形成的版面規範，方能整合各種系統要件，從而達到系統的整體性（見例圖8.3）。

圖8.3 視覺系統的規範案例

3.視覺訊息使用的承載媒體差異性愈大，對訊息譯碼的干擾愈大。要降低雜音，設計者可從媒體選擇及編排形式上（實體語境）做出控制。爲了綜合媒體造成的形式差異及編排形式本身留下的干擾，國際主義所擅用的grid（底格）機制（參見例圖8.1右側底格），提供了甚爲實用的編排架構工具。此種以建立共通性爲基礎的架構，將能同時避免多重形式帶來的雜音，也降低形式本身可能對訊息帶來的干擾。而編排形式架構的確立，也有助於階層性的建立與維繫。

4.整體傳播過程模式的回饋系統，關係著閱聽人對訊息的解釋義能達到多少整體訊息的期望值，也影響閱聽人對傳播者產生的印象。與此一層次關係較大的，是符碼的選擇與閱聽人個人或文化經驗對訊息的解讀是否有落差（知覺語境），意即，視覺系統建立之初，即應對閱聽對象有其背景的理解，確保解碼的合意程度，縮減雜音發生的機率。因此視覺系統應以語境關係爲參照的基礎，令其歷經傳播發酵之後，自然形成一個成熟的形象語境，既可以臨場參照，也可以長期貯存在特定對象的腦中，做爲解碼的依據。

視覺識別元素與系統規範

　　識別形象設計就牽涉規模與設計目標來說，無不顯示其系統化的需求性。事實上，在人類的文明史中，識別設計的突破性發展，連帶地促成大規模經濟效益，也都是拜早期的設計師導入系統設計方法之賜（詳見第十一章），也因爲如此，才成就今天視覺設計在企業發展中的重要地位。「規範」是視覺設計系統化的手段，同時是貫穿設計方法與後續導入的管理工具。面對企業中龐大的設計需求面，設計人透過「規範方式」的建立，控制系統中可能出現的雜音，以便掌握龐雜的設計機能。

　　一般而言，識別系統的設計，可以循如下的規範逐步開展：

1. 系統邏輯的規範──建立階層性

　　為了創造企業對象面對識別形象的解讀環境，呼應他們的閱讀習慣，視覺識別系統的設計目的在於建立一個理想化的參考語境，如圖8.4所示，設計者循著閱讀者相反的方向，自識別概念擷取視覺符號之後，逐次透過符號的組織，建立有層次的表現架構。首先是決定分擔識別意義的基本元素，其規範顯示在對這些元素在形式創作上的控制，同樣利用一致性的原理，透過品牌概念的支撐，來銜接彼此的視覺功能。它們在整個視覺系統邏輯中，屬於消費者視覺閱讀的基礎單位，而整個系統便是這些基礎單位的架構場。而此一架構場又分為二個層次，其一是閱讀這些基本單元的視覺環境，另一則是可以附加外來的視覺符號及媒體格式的媒體視覺環境。為了讓兩者得以清楚地展現自我的功能，呼應閱讀結構，設計者先透過對基本元素的組合模式進行標準化的工程，限定這些基本元素彼此之間出現的關係，避免過於分歧的使用組合，造成使用者莫衷一是，也避免閱讀者前後不一，形成記憶混亂。這些標準關係包括視覺語法上的：比例大小、相關位置、方向，與形、質、彩素的符號遞演關係，在系統面上，它們屬於基本元素配置的策略。不同的配置策略，可以反映企業不同的形象定位，也會形成不同的表現風格。

　　設計者在系統邏輯的思維上，應先判斷在詮釋形象的語境中何種元素扮演什麼角色，才能進一步決定元素在系統階層中的位置，繼而思考如

圖8.4 視覺識別系統架構規範圖

何發展各元素的關聯性。另一方面，一旦彼此分工的階層明確，系統管理者在未來也才能有序地選擇元素來使用，而整個系統的階層架構才會更實用。我們常看到的由日本市場沿襲過來的視覺識別設計模式中的「形象樹」，即是一種表現整體識別形象架構的視覺階層體系圖，雖然功能至為有限，但是多少也有介紹企業的識別元素及概述整體形象的功能，可以令使用者或管理者憑此一窺全豹，在短時間內獲取較整體性的視覺表現印象，建構參考性的視覺語境，若需進一步執行應用、設計時，可憑此大體印象做為系統風格，大致界定應有的表現基調。至於精確的系統執行，則仍需訴諸詳盡的系統規範，做為思考與下手的邏輯，而關聯性的建立，則有賴於對品牌概念元素規範的理解。

2. 識別元素的規範——建立關聯性

識別元素規範的目的在於提供閱讀者成義符碼的辨識，並藉由這些成義符碼在指意上的共通性形成印象上的關聯性。因此，在規範方法上需掌握兩個層次：一是成義符碼的控制與延伸，以確立視覺元素的關聯性；二是視覺元素的存在規範，明確訂定各個元素獨立行使的規則，可說是上一層次的應用面，兩個層次互為表裡：設計人員根據品牌概念內在的辯證來定義成義符碼，形成基本的視覺識別元素，再針對這些視覺元素對外訂定使用方法。透過這些系出品牌概念又彼此關聯的視覺元素，便能先構作一張識別元素的符號系統網絡。

企業的識別元素常使用的視覺符號類型多半不出如下數類：

2.1 企業標誌(logo…)

當今市場上通稱為logo的標誌（參閱本章文末註記方塊），是企業最常用來代表自己的象徵符號。標誌也是品牌概念最基礎的承載媒介，往往是系統規範中最主要的對象。因此，識別規範多旨在確認標誌此一象徵符號使用時之獨立完整性及清晰辨識性，以求能加速讓人們進行圖像或品牌名的記憶，

圖8.5 企業標誌的獨立使用空間規範
©台北探索館標誌版權為台北市政府所擁有

圖8.6 標誌的同底色處理與加白邊的不良
禁制示範 ©3A標誌版權為3A Co.所擁有。

並成為龐大的形象語境的索引。通常在規範上，任何的企業設計品都會要求標誌標示上的清晰與完整，忌諱任何形式的裁切或干擾，以免造成一般人閱讀印象上的不連貫（圖8.5）。即便是反白的處理，也須顧慮到造型上的延續性，應以完形視覺心理為基礎，不要輕易添增任何表現。例如，坊間常可見到設計人為處理與底色相近色系的標誌時，即恣意在標誌周圍挖出一道白邊。形同為原有標誌加了個外框，卻不了解已完全破壞了原有標誌的造型結構、視覺機能與美感形式，更遑論可能每次加的外框又粗細不同，造成閱讀與品質管理的紛擾（圖8.6）。

　　講究視覺一致性的設計師，會在設計標誌時即考慮所要組織的符號是否能有良好且易於傳達的關聯性。奧圖・艾可為了設計1972年慕尼黑奧運運動項目圖語所發展出來的底格（圖8.7），正是西方設計師為了考量此一機能常使用的工具。它也是一種可以將肖像類符號幾何化、特色化的修辭工具：藉由將圖案的形素限制在幾個特定的視覺角度（垂直、水平及對角線），將任意曲線簡化成這幾類視覺流動的走向，除了可以令圖案更簡潔、較抽象之外，也可以透過這種製圖方式創造圖案表現的一致性（圖8.8）。

圖8.7 奧圖‧艾可設計的實用底格　　　**圖8.8 應用底格簡化圖像，創造特色**

　　企業標誌的類型甚多，Mollerup在圖案式的標誌之下，將之大分為圖像標誌與文字標誌兩大類，其下又可以細分出諸多類型（表8.1）。⑧不過，這無須視為絕對的分類法則，仍有許多標誌會落在這分類之間，例如，有些文字標誌會在字母上進行圖像化的設計，形成既是文字又有圖案的形式，難以類歸。然而，不論是何種類型的標誌，在形象設計中，通常都是符號轉譯的第

表8.1 商標類型結構表

商標	圖案式標誌	圖像標誌	圖形表象的標誌	描述性標誌	
				隱喻性標誌	
				創始概念標誌	
			非圖形表象的標誌		
		文字標誌	名稱標誌	固有名稱	
				描述性名稱	
				隱喻性名稱	
				創始概念名稱	
				人工名稱	
			縮寫	頭文字群縮寫	首字母縮寫成字
					非首字母縮寫成字
				非頭文字群縮寫	
非圖案式標誌					

摘自Mollerup, Per (1997), Marks of Excellence- The History and Taxonomy of Trademarks, London: Phaidon Press, pp99

一件視覺成果。就圖像標誌而言，圖案內含的符徵往往是品牌概念的語意表徵，因此這些符徵的延伸，經常也成為系統佈局的手法。意即，將標誌做圖案化的延伸應用，成為輔助圖案或吉祥物造型等，可以更廣泛而活潑地應用於媒體情境中，這就是一種建立系統關聯性的做法。例如伊甸社會福利基金會的標誌（圖8.9），為了紀念創辦人杏林子女士，舊有造型於1997年識別更新設計時保留下來。這個造型脫胎於國際通用的殘障公共圖示，在形式上並未顯出自己的特色，但是，在基金會的識別系統的延伸設計上，這個冰冷而理性的圖案，卻讓它扮演了更活潑而感性的角色，從而凸顯了基金會的理念（圖8.10）。

圖8.9 伊甸社會福利基金會標誌與輔助圖案 ©伊甸基金會標誌版權為伊甸社會福利基金會所擁有

圖8.10 伊甸社會福利基金會視覺系統 攝影：王小萱

對於圖像化程度較低的文字標誌，則字型上的符徵或語意符旨也可以成為圖案延伸的依據，同樣能創造系統的關聯性。例如資訊事業Archnowledge的企業標誌(隱喻性名稱標誌)中，h上昇部的紅色小塊面，可以在系統中扮演視覺連續性的識別角色(圖8.11)。在英國文化事業集團Bowater(固有名稱標誌)的案例中(圖8.12)，可以看到利用「水」(water)符旨的延伸，做為年報中影像設計的明示義，同樣可以塑造強烈的系統關聯性。

圖8.11 Archnowledge的系統關聯性
攝影：王小萱

圖8.12 Bowater的標誌與年報設計
資料來源：Williams, Hugh Aldersey (1994), Corporate Identity, UK: Lund Humphrise Publishers, p.48.

2.2 企業名稱標準字(logotype)

企業名稱可說是最直接的定義符號，將企業釋出的所有印象收攏在口語及文字的標記上，也為企業的象徵符號⑨標註出企業宿主。全衛標準字則是企業名稱的符徵，是以視覺形式來聯繫口語記憶的主要線索，因此字型的選擇或設計若非基於形象分工的策略，刻意賦予外型質素上象徵性意義的表現，便是要基於視覺和諧的心理，延攬標誌圖形的質素，做關聯性的處理，以避免干擾標誌識別上的獨立性，也不要破壞標誌與標準字組合時的整體感與主從階層。⑩為了顧及未來使用管理上的便利與單純性，設計人員應該參考標誌上主要的質素符號，做為全衛標準字字型選擇的依據，這一層次質素的延伸，還應該延續至企業常用的文書處理字體的設定(圖8.13)。意即，選

Comic Sans MS Regular	ABCDEFGHIJKLMNOPQRSTUVWXYZ abcdefghijklmnopqrstuvwxyz0123456789
Comic Sans MS Bold	**ABCDEFGHIJKLMNOPQRSTUVWXYZ** **abcdefghijklmnopqrstuvwxyz0123456789**
Helvetica Regular	ABCDEFGHIJKLMNOPQRSTUVWXYZ abcdefghijklmnopqrstuvwxyz0123456789
Helvetica Bold	**ABCDEFGHIJKLMNOPQRSTUVWXYZ** **abcdefghijklmnopqrstuvwxyz0123456789**

華康墨字體　　穿越時空 100年

華康特圓體　　**台北探索館─穿越時空100年**

華康粗圓體　　探索館是昔日「市政資料館」的變身，
　　　　　　　現在是屬於「城市的館」、「市政的館」。

華康細圓體　　館內除了在探尋臺北市歷史文化的軌跡，了解現今臺北的人文、社會
　　　　　　　另外也在使觀眾了解臺北市的重大公共建設發展及與國際交流互動的情形

圖8.13 台北探索館的標誌與標準字及文書專用字體

定幾種得以延續上述質素的中、英文字體，做爲企業專用字體，以便整合企業所有的字體視覺要素。

　　企業全銜標準字除可直接就質素選擇既有的電腦字體外，也可局部人工修整或全新設計。局部修整的理由是，一般的電腦字型並未根據特定的幾個字(或字母)進行細節筆劃或字間的調整，故雖整體而言，電腦字體多已有相當的成熟度與和諧的美感，但就企業全銜挑揀出的幾個字而言，則在做爲注意力的焦點下，多半需要進一步調整字與字之間的筆劃與間隙，才能求取最大的和諧度與整體性(圖8.14)。因此，當需要調整的幅度過大時，或是無法尋得相同質素的字型時，往往會重新設計，以便在整體性之外，兼顧吻合標誌的獨特性。唯獨，若非企業本身願意將此一特殊字型加以全面造字，成爲一套企業量身打造、專用的電腦字體，否則經過修飾或設計的字型，即成「圖案格式」，在現行的電腦文書處理中，不若「字體格式」來得方便。若要每位企業員工於文書處理作業中遇到公司名時，均要取得標準字圖稿使

圖8.14 標準字的字間細微調整

用，於任何內文處理均不得違此規定時，必然形成不小的行政浪費，因此於企業識別系統中，多會明確規範，若於內文處理時遇上公司全銜時應以何種電腦字型取代圖案化格式的標準字，以免差異過大，形成混淆，這也是為何企業要以相同的質素來規範標準字與常用字體的原因。

2.3 企業色彩(color)

企業標誌的彩素理所當然也是企業色彩計畫的縮影，唯獨，它也可以脫離形素的主導，成為以彩素為主體的識別元素。色彩於視覺印象上的影響可謂是全面性的。因此，企業的主要識別色彩或色彩組合有時可凌駕標誌，成為強烈的象徵符號，甚至是形象認同標的。例如燦坤3C在德國設計顧問的建議下，以黃色做為主要的識別元素，在黑色字體之下，全面性地使用黃色於通路環境中，形成強烈的視覺印象。這種鋪天蓋地式的色彩使用，讓企業的識別形象元素都得以包藏在單純的色彩印象下，讓關聯性自然形成。因此也可以理解，過多的識別色彩或過於繁複的色彩組合都有可能降低識別效果，在使用上也可能增添困難。

通常於色彩規範上，設計者關注的是：色彩在主要識別元素上的使用情境如何精確地控制色彩的製作，及色彩管理。

· 主要識別元素的色彩規範：以一個標誌為例，若於各種不同的底色上時，應如何做色彩上的應變，它同時關係著標誌與色彩符號的識別性，這是設計人員或製作人員最常面臨的問題，理應有一套指導原則，否則極易在強調企業色彩形象時，卻混淆了識別形素，或降低了識別度(圖8.15)。其它主要的識別元素如標準字，或輔助圖形、吉祥物等均等應等同關注。

· 色彩的標示：面對企業的各種實體語境，設計人員要隨時準備好企業色彩的標準使

圖8.15 彩度接近會降低識別度
©本標誌版權為Business Graphics所擁有。

時代語境

191

用標示，例如以PANTONE標示的特別色(spot color)，或換算成CMYK四色分色值(process color)、換算成光學色彩的RGB值，甚至卡典希德所對應的3M號碼。當然特別色或卡典希德也可以使用其它品牌的號數標示，唯需注意其普及性及國際通用性，以免形成偏差的結果。

- 色彩管理：色彩可做為企業內部的管理工具，市場上有不少公司會將標誌上的幾個標準色分別賦予其下的企業子機構或部門使用，成為各自的識別色彩，使色彩更具功能性。

2.4 輔助圖案(supporting graphics)

　　一套視覺識別系統偶而會運用特定的圖案來強化識別與形象，早期多以圖形標誌的形素與質素特質做延伸，將原本識別核心元素的符號語境概念擴展至整個媒體應用的語境，讓識別系統的關聯性更形強化。這一類的規範，重點多置於延伸圖形的繪製定型，並說明使用的情境(見圖8.16)。有時，設計者直接就取標誌做為應用的情境點綴圖案，這時，可視標誌形素特

圖8.16 Archnowledge輔助圖形與使用說明

質對標誌做裁切上的規範，令應用者得有所依循，也不致毫無限制的任意刪節，破壞系統的關聯性（圖8.17）。

　　在現代的系統設計，我們也常見到在標誌之外，還設計有不少做為識別元素的新圖形，意在提升形象的活潑度，或想要涵蓋不同的文化符碼。無論如何，也都應該明確規範這些不同元素的使用範疇及方式，方能

圖8.17 標誌做為輔助圖案的裁切規範

將語境定調。而有智慧的設計師，在發展出不同的識別元素的背後，也多半有一道清晰的邏輯在串聯彼此的關係，以期構成一個成義的語境。紐西蘭的Trust Bank與Westpac於1996年合併成為該國最大的WESTPAC銀行，這家銀行的新的視覺識別設計中，有一項有趣而醒目的元素，那是銀行邀請了紐西蘭國寶級的本土藝術家Ralph Hotere繪製了一幅名為Red X2的油畫，象徵兩

圖8.18 繪製Red X2的Ralph Hotere
資料來源：PRODESIGN, NZ, June/July, 1998, p.15

圖8.19 Red X2做為WESTPAC視覺系統的輔助圖案
資料來源：PRODESIGN, NZ, June/July, 1998, p.16

者實體的交集（圖8.18），銀行將這幅畫拿來做爲其它識別元素背景表現的豐富質感（圖8.19），出現在銀行的各個形象語境中。WESTPACK藉著獨特的文化符碼的應用，讓輔助圖形不僅成爲系統延伸的識別元素，也透過文化象徵的作用，打造出品牌的形象。

2.5 吉祥物(mascot)

吉祥物是另一種企業的象徵符號，通常以擬人化的的角色出現，所以特別能展現親近的特質。企業如果有吉祥物，多半是做爲輔助性的識別元素，除了增加識別的辨識性及促進記憶功能之外，還能借助擬人化的角色，將品牌概念個性化。比起嚴謹的企業標誌，吉祥物顯然有較豐富的表達能力，能隨著實體語境的更動而做表情、肢體的改變，彷彿是企業品牌的代言人。也因此，企業製作吉祥物就應該能具備豐富的表情、肢體展演能力，同時，企業也要有吉祥物的表演空間（如足夠的媒體預算或與消費者接觸的場所）才有意義。

吉祥物的設計既是品牌概念的感性表達，自然要考慮與其它識別元素的關聯性，只不過這個關聯性通常以指意作用的關係爲主，在符徵的形式上會考慮美學符碼的延伸性。有的企業爲令標誌的表情更豐富，也有將企業標誌設計成附帶吉祥物的功能者，如法國企業Pathé（見第九章，p.243），可以兼具雙重效果。

在視覺系統中，設計者應對吉祥物做出性格的定義與使用功能的界定，並給予基本造型的示範。通常，爲顧及使用上的便利性，這些基本造型會涵蓋企業必要的使用時機，表現出不同的應用姿態或表情。

2.6 主要圖像(key visual)

有些企業鑒於品牌表達上需要更豐富的意象，因此在較「沉默寡言」的企業標誌之外，希望以風格化的圖像來增加識別性。但是，它們又不認爲輔助圖案有足夠的表達能力，於是就會設計主題性的視覺圖像。這種主題性

的圖像，在「活動識別」中尤爲常
見，因爲一般而言，常態性辦理的活
動，並不適合永遠使用標誌圖案或同
一套設計圖像來做宣傳，於是因應每
次活動辦理的主題，以主題做爲該次
活動的視覺設計主軸，便是最適合不
過了（見例圖8.20）。同樣地，從行銷
而言，直接面對末端消費者的企業品
牌，往往也會在品牌標誌之外，開發
主題性圖像，一方面表達形象，一方
面也強化識別的功能。這些圖像並非

圖8.20 台北市文化局辦理的台北電影節
2000年活動的主題圖像

只使用在單次的廣告活動上，而是往往可以延續數年，成爲識別元素之一。
由於它依附在企業標誌的識別系統之下，一段時間過後，隨著企業發展的進
程需要，若進行主題性的變更，推出新的圖像時，由於企業標誌等其它元素
未變，故也不至於影響認知。往往「企業（品牌）口號」會搭著主題圖像存在
或更替，所以主題圖像和口號也成爲活絡品牌市場形象的重要工具。這個工
具的設計，由於需在變更之中不致影響企業品牌的識別，因此在主題的設定
上及影像的開發上，自然要以品牌概念爲內涵，從品牌概念中抽取美學符碼
與文化符碼，做爲設計的元素，藉由形象的關聯性來增加識別的聯繫性。主
要圖像的規範通常以概念性的原則說明爲主，藉由圖像的示範，及言簡意賅
的設計摘要(design brief)做爲延續設計的依循準則。

3. 編排的規範——建立整體性

　　前述的各項識別元素只有存在於使用語境中，才有機會與一般人見
面。意即，當閱聽人接觸到企業的識別元素時，多半已包裝於形象語境中，
人們是透過識別的實體語境與知覺語境的作用才會關注識別元素，也於爲形
成形象語境。這些識別元素在閱聽人的眼中是語境解讀的產物，因此，元素

圖8.21 標誌與各式標準字（全銜、口號等）的組合
©FUBURG標誌版權為富堡公司所擁有

之間的組合關係直接牽涉元素所代表的形象。設計師透過編排規範，來制定每一次閱聽人所掌握的語境，以確保形象的整體性。編排規範可以包括：

3.1 基本識別元素的組合

如標誌與各式標準字（全銜、口號等）的組合（圖8.21），或吉祥物與標誌、標準字的組合。有時如果牽涉到組織之間有從屬的階層關係時，又會增加不同組織之間識別元素的組合關係。如台灣聯合大學系統之下有四所獨立的大學，各校也都有其行之有年的校徽，因此聯大的識別系統除了聯大自身的識別元素，還要考慮其分別與各校校徽的組合形式。對於集團式的企業，這一層的組合關係往往會是設計思考上的一大重點，如何令集團標誌與旗下子公司的識別元素整合得宜，關係著諸多公司的形象傳達效益。英國的Bowater公司於1989年修訂新的識別計畫，於一開始便將這個問題納入重要

的目標，所以我們看到它的識別標誌與標準字得以毫無困難地不斷延伸，適用於它新併購的各式企業（圖8.22）。

BOWATER
BOWATER CONTAINERS
BOWATER WINDOWS
CAMVAC

圖8.22 Bowater集團不同機構的識別組合
資料來源：Hugh Aldersey-Williams, Corporate Identity, London: Luna Humphries, p.46

當識別設計師考慮得愈周到、愈有前瞻性時，往往意味著企業的使用愈省時省事，也愈有效率。因此，組合的規範應朝使用者導向來思考，勿以長篇累牘或汗牛充棟的方式大費周章，應以精簡為指標，降低將來容易出錯或另需調整、變換組合的機會。

3.2 識別元素與媒體內容的編排組合

有了上層的元素基本組合，還需考慮到在應用媒體上與訊息內容的組合關係，這層組合關係即是編排。它是降低傳播雜訊的必要手段。上個世紀現代主義盛行時期，編排的規範尤為西方設計實務的重要製作與生存法則。1977年設計師維格涅里(Massimo Vignelli)為美國國家公園管理局特別設計的獨特底格系

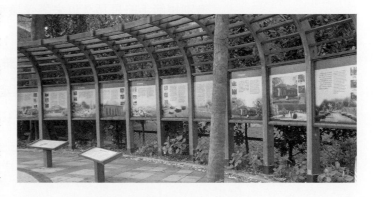

圖8.23 台北植物園的導覽海報系統 攝影：王小萱

統(Unigrid)，令美國各處的國家公園都有一幅相當整齊的容貌。迄今，底格(grid)仍是設計師用來建立系統的重要工具。透過底格的運用，複雜的資訊得以層次分明，又不失整體感（圖8.23）。雖然有些人認為底格會造成形式上的僵化，但為了創造一定的視覺風格，做為形象語境的結構工具，底格似乎不是問題，問題是在「你設計的是什麼樣的底格？」。而對於大型企業來說，由於傳播資訊量龐大，內容變化快速，為求傳播處理效率，終究要傾向於選擇一套簡單易操作的底格，把重點置於「雜訊」的抑制，免得操作不

慎，極易喧賓奪主。畢竟一個清晰的編排環境，才可能突顯設計卓越的識別元素。

　　因此，編排的的組合規範重點在於：

· 清晰地凸顯識別主體的主要識別元素。

· 降低訊息內容傳達的雜訊，讓訊息化為解讀識別元素的知覺語境。

· 使用底格與位置的規範，達到格式化的目標，以利不同設計者的操作成果能保有關聯性與整體性。(圖8.24)

規範管理與訓練

　　識別規範手冊是長久以來最受識別設計師倚重的管理工具，上頭載述各種識別元素的製圖原則、象徵意義，以及上述的各項規範(圖8.25)。簡單者，僅及於基本設計的規範即止；複雜者，則將各媒體的應用設計示範均表明清楚，讓可長久使用的設計品一次定型(如事務用品、指標系統、交通工

圖8.24 企業編排規範案例

具…等），或讓廣告類媒體格式化（如各式廣告、企業刊物等）。不論何者，
規範手冊的製作，都應該注意到幾個原則：

1. 使用的便利性

　　規範手冊意在令企業內傳播相關部門的人員對於形象的製作有所依
循、傳承，及與企業相關的配合廠商、人員得如實貫徹，牽涉的人員相當廣

圖8.25 識別規範手冊內頁示意

時代語境
199

泛且不特定。爲避免在人員流動下影響企業形象的掌握，規範手冊應方便任何不同專業背景及知識水平的人使用。過去的手冊，除規範說明外，也都附有印刷複製用的黑白稿、色票等。今日，則多備有所有設計的電子檔案。爲方便使用管理，當今大型企業也多將視覺識別系統製成互動式的電子資料庫，供使用者參照或下載。

2. 參考的機能性

自從早期的設計師奠定了識別規範的藍本之後，迄今已近半世紀。半世紀以來，企業面對的大環境突飛猛進，早已今非昔比，許多當時使用的規範方式移至今日來看，已經顯得多此一舉。例如，將標誌置於方格紙上呈現，以示繪圖相關精確比例的做法，當時是爲了確保設計或製作人員的複製品質，在今天電腦繪圖及數位儲存工具的普及之下，已不必再出現土法煉鋼的情境，設計人員因此無須再墨守成規仍一定要做此規範。面對識別規範的製作，設計者雖依然要考量如何藉由規範控制複製品質，但也要認清事實，進行機能性的思考，對不再變動的元素，如標誌、標準字等，不需要再於符號的內結構畫蛇添足，對於可供組合變化、延續應用者，才需講究如何展示設計的一致性。

規範的一級結構中的各式元素，從形、質、彩素的角度而言，都是識別製作者會產生的符號疑慮，在手冊中均可加以涵蓋。以一張名片設計爲例，從何種基本組合的採用、何種專用字體？點數、行間如何？何種輔助圖形？到何種紙材如能明白規範，可以免生枝節(圖8.26)。當然，也有以較寬鬆的的態度來訂定規範者，端視企業識別的系統策略而定。不過無論如何，手冊或電子系統的編輯，都應以識別邏輯清晰而有階層性的安排爲主。屬於基本規範者，勢必是應用規範的參考與標示項；而應用規範則在基本規範之外，不再另行設立新的組合形式。

3. 規範的靈活性

一套識別系統，不可能盡括企業的所有設計行爲，有的企業會採取階

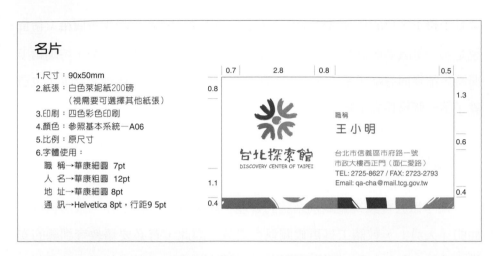

名片

1.尺寸：90x50mm
2.紙張：白色萊妮紙200磅
　　　　（視需要可選擇其他紙張）
3.印刷：四色彩色印刷
4.顏色：參照基本系統－A06
5.比例：原尺寸
6.字體使用：
　　職　稱→華康細圓 7pt
　　人　名→華康粗圓 12pt
　　地　址→華康細圓 8pt
　　通　訊→Helvetica 8pt，行距9 5pt

0.7　　2.8　　0.8　　　　　　　0.5
0.8　　　　　　　　　　　　　　1.3

職稱
王 小 明

台北市信義區市府路一號
市政大樓西正門（面仁愛路）
TEL: 2725-8627 / FAX: 2723-2793
Email: qa-cha@mail.tcg.gov.tw

0.6

1.1　　　　　　　　　　　　　　0.4
0.4

圖8.26 企業名片規範的例子

段式的設計，逐步將整個企業的形象換新；有的企業則期望一次發包所有的
設計品，希望一舉更新。但企業形象的塑造並非一時之舉，而是與企業的經
營永續同步，因此在系統設計的階層性、關聯性與整體性的原則下，仍有相
當的靈活表現空間存在。規範的目的係在確立上述三原則，而非將企業設計
永遠定型。因此，如何在基本規範上以簡馭繁，需仰賴設計者把持住系統的
原則，在應用示範上表現適度的靈活性，呈現系統的活力，以便後續的設計
者得在系統原則下有所發揮，這才是識別設計者的職責所在。

4. 設計的啓發性

　　一套識別規範系統除了圖形的刊載，還有理念、旨趣的陳述，它同樣
是維繫階層性、關聯性與整體性的思維文本，也是啓發後續使用者的基本語
境。透過理念的傳達，輔以設計示範，應讓不同的設計者在思維中形成一個
有所界限的參考語境，在此一語境中，他（她）可以盡情地發揮想像力，從事
企業形象的塑造。無論是媒體內容的開發設計或物品形式的表面設計，無不
仰賴這層形象語境的啓發與界定。

5. 形象的示範文本

　　識別規範手冊本身，便是企業視覺形象的縮影，無論是它的編排形

式、文字、圖案的使用設計、整體的風格，都應視為系統的完整應用，也可說是第一份識別形象的簡介。有些設計師高度投入於系統的規範，待編輯手冊時，卻竟而忽略了系統的導入，甚至突發奇想，加入一些神來之筆，也造就了第一個錯誤的示範。

識別規範的教育訓練

為了徹底實踐視覺識別系統的管理，除了規劃工具之外，做為執行介面的「人員」，較諸工具更攸關執行成效。因此，有必要藉教育訓練的安排，針對企業內人員進行識別規範的說明訓練，同時也應確立管理的機制，俾使企業形象的推展能處處在掌握之中。識別表現觸及的層次甚廣[12]，決不僅止於企業的管理部或企劃部，因此在識別規範的訓練，務必涵蓋所有可能的人選，避免未經訓練者可能隨時質疑或輕忽規範的必要性。

系統活性

規範是系統設計的重要手段，並非就意味著沒有任何創意發揮的空間，否則五十年前的系統設計作品應與今天的作品差異不大。畢竟系統設計的內在結構的原理：階層、關聯與整體性，從未為專事設計的人設下任何不可逾越的門檻，「規範」反而是聽任設計人員使用來「控制」系統的工具，什麼樣的規範，造就什麼樣的系統；規範的方法也衍生出視覺形象的符碼（風格）策略。

不過，「規範」必然意味著需要建立遵循的法則，避免出現「擅作主張」的「脫稿演出」。因此，規範的彈性在哪裡，影響一套系統的可變動程度。尤其當全球進入新經濟時代之後，企業面對異質化的市場，一張一成不變的面孔已不足敷應，Van Riel所提出的CSP理論為企業形象的立論打開通往後現代的市場的適應之道，但是他未深及的視覺識別系統也需要有相呼應

的表現，於是，規範的彈性空間何在就更耐人尋味了。由於是彈性在促使系統展現更豐沛的生命力，我們或可稱之為系統的「活性」。

在視覺系統的傳播過程中，設計者可有幾個主要的雜音控制點，在每個控制點上形成規範，都有助於系統的成形。控制點掌握得愈多，系統性愈強。但是在兼顧小系統與小系統之間訊息表現的活潑性時，則規範的程度需進一步做一番考量。

在思考系統的活性之前，應先看看影響視覺系統活性的相關因素有哪些：

1. **系統元件的類別**──系統形式牽涉的變數愈多，當訊息元素和使用媒體的複雜度愈高，則該部份的規範需求愈大，彈性空間愈小。

2. **傳播者的訊息內容**──當訊息的內容愈難理解，雜訊相對加大，為避免增加干擾，則形式統一化的需求增加，彈性空間縮小。

3. **媒體科技的發展**──新媒體的加入或發展，會提供更多的形式組合或差異，影響所及，可能造成規範形式的變化。

4. **接收者的視覺經驗**──在不同的時代與社會環境中，接收者所累積的視覺經驗均會有所不同，這些經驗會影響其譯碼之後解釋訊息的能力。於是市場愈異化，視覺表現形式愈分歧的環境，因刺激→學習的關係，對視覺系統的開放性表現愈具備歸納的能力，此一趨勢，會影響系統規範彈性的鬆動。

5. **設計者的創意**──設計者的創意往往會影響其如何看待規範；有創意的設計人員通常較能活用規範，呈現更大的彈性。

企業面對形象推展的目標，要建立具備活性的視覺系統，可以從幾個原則來思考規範的方法：

1. 劃定識別元素與形象符碼的分工範疇

識別元素以建立符徵的內在關聯性與外在整體性為要，形象符碼則以建立指意作用的關聯性為原則，而非完全鎖定於符徵的規範(圖8.27)。識別元素諸如象徵符號、定義符號等較精簡化的符號，多需要透過重複性的曝光才能在閱聽人的記憶中建立同區庫存，符徵的一致性當然是累積識別印象無可

取代的重要手段，其中定義符號尤是如
此，一旦定義符號變動，其它符號也勢
必跟著改變，即便是符號所定義的品牌
關係發生變動，也會有如上的現象。例
如美國花旗銀行(Citibank)於1998年與旅
行者集團(Traveller's Group)合併之後，
就將使用了多年的識別標誌改為與旅
行者集團相關的「傘」的系統概念（圖
8.28）。

圖8.27 識別與形象符碼的規範彈性

至於象徵符號，則會依形象定位
所延伸出的視覺策略，及依不同象徵符號的特性有別，而衍生出幾種不同的
規範策略。有者嚴格規範設計的同一性，一如IBM在標誌與標準藍色的普世
同一的規範；有者在符徵延續規範下，表現出相當的變化潛力，例如大多數
的企業吉祥物都不侷限於一種表現姿態，不論何時涉入企業設計的人員，都
可能依需求按原型發展出其它的應用姿態。不過，吉祥物一旦進入應用姿態
的表現，便銜接了形象符碼的範疇。在形象符碼的範疇中，除了顧慮識別
性，更在意形象情境的塑造。我們可以說，在情境中，形象符碼是涵蓋了

圖8.28 Citibank新形象 攝影：蕭淑乙

某些識別符號的複合式訊息，
在活化系統上扮演了重要的角
色：如圖8.27，在規範上，彈
性空間已從符徵移向指意作用
後的明示及隱含意義，因此除
了識別上必要的象徵符號與定
義符號，似乎從它們延伸出的
指意（品牌概念）便是規範的依
據，顯然自由度與對創意的依
賴，在形象符碼上都遠較識別
符徵來得高。

2. **符徵的規範，除了形素是基本對象外，質素與彩素也提供系統一致性的功能，可以選擇做為規範方法。**

在識別元素的設計上，無論形素、質素或彩素都可以思考做為一致性設計的延續基礎，例如圖像標誌的設計與標準字之間的關係，有時以形素為考量，有時也可依質素為主要考量，而使用時，彩素的變化也有進行更替的空間，這些都可以增添更多的自由度。

3. **基本系統應用於媒體情境時，雖然「格式化」是典型的規範方式，格式化的程度卻可以有別。**

格式化仍是一種根據符徵編排所產生的形式做為規範的表現方式，主要的目的在提供格式之上的內容做更具活力的訴求表現，因此格式化本身可以視為一種識別符號，是內容意義與感受連結至閱聽人識別記憶的橋樑，變動不宜過大可想而知。因此格式的活性就在於「格式化的程度」。一般而言，簡明的格式，較利於設計者做內容的發揮。然而過於簡單的格式化，往往也意味著識別功能的降低，相對地便需要在內容的表現上強化品牌概念的關聯性，才能維持系統的效益。於是內容表現空間愈大的格式媒體（如TVCF、平面廣告…等），格式化的程度可以愈低，而內容變動或表現空間愈小的媒體（如名片、識別證、文書表單…等），格式化的程度就需要相對提高。

4. **系統活性與系統策略類型及品牌形象的符碼策略有高度的相關性，企業選擇何種識別的系統架構及符碼策略又與企業的品牌概念息息相關。**

設計者針對個別企業欲確立系統的活性，應從訂定系統的架構與形象的符碼策略開始，利用系統的活性來建立獨樹一幟又長保新鮮感受的形象。

5. **提供原則(principle)而非規則(rule)。**

一套將「什麼如何做」、「什麼不該做」都規定殆盡的系統，是否就真能符合一個身在瞬息萬變的市場的企業所需？這是相當令人質疑的。尤其觸角越廣的企業品牌，面對的環境因素越複雜，如果完全以閉鎖性的規則來應對，難免何時要陷入削足適履的窘境。因此，與其發展嚴苛的「規則」，倒不如多以活用的「原則」來引導。迪吉多(Digital)公司在開發本身的識別形象時，特意發展了一套模組化的系統，可以應用在不同的媒體語境中。它

的系統包含了三個主要的成分：(1)迪吉多本身擁有的元素：標誌、色彩、各商業夥伴的象徵符號。(2)書寫、設計、編排、色彩表現和影像處理的原則。按部就班地說明書寫的風格、基本元素的用法及如何建立屬於迪吉多的編排風格等。(3)針對各階層提供的認知與執行策略的訓練，以便建立長時間之下的一致性。設計公司捨棄了印製厚重的識別手冊的方式，而是開發了一個互動網站，利用此一網站來及時教育與管理全球的識別。將這三個成分整合入迪吉多的形象模組，便能適度地表現活潑的形象，卻又能維繫迪吉多獨特的風格。⑫

系統策略的形式

隨著企業品牌概念的發展，及對視覺識別的不同期許，設計者會使用不同的系統邏輯策略來架構視覺表現，在這些系統結構上開展極簡或華麗、靜態或動感等不同風格。企業的形象符碼之所以能傳達不同的企業風格，就是架構在這背後的系統邏輯上。常見的系統結構大約可以歸納為三種主要的形式(表8.2)：

表8.2 系統策略的三種形式

系統形式	識別重心	策略原理
絕對中心式	識別標誌	極簡主義、單純地重複，可以創造高度的一致性，也能降低傳播過程的雜訊。
多元分工式	識別符號群組	以品牌概念主宰系統邏輯，使用多元的符號供對象較豐富的指意解讀；運用視覺編排的功能建立這些符號的相對關係，構成認識上的聯繫網絡與統一印象。
風格至上式	系統美學符碼/文化符碼	創造一個可以包覆閱讀者情緒感受的氛圍，藉由美學/文化符碼的認同來架構企業識別。

1. 絕對中心式

　　這是邏各斯中心主義(logocen-trism)形式化的徹底實踐，以logo(企業標誌)為視覺形象的中心符號，再由此向下線性開展(圖8.29)，將logo的形素、彩素與質素符號忠實地延用到其它的基本元素上，如企業全銜或其它文字運用、色彩運用、圖案運用等，於是整個視覺符碼的基本體系成了說明企業標誌的規則與基本範例，再往下延伸便是這些基本規則的應用設計，等於企業所有的外在表現時機與場合都嚴格使用logo，及包含由logo衍生出、使用了相同的符號的元素，並排除與構成logo無關的符

圖8.29 絕對中心式的系統結構

號出現的可能性，儘可能維持logo使用的一致性及整體視覺呈現的一致性。這種系統形式往往也表現出簡約的視覺風格。它以logo做為區隔第一閱讀層的主要元素[13]，因此，嚴格地要求在所有場合均使用logo，以logo為形象的前導，做為閱讀者視覺辨識的基礎，讓形象能滿足第一層次的功能。由於要求logo不斷重複出現，且此種系統使用的形象符碼也要求包含logo指定的符號，高度的視覺重複能建立企業對象的印象，累積成個人經驗語境，往往便能在第二層次閱讀上建立迅速的形象反應。然而，由於此類簡單而重複的視覺符號很容易造成企業對象的閱讀慣性予以理解上的輕忽，而一心將注意力置於主要文本的內容上，因此，每次閱讀時接觸的主要文本反而成了印證或表述形象的主要符碼，而這些多屬於未予強制視覺規範的部份，只能以logo的符號指意予以延伸，反而成了部份的管理難題與費心之處。當然，若如上節所述，能以原則代替規則，此一系統即能既有高度識別性又能活潑自在。

這種絕對理性的系統形式是識別設計在二十世紀國際主義掘起之後的盛行形式，始終受到跨國性企業的仰賴，目前許多規模較大或擁有多重品牌的企業仍多藉助此種系統形式來管理龐雜的形象符碼。若以奇異公司為例，它橫向跨足的產業眾多，小自家電大至核能，而縱向上，也有許多消費性商品品牌。如此龐大而複雜的企業，形象的內容、承諾的符碼必然不僅止於某一生產項目，消費者對其形象認知也必然不止於某一電器品牌的印象，因為那不就代表GE。不過，由於消費者的需求多存在於實質的商品上，因此奇異公司的整體形象塑造的策略便會以絕對中心式行之，嚴格規範的部份傾向保留於標誌的使用上，以標誌做為整體形象縮影的象徵，即使商品品牌也均以GE標誌為前導（圖8.30）。

圖8.30 GE的幾個商品品牌組合
資料來源：Aaker, David A. (2004), Brand portfolio strategy, NY: Free Press, p.227.

2. 多元分工式

絕對中心式的視覺識別系統強調一種大一統的形式，堅持主要的識別符號應精準地重複曝光，做為濃縮所有形象的表徵，因為設計者相信利用單純的重複，可以創造高度的一致性，也能降低傳播過程的雜訊。因此，愈簡單獨特的設計系統，愈能對抗傳播環境中無所不在的雜訊，愈容易為企業傳播對象所識別。不過，這裡存在幾個問題：容易區隔、識別並不完全等同於形象易於樹立；一個以上的識別元素的使用比起單一識別元素會引起更多的雜訊究竟是一個絕對的現象？或是一個相對的問題？意即是否因人而異、因時空而異？

要將一個企業所有的品牌概念整合於單一的識別標誌中，勢必經過極度的簡化過程，並採取較寬容的概念來做為符號的指意，以便應付企業的規模與長時間的發展需要，因此，絕對中心式的視覺識別表現定然會顯得較為

中性與單調，任何因行銷或傳播目的所需要的較特定的形象表現，則有賴媒體文本信息的設計。因此，對於那些較少應用傳播媒體、曝光率較少的企業，使用絕對中心式的識別系統便相對較缺少形象表現的機會，而識別標誌可能也不敷形象符碼的使用。對企業對象而言，由於暴露在業主的傳播表現之前的機會較少，形象的閱讀不似高傳播預算的大型企業來得容易從經驗語境中比對，因此要花更多的閱讀層次來認識與感受形象，於是，有的企業選擇將識別形象的符碼分置於幾個視覺元素上，讓它們共同擔負形象塑造的使命，形成更豐富的視覺語彙，以便表述較豐富的形象指意，而不必一定要以傳統的絕對中心式的邏輯系統呈現。

　　這種多元分工式的視覺識別系統事實上也有其邏輯思考的體系（圖8.31）。不同於僅以識別標誌為宗，企業本身所定義的識別形象，除了標誌所承載的識別概念，還可利用文字、色彩、主要圖像……，分別依各元素的特性選用不同的概念符號來陳述形象指意，並透過編排方式的設定，整合這些元素成為識別形象一致性的基礎。在本質上，依品牌概念樹立的識別定義與形象定位，仍是主宰整個系統的邏輯判斷標準，無論在元素符號的選擇及運用的表現上均以此概念為準，唯獨在視覺系統的架構方式上，使用更多元的符號提供企業對象較豐富也較準確的指意來解讀形象⑭。由於這些分擔形象的符號元素事實上涵蓋在統一的品牌概念之下，運用視覺編排的功能足以建立這些符號的相對關係，構成認識上的聯繫網路，因此企業對象透過這種聯繫來建立統一的印象，一如絕對中心式標誌符號的投射放大，仍不損識別上的一致性，又能豐富形象的表述，消費者可以利用這些直接分置於主要視覺元素的豐富符徵，在第三層次的閱讀上協助判斷「成義符碼」，縮短理解形象的視覺與心理過

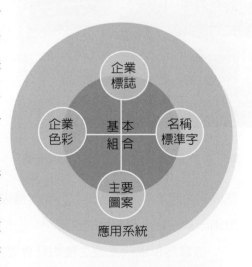

圖8.31 多元分工式的系統結構

程，彌補因缺乏與業主傳播互動的機會所造成的形象塑造的劣勢。坊間許多零售通路業如花店、餐飲店等較少使用媒體預算的業主，由於訴求的客層多半直接，市場競爭劇烈，爲求表現自己鮮明的特色，在視覺上也欲與鄰近店家或競爭者形成區隔，往往除了標誌外，也使用強烈的圖案、多元的色彩，甚至歧異的文字來豐富消費者識別的認識與形象的感受，希望在短時間內即能爭取到消費者的目光、認識經營的內容與特色，甚至形成好感，順利打通消費者第一層次至第三層次的形象閱讀路徑。

其實這種多元分工的視覺識別系統並非零售業所獨有。自從二十世紀八〇年代之後，後現代社會逐漸成形，設計界及普羅大眾不再滿足於國際主義時期嚴謹枯燥的絕對中心式的識別表現，西方不少與消費者貼近的企業即開始嘗試將標誌設計從絕對一致性的符號形式，移向採用多元的符徵並置於一個標誌或標準字中，或使用拆解式的組合標誌，表現較多元的概念，不再一心致力於符徵組合上的簡化。而這些分別載有特定形象指意的符徵，多可拆解開來做爲輔助的圖案，擴大形象符碼的視覺刺激及參考架構。如圖

圖8.32 台塑加油站有多元分工的識別符號
攝影：蕭淑乙

8.32，台塑企業兩千年推出的加油站識別系統即取用同樣的概念，在頗有特色的FORMORSA標準字之外，另設計有組合式的識別標誌，其上的四個符徵分別爲：英文字母"e"—象徵珍惜能源與環境生態；藍色的地球—不分晝夜的貼心服務；溫馨的花朵—提供消費者在家一般的溫馨服務；閃耀的星光—寓意擁抱希望，光彩炫麗。[15]這四個符號除了組合成一個標誌固定使用之外，也時常在各種傳播媒體上拆解開來做爲插圖使用，擴大了識別印象的感受與記憶的線索。

這當然和現代主義之後的社會思潮引領消費市場走向個性化、消費者也逐漸習慣於較解構化的意義閱讀有關：當消費者不再只以權威而線性的邏

輯思考做為語言判斷的指引時，意謂著數位式的跳躍思考也逐漸步上主流，消費者不再一次僅能憑一個直覺的判斷來決定語言或思考的是非路徑，他（她）已逐漸被訓練得（社會化）能以較宏觀的腦力，可以同時處理多項訊息、暫時擱置其間的邏輯關係，進行分段的解讀，卻又不失整體的掌握。一方面因為資訊處理能力的增加，一方面也因為對資訊關心度的逐漸表面化，對第二層次閱讀的關注程度遠大於第三層次閱讀的細究，於是多元分工的識別表現形式在後現代的社會找到了唱和的消費心理，似乎也成了識別設計發展上的時勢所趨。

3. 風格至上式

在同樣的後現代心理下，多元分工的表現，未必全然反應社會思潮與消費者閱讀的主流結構。消費者在滿足資訊閱讀的過程中，除了擷取個人所需的訊息之外，還享受資訊高速流動所形成的視覺快感。這種快感可說是以大量的表層閱讀來彌補深層閱讀不足而呈現的慰藉感，加上迎合象徵時代發展的速度感形成的新美學心理。這種快感的追求，令消費者在閱讀企業的識別形象時，不一定依設計者的語法邏輯做為自己閱讀的順序，反而更傾向任意閱讀，以感官來引領心智，以整體的感受取代理性求知的字斟句酌，視覺感受的刺激逐漸比理性的認識來得優先，且更受到重視。從形象閱讀的層次來看，這種普遍的流行心理正在背棄嚴肅而理性的第三層次閱讀，只想流連於第二層次的整體印象，甚至傾向不費心做任意的形象記憶或解讀，拒絕給予任何企業主一個固定的識別形象認知。這種現象在消費文化中尤其易見，有線電視頻道從早期的MTV到現在的Channel V，觀眾都可以感受到頻道強烈的影像風格，雖然兩個頻道也都各有其象徵符號，但在使用上卻不拘泥於固定形式，在可辨識的範圍內盡情地蹂躪（或者說變化），延續著跳躍剪輯的片段式影像風格，留給觀眾印象最深刻者，不是影像的內容，而是凌駕視覺元素之上的影像剪輯風格。於是視覺元素或許有意義，或者無意義，都不影響風格的呈現，也不影響觀眾的解讀，因為觀眾已為風格所籠罩，迷失或沉

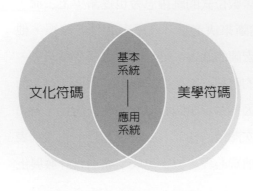

圖8.33 風格至上式的系統結構

溺於影像躍動的速度快感中。這種快感，成了他們認同形象的依據，形象的指意似乎也不急著被辨識出來，它們指向的都是一種象徵時代脈動的流行感。業主尋求的，是這種流行族群的文化認同：藉由文化符碼的認同來架構企業識別的認知。

設計者面對不同的次文化族群，可以利用群眾集體的情緒鼓動來誘發認同，一種具有煽動性或催眠性的視覺影像風格成了常見的策略性語言形式。這種形式在創造一個可以包覆閱讀者情緒感受的氛圍，讓訴求對象不考慮進入第三層閱讀，因為第二層的大體閱讀早已給予他(她)們足夠的視覺享受(或刺激)，如果進入第三層次形象符碼的辨識，反而漏失了整體風格形式帶來的視覺快慰。一方面他(她)們也會發現未必能在第三層閱讀辨識出成義符碼，執意閱讀反而易生認知上的不和諧，不如退回第二層次。因此，這種風格至上式的視覺識別系統，除了應有的識別標誌外，更重要的是創造一套強烈的視覺影像風格，這套影像風格是賦予象徵符號識別形象的主要符碼，不同於前述二種系統架構，將形象符碼完全整合於標誌中或分工於基本識別元素中。風格至上式的形象語言重心，也不在符號中，而是由美學符碼與文化符碼構成的視覺風格(圖8.33)，也可說是消費者追求感官極致的表徵。幾年前在台灣曾頗受注目與討論的「誠品風格」，可以說，基本上其平面視覺的表現呼應著新的經營概念，將過去象徵著家徒四壁、兩袖清風的書香文化空間，質變為流行時尚的商業閱讀空間的概念。進入誠品，除了享受別處書店也有的書籍，更重要的是享受優越富裕的流行閱讀環境。書店中懸吊的、張貼的POP，櫃台發放的書卡，版面上無不呼應著這種新閱讀文化的氛圍：信手拈來的文化象徵符號、層層疊疊或切割碎裂的影像合成質感，遍佈著主要的視覺面積。這些影像蒙太奇或編輯的質感如此相近地形成強烈的視覺風格，所有的肖像符碼似乎都隱晦在風格之後，設計者未邀請你來細

讀，你也不會逐張去仔細拆解隱沒其中的視覺符號，「誠品」書店已經達到了形象溝通的目的，「誠品風格」就是「誠品形象」的表徵，一種視覺語言修辭技巧的表演（圖8.34）。

圖8.34 誠品風格 攝影：蕭淑乙

　　提出上述三種系統策略，在於說明企業或設計者如何因應企業對象的視覺閱讀習性，以品牌概念的特性來架構形象的視覺語言系統，以便促進品牌形象的打造。由於企業的性質與發展計劃各有殊異，三種策略未必盡能描述市場的識別形式，許多的企業可能是游移於不同的策略間，只不過更傾向於某一策略多些。本節重點不在建立策略的形式分類學，而是在探索視覺語言在企業與對象之間的互動結構，令設計者在面對不同的識別計畫，得以引為參考，不至全憑主觀的好惡來決定視覺表現形式。事實上，從三種策略的形式，我們可以發覺似乎存在著logo做為系統設計指導概念的原則在逐次解構，也象徵著識別設計的發展歷史中，社會變遷所加諸的影響，logo的指導地位從絕對中心式，順著形象符碼的分工下放，走向多元分工的形式；到了數位時代，又見到風格至上的視覺形式，logo的地位再次下落成為風格質感的記憶線索、形象符碼的遠端引信（cue），而系統的建構方法也從極簡主義的形式走向開放的體系。在風格至上式的系統中，我們見到更任意性的符碼設定，消費者也逐漸拋開經驗語境的符碼比對的心理壓力，如果有興趣，反而可以無須拘泥地加入指意的任意詮釋，為形象創造更多的樂趣，體驗解構主義學者德希達（Derrida, 1930-2004）所鼓吹的「解構文本、遊戲意義」。在這裡我們仍然不是為視覺識別設計的演進歷史做斷代劃分，因為即使是當今的數位時代，絕對中心式的系統形式仍受到眾多國際性企業的倚重，而多元分工式的系統也不會因風格至上式的出現或蓬勃發展而稍有遜色。只不過主流社會思潮的遞變，讓從事視覺設計者為形象塑造的自我參與不斷做出更深層與貼切的思考，隨著經驗的累積，也創造了更多的

視覺識別系統形式，不僅滿足了當時市場的需求，也為視覺識別系統的規劃開拓了更寬廣的設計空間，而非一種方法、百年不變，終將為時代發展的腳步所淘汰。

系統策略可以稱之為視覺形象表現的骨架，要完成形象風格的建置，還須在骨架之上選配美學符碼、文化符碼等形象符碼，不同的選配，同樣會創造更多不同的形式，我們將在下一章進一步討論。

註記方塊

標誌的用語及相關概念

在英語語系之中，與「標誌」經常發生使用關聯的字，除了logo之外，還有mark及symbol等。

mark

字面意義為標記(如一條線、一個點)、記號、符號、標的等。

它是幾個字眼中語意範疇最廣者，舉凡所有可做為註記的符號均可稱之，因此也包含了symbol及logo，同時它也可以取代這兩者成為通用的「標誌」一語。由mark發展出來的複合字Trademark，即指「商標」。它的縮寫"TM"也成為專利權的註記。

symbol

字面意義為象徵、標誌、表徵、符號等。

在識別系統中，通常指不附加(或使用)文字來進行識別的符號(Berryman, 1990)。諸如美林集團的公牛、寶華銀行的水牛，或Shell的扇貝都是該企業的象徵符號，都可稱之為symbol。

logo

在字典上可以等同於logotype，學者Marcel Danesi (2004)認為logo一字源於logogriph（字謎），是它的簡寫，字面意義則為商標或公司的名牌等。logo原指使用可以拼音的文字字體來進行識別的標誌。如SONY、SHARP均屬之。如今，由於市場使用者的約定成俗，logo已被泛稱為標誌，不再侷限於文字型式，幾乎所有類型的標誌都被稱之為logo。

標誌設計曾被平面設計界視為檢驗一位設計師創造能力的門檻，因為它幾乎是個人圖像創作或文字造形能力的縮影。設計史上許多影響深遠的設計名師都曾對何謂好的標誌設計做過定義，綜合的看法如下：

一個好的標誌應具備：

· 精簡度：要能符合企業最迷你的使用需求，因此大部分的標誌需要高度精簡，避免縮放之間有所落差。

· 識別性：要易於識認、記憶與回想。

· 正面的聯想：要與企業或產品的形象有正面的聯想，避免不必要的關聯印象。

· 視覺力度：在視覺上要能展現力量，避免與其它視覺符號混淆。

· 完形封閉性：要能凝聚目光，而非渙散焦點。在開放的構圖中巧妙地使用視覺完形的封閉性原理往往比完全封閉的造形更具視覺流動性。

· 視覺動勢：要能導引視線，最好形成流暢的動勢。

除此之外，本章所述及的識別設計「外在標準」常用概念如獨特性、耐久性、使用彈性、包容性等，也都應該包括在內。

註釋

① 參閱王錦堂編著(1976)，**體系的設計方法初階**，台北：遠東圖書公司。

② 參閱王錦堂譯(1972)，**設計方法**，日本建築學會編，台北：茂榮圖書公司，pp2.

③ 參閱Meggs, Philip B. (1992), *A History of Graphic Design*, 2nd edition, NY:Van Norstrand Reinhold, P.231-233.

④ 參閱許榮榕(1996)，**系統方法專案管理**，台北：天一圖書公司。

⑤ 同註④。

⑥ 本處所指的元素係指以符號組織成的視覺構圖要素，是比符號更大的單位，相當於各種符號構成的不同視覺類型，例如文字、圖案、影像等，雖然它們也都可以視爲符號，爲避免理解上的混淆，此處以元素稱之。

⑦ 參閱McQuail, Denis, & Windahl, Sven. (1993). *Communication Models: For The Study of Mass Communication* (2nd Edition). New York: Longman.

⑧ 參閱Mollerup, Per (1997), *Marks of Excellence- The history of Taxonomy of trademarks*, London: Phaidon Press, p.99.

⑨ 標誌、吉祥物、企業色彩、主要圖像等。

⑩ 當然這是指既有圖像式標誌也有標準字的這一類視覺識別系統。某些系統選擇文字式標誌者，則情況又異。

⑪ 參閱English, Marc (1998), Designing Identity- Graphic design as a business strategy, US: Rockport Publishers, p.13-17.

⑫ 詳見第四章「企業對象」一節。

⑬ 詳見第二章p.43-50「閱讀的三個層次」。

⑭ 「準確」來自以較豐富的識別符號，提供多方面的企業訊息。

⑮ 取材自台塑關係企業網站http://www.formosaoil.com.tw/intro/cis_main.htm。

參考書目

Roland Barthes (1986). *The Responsibility of Forms: critical essays on music, art, and representation*. UK: Basil Blackwell.

Berryman, Gregg (1990), *Notes on grapnic design & visual communication*, 2nd edition, LA: Crisp Publication.

Cassirer, Ernst, Charles Hendel (Contributor)Ralph Manheim (Translator) (1965), *The Philosophy of Symbolic Forms*, Yale University Press.

DeFleur, Melvin L., & Ball-Rokeach, Sandra. (1993). *Theories of Mass Communication*. New York: Longman.

Heller, Steven and Chwast, Seymour (1988), *Graphic Style- from Victorian to Post-Modern*, US: Abrams, Inc.

Landa, Robin (1996), *Graphic Design Solutions*, US: ITP.

McLuhan, Marshall and Fiore, Quentin (1989), *The Medium is The Message*, NY: Simon & Shuster.

Meggs, Philip B. (1992), *A History of Graphic Design, 2nd edition*, NY:Van Norstrand Reinhold.

Olins, Wally (1989), *Corporate Identity-Making Business Strategy Visible through Design*, US: Harvard Business School Press.

Williams, Hugh Aldersey (1994), *Corporate Identity*, UK: Lund Humphrise Publishers.

Denis Mcquai, Seven Windahl著，楊志弘/莫季雍譯(1996)，傳播模式，正中書局。

王桂沰(2000)，從第佛洛的傳播模式探討視覺系統的設計方法，第十五屆全國技術及職業教育研討會論文集，P43-51。

王錦堂譯(1972)，設計方法，日本建築學會編，台北：茂榮圖書有限公司。

王錦堂編著(1976)，體系的設計方法初階，台北：遠東圖書公司。

吳炫(2001)，論審美符號，廣西師範學院學報第22卷第2期，04。

許榮榕(1996)，系統方法專案管理，台北：天一圖書公司。

蘇珊‧朗格著，劉大基等譯(1991)，情感與形式，台北：商鼎出版社。

形象符碼

品牌形象的符碼策略

「三十年前的月亮早已沉下去，
三十年前的人也死了，
然而三十年前的故事還沒完，
完不了了。」

—張愛玲〈金鎖記〉

　　霞飛路是舊上海最風情萬種的一條街，霞飛路八號，卻在臺北。不過，它不是一個門牌號碼，是一家餐廳。昏黯的燈光下，瀰漫慵懶又懷舊的氛圍，中國式宮燈懸垂在舞池四周，牆面上嵌著傳統的古董。現場，還有霞飛樂團演奏60年代的西洋與國語老歌，不時見到剪裁合身的旗袍與西裝筆挺的紅男綠女耳鬢廝磨，忘情舞著，身處「霞飛路八號」（現已歇業），就像回到老上海；對大部分臺北人來說，老上海是一幅幅月份牌，是張愛玲、白先勇描繪的形象。然而，生活在今天的臺灣，上海懷舊餐廳卻一家比一家「道地」：新月梧桐、古上海食府等，都門庭若市。走進戲院，發現連王家衛的未來電影「2046」都洋溢著濃濃的上海味。

　　企業與品牌是藉著符號背後的象徵性系統來提供消費者認知的經驗與形象的感受，形象符碼的策略指的便是，針對這些象徵性系統進行策略性的規劃與執行。企業在視覺識別系統的建構過程中，會透過形象符碼的策略，在系統邏輯的架構上讓符號益形組織化。藉由這些交織後的符碼，品牌得以展現具體的個性或風格，與競爭者形成有效的區隔。

形象符碼的構面

從形象的稽核、品牌概念的聚焦到符號的轉譯，設計者在企業形象的開發過程中，似乎運用的是大量的理性工具，除此之外，可有「感性」揮灑的空間？

事實上，在形象符碼的構面中，兼容著理性與感性的符號思維，客觀與直觀並蓄也非不可能。其中，「美學符碼」與「文化符碼」是最值得設計者關注的。設計者在操作設計指標的同時，必然要滲入美的體驗，這種體驗不是設計學中「美的形式」的翻版而已。它還是集結個人經驗語境與社會語境、時代語境中的審美經驗所做出的判斷，在設計者的系統構成下，形成一套自我的美學體系。這個體系或許與時代或某些藝術源流有著或多或少的關係，但是在設計者的匠心獨運下，肯定會形塑企業自身特有的美學風格。

除了美學符碼，文化符碼同屬感性行銷所熱中操作的內涵之一，也是形象符碼的另一構面。企業善用文化符碼往往可以強化、甚至取代實用面的功能，創造有利的認同。在美學符碼與文化符碼交織應用下的產物，即是形象「風格」，一種可以在消費者腦中進行分類的標籤。因此可以說，在視覺系統中，小自符號的選擇，再到符號組織成的各種視覺元素、元素應用，大至整體的風格，都可以析縷出企業所使用的美學與文化的特徵，消費者藉由這些形象符碼的構面來為企業或品牌做形象的分類定位。

美學符碼

任何產業，不論客源為何、屬於營利或非營利性質，是否為消費性產品或服務業，都可藉由運用美學而獲益(Schmitt and Simonson, 1997)。「美」是一種心理認識的活動①，所有的客體之所以能展現美學的功能，是因為它們具有指涉性，能夠發揮與愉悅經驗的感受相連結的象徵符號作用。如果

要為「美學符碼」下定義，可以是：符號及符號構成的美感形式，和其背後的美學象徵系統與藝術源流。如果以台灣的生活用品連鎖通路「生活工場」為例，它以簡約而實用的形式設計本身的識別與賣場，就可以追溯到實用主義的美學。杜威(Dewey)的實用主義美學從人與生活環境間相互作用的過程來探索審美的根源②，強調藝術在於滿足需要、匱乏、損失和不完善(Dewey, 1929)。由於這種美學的應用，「生活工場」的標準字也就選擇最清晰易讀的黑體字呈現。這種字體彷如西方國際主義時期最盛行的實用字體Helvetica，不做任何的修飾、添妝，置於綠色塊面上一目了然。生活工場賣場的內裝同樣樸實無華，為了適應個性化的消費市場，有更多裝飾性設計的產品與陳列方式則劃歸另一新增、區隔開的品牌 "Living plus"。「生活工場」的美學符碼與其說是形象構面的美感內涵，毋寧視為它視覺行銷的品牌策略，藉由這種策略，吸引了許多實用消費的族群。

美國學者Schmitt與Simonson在《大市場美學》一書中提出，美學是企業和品牌識別主要的行銷工具，認為它涵蓋了三個領域：產品設計、傳播設計、與空間設計。他們利用二分法的概念來陳述美學符碼的展演空間，在產品設計上，美學提供了功能以外的價值表達；在傳播設計上，美學則提供中心議題之外的週邊訊息；在空間設計上，美學是結構之外象徵性意義的所在。設計者利用諸如色彩、外形、氣味、聽覺、觸覺等的主要素材加以設計，進一步整合，創造企業或品牌的美學風格，並激發消費者的共感覺(synesthesia)，達到行銷效果。美學符碼的運用可以為企業與品牌創造忠誠度、節省成本與提高生產力、使高價成為可能，美學符碼也能提供自我保護，對抗競爭者攻擊，讓自己在眾多資訊中脫穎而出。③

美學符碼的策略構件

在企業設計中，影響美的塑造的因素有時代美學、專業美學與創意美學，分別扮演不同的構成要件，形成品牌形象的美學符碼。成熟的設計師會交互運用這些構件，羅織出獨特的品牌美學。

時代美學

　　時代美學代表的是在某一特定時間、空間因素下展現的美感形式與思維，時尚美學、市場美學都屬其中的一環。大多數企業的美學表達，會順應時代的主流美感形式。這種美感的時尚，一方面可以延伸出品牌「不過時」的象徵寓意，讓企業的形象符碼與當下的時代語境聯繫在一起，成爲人們現代生活美學環境的一景；另一方面，時尚美學也往往是品牌挑動消費神經的感性綜合體，既帶動市場品味，也兼具形塑消費者視覺經驗的教育功能，因此它彷彿成爲許多形象設計的後設語言───一種可以移植的符號模組；不少設計人以模組化的方式套用時尚美的符號，以便讓手中的品牌成爲其中的一員。畢竟，在市場全球化的現象下，美學已成爲一種四處瀰漫、相互影響的大衆品味成分，流行服飾的時尚設計可以延伸至家俱的設計，糖果的包裝也可以影響電腦的外觀設計，美學氛圍穿梭在不同的產業，消費者越來越像生活在一個大一統的美學觀的世界中。

　　面對時代美學的潮流，設計人在打造企業形象時，往往會做如下的策略性考量：

1. 時代美學可以做爲企業形象的基礎美學。

　　企業在打造形象時，應在時代美學的大框架下發揮，即使選擇以專業美學或創意美學爲主，也應顧及不偏離時代的品味。一般企業在進行識別更新時，或配合節慶、行銷計畫辦理的主題性設計，即往往會事先探查市場的趨勢或活動參加者所關切的流行美學，以便發展契合對象的設計品味。在企業的產品開發上，也很容易看到對時代美學的倚重。例如，富豪汽車(Volvo)長年堅持線條剛毅的造型，雖然許多車款都獲得不少消費者的認同與肯定，在房車市場一直有不錯的佔有率；但是1995年S40登場之後，由於外形設計被評爲過度保守，使得Volvo的光芒逐漸在同級市場中式微。終究在2004年，Volvo還是順應了市場消費者鍾情流線品味的美學，推出車身較爲圓弧的S40/V5，將客層推向更爲年輕化的市場。④

2. 時代美學揭示了當下市場的品味，但也意味著有其流逝的速度與危機。

太過倚重時代美學恐怕會造成褪流行的危機，因此，短程的、主題性的表現，或許適合迎合市場美學，長程的形象塑造，則應考慮固定下來的某一時代或市場表現特色不能反而會構成未來發展上的障礙。奇異(GE)公司著名的「新藝術」(Art Nouveau)風格標誌，雖然可以說是受時代美學影響的典型例子，使用迄今已逾百年，但是奇異公司視覺系統的設計卻並非百年如故，反而隨著市場的轉型，奇異公司都要委託設計顧問公司進行調整，如今整體的系統形象已不復見「新藝術」的美學。

3. 時代美學也指向歷史的櫥窗，可以塑造視覺上的歷史價值感。

如果企業選擇特定的時代視覺表現風格來進行形象設計，往往能藉由視覺風格來創造心理上的歷史感，即使是一個新生的企業，也能策略性地模糊它的稚嫩歷史，讓消費者產生一種「有歷史，應該值得信賴」的錯覺。對於一個擁有歷史聲譽，希望強調此一資產的企業，則時代美學的適時帶入可以發揮加乘的效果。英國航空於上個世紀九○年代的識別改造，讓他從市場評比的谷底，一路爬升，恢復往昔輝煌業績，即是此一策略成功應用的典範。

專業美學

儘管時代美學當道，如果細究產業類型，仍然可以辨識出不同產業之間，存在著各種專業所崇尚的不同美感形式。同一產業市場中的競爭者，由於彼此所創造的市場價值多指向相同或近似的需求，因此在美學訴求上也會形成集中化的趨勢，成為消費者足以辨識的一種符碼。例如電子業傾向的視覺美學多呈簡約的形式，呼應科技帶來的生活速度感，因此視覺機能性的考慮遠比裝飾性的表現來得受到重視。連鎖超商顯然又是另一個不同需求類型的產業。為了滿足人們生活的便利購買性，無論是7/11、全家或萊爾富莫不以明亮、溫馨來營造美學基調，從陳列商品的挑選、贊助活動的辦理，到伴隨的電視廣告無不時時突顯此一基調。

圖9.1 形象e化的傳統產業
攝影：蕭淑乙

專業美學呈現了一種兼具識別與形象訴求的功能。企業不希望自外於產業的識別形象時，多會選擇依附在專業美學的大傘之下，有時它也能因此取得整體產業的背書。例如，許多傳統產業希望晉升到科技產業，便會積極將形象轉移至大眾認知的科技專業美學範疇中，加速消費者的認同，於是我們在台灣市場上不時會看到，即使是傳統的租書店，也開始將e化的字眼加入店名中，同時也選擇數位的符號加入標誌或系統設計之中(圖9.1)。

在專業美學的取材上，設計者會考量如下的策略性因素：

1. 專業美學可以換取產業背書，也同樣會模糊企業個性。

所以在專業美學的考量之外，企業同樣要思考如何在個性上有所突破，避免流於「泛泛之輩」。台灣的主題樂園市場在迪士尼的影響下，不免都要推出能激勵兒童情緒的卡通造型人偶，這些人偶與迪士尼卡通角色的造型、製作手法、肢體語言等多半也相去不遠，致使角色的個性不易突顯，一旦迪士尼的卡通角色壓境，反而突顯迪士尼美學的精緻度。於是在市場上能同樣獲得消費者青睞的玩偶，多屬角色個性有著鮮明區隔的日本卡通造型。

2. 選擇與企業文化相關的美學符碼，結合專業美學來製作、運用美的符號。

為了在一片注重專業美學的競爭市場中被消費者識認出來，每一個企業獨特的文化所主張的價值象徵，往往也是轉譯美學符碼的最佳根據。日本的Hello kitty選擇了與迪士尼卡通角色不同的文化象徵，所以它可以漂洋過海，在美國品牌麥當勞的台灣促銷活動中，時而與迪士尼或華納的卡通角色抗衡，甚至讓台灣的年輕人願意起個大早，排著長長的隊伍，就只是希望有幸買到限量的Hello kitty玩偶贈品。

3. 跨產業的企業，避免讓專業美學成為經營擴張或品牌延伸的限制。

企業的規模愈龐大、觸角愈寬廣，或品牌的產業範疇愈多元，就愈不應受到專業美學過多的限制，否則易落入品牌延伸的陷阱，讓企業推進不利。當成人紙尿褲的老品牌「安安」的母公司富堡工業決定拉近與品牌之間

的形象，同時也跨足到e化的領域時，意味著需脫掉工業生產者的既有形象（圖9.2）。新的形象（圖9.3）於是著眼打造更符合新品牌概念的美學，為企業做好轉型、擴增的準備。

圖9.2 富堡公司舊標誌

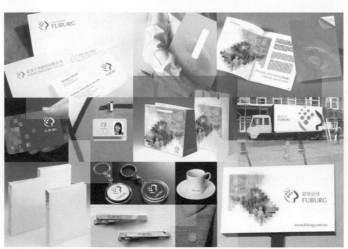

圖9.3 富堡公司新形象

4. 選擇專業美學做為識別的要件，藉創意美學來拓展形象。

專業美學可以協助企業在大眾市場中讓它的對象較有效率地作產業類型的搜尋，達到初步識別的效果。至於若要創造更高的識別性，除了文化象徵的轉譯，創意美學的添加更不可少。企業如果將美學的重心置於創意表現上，還能形成一種獨特的形象策略。

創意美學

創意是企業發展與其競爭力的一項重要指標，也是設計人員最大的自我挑戰。韋氏大辭典中對於「創意」的定義與「想像力」十分接近，指的是以行動的力量來表現腦中的一些意念，創造出現實中未曾有過的事項。⑤「日本創造學會」曾針對創意蒐集許多會員的定義，其中之一也是：創意是人類智慧行為的一種，透過對貯存的資訊做出選擇和判別，產生新而有價值的東西。⑥

一個在同業市場中發展已趨成熟的企業，面對競爭，往往會思索如何跳脫同業的窠臼，創造自己獨特的風格。於是，與其信手擷取專業美學來構做形象符碼，重視形象經營的企業也會思考委請專業設計團隊發揮創意，塑造自己的美學。形象設計的過程中，設計人員在設計標準的指導下進行創作，創意則扮演了啟動系統活性的最主要角色，它還能讓企業或品牌的美學自成一格，形成獨特的品味。福斯汽車(VW)於1938年生產的金龜車，當時仿生式的設計既獨特又討喜，創造了銷售佳績，就在幾近停產廿年之後，福斯汽車敢於1994年再度推出新款金龜車，便是立足於當年的創意在消費者心目中仍留有形象的魅力，成為福斯汽車獨占的美學。義大利名設計品牌Alessi有計畫地邀集名設計師開發小型家用品，獨特的產品造型與創新的材料應用，讓它成為這個時代經典的創意品牌。Alessi產品鮮活明亮的塑類色彩，不僅在產品上形成一種強烈的視覺風格，同樣延續到整體的銷售空間與傳播設計上，讓創意美學貫徹形象的訴求面，成為行銷的有利工具。

　　當美國電話與電報公司(AT&T)在1995年分裂為三家公司時，其中一個以原貝爾實驗室為核心的新公司，在成員的共識下，為新的企業識別選擇了一個與眾不同的美學概念：他們不希望使用科技業中老生常談的命名方式（在一般用字的字尾加上tech, tex, net等），希望改用一種更具新意、讓人們更感親切的公司名，於是有了“Lucent”此一新公司的誕生。同樣地，他們也不願意追隨同業常用的彩素符號（如藍色、灰色等）、形素符號（文字、電訊等）與質素符號（幾何、平滑等），而是選擇了一個紅色的手繪圓圈（該公司稱為革新環

圖9.4 Lucent的創意美學
©Lucent標誌版權為Lucent公司所擁有

“Innovation Ring”)做為象徵符號（圖9.4），意指「一種生生不息與完美無暇的涵義。它是知識與專業的象徵，手繪的特質正反映出所有員工的創意力。」⑦這種創意的美學讓Lucent在科技產業中獨樹一格，令人耳目一新。

在創意美學的經營上，設計人會考慮如下的策略性因素：

1. 創意美學無法脫離時代美學與專業美學的範疇而獨立思考。

　　企業即使不擬依附於專業美學，設計人員也須從專業美學的考察來了解可以切入與區隔的面向；而任何的美學創意也必然是站在時代認知上所做的創新嘗試，畢竟，企業面對的對象不會是過去的人們，時代美學反映了當下市場的各種品味，不得不察。也就是說，為企業設計形象的人員應將時代美學與專業美學視為創意美學的基礎，在此基礎之上進行創意的開發，如此將能融合三種美學的功能。AVIVA Medical spa的象徵符號設計(圖9.5)選擇了呼應數位時代的表現技術與美感，使用漸層的色彩呈現水滴的立體感。在這個基調之上，spa產業市場經常使用的女性美的符號則融入在水滴之中，而透過水滴與長髮女子的剪影，藉由圖地反轉的修辭技巧，形成一隻象徵幸福的青鳥，表現出一種創意上的美學。這個象徵符號結合了三種美學的思維，讓這個標榜健康與美的企業得以同時兼顧市場與個性的表達。

圖9.5　AVIVA Medical spa標誌

©AVIVA Medical spa標誌版權為AVIVA Co.所擁有。

2. 創意須配合品牌的價值象徵來做表現，過猶不及。

　　創意美學的表達應由品牌概念出發，自然不在話下，因為它與時代美學及專業美學最大的不同即取其特殊化的表現。因此，企業的品牌概念是創意美學的發展基礎，創意則能活絡形象。但是，過度的表現，將可能使創意流於詭詐。因此，取企業的價值象徵來做為拿捏的標準，找到一個適度的臨界，將有助於設計者的發揮。例如Alessi不斷推出的新產品設計，源源不絕的創意總是能擄獲不少消費者的心，並始終維繫一定的設計性形象，這要歸功於這個義大利品牌本身所堅持的價值體系：「以一種『複合應用藝術』(multiplied art)的理想化觀點，大膽地挑戰商業文化，提供藝術性但平價的大量消費品」。⑧是Alessi固守的價值觀讓不同的設計師能在收放之間有所權衡。

3.以創意美學做爲文化符碼的代言，能增加創意的深度與美學的壽命。

　　以文化符碼做爲創意美學的內涵，可以讓消費者對品牌的文化感受到一種新的生命活力，連帶地讓企業特有的美學能延續得更長久。AVIVA Medical spa的象徵符號(圖9.5)聯繫上了比利時童話作家莫里斯‧梅特林克所著的「青鳥」的故事，就是使用了這個一般人熟悉的小故事，藉由「尋找幸福的青鳥，其實就在身邊」來傳達品牌概念。該企業選擇同時以創意美學來做視覺上的明示及隱喻，詮釋此一文化符碼，可以讓青鳥的故事所散發的生命智慧轉喻到新的受體，也得到新的生命，而企業與故事的結合，透過持續的服務與傳播表現，也將爲彼此帶來活力。

4.創意美學應成爲系統活性的一個部分，若能不斷更新，將長期維持形象的活力。

　　企業的美學除了要延續，也要能成長，才能讓品牌擁有真正的活力。創意是企業識別系統活性的重要來源，圍繞創意形成的訊息，應具備內容不斷推陳出新、美學形式也得以不斷繁衍、然而創意美學的形象又能持續做爲識別標的的功能，這樣的創意美學才稱得上是上選的策略。有線電視音樂頻道Channel [V]以一種相當有彈性的態度來看待與管理自己的識別標誌，引號中的 "V" 符號，只要形素上具備近似性，在主題的考量下，設計師無論在平面媒體或電視頻道上都可以考慮選擇替換的符號，讓Channel [V]的視覺形象具備高度動態性的創意。由於可以隨著主題變化，也可以隨媒體性質而考

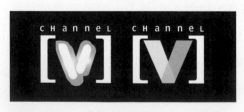

慮靜止或連續性的變化，都讓它的表現系統保有高度的使用活性，時間因素相對對它的影響也就較小(圖9.6)。

圖9.6 Channel [V]

文化符碼

　　文化的意義可以是指智識與藝術的活動，也可以廣義地泛指生活的一切，不管是物質的，或是精神的向度(Williams, 1995)。文化是以象徵形式體現的意義模式，透過它們，人們互相交流、共享經驗與觀點(王逢振，2000)。廿世紀末，在西方，文化與商業似乎找到了結盟的契機，文化產業倏忽吸引了不少國家與行家的目光。他們發現，凡是與文化沾上邊的產業營利所得都大幅上升，因為它是一門以大量創意和知識取代資金的投資，可是卻能創造極高的附加價值。⑨

　　文化與創意產業的結合，雖然著眼於將文化創意化、產業價值化，但是，從另一端來看，眼尖的市場經營者會發現，它正是以文化來包裝品牌的同義辭。例如名列世界三大宗教盛事之一的大甲媽祖八天七夜繞境活動，台中縣政府從旁協助舉辦「大甲媽祖國際文化節」，拉高層級，藉著原本一項地方的宗教活動，讓台中縣站上國際舞台。縣府一次僅僅花費一千餘萬元，滾滾的人潮帶入消費的錢潮，創造出高達十億元以上的經濟效益。⑩美國新墨西哥州的小鎮羅斯威爾，憑藉著五十年來的一則飛碟墜毀當地的傳言，現在，每年同樣也因舉辦外星人文化節而湧入大批的遊客，為當地帶來前所未有的財富。文化果然是一門好生意(花健，2003)。

　　文化的符號如果是取材自人們的生活成果，是指涉大眾所共同認知的文化現象，那麼，文化符碼指的便是符號背後的文化象徵體系。在此象徵體系中，人們可以找到許多文化的符號悉聽使用，並都共同指向此一象徵。印尼航空以GARUDA命名，而GARUDA正是印尼傳統信仰的婆羅門教中最受人景仰的鳥神，祂是濕婆神的坐騎(圖9.7)，象徵著由物質世界進入靈性覺醒的提升，在傳統的信仰中，祂保護人們遠離邪惡與不安。⑪同樣地，印尼航空的標誌也以一隻造型現代感的飛鳥做為設計圖案(圖9.8)，聯繫GARUDA的文化象徵；而印尼航空的女性空服員的制服，同樣以充滿傳統風味的圖案、色彩與剪裁做為服飾，無一不是在傳達這個以印尼傳統文化為

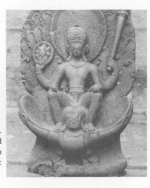

圖9.7
濕婆神與GARUDA
資料來源：Harle, J. C. (1986), The Art and Architecture of the Indian Subcontinent, London: Penguin Books, p.472.

圖9.8 GARUDA印尼航空標誌
資料來源：Ibou, Paul edited (1992), Famous Animal Symbols 1, Belgium:Interecho Press, p.248.©印尼航空標誌版權為印尼航空公司所擁有

代表自居的國家航空公司，形象上除了要喚起印尼旅客的認同，也可以吸引注重異國文化體驗的外國遊客。我們可以發現，此一策略基本上也普遍應用於各國的航空公司的形象設計上。

文化符碼策略

文化符碼對於企業與公眾，都是一項資本—文化財，值得大力投資，善加運用。而文化符碼在品牌形象上扮演多項策略性的角色，令其得以發揮傳播功能：

1. 橋接企業文化與社會文化

文化符碼對於企業與品牌形象而言，可以是戰術性、也可以是戰略性工具。做為戰術性工具，它可能只是為滿足短期的行銷目標，出現在傳播設計的取材中、或個別活動的辦理與表達上。例如企業偶一為之的文化贊助活動，可以將該活動在人們心目中的價值象徵多少轉移給贊助商，貢獻正面的形象。這類型的贊助活動如果能夠持續為之，最後成為常態，也就形成企業文化的代言，賦予企業更具公民性的價值。⑫例如台灣的金車飲料公司以金車基金會為名，長期贊助蘭陽地區的藝術表演活動，讓它的消費者在形象回憶上更富有文化的象徵價值。

若是做爲戰略性工具，則企業文化與社會文化會有更多的關聯性。也可以說，企業將其文化延展至長期的形象行銷設計中，一如上述金車品牌的形象策略或美國香菸品牌萬寶路(Marlboro)借用拓荒者的文化符碼，長期使用西部牛仔的符號，讓自己也成爲了美國文化符碼的一部份。

企業也可以直接取用特定的文化價值做爲企業的政策與品牌的象徵，同樣也能創造利基。美國航空公司(American Airline)的核心價值是「一視同仁：所有的旅客均可搭乘」，因此在企業政策上對同志族群採取公開支持、平等對待的策略。此一文化政策讓右派份子不時加以撻伐，但是這些極端的異議卻讓美國航空建立了極其正面而深入人心的形象。反觀艾克索(Exxon)和美孚(Mobil)兩家石油集團，在兩家公司合併後，艾克索撤銷對同性戀合夥人的醫療福利，引起了同志社群的憤怒，不僅發起大型杯葛活動，並且向該公司提出巨額賠償。這個事件使得新集團在形象上大受打擊，既影響員工的士氣，也斲傷外界的觀瞻，讓艾克索‧美孚集團陷入進退兩難的局面。⑬

企業援引文化符碼的目的最終在於導入彼等象徵的價值體系，做爲內在與外在對象認同的標的。透過共享的文化符碼，拉近了企業對象的各種異質特性。

2. 文化符碼是連結消費者生活體驗的必要手段

人們以品牌所使用的符號爲媒介，喚起個人曾經體驗的文化經驗，也藉由文化的感動來回饋品牌印象。喜愛耐吉(NIKE)的消費者，會因爲飛鏢狀的象徵符號不斷出現在老虎伍茲、飛人喬登等諸多明星運動員身上而心嚮往之。人們嚮往的，並非伍茲或喬登這個人，而是他們背後所代表的成功與榮耀的經驗，世人肯定追求運動卓越表現的文化現象，是耐吉選擇運用與一貫表達的文化符碼。台鐵的鐵盒裝火車便當，透過對生長在這塊土地上的中年以上人口，喚起他們昔日搭乘火車返鄉、出外打拼、島內旅遊的懷念記憶，所以能在停售二十年之後復出，還能供不應求。原來台鐵銷售的，主要是一份文化的記憶，不需要實質去搶購，只要接收到這只鐵盒的訊息，消費者已經開始重溫那一段溫馨的生活體驗了。台灣自2001年起由官方向民間開始推

動地方文化館的建置，鼓勵每一個地方縣市就其特色產業設置地方文化館，將特色產業的文化源流與價值知識化、休閒化，也是創造消費者體驗連結的一種做法，藉由集體參與式的品牌概念（例如苑裡的藺草文物館），來輔助、拉抬個別參與式的品牌（苑裡藺草產品品牌）。⑭

3.以文化符碼創造區隔

文化符碼的區隔與美學符碼相較，可說是一種偏向本質性或內涵性的差異。如果企業在尋找、開發本身的經營文化的符號時，能在社會文化的符碼中找到符徵轉譯的接口，則識別符徵便有機會解碼出與目標群眾共同享有的文化上的外延意義(connotation)。這種外延意義，讓企業與品牌得有顯著的識別性，這種識別性非僅止於外觀的差異化而已，還有更內在的認知。星巴克咖啡將辦公環境中使用的現代性裝修材料如質地光滑的大理石檯面、半磨砂玻璃的寬大門面，與家庭使用的有機素材如原木地板與陳列櫃等帶到飲食的環境中（圖9.9），將它的特殊定位「提供消費者辦公室與居家之外的『第三地』」在環境意象上清楚地表達出來，它創造了另一種獨樹一格的文

圖9.9 星巴克「第三地」的文化風情
攝影：蕭淑乙

化風情。這種風情，在美國本地是道地的「第三地」，到了東方，則又加上「美國文化」的符碼，成為享受美式咖啡文化的象徵，明顯地與歐洲、日式或本地的咖啡館有異。

市場行銷者和設計人員都應該了解社會階級、地理區域、年齡和族群的個別文化對設計在品味及偏好的創造上有潛在的影響力(Solomon, 1983; MacCracken, 1986)。行銷學上強調的市場區隔，意味著業主要鎖定目標對象進行溝通，這種溝通往往又是與次文化的對話。業者要取得雙

方溝通的順暢、乃至說服消費，自然要選擇與之相應的文化符碼做為溝通的要件，才能取得基本的認同。3G通訊於2005年七月在台灣推出，通訊業者利用其快速的傳輸功能，開始將手機的使用者進行了更鮮明的分類，以便能滿足各種族群的不同需求。於是從手機的功能、款式，到隨機附加的通訊、娛樂服務，不同的次文化族群都可以擁有自己的通訊組合。一種即時通訊導覽與輔助銷售服務的數位系統也出現在通訊市場的主要通路上，在系統中，消費者一開始便是從選擇自己所屬的族群進入，每個族群都可以在這裡找到屬於自己文化的代言角色，消費者在螢幕中接觸到的人物、場景、事件與音樂，都系出於自己所屬的文化符碼，消費者藉由這樣的認同途徑，一路被引導至挑選出完妥的配備。

4. 文化符碼可以做為美學符碼的內涵

文化符碼也可以做為美學符碼發展的文本，展現特定風格的文化之美。台灣的電子科技業發展亮眼，快速累積了大量的財富，許多業者即使未經營產品品牌，但是在競爭當中也積極地經營企業的形象。在台灣晶圓雙雄的競爭中，台積電選擇了文化的投入做為區隔的工具之一，常年贊助雲門舞集進行地方公演，讓它擁有文化公益的形象。台灣還有不少的電子科技企業喜歡在年報或出版品中運用中國傳統水墨的符號形式，也令冰冷的科技增添了人文的外裝。這種將承載中國人文精神的符碼帶入企業經營的理念中，讓水墨的美學形式找到了新的舞台，也為企業的形象找到文化的象徵。

以文化符碼做為美學符碼的內涵，往往也是企業進入創意美學範疇的策略。例如琉璃工坊無論在產品開發與形象經營上，時時進行著「文化藝術」與「藝術文化」的辯證：將歐洲盛行、現代人稱為「水晶」的鉛玻璃，命名為「琉璃」，是取材自中國傳統的文化語彙；產品的題材與造型，不論是菩薩像或酒樽器皿，都有古典版本的深刻形象，不過，在傳統的美學之上，又揉合有西方與現代的美學技巧；水晶這種兼具文化和美學的材料與中國傳統形象的工藝品的結合，也都透露了一種有計畫的創意美學。由琉璃工坊在上海新天地推出的透明思考(TMSK)複合式餐廳，可說是他們的創意美

形象符碼

233

學計畫的延伸，在結合文化符碼與創意美學符碼於一般消費大眾的生活體驗中，連帶於餐廳裡推動的「新民樂」，整合成一系列鮮明的文化創意形象。

文化符碼與社會迷思

社會「迷思」的取材也是文化符碼的選項之一。巴特視迷思為符號產製第二層次外延意義的介面之一：因為社會大眾或小眾之間存在的「迷思」觀點，而對某一符號延伸出表面以外的意義，並儲存於集體的意識中。⑮「外來的和尚會念經」始終是普遍存在於各個國家社會的迷思，人們對於舶來品牌表現的高偏好度便是這種迷思造成的現象之一。企業刻意選用異國的

圖9.10 Häagen-Dazs 攝影：王小萱

文化符碼來包裝自己的品牌形象，一直是常見的操作手法。一家源自美國紐約布朗克斯區的冰淇淋工廠哈根達斯，選擇以歐洲風味十足的語系用字，來為自己的品牌命名(Häagen-Dazs)(圖9.10)，創始者希望將堅持古法手工的氣息傳達出來，即使早期只在紐約銷售，他選擇的不是本地的語言，而是寄託異國風情的名號。台灣當哈日與哈韓風潮熾熱之際，許多的商品也會援引這些文化的符碼來命名或進行傳播，以便順勢搭乘這股在次文化之間漫傳的流行風，「美尻」、「治療系」……一時夾雜、遍佈在台灣的漢文化之間，這些無非是「迷思」的商業應用。由台北三信於1997年改制的誠泰銀行，最早的前身是艋舺地區名流碩彥所共同發起組織的「艋舺信用組合」。改制後

2002年的誠泰銀行，選擇了以日本文化符碼來詮釋以誠為本的經營理念，「MACOTO」之名即是取材自日本商家時時以「誠」自許的口頭語，從日語式的命名(圖9.11)，到電視形象廣告借用日本民族謙遜好禮的職業倫理，都能強化民間哈日迷思的效應。

圖9.11 誠泰銀行 攝影：蕭淑乙

風格

　　企業與品牌的風格,是美學符碼與文化符碼的延伸,也是企業與品牌使用的符號所構成的長期性整體走向。這個走向讓企業與品牌呈現特定的文化象徵性或美學表徵,也有利於它們被辨識與記憶。⑯意即,風格本身同時具有識別區分與形象訴求的功能,它可以讓消費大眾就特質區分企業的類屬。不只我們熟悉的美學上如此,文化意涵面也可以有風格可言,而往往這兩者共同負責塑造風格。

　　當亞洲的國泰航空在1990年代發現自己的形象未能清楚表達本身理想的定位時,便是從文化符碼上下手,著手新的設計。國泰航空將形象定位在:一家以香港這個足以代表現代化亞洲的最佳典範地區。做為根據地的航空公司。因此,國泰航空決定在視覺表現上要能展現亞洲的核心價值以及文化上的貢獻。受委託進行設計的朗濤公司運用優雅的乾筆墨法,隱喻出國泰航空親切而具有亞洲特色的服務,呈現高雅精緻的文化美學。文化的素材如流水、樹木、花草、岩石、山脊等自然景觀符號都成了機艙與旅客休息室中,營造柔和、悠閒而又現代化的亞洲氣氛的工具。⑰

形象風格的類型

　　當今的全球消費市場,在長達一世紀的形象設計的發展之後,讓企業與品牌形象的表現,呈現繽紛多元的風貌。不同的風格盤據在市場的貨架上、電視的節目之間,也處處佔據消費者的生活印象。我們如果依系統符號的不同屬性來觀察,可以發現企業的形象呈現相對多元的風格,這些風格多半也是企業不同的美學與文化符碼策略的反映(表9.1):

1. 簡約或華麗

　　從符號的數量性來觀察,視覺系統中用來定義企業形象的各種象徵符

號與定義符號，數量多寡不一，而各符號之間呈現的形式與指意的差異，也有簡約與繁複之別。簡約的形象風格強調「少即是多」(less is more)的設計哲學，將簡單的識別符號發揮到最大的表現程度，充分展現極簡的美學。簡約的形象設計通常也服膺理性中心主義⑱的文化觀點，不願放任消費者做太多的閱讀遊戲，強調層次條理清晰的識別引導。此類風格通常使用絕對中心式的系統架構，呈現單純而易於辨識的識別樣貌。

華麗的形象風格則在符號數量上明顯較爲多元，它多屬於採行感性行銷的品牌策略的結果，強調利用豐富的視覺意象來增添品牌的價值，發揮感

表9.1　形象風格的類型

形象風格	分類基準	反映的形象符碼
簡約 v.s. 華麗	符號數量性	強調極簡的設計哲學，展現簡約的美學，通常也服膺理性中心主義的文化觀點，強調層次條理清晰的識別引導。通常使用絕對中心式的系統架構，呈現單純而易於辨識的識別樣貌。
		強調利用豐富的視覺意象來增添品牌的價值，發揮感性訴求力。這種風格展現的是繁複的美學，往往採用後現代講究個性或復古的文化符碼來訴求認同。
實用 v.s. 裝飾	符號機能性	強調「form follows function」的機能主義哲學，服膺追求機能、要求表現適性的實用美學。理性的品牌多走向這種風格，唯恐多餘的裝飾會分散消費者對其實用功能的注意。
		強調品牌感性的價值，更重視次文化符碼與相對美學的應用，形式可以地方化，更可以個性化，利用契合特定對象的符碼來創造感性的認同。服膺「form follows form」的形式哲學。
國際 v.s. 地方性	符號地域性	展現跨文化市場、跨產業性質的時代美學。由於要適應不同的文化，國際風格採用的常態性文化符碼也多半是跨文化、具人類社會一般的共通性。
		講求利用地方文化符碼及地方性美學來表現形象、爭取認同。企業以其鎖定的服務市場來進行文化符碼及美學符碼的過濾與選擇，再透過設計展現其做為文化象徵的價值。
抽象 v.s. 寫實	符號驅動性	多半呈現幾何的美學，不論是機械性或有機性，都是常用的視覺符號。設計上承包浩斯時期發展出的「追求人類共通的美學形式」的主張，呈現跨文化的格局，期望把符號的表意功能發揮到極至。
		利用此類符號的親近特質來做為品牌概念的代言，發揮隱喻的效果。寫實的美學向日常生活取材，利用符號的再現，引領觀者進入生活文化的符碼當中。
靜態 v.s. 動態	符號變動性	絕對中心式的系統較傾向發展出靜態的風格，簡約、實用與國際風格也都極易同時呈現此種風格，它發散一種穩定和諧的美學，把變動視為認同的干擾，致力於提供一個穩定乾淨的閱讀空間。
		認為符號的變動本身也屬於一種識別因子。表達「變動」此一符徵所傳達的文化意涵—活潑、創新或積極的品牌概念。動態的風格服膺遊戲的美學，自身也往往形成一種創意美學。

性訴求的能力。風格至上式的系統多呈現此一風格，多元分工式的系統也經常發展爲華麗的風格。這種風格展現的是繁複的美學，往往採用後現代講究個性或復古的文化符碼來訴求認同。

不妨比較一下DELL和BENQ這兩個面對同樣市場的品牌。

DELL是一個強調直接面對消費者的企業，以電話和網際網路提供客戶最即時的服務，讓它迅速成爲全球電腦銷售的主要品牌。DELL的識別形象以它的文字標誌及電子業常使用的藍色系色彩爲主，沒有其它第三類視覺識別元素，整個視覺系統讓接觸的消費者如同置身澄清淨爽的海洋，即使置身網路購物的環境，消費者的目光除了內文資訊，就是標誌與藍色符號這兩個主要識別元件，也不會遭遇多餘的視覺干擾(圖9.12)。反觀BENQ這個標榜「享受快樂科技」的品牌，它將自己的產品定位爲整合化的網絡時尚產品，鼓勵消費者盡情享受多元的數位生活，於是選擇了大膽的紫色做爲識別的基本色彩，除了文字標誌，還伴隨著一個有豐富質感與色彩紋路的襯底圖案，這個華麗斑斕的襯底還能依不同版面做適度的調整變化(圖9.13)。

從這兩個品牌的全球網站就可以看出兩者風格的迥異：DELL延續單一的藍色，搭配黑色文字，及使用此雙色調的照片來帶領讀者導覽企業歷史，清晰簡要，欲令閱讀者一擊中的；BENQ則在使用上述的識別元素之外，還採用有機而任意變動的造型來設計按鈕及圖片外框，搭配上色彩繽紛的照片，展現多元華麗的一面。

圖9.12 DELL簡約的識別表現
資料來源：取材自http://www.dell.com

圖9.13 BENQ擁有華麗的識別圖案 攝影：陳怡儒

2. 實用或裝飾

　　從符號的機能性來觀察，實用的形象風格強調「形隨機能」(form follows function)的機能主義哲學，服膺追求滿足功能、要求表現適性的實用主義美學，「如雲朵之所以呈其形式，是為了能在空中漂浮……」[19]。實用的形象風格一如簡約風格的鄙斥裝飾，但未必要求極簡，只要是能務實地表達品牌概念的符號，無論是以絕對中心式或是多元分工的系統邏輯都可以發展出實用的形象風格。理性的品牌多走向這種風格，唯恐多餘的裝飾會分散消費者對其實用功能的注意。

　　裝飾的形象風格則如同華麗風格般強調品牌感性的價值，唯獨裝飾的手法與取材未必走向華麗繁複，反而更重視次文化符碼與相對美學的應用，形式可以地方化，更可以個性化，利用契合特定對象的符碼來創造感性的認同。這種風格可以說是源自廿世紀二〇年代裝飾主義的美學，也可以從八〇年代的激進裝飾主義的看到影響，服膺「形追隨形」(form follows form)的形式哲學，許多風格至上式的系統架構都發展出此一形象風格。

　　我們可以比較一下生活工場和ANNA SUI這兩個品牌。

圖9.14　實用風格的生活工場 攝影：陳怡儒　　**圖9.15　ANNA SUI的專櫃風格** 攝影：蕭淑乙

生活工場的講究實用，可以從它樸實的標誌開始，在綠色的方塊上，以無裝飾的黑體字打上「生活工場」；賣場的空間都保留給商品陳列，不刻意做感性空間的保留，也不強調視覺環境的特殊營造；商品本身的品牌標示，也是清一色的標準字型與素色塊面底，不需要其他煽動感情的文字。生活工場可以說從產品開發到賣場營造、再到平面宣傳，都從實用面來考量，也自然呈現實用的風格(圖9.14)。

　　ANNA SUI是華裔服裝設計師及她自創的同名品牌的專門店，時尚報導WWD曾評論她為「紐約時尚界中的魔法師，絕對擁有迷惑的法力」。ANNA SUI的品牌風格從化妝品、服飾，到專櫃、專門店都散發繽紛的魅力。在90年代末期，化妝品包裝趨於簡單化、透明化的時代，ANNA SUI就創造出一系列集古典、優雅、華麗於一身的彩妝品；而ANNA SUI服裝最獨特之處在於擅長於使用對比、強烈與大膽的色彩，並以格子、點點、碎花做裝飾，展露出一種錯綜複雜但又充滿層次的獨特變化。ANNA SUI的整個專櫃漆成濃郁的紫色與耀眼的紅色，搭配上綴以復古花飾的標誌、黑色櫃架，以及許多細節上的襯飾，將情境裝飾出ANNA SUI特有的風格(圖9.15)。

3. 國際或地方性

　　如果觀察符號的地域性，則符號不只會呈現地理環境的差異，還會表達背後所象徵的文化差異及不同的美學趣味。從符號的地域性來觀察，跨足或意欲投入國際市場的企業，需要一套足以適應不同市場族群與消費文化的識別系統。於是，國際風格必然展現了跨文化市場的時代美學。這種美學還有相當幅度的跨產業性質，往往可以同時出現在消費性商品產業、國際銀行或國際飯店……不同業別上，消費者很可能都會有近似的審美感受。由於要適應不同的文化，國際風格採用的常態性文化符碼也多半是跨文化、具人類社會一般的共通性。

　　地方性風格則是講求利用地方文化符碼及地方性美學來表現形象、爭取認同。企業以其鎖定的服務市場來進行文化符碼及美學符碼的過濾與選

擇，再透過設計展現其做為文化象徵的價值。這兩類型的風格，並無系統結構上明顯的偏好。唯獨，有較多絕對中心式的系統走向國際風格，而多元分工的系統往往給地方性風格更大的發展空間。

不妨比較HSBC和新竹商銀。

標榜「環球金融，地方智慧」(The world's local bank)的匯豐銀行，並未就將形象設計定位在地方的層次，反而是以形象國際化、服務地方化為訴求。HSBC的幾何形標誌，將H字形高度抽象化，這雖然是Henry Stainer早在上個世紀國際風格流行的年代即已完成的設計，在今天看來仍然不顯老舊（圖9.16）。在HSBC全球的營業處或網站系統，消費者都可以清楚地接觸到以HSBC幾何形標誌及標準紅色為首的識別設計，系統形式單純，無論旅行者走到何處都可以見到熟悉的形象，都說著同一個口號，這是國際風格的特徵。

反觀新竹商銀這個台灣在地的銀行，雖然企業標誌呈現少許的幾何形式，但是本地人更容易看出標誌使用的「竹」這個漢字符號及「竹蜻蜓」這個圖像符號的內容，這也都是取材自本地文化符碼之舉，明顯標示出所欲取信的企業對象。這些帶有強烈本地色彩的符號同樣頻繁地出現在企業的文件上及宣傳設計上（圖9.17），頗能讓人憶起童年過往的故事，也能帶出鄉土情懷的溫馨，成為與HSBC極為不同的地方性形象風格。

圖9.16 HSBC的國際風格 攝影：王小萱　　　　　**圖9.17 新竹商銀的地方風格** 攝影：陳怡儒

4. 抽象或寫實

抽象或寫實是從符號的驅動性來觀察。符號的驅動性係指符徵受制於符旨的程度，驅動性因肖像程度而有別：與所描繪的事實物件的相似程度愈高，驅動性愈高，意即，抽象程度愈高者，驅動性愈小，任意性也愈大，意義的封閉性也就愈低。

使用抽象的符號做為企業形象的表現介面，多半呈現幾何的美學。這種設計，向上承襲自包浩斯將藝術與工業技術結合的教育，用抽象的設計方式（形式主義）發展出「追求人類共通的美學形式」的主張，[20]可以避免寫實意義的限制，呈現跨文化的格局，期望把符號的表意功能發揮到極至。

使用寫實的符號做為企業形象的表現介面，則計畫利用此類符號的親近特質來做為品牌概念的代言，發揮明示兼隱喻的效果。企業選擇寫實的符號讓閱聽人較容易進入情境式的體驗，增加形象的感動力。寫實的美學可以回歸寫實主義—向日常生活取材，利用符號的再現，引領觀眾進入生活文化的符碼當中。

我們可以比較IBM和Apple這兩個品牌。

保羅‧蘭德在上個世紀六○年代開始為IBM建立起的識別系統，始終伴隨著藍色巨人一起成長。它純文字的記號式標誌，加上視覺工學考量的橫紋設計[21]，讓這個主要象徵符號充滿抽象之美，又飽含理性技術的哲思（圖9.18）。這種不拘泥於寫實意義的符號表現，讓這個企業品牌有著崇高、冷

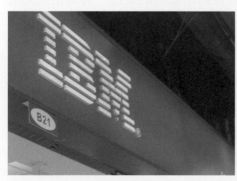

圖9.18 IBM的抽象風格 攝影：蕭淑乙

圖9.19 Apple的寫實風格 攝影：沈信宏

峻而威嚴的外觀，這種形象也讓它得以涵蓋諸多不同產品，橫跨全球市場，成為科技產業的象徵。藍色之所以成為電子科技產業的常用色彩符號，無法擺脫來自IBM的影響。

　　站在IBM對面的，是Apple。蘋果公司在冰冷的科技產業中選擇寫實的符號「Apple」做為企業名稱及圖像標誌，即在打破「科技非人性」的迷思，於是選擇了亞當夏娃咬了一口的蘋果（從此展現人性）做為主要的象徵符號與定義符號，隱喻蘋果電腦的人性化與易親近的特質。這種寫實符號的運用，同樣延伸至產品的包裝圖案及麥金塔電腦操作系統的介面設計上（圖9.19），成為呼應品牌概念的風格策略。

5. 靜態或動態

　　從符號的變動性來觀察，在識別系統中各種元素的符徵表現可以呈高度穩定，也可以較任意地變動，因此就會出現視覺上的動靜差異。

　　大多數的企業服膺識別元素應放諸四海皆準、維持絕對一致性的嚴格規範原則，對於識別符號的表現，自然也要求其高度的穩定性，以便容易執行與管理，因此視覺形象即呈現高度穩定的靜態風格。絕對中心式的系統較傾向發展出靜態的風格，簡約、實用與國際風格也都極易同時呈現此種風格，它發散一種和諧安定的美，把變動視為認同的干擾，致力於提供一個沉穩、有條理的閱讀空間。

　　動態的風格則非必然指使用時間性媒體所呈現的動態，而是指能挑戰視覺上的絕對一致性，將符號的變動本身也納為一種識別因子（符號）的表現手法。企業同樣可以將此種變動形式透過表現原則的訂定加以延續，形成整體動態的風格。這類型企業通常將象徵符號（如標誌或吉祥物）設計成在相當基礎上得以自由變化的形式（基礎在於「動態」原則的訂定）（如MTV），或者利用多元分工的系統，讓不同的識別元素交互組合，也能形成動態的視覺效果（如法國傳媒公司Pathé或台塑加油站等）。

企業採取動態的形象風格，多半在表達本身強調活潑、創新或積極的品牌概念，它恰好也是「變動」此一符徵所傳達的文化意涵。動態的風格服膺遊戲式的美學，呈現活潑的旨趣。在市場眾多的形象表現中，由於動態風格仍遠在主流之外，使得它往往也形成一種創意美學，散發獨特的魅力。

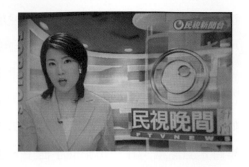

圖9.20 民視靜態平實的風格 攝影：王小萱

不妨比較兩個傳播企業，民視和Pathé。

「民間電視台」是在台灣經營得頗成功的無線電視公司，識別標誌是一個圓形外框內圈一個實心同心圓，加上白色圓點構成的幾何化「眼睛」（圖9.20），並始終以單一藍色表現。這隻眼睛應用的層面從平面的名片、信封等文書用品，到立體的採訪麥克風、攝影機體、SNG轉播車，都維持高度穩定的一致性，即使在動態媒體上，它也是堅持安靜地固守在螢幕的角落。這隻眼睛雖然不若CBS或富士電視台所擁有的那般有造形設計特色的眼睛標誌，但是民視做為強調守護本土的傳播企業，選擇在形象表達上以靜態、穩定地重複曝光，來傳達平實而自信的特質，似乎也恰如其分。

與民視極端不同的例子是Pathé。

這家在法國及荷蘭擁有280家戲院的法國傳媒公司，於2003年更換的新形象中，舊有的公雞標誌變成了"Charlie"——兼具吉祥物功能的標誌。

圖9.21 Pathé的動態風格 資料來源：http://tw.adobe.com/print/features/landor/main.html
©Pathé標誌版權為Pathé公司所擁有

這個圖案很自豪地用漫畫式的氣泡說出公司的名稱。幾個不同的圖像元素可以讓Pathé的設計人員隨時混合及重組：根據Charlie的姿態、顏色、及"Pathé"或"P"是否出現在說話氣泡內，讓標誌本身有數個不同變化的組合(圖9.21)。在某些情況下，說話氣泡也可以不伴隨Charlie而獨立出現，例如在企業的網站上，這個氣泡不斷獨立出現在頁面的結構上，有時是襯底，有時是對話框；在一份平面手冊中，它可以出現在一張大的嘴巴旁；而在設計人員的創意下，Charlie也可以在巴黎街道上的壁面廣告上搔首弄姿，變化出令人難忘的形象。Pathé的動態式識別形象，讓該企業表現出強勁的活力，也正是該企業一心要向外界宣達的。[22]

形象風格的抉擇

　　無論是簡約或華麗、實用或裝飾、國際或地方、抽象或寫實、靜態或動感，都應屬企業形象的相對表現樣貌，是符號性質的兩極表現，並非所有的企業各取一極而立，反而大部分的企業是居於這兩極之間。所以，寫實的符號通常也會透過一定程度的抽象化設計程序，來開放符號表意的功能；同樣地，企業取用地方文化的符碼，也可能添加國際符號於其上，好跟更地方風格的競爭者區隔。於是，簡約中帶著些許華麗的色彩、實用中偶現裝飾的風格，都可能在市場中成功地運作。

　　上述的幾種風格，在分類上也非彼此互斥的。簡約可以同時是實用的(如生活工場)，也可以是抽象的、或國際的(如IBM)；動態的風格可以是華麗的(如MTV)，也可以是地方與國際交織的(如Pathé)。這些風格差異的關鍵，主要繫於設計者如何定義系統符號的屬性。事實上，設計者在進行視覺風格的構想時，就可以從符號的數量性、機能性、地域性、驅動性與變動性等五個面向來進行思考，看看企業適合各以何種風格來滿足經營策略下的形象目標與擬訂出的品牌概念，繼而再決定應該以何種系統邏輯與符碼策略來完成企業的視覺識別系統。

註釋

① 參閱陳新漢(2002)，審美認識機制論，中國：華東師範大學出版社，p.39-40。

② 參閱朱狄(1988)，當代西方美學，台北：谷風出版社。

③ 參閱Schmitt, Bernd, and Simonson, Alex (1997), *Marketing Aesthetics*, US: Bernd H, p.33.

④ 取材自愛車玩家，http://news.chinatimes.com/Chinatimes/ExteriorContent/CarPro fessional/car-content。

⑤ 參閱黃天中、洪英正(1992)，心理學，台北：桂冠出版社，p.565。

⑥ 參閱陸祖昆譯(1988)，創造性心理學，台北：五洲出版社。

⑦ 同註③，p.41。

⑧ 參見http://www.alessi.com/azienda/storia5.jsp。

⑨ 參閱花建(2003)，文化＋創意＝財富：全世界最快速致富產業的經營KNOW-HOW，台北：帝國文化出版社。

⑩ 參閱中國時報，2005/07/25，A6。

⑪ 參閱Harle, J. C. (1986), The Art and Architecture of the Indian Subcontinent, London: Penguin Books, p.469-470.

⑫ 相對於一般企業予人的價值私有化──以交換私有利益為價值。

⑬ 取材自中廣新聞網2003年07月03日。

⑭ 集體參與式的品牌需藉由吸引消費者至特定空間進行消費，個別參與式品牌則可脫離原產地的限制，任由消費者自行購買體驗。

⑮ 參閱羅蘭・巴特著，許薔薔等譯 (2002)，神話學，台北：桂冠圖書，p.171-177。

⑯ Schmitt與Simonson認為藉由美學來進行識別管理時，最重要的任務之一就是：將企業及品牌與某種特定的風格連結在一起。唯獨，他們的論述偏重在美學上。

⑰ 同註③，p.23-24。

⑱ 同第八章p.207所言的邏各斯中心主義，追求一種完全理性的語言以完整地再現現實世界。

⑲ 建築師路易斯・蘇利文有關形隨機能說的名言。

⑳ 參閱Heller, Steven & Chwast, Seymour (1988), *Graphic Style- from Victorian to Post-Modern*, US: Abrams, Inc, p.110-117.

㉑ 蘭德為IBM的標誌加上橫紋，是藉橫紋來引導視線，降低原本 "I"，"B"，" M" 三個字母因寬度不一形成的視覺干擾，增加整體性。

㉒ 參見Matt Davidson, (2005), http://tw.adobe.com/print/features/landor/main.html

參考書目

Dewey,J.(1929,1958), *Experience and nature*, NY: Dover Publications Inc.

Droste, Magdalena (1990), *Bauhaus*, Germany: taschen.

Feldman, Edmund Burke (1996). *Philosophy of Art Education*, NJ: Prentice Hall.

McCRACKEN, G. D. (1986), Culture and consumption: a theoretical account of the structure and movement of the cultural meaning of consumer goods, *Journal of Consumer Research*, Vol. 13, June.

Schmitt, Bernd, and Simonson, Alex (1997), *Marketing Aesthetics*, US: Bernd H.

Solomon, M. R. (1983), The role of products as social stimuli: a symbolic interaction- ism perspective, *Journal of Consumer Research*, Vol.10. December.

Williams, Raymond. (1981/1995), *The Sociology of Culture*, NY: Schocken Books/ Chicago: University of Chicago Press.

王逢振(2000)，文化研究，台北：揚智出版社。

朱狄（1988），當代西方美學，台北:谷風出版社。

花建(2003)，文化＋創意＝財富：全世界最快速致富產業的經營KNOW-HOW， 台北：帝國文化出版社。

黃天中、洪英正(1992)，心理學，台北：桂冠出版社。

陸祖昆譯(1988)，創造性心理學，台北：五洲出版社。

羅蘭·巴特著，李幼蒸譯 (1998)，寫作的零度──結構主義文學理論文選，台 北：桂冠圖書。

羅蘭·巴特著，許薔薔等譯 (2002)，神話學，台北：桂冠圖書。

第 **10** 章

形象語境

設計一個理想的體驗情境

「不是強者生存，也不是最聰明者生存 ，而是最適者生存。」

——達爾文

　　走進Discovery Channel的商店，會發現怎麼某些區域有聲音，某些又沒有；才一個轉角，就出現了交織的自然聲響、怡人的音樂及影像。似乎每一處都有驚奇，消費者不知道接下來會聽到什麼，就看他(或她)發現的是哪一塊神奇的領地。來到這個商店相當於一趟發現之旅，帶來無比的興致。店內所有的音樂與聲響都是出售的，消費者既可以將這些樂趣帶回家中，也可以在日後的回憶或電視頻道前，屢屢重溫這種獨特的品牌體驗。

語境

　　什麼魔力使消費者對Discovery Channel的知性印象聯結到個人的生活當中？什麼因素讓一個電視機盒子中的印象，轉變成生活情調或知性人生的憧憬？什麼道理讓Discovery Channel的形象如此不同於其它品牌？

　　「語境」或許可以解答。

套用符號學的概念，我們所稱的「語境」，是我們面對符號時，用來決定意義的參考情境，彷彿一片滋生所有「意義」的環境，定義彼此，共存共榮。Discovery Channel商店充分利用消費者閱讀經驗的再造：語境的模塑來強化體驗的連結，建立一個獨特的品牌形象。

形象符碼是抽離了雜駁的環境意象之後的一種精緻語意形式。就企業而言，任何的形象訴求終歸要面對閱聽人的解讀。於是，語境就發生作用了。為什麼一只鑲著PRADA的皮包，無論是品牌的標誌、皮包的款式與做工都無可挑剔，一經宣告為仿冒品，就似乎價值儘毀？原來，PRADA的名牌意識是消費者構築在語境中的認知，是一種經驗語境；仿冒品的劣質形象，同樣也是一種經驗語境，當它被安置在PRADA的皮包上時，成了另一組參考的語境，於是就發生此PRADA不同於彼PRADA的認知，即使再唯妙唯肖的拷貝，仍然不敵一個抽象的概念。原來，解讀品牌價值的任務、定義形象的權力，並不在品牌本身、不在產品本身、也不單純在消費者本身，它在「語境」的互動中轉動著。

語境隱含著一種「場」的概念。它表示置身其間的意義形式，具備有某種特定的結構關係，彷若本書第二章我們提及視覺符號的閱讀層次時，討論到整體意義的生成在於符碼的辯證。語境的概念，便是此一形象辯證「場」的結構總稱。設計者便是透過語境的安排，令形象符碼得以穩穩地安置於成義符碼的情境中，協助其中各符號意義的傳達；閱聽人也透過所置身的語境，參照腦海中個人的經驗、社會文化知識等語境去認知與感受，完成形象的傳達。沒有任何的符號可以脫離語境而獨自形成意義；從個人最細微的心理認知過程，到外在的環境影響因素，無不左右我們對某一特定符號的解讀，形象符碼自然不會例外。

符碼與語境

上一章我們在形象符碼中論及文化符碼與美學符碼等影響形象解讀的

象徵系統，著重於「符碼」系統內訊息意義本身的研究。本章所探討的「語境」，則屬於意義在訊息中的結構關係。「符碼」的象徵系統要發生作用（產製意義），需要靠「語境」的結構來完成。語境是安置符碼的溫床，企業視覺識別系統的設計就是爲企業的形象符碼豎立一個穩定、一致、成義的語境，而企業或品牌形象的推廣更是巧用符碼、善用語境的創意工作。2002年1月的某一天，來往於台北南京東路與敦化北路口的行人們會發現，一棟十三層大樓頂的外牆上鑲掛了一台福特ESCAPE的實體車，車輪軌跡橫跨兩棟大廈樓面往上延伸至車體，一句文案直直落下「路是Escape走出來的」。這不是藝術家的裝置藝術作品，而是汽車業主在戶外廣告表現上的大膽創作，讓路人嘆爲觀止，也吸引了大批媒體的關注。也因爲把實車掛在大樓外眞是史無前例，引起了相關主管單位對於「公共安全」上的疑慮，在完工後第十天，懸掛車體部份就被市政府工務局因「公共危險」原因予以拆除。不過，拆除之後的原有廣告牆面並沒有閒著，用路人馬上又被一行更新的文案所吸引：「第1000台Escape已由小馬哥訂走」。這則訊息同樣受到了媒體的持續報導。這個事件之所以値得提出，是由於業者針對本身所製造出的社會事件，巧妙地運用它做爲新訊息設計與解讀的語境，在第一幕的認知與印象未消退前，便立即補上第二幕的符號，讓第二幕的符號得以銜接上先前的展示，連同利用工務局的行動這兩層訊息構成的語境，令原本由於「安全堪慮」的判定而可能損及福特汽車的形象，也因此莞爾收場，創意表現令人印象深刻。事實顯示，在ESCAPE當年一月五日上市後，不消十日訂單就超過一千輛，比原先預期在農曆年前達八百輛的目標，提前完成。①

語境的三種面向

　　語境是相對於符號元件的概念，企業在推廣形象上免不了要面對諸多不同的語境，這些語境並不獨立運作，而是交互作用，大體上以三種面向一齊爲企業編織形象（參見圖10.1）：

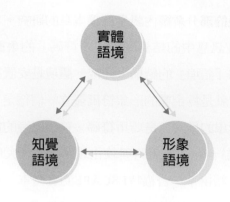

圖10.1 語境的三種面向

1. 實體語境

實體語境是符號的形式環境，也就是它所存在的具體環境，包含的範圍可由近而遠、由小而大，都有可能扮演左右意義的參考架構。例如報紙上的一則品牌廣告，廣告稿、乃至報紙本身，都是當中品牌標誌此一象徵符號的實體語境。報紙的價值會轉移到刊載於上的廣告，成為評價的一部份，也會影響品牌象徵符號的閱讀印象。而閱報的場合，同樣構成另一層更廣的語境。

2. 知覺語境

任何符號意義的生成，都是閱聽人透過經驗與社會化過程中累積的短期與長期記憶，進行提取、對比之後才賦予符徵一定的意義。某些具備相當的共通性，屬於社會化的範疇，某些則與個人的獨特經驗有關，不論何者，都屬知覺語境的一環。知覺語境可以類比為人們腦中所存有的資料庫，在此一資料庫中，和形象符碼的閱讀有關者，至少包括個人經驗語境、社會文化語境與時代語境。個人經驗語境係指有別於人們社會化過程中透過教育等共同化方式(社會文化語境)所累積出的個人化體驗，呈現較大的認知差異；時代語境則是以時空為切面，為不同時代所醞釀的環境因素認知。當閱聽人進行形象符碼的閱讀時，這些語境會同時與傳播者規劃實體語境時所擁有的知

覺語境相重疊。重疊的部分愈多，表示傳播者(企業主)與閱聽人對識別的定義與形象的感受愈吻合，形象傳達也會愈成功。企業進行行銷傳播的設計前，總會策略性地鎖定目標市場(targeting)，並對這些消費對象做區隔變項的徹底了解(如年齡、教育、收入或生活型態…等)，而對自身品牌的個性，也會從消費者的角度予以擬人化訂定，這些前置的工作，便是在確定傳播者與閱聽人雙方的經驗語境範圍，尋求最大的交集，以便駕馭形象語境。

3. 形象語境

　　形象語境是實體和知覺語境作用後所構成的整體形象符碼的認知與評價，可以做為對該品牌或與他品牌形象評估的重要參考。形象語境由實體及知覺語境的共同作用發展而來，也會繼而成為個人知覺語境的一環，用來評估實體語境中符號的意義。對企業而言，形象語境也會成為企業製作實體語境的參考藍本，企業透過形象稽核取得的市場印象便是典型的形象語境。

　　從符號學來看，識別符號的符徵與符旨的二元關係，構成閱聽人識讀該符號的基本認知。這種起源於實體語境的判斷，當然還必須憑藉知覺語境的參照解碼。唯獨，此一解碼過程，在形象面而言，已經非單獨符徵與符旨的提取，還牽涉到藉助各種符徵與符旨(一級構成)的統合性再理解(二級製碼)(圖10.2)。運用知覺語境去涵蓋、定義實體語境的行為，雖然只是我們

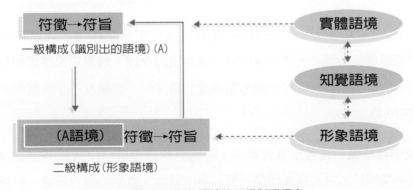

圖10.2 形象語境的二級製碼程序

一般的知覺程序，但藉由二級構成的組織來回顧一級構成的可能安置，對於設計師而言卻特別重要。尤其在實體語境的操作下，如何在人們心中安置形象語境，正是形象設計師主要的工作。

　　不論標誌、文字或色彩等企業識別的視覺元素，它們主要透露的意義都停留在一級構成的層面。在這個層面上，各種元素符號都充當識別的介面，當閱聽人以知覺語境去觀照一級構成的形式與相應意義時，隨即進入二級構成的概念化程序，反映出來的是個體與整體的意象、風格、審美心理。這些二級概念終將回頭定義一級符號所代表的實體（企業），因此，一級符號與蘇珊‧朗格(Susam k.Langer, 1895-1982)所提及的「一般符號」無異：「它僅僅是一個記號，在領會它的意義時，我們的興趣就會超越這個記號本身而指向它的概念」。但這顯然對企業識別設計而言是不足的，我們不能讓閱聽人流於一般閱讀的知性經驗，因此它還要兼具「藝術符號」的特性，即「內容與符號本身的一體化，並在人們的體驗而不是推理中被發掘出來。」②亦即，藉由二級構成的製碼程序，閱聽人若能體驗一級符號的所指，當能使視覺元素有別於一般符號，成為藝術性的工具。一位識別設計師的形象塑造工作，除了做一級符號的創造之外，更重要的便是藉由二級構成的體驗創造來塑造形象的感染力。因此，如何開發形象語境是另一環設計的重心。

實體語境的結構

　　三種語境面向會在形象符碼的雙層級構成中交互作用，在這些面向中，實體語境又是設計者藉以操作另二項語境的介面，透過它來落實知覺及形象語境的策略。設計者在一趟形象傳達的路徑中，需顧及不少實體的語境結構（圖10.3）：

1. **符號中有符號：**各種視覺元素中，符號與符號會搭建出彼此關係上的語境。如企業標誌，它的存在便是一種形素、彩素、質素的組合環境。根據第

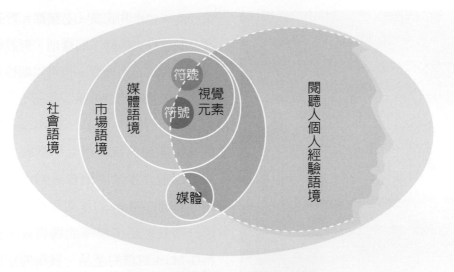

圖10.3 閱聽扮演角色參與的各種語境

六章所述，以標誌這種象徵符號而言，往往也集合了數個形象的概念，各個概念的成立，決定於彼此的成義關係。這種符號與符號間的關係，藉著人類視覺上的完形心理，架構成一個令人得以理解的完整意義。在這樣一個創造意義的過程中，各個符號都與其他符號構成彼此的參考語境。圖10.4台灣ㄟ店的標誌，中央原先並不存在的台灣地圖只有當週邊花朵、綠葉、飛鳥、土厝、手掌等符號組合在一起時才會浮現出來，只要缺少一項，都會影響「台灣」造型上的識讀。再者，土厝之所以成爲「土厝」，而非其它性質的屋舍，也賴中央的「台灣」來延伸其文化上的指意。實際上所有形象符碼的語境關係，都是這一種集縮性語境的對比形式的投射。

圖10.4 台灣ㄟ店的標誌
©台灣ㄟ店標誌版權爲台灣ㄟ店所擁有

2.形象符碼所寄託的媒體環境：識別系統的應用語境

當象徵符號被運用在傳播媒體上時，媒體性質、媒體內容與表現形式都成了閱聽人解讀形象的參照語境。當台灣的G-Mark（設計優良產品標誌）貼附在商品上時，無非是在告訴消費者，兩者之間價值等同的關係。消費者

形象語境

253

圖10.5 台灣G-Mark商品推廣展售會
攝影：陳志勇

對於此一標章的認識，必須仰賴對該產品的感受來移轉。同樣地，對該標章有所認知的消費者，也可以期待藉由此一標章的認證，賦予產品一定的信心。與台灣G-Mark一道出現的口號「將夢想創新，讓生活歡欣」，則可以進一步鞏固消費者的肯定印象。台灣G-Mark的推廣單位在促銷設計優良產品所辦理的展售會，獲得G-Mark認證的產品、展場的空間及視覺設計都會共同作用，成為固定「設計優良產品」的成義語境（圖10.5）。

因此，在識別設計的工程中，我們都會對象徵符號所使用的語境進行統整設計的工作，以便確定它與形象符碼在解讀上的一致性。形象符碼在語境的概念中，不是一成不變的，要製造一個富「感染力」的體驗環境，便需刻意營造每一個消費者接觸情的氛圍，因為每一個接觸的時間與空間點都衍生為另一個交錯對應的解讀語境，一味地重複固定的形象符碼，無法形成「生動」的體驗，形象感染力也會相對削弱。

在十八世紀的英國，由於先前市井招牌氾濫，時有砸傷行人的不幸事件發生，於是英國女皇在1792年頒佈了一道禁令，嚴格規範招牌的尺寸，一時之間，商家失去了最主要的宣傳媒體，於是開始盛行起一種名片型的貿易卡(trade cards)，商家竭盡所能地將販售訊息或經營資訊設計在小小的版面上，於是成了內容豐富、表情生動的形象語境。③甫進入廿世紀，歐洲又刮起一陣廣告郵票的風潮④，商家利用郵票做為形象的宣傳媒體，在更小的空間中，埋入形象感染的因子。可見儘管尺寸大小有別，即令郵票方寸之幅，還是擁有形象語境塑造的潛力與魅力。回到當今普遍的名片形式上，雖然訊息的內容簡化了，語境的功能依舊，從材質的應用，到基本識別元素的選擇

與編排，都是閱讀者參考的語境，也都是形象生成的根據。至於視覺系統中更負廣告任務的其它媒體，或許每次傳達的主題因不同的目標任務而異，但是從品牌概念衍生出的形象符碼，仍或隱或現地藏身在內容的視覺形式中，形成一種必然的隱喻形式。

3. 承諾符碼所建構的訊息環境：服務／產品／訊息等語境

企業承諾符碼使用的介面如服務／產品／及相關訊息等也構成消費者解讀形象的參考語境。除服務及產品之外，企業對外提供的資源，包括資訊服務、人員服務、售後服務等皆然，從而衍生出的資訊類型、資訊品質、人員溝通素質、服務態度、服務空間的設計…等，都是構成接受服務者形象辯證與成義的語境，企業不應有所輕忽。百貨公司或購物中心每年總要來個內部換裝，調整服務空間的設計，便是要提醒內部員工與消費大眾，本公司隨時在注意時尚潮流的變化(圖10.6)。

品牌產品的使用經驗，往往是我們決定下一次購買的依據，也是我們品頭論足的參考語境。台灣部分人士喜歡到中國大陸享用滿漢全席，享受的不是九十九道可口的佳肴，而是如皇帝般能在宮廷中一道道享受嬪妃服務的

圖10.6 日月光國際家飾館換裝前後一隅 攝影：陳志勇

尊榮感受。體驗流程的設計，是該餐廳最重要的產品內容。這些內容的設計，無非是擴大形象的感受，成為「滿漢全席」最令人津津樂道的部分。自從二十世紀末「體驗經濟」來臨之後，我們發現，無論是服務或產品，講究的幾乎都是「體驗情境」的設計，如同我們前述提及，「語境」設計便是為消費者準備的體驗空間。事實上，透過服務帶給消費者的印象，一點一滴感受偶有不同，然而彼此卻成為整體印象的語境符號，每一次對同一企業或品牌的經驗，隨著語境元素的增加，消費者在心理上也進行形象的調整。所以密集的廣告容易奏效，是因為強化了同質的語境，也疏離了自身過去、乃至可能造成形象混淆的競爭企業（品牌），降低了辯證的複雜度。

整合性行銷傳播便是統合在語境的概念下，進行符號分工的概念；同樣地，它的成敗也決定於語境的連續控制上是否經精準與得宜。台灣政府為了推動生活環境品質的健康與提升，在2003年辦理「無煙餐廳」的標誌徵選，做為整個活動計劃的開端，在隨後一連串的餐廳認證與形象的宣告之後，衛生署便將推廣的工作交付予各地方縣市政府的衛生局辦理。當年，台中縣衛生局沿用中央頒定的認證標誌，不過在標誌中再簡單地加入能代表地方的符號，既不浪費既有的形象資源，借用了中央政府經營出來的語境，也延續部分已有認知者的語境。另外，台中衛生局也將此一活動與縣政府同時正在推動的「兩馬觀光活動」結合，挑選鐵馬路線上的無煙餐廳做示範點，並與地方藥粧連鎖店洽商提供用餐者戒菸貼布，透過健康的休閒運動、健康的用餐環境與家庭成員的健康維護工具(貼布)，構成語境的銜接與解讀上的交互支援，於是在任何一項活動點的訊息，除了自成意義之外，也形成「無煙餐廳」的參考語境。又，各活動點形成一個連續解讀的語境，由於其規劃上的各個主題(theme)構想訊息具備符徵、符旨的差異變化但語境指意卻有相似性，構成良好的整合效益，形象得以益形鞏固。

4.形象媒體置身的傳達環境：市場語境

形象媒體脫離了消費者的思考，便失去了意義；消費者暴露在媒體訊息的時間與場合，有時決定了形象符碼的釋義。市場語境一如消費市場的波

動特性，瞬息萬變，競逐其間的形象媒體無法永遠「以不變應萬變」，而是應時時掌握消費者的語境動向，做同步的設計，由消費者端來促進形象。企業會委託公關公司長期監控市場形象、蒐集市場反應，是市場語境的考量；品牌會在不同的節慶配合推出相應的廣告或活動，是市場語境的考量；品牌會在銷售下滑時進行重新定位，也是基於市場語境的考量，以免「形勢」左右了品牌苦心孤詣建築起來的形象。

形象語境的特性

　　形象一旦成為參考用的語境，就能讓品牌在既有的基礎上發展它與消費者之間的關係。如何運用形象語境，可以先從它的特性來觀察：

1. 形象是一組意義不斷浮動的符碼

　　閱讀一則廣告時，消費者習慣上總會往角落去搜尋廣告主的商標，再將它與廣告內容畫上等號。雖然一個商標，會因為閱聽人的內在辯證形成固定的意義，但此一意義不過是相對固定的產物，會隨著出現的媒體內容、傳播時機與場合等語境，而對於所代表的企業形成不等的印象。也就是說，對閱聽人而言，識別符號或形象符碼即使具體的形式不變，其傳達的意義卻非恆常不動的，它反而會隨著語境形成參照解讀的效果，處於一種不斷浮動的狀態，一旦語境有所差池，閱聽人對企業形象的認知就可能大相逕庭。世界知名的石油品牌EXXON過去一直是全美大專畢業生每年票選最希望前往求職的十大夢幻企業之一，但自從1989年發生阿拉斯加漏油事件，未能有效處理污染，釀成近25萬隻海鳥、2800頭海獺及不計其數的魚卵、植物的死亡，形象因而大壞，EXXON從此就與十大絕緣。同樣地，一旦傳出狂牛症的病例，不管是進口的牛肉或牛排店就會開始受到影響。原因無他，是語境在下定義，企業主不能顧了前端，卻忽視了後者，這也是我們上文提及的「市場

語境」的影響。企業主不要天眞地以爲有了一個有特色的標誌或一套優美的視覺識別系統，就可以高枕無憂地享有良好的形象了，殊不知這不過是個開端而已。企業形象塑造的活動，是一個從不歇止的工程，必須時時維繫在黃金時期的生命週期當中。

2. 語境是閱聽人扮演角色參與的空間

形象既是一組浮動意義的符碼，閱聽人事實上是意義的出口。只有閱聽人的認知與感受才構成實質的意義。不論是正讀或誤讀，都代表一種解讀的結果。其中，閱聽人個人的經驗語境與社會語境雖然扮演最主動的角色，其餘如圖10.4所示左側的各類語境同樣是設計者提供予閱聽人做意義辯證的參考要素。這些語境性質可以活潑生動，也可以教條而嚴肅，雖然都會協助固定形象的指意，感染力卻不同。往往，越能令閱聽人投入的語境，越能產生感染的效果。美國每年在國防的募兵工作上投入高額的廣告預算，委託廣告代理商拍攝極富情境感染力的電視廣告片，便是鑒於過去政府政令宣導的枯燥形式成效不彰，轉而投入語境的開發，藉由閱聽人視聽經驗與語境的心理參與，內化爲個人經驗的一部份。圖10.3左側的語境存在的目標，便是在提升右側語境（個人經驗語境）的共鳴，以有效率的方式開發體驗，令閱聽人形成相契的經驗語境。因此我們看到，形象廣告往往有別於商品廣告或促銷廣告，並不以實質利益爲訴求，而多以創造心理的體驗爲手段，提供閱聽人扮演角色的參與。Intel推出PentumIII及Pentum4的形象廣告中，都是以三個漆滿藍色的光頭男人(Blue Man Group)在一片純白的空間中大玩潑灑藍色油漆的肢體遊戲，在一片推崇本身產品特色的品牌形象廣告中，Intel的形象廣告顯得格外另類，它的訴求是隱晦的，但是比起明示性的證明型或證言式的廣告，提供了更多閱讀者角色參與的想像空間，恰好彰顯了Intel追求創新的形象取向。

在廣告中，識別元素如標誌、企業全銜或品牌名等，屬於明示意義的符號，語境提供的則是隱含義發揮影響力的符號場域，當中選擇的任意符

號，都會成為前述識別符徵的符旨，尤其當符旨關係較不直接或不具體時，隱含義便會打破認知的藩籬，任其聯想盡情飛舞。

3. 語境的隱喻功能是形象訴求的主體

語境可以說是形象設計最能開發訴求的空間，也是最具潛力的工具。宛若我們觀察一個人，認識名字、知道長相，未必就見到了真實的形象，也未必有具體的印象。唯有再透過聽其言、觀其行，才能逐漸有較明顯的形象輪廓。設計者透過情境的模擬，將隱含的意義與閱聽人個人的腦中經驗彼此滲透、交融，做為相關企業識別元素的形象闡釋基礎。因此當閱聽人下一回再見到一個企業標誌時，他的印象不只是象徵符號的圖案本身，而可能是整個語境體驗的重溫。象徵符號只是累積形象的媒介、喚起閱聽人腦中對企業總體印象的線索，脫離存在於閱聽人腦中的形象語境的聯繫，便不具形象意義。我們如果將識別標誌比擬為企業（識別）的符徵，符旨是此一企業之名，形象便是其外延的意義。此一意義以隱喻的形式存在於語境中，也化身為語境，回過頭來賦予標誌意義。單一符號並無隱喻的功能，隱喻只發生在語境的作用之後。雖然單一符號，透過閱聽人的解讀，可能因個人經驗語境的加入，而呈現隱喻的分歧看法，但是透過更主動的語境設計，來包圍、烘托符號，便能將隱喻收歸為自己（企業）的形象表徵。

4. 形象語境更容易對感性品牌發生作用

當今社會，品牌的力量不僅表現在「市場佔有率」，更表現在「心靈佔有率」上。⑤相較於理性品牌著重於功能性需求的滿足，需要消費者更多知覺上的判斷，感性品牌仰賴的情感因素更需要形象語境提供的支援。消費者對品牌的偏好度往往會反映在購買感性商品的決策上，業者利用喚起形象語境的銷售點(POS)設計，便是將消費者對品牌既有的印象現場轉化為購買的刺激，做為行動的根據。善於利用美學符碼與文化符碼來創造風格的感性

品牌，多格外注重形象語境的作用，台灣的金飾品牌市場特別喜愛將電視廣告中的代言人製成人形立牌立於金飾店前，多是希望將電視廣告的情境延伸至大街上，拉開形象語境的作用範圍，成為感性行銷的一環。

語境的策略運用

形象既然是一組意義不斷浮動的符碼，設計者便可利用此一特性來進行策略性的語境操作。在三種不同的語境面向中，實體語境仍是設計者主要的操作介面，著眼於形式，透過結構的關係，來啟動知覺語境及形象語境。前述其餘幾項語境的特性，則讓設計者在形象塑造上有更大的發揮空間：

1.利用互動性設計來啟動知覺語境及形象語境

雙向傳播的概念在數位工具發展之後逐漸具體化，過去學者眼中的雙向概念在電腦多媒體軟體、網路等工具的協助下，讓傳播雙方即時回饋的互動設計普及化，這種傳播設計帶來的效益也連帶地影響了傳統媒體的內容設計。以電視廣告來說，許多開放結局的互動式廣告在這個時代紛紛出現，透過劇情的吸引力及業主提供的贈品誘因，閱聽人可以慎重其事地參與結局的訂定。這種廣告方式猶如過去懸疑式系列性廣告的再延伸，待揭曉的真正答案並不出在廣告主本身，而可能是任何一個別有主見的觀眾；所有熱衷參與的觀眾可能都做如是觀，覺得自己就是做最後仲裁的編劇者，無形中自己扮演廣告主的角色，在腦中建構知覺語境及形象語境的交織場域，決定賦予廣告何種實體表現形式。互動設計已經成為受當代企業倚重的策略性手段，它帶來的效益，讓全球連鎖的麥當勞速食，在2005年已經將電視廣告的預算由原來的80%調降為50%，把部分廣告預算挪到網路廣告。⑥

製造輪胎已有百餘年的法國米其林（Michelin）公司，曾靠「技術創新」寫下不少第一，包括第一件可拆卸輪胎、第一件可充氣輪胎、彩色輪胎…等

不勝枚舉。但是，真正令這家傳統產業歷久不衰的，卻不是技術，而是「思維創新」和「定位創新」。米其林不只固守製胎工業，還投身打造旅遊事業，不僅跨足車用導航系統，更結合手機、PDA與網站，成立一個龐大的數位旅遊服務網絡。這個互動網每年吸引超過一千萬人註冊，會員可以透過網站，從手機、PDA中獲得旅遊的備忘服務，現在更計畫從網站擴充到以汽車為基礎的「遠距行動通訊」上。在1996年歐洲媒體的一項品牌偏好度調查中，產品一點都不「時尚」的米其林，竟然僅次於香奈兒(Chanel)，成為「最受歡迎品牌」排行的亞軍，連賓士汽車與可口可樂都不是它的對手⑥。米其林運用新媒體科技，大大擴張了它本身的實體語境，米其林輪胎寶寶(Bibendum)穿梭其間，成為解決消費者問題的好幫手、與消費者共享生活情趣的好夥伴。

2. 藉由「儀式」的辦理來提升知覺的認同

語境既是閱聽人扮演角色參與的空間，活動的辦理可以將實體語境及知覺語境做動態性整合，提升知覺的認同。拉岡(Lacan)在二次大戰時，對英國軍隊的活動特別感興趣，他觀察到，一個因應任務或活動需要而組成的團隊，可以引導出一種認同的過程，而非都要將焦點置於「如何在團隊內建立領導中心」，然後由上而下地灌輸認同的概念。拉岡觀察到的認同，類似於一種活動的過程，如同企業的「儀式」。⑦企業經常使用「儀式」做為認同的工具，在表彰優秀工作人員或慶生等儀式中，企業內部的人員因著此一語境找到可以視為標竿的英雄、事蹟，或家庭式的氛圍、感受，從而步向認同的道路。如新(NuSkin)等大型傳銷業者每每選擇海外的休閒度假中心或國際會議中心辦理年會，盛大表彰各種星鑽級的績優人員，並且做為企業刊物的主題焦點，均是此一產業貫用的儀式操作手法。

企業的儀式，也可以移出員工的圈圈，成為與消費者共享的語境。會員式的資料庫行銷便是將此一共榮的環境由企業展延至消費大眾的身上，定期的聯繫與特意安排的聚會活動都有機會形成更密切的認同。消費者如果

圖10.7 Fedex的服務中心設計
資料來源：The FedEx experience, www.ziba.com, ©ziba Dsign

進入March俱樂部的官方網站，可以發現它有家族規章、認證辦法、跳蚤市場、家族茶聚……，還有全國大會師的通告。⑧哈雷機車族每年在美國或歐洲也都有大型的聚會，早已成為該族群最感驕傲的活動。在2004年，光是一個奧地利的小鎮Villach，就吸引了近六萬輛的哈雷機車來狂歡。

3. 利用體驗式的設計賦予形象符碼親切的證言(testimony)

美國聯邦快遞公司(Fedex)在委請朗濤公司進行識別系統的設計之後，雖然它的紫色與橙色的文字標誌已經名列全球最受歡迎的象徵符號之一(圖見第十一章p.304)，但是在1998年仍要委託另一家Ziba設計公司，花費近金四百萬美金發展立體化的的品牌打造計畫，將醒目的標誌──2D的識別表現轉譯進入3D的現實世界──一個涵蓋了40,000個投遞箱、1,400個服務中心、龐大的機隊、貨車、隨車及隨員配備…等的服務環境。ZIBA發現Fedex的品牌和企業形象嚴重脫節。雜亂的店面、隨便棄置的包裹與服務員疲憊的眼神，和Fedex要傳達的「速度、活力」大相逕庭。於是歷時兩年評估，將Fedex的顧客定義出四種類型，再依這四種類型的顧客設計出一連貫的空間動線，與整體服務套件。ZIBA也應用了各種象徵性符號來傳達FedEx的準確及快速兩種精神。例如在服務站門口裝設由原子動能驅動的橙色時鐘，外殼包覆如同飛機的噴射引擎，刻度則參考瑞士從不誤點的火車站大鐘，充分展現「隱喻」的魅力。ZIBA自稱自己運用的方法論是Visual Interaction Brand

Experience（視覺互動的品牌經驗），將品牌的抽象價值變成生活的經驗，讓它具體化為看得到、摸得到、聞得到的經驗。Ziba將Fedex的品牌概念「效率但親切，傳統但進步、尖端但非時尚」予以具體化（圖10.7）。⑨透過其工業設計專長的背景，將策略性的商業思考編織入業主的美學符碼中，將品牌詮釋為一種美麗而愜意的使用經驗。

視覺、聽覺、味覺、嗅覺、觸覺都是可以用來創造體驗的工具，利用感官行銷能直接牽動消費者的情緒，如果表現得宜，較諸委請名人在媒體上提供證言，更具勸服效果。學者Gerald Gorn的研究發現，藉由在預覽產品時撥放音樂，約有80%的消費者會在撥放自己所喜愛的音樂時下手挑選商品。他認為一般聽眾也可轉化為潛在消費者，而且他們的購買力要比原已決定購買哪一種產品的消費者高出許多；透過振奮情緒的背景因素（如音樂）來做行銷，結果可能促成他們選擇購買某一品牌⑩。台灣的金革唱片公司即開發出一種新的製作路線，專為企業或店家製作專屬的室內播放音樂，不僅用來營造環境的氣氛，也兼有識別的功能，在台灣零售市場頗受歡迎。

IKEA的成功，部分要歸功於它的銷售環境打破了傳統家具店的陳列方式，將整個賣場轉變為居家體驗的空間，消費者可以大方地坐、臥、開、闔，體驗不同的居家空間擺設，也可以盡量觸摸、嗅聞、感受各種材質，不會有服務人員急著問你滿意與否，反而圍繞著你的是不經意從身邊的其他顧客傳來的讚美或真實的意見。

4. 企業品牌的形象管理來自三種語境面向的調和

一個企業要做好品牌形象的管理，便需調和本身的實體語境、面對的消費者知覺語境，及所創造的形象語境。掌握消費者知覺語境是企業開發實體語境的前提；企業定期的形象稽核，則可以發現形象語境的現況，做為調整實體語境的根據；如果企業提供的實體語境不足，也無法有效建構形象語境，從而讓業者的經營缺乏形象上的助益。因此識別介面的稽查、形象稽核及企業各種對象的確立才會在企業識別的設計過程中佔有舉足輕重的地位。

語境管理

　　形象的管理同樣是以做爲識別介面的實體語境的管理機制爲主，輔以形象語境的稽核，做爲實體語境的調整與延伸發展的策略。在實體語境的管理上，「識別管理的稽核清單」可以做爲評估一個企業識別管理是否落實的入門手段。這個清單的內涵指標項包括：

□**技術性工具**：具備基本的管理工具，如規範手冊或使用網路系統。

□**能便利地使用CVI準則**：是否識別規範的準則清晰而簡易，能讓非設計專業人員也輕易理解如何使用。

□**足以延伸應用的CVI準則**：識別規範的「原則」，應具備可操作性及具體延伸的參考性，勿流於紙上談兵。

□**CVI準則能適時更新**：識別規範的準則在實際運用之後，或應環境改變、新的需求出現之時，能否適時調整以敷應新的情勢。

□**經理人員以身作則**：荷蘭學者Bosh, Jong及Elving在對該國企業做的調查顯示，經理人員以身作則與否是各企業普遍認爲最關鍵的識別管理因素。[⑪]經理人員若能在執行識別表現上恪遵原則，往往也能令員工群起效尤。

□**針對新人進行CVI說明**：讓新進人員不自外於識別形象的管理範疇，也表現企業對識別管理的重視。

□**設置CVI專責經理人**：將企業識別形象的管理工作在規劃完成之後，由CEO的手中交付專責、且負有權利的經理人來執行，以免企業各行其是。

□**設置CVI的協助使用平台**：一個專門協助解決識別形象問題的專責櫃檯，除了發揮指導的功能外，還可以時時反應企業識別形象的執行問題，是企業在「形象稽核」之外的另一重要回饋管道。

□**選擇合意的CVI協力廠商**：有專業概念的協力廠商往往能夠省去CVI經理人的寶貴時間，對形象的維護有事半功倍的效益。

　　此外，企業期刊(newsletter)也能扮演凝聚共識、激勵認同與展示形象的角色，可以做爲協助管理的工具。企業期刊做爲內部訊息的來源及員工共同

的園地，善加使用，不論是執行長的重要宣示，或是員工溫馨的心聲，長期耳濡目染之下，都有助於孕育一個鮮明的機構文化。這種內部刊物(同樣可以、也會對外)使用得甚為廣泛，編輯手法也甚為多元。如果善用設計創意，也可以成為有特色、又有效益的媒體。例如，台灣中部的石岡鄉土牛村是一個長期投入社區總體營造的客家聚落，「石岡人」新聞則是每戶都可以定期收到的社區報紙。這份報紙的刊頭「石岡人」三個大字，每期都由不同的鄰人來書寫製作而成，雖然每期的刊頭字型不同，但整體上卻因而煥發濃郁的鄉情，住戶們總期待著何時輪到自己上場，也以自己能上報為榮。這份刊物連帶傳達出，整個社區是一個有鮮明的自我文化的大家族。

　　一個有心藉由嚴謹的識別管理來做為徹底執行形象監督的企業，還要透過定期或特定時機(如發生企業形象相關的特殊狀況時)的形象稽核來檢討企業外在的形象現況，進而做補強性的調整，這個部分又可以回到本書第四章的稽核手法。藉由這種迴路式的形象管理概念，企業得以永續朝向理想的形象方向發展。

　　當形象稽核的結果顯示企業的形象呈現市場與內部的落差時，企業便應決定如何做出回應。回應的方式將視落差因素與程度而有別：若是短期廣告行銷策略的反映，造成形象偏差或競爭力的不足，則從形象符碼的策略進行檢討與調整，設法扭轉市場對象一時的知覺語境，強化形象語境的維繫。若是由於識別控管品質不佳，造成形象紊亂或偏離既定識別，則應回歸實體語境的管制，就識別管理稽核清單逐步檢視執行漏洞。若是形象落差來自整體識別的過時或缺乏競爭力，則企業必須慎重考慮「更新」識別與整體形象設計。在「更新」的部分，卻也並非一定要全面換新—新的標誌、新的系統。不管是局部修整標誌，但大體不變(如可口可樂、殼牌等大型企業都歷經多次的標誌修整)，或調整識別符號(如NOKIA之捨圖案標誌，直接就文字商標；或馬自達在既有文字標誌外，增加文字圖案式標誌)，或只是調整視覺系統(如hp在視覺系統上從網站設計到包裝設計的全球更新)，或是將原有識別予以立體化(如Fedex的服務系統)，凡此均可在選項之內，決策因素甚多，等於進行一次企業識別形象的總體檢，再依品牌概念與設計策略做出

判斷。明智的管理人員會兼顧長遠的經營面向與近程的形象競爭態勢，來延攬設計顧問協助執行稽核，中肯地提出建議。

註釋

① 參見U-Car news, 2002/01/09, http://www.u-car.com.tw。

② 參閱蘇珊・朗格著，滕守堯等譯(1983)，**藝術問題**，北京：中國社會科學出版社。

③ 參閱Meggs, Philip B. (1992), *A History of Graphic Design*, 2nd edition, NY:Van Norstrand Reinhold.

④ 參閱Heller, Steven and Chwast, Seymour (1998), *Graphic Style- From Victorian to Post-Modern*, NY: Harry N. Abrams, Inc., p78-79.

⑤ 參閱Gobe, Marc著，辛巴譯(2001)，高感性品牌行銷：頂級品牌形象大師的經典力作，台北：藍鯨出版社。

⑥ 參閱蔡智賢，數位時代雙週刊，2005，7月號。

⑦ 參閱李德爾，葛羅維斯著,龔卓軍譯(1998)，拉岡，台北市 :立緒文化出版。

⑧ 取材自http://www.nippon.idv.tw。

⑨ 取材自http://www.ziba.com。

⑩ 參閱Goen, Gerald J. (1982),The Effects of Music in Advertising on Choice Behavior: A Classical Conditioning Approach, *Journal of Marketing*. Chicago: Vol. 46, Iss. 1; p. 94.

⑪ 參閱Bosch, A.L.M. , Jong, M.D.T. and Elving, W.J.L. (2003), Managing corporate visual identity: use and effects of organizational measures to support a consistent self-presentation, *Public Relations Review* 30, 225-234.

參考書目

Heller, Steven & Chwast, Seymour (1988), *Graphic Style- from Victorian to Post-Modern*, US: Abrams, Inc.

Leader, Darian著，龔卓軍譯(1998)，拉岡，台北：立緒文化。

蘇珊・朗格著，滕守堯等譯(1983)，**藝術問題**，北京：中國社會科學出版社。

時代語境
識別設計的發展簡史

「文化是關於價值，而非價格的。」

——泰瑞・伊格頓 *Terry Eagleton*

　　1855年，LV的創辦人Louis Vuitton在第二屆世界博覽會於法國舉行時，造訪日本館，被日本人的「家徽」設計深深打動。他發現日本人因為將家徽視為家族興旺的表徵，有別於歐洲以獅子、幻獸來設計家徽做為權力象徵、寓意嚇阻，日本人使用了大量諸如花草、文字的組合，呈現特有的風情。這讓Louis Vuitton深為著迷，也影響他以後的設計。1896年，LV以縮寫的字母搭配上幾個簡單的圖像，創作出了著名的Monogram圖案，驚人地熱賣迄今逾百年。①

　　人類歷史的腳步從來不曾停歇，時代的洪流每每匯集出一代代的特殊品味，也一次又一次地沖刷出新的發展方向。在這股洪流中，每個人都多少總要受它左右，而當下的文化與價值體認，也無法自外於時代的語境。對於一名形象設計師而言，時代語境之所以值得重視，主要還是來自於它所反映的現實脈動。時代的因素反映的是當時諸多環境因子所促成的市場品味與消費者的閱讀習慣，它具備一定程度的普遍性與參考價值，提供了設計者表現

參考的價值。跳脫這樣一個參考架構的設計，即有可能淪入消費者眼中「過時」或「落伍」的印象。譬如上個世紀三〇年代，全球經濟市場還處於生產導向的時期，大量生產是滿足社會經濟需求的必要手段，為了以最低的成本創造最大量的成果，機械與簡約的思惟應運而生，反映在設計表現上也是精簡幾何的形式掛帥。在一個同質化市場傾向的時代，這種形式似乎充分反映了它的機能性需求。然而，當時序進入數位媒體蓬勃發展的二十一世紀，設計師如果一逕以廿世紀三〇年代的媒體環境標準，來要求視覺識別的設計一定要以最簡約的平面形式呈現，可能就會因為昧於現代傳播工具的影像表現功能與市場消費者視聽品味的異質化而錯失更具活力的表現機會，也極有可能在與同一時期的市場競爭者比較時，令消費者備覺古板。這正是為什麼通常每隔個五到十年，企業便要重新審視自我形象，以確保它能跟緊時代的腳步。

在時代語境中匯聚了各種形象符碼的表現形式，像一座超大型的記憶資料庫，通曉如何予以分類管理的設計師，可以自當中取經，為企業發展特定的美學符碼或文化符碼的設計策略。設計人深入設計歷史的觀照，也可以提醒自己適時地站在宏觀的地位上審視自我的環境，從發掘不同的設計與思惟形式所形成的背景緣由，得以清醒地覺察每一個觸動形象設計的環境因素，並思考自我發展的路徑、設計創新的方向。由於有宏觀的語境貯存在腦海中，便不至於輕易迷失在當下時代市場的叢林中。時代語境可以為設計者指出一條蹊徑，望向成功的彼岸。

識別設計發展的里程碑

識別設計的發展，起源甚早，可溯自人類「私有」意識的覺醒，開始創造識別的標記符號。無論東西方，考古學家發現的遠古標誌都可上溯自西元前二千年。一旦文明愈形發展，商業活動愈見活絡，識別設計的發展腳步也愈見邁開。在人類數千年的的文明歷史中，我們約略可以將識別設計的發

展類歸為五個階段，在這五個階段中，受到社會、經濟、文化、科技諸多方面的影響，識別設計由個人自發性的需求與個人設計滿足，到成為一門專業的服務技術領域；也從單一標誌的設計，發展成系統化的表現形式；從個體識別的考量，演變為形象策略的工具。整個識別設計史呈現了人類如何尋求視覺符號象徵自我樣貌的豐富的語彙資料庫，也提供了現代以及未來的視覺設計者檢視時代語境的泉源。

1. 識別標誌的繪製發展期(2000 B.C.-1900 A.D.)

　　人類使用象徵符號來代表自己，絕大部份肇端於自有產物的標示，從出土的古埃及與印度等古文明的泥刻印記可以證明。它們等同於所有權的簽章，代表的是個人肢體向外延伸所及的替代身份。這不只發生在石器時代，直到今日，它同樣是識別標誌的重要功能。只不過，隨著交易市場的成形，在所有權之外，又增添了製造標示的功能，從古羅馬的切石業者到中世紀的英國麵包師傅，乃至今日的商品品牌，無不說明此一功能取代所有權成為經濟社會的主要行為。

　　從西元前二千年到十九世紀的末葉，識別設計的活動隨著經濟活動的暢旺，不斷蓬勃發展，不過多停留在單純的識別標誌的設計上，符號繪製也多半出自使用者個人之手，未有專業可言。這當然與相關的設計專業尚未成形有絕大的關係，因此創作者也較缺乏以識別做為形象塑造工具的企圖心。雖然缺乏專業的指引，但將近四千年的發展，卻也在不同的時期呈現不同的設計思考，形成不同的表現形式與市場風格，儼然有一股設計的潮流隨著每一個時代潮起潮落。

　　在標誌繪製的發展期中，我們看到的，主要是從少數產業在標誌使用上的嘗試，逐步發展為某一產業的特定形式，並進而擴及到其他業種的過程，呈現：個人識別表現→產業識別形式→時代識別形式；識別的功能也隨著使用者類型與需求的不斷擴增而漸次增加：所有權的識別→製造者的產品識別→販售者的商家識別。這個演進的過程與商業形態同步開展。

不過在東方，識別標誌的發展卻有不同於上述西方的軌跡。在中國和日本，都出現大量以象徵符號來區分族群或個人，做為識別標示的例子。在日本，西元603年，當時的國君Suiko率先將象徵圖紋使用在旗幟上，一種稱為Ka-mon的家族徽章逐漸發展開來。②比起當時西方的標誌設計，日本家族徽章的設計令人驚艷地呈現了更多寫實抽象化的形式特色，這種具備現代性品味的表現特色，在西方一直要到二十世紀三〇年代之後，我們才看到成為主流的取向。更值得一書的是，日本家族徽章進入十一世紀後，已經見到相當程度的延伸應用，將其圖紋裝飾在衣服、家具、乘車……上，做為一種象徵，家族世代之間反覆使用，形成了系統化的規模格局，遠遠早於西方社會對系統設計的開發與大量運用。

　　在古中國，圖騰標誌做為象徵符號的發展更為早遠。在原始社會時期，中國人已普遍使用圖騰做為社會組織的標誌和象徵。它具有團結群體、密切血緣關係、維繫社會組織和互相區別的職能，同時通過圖騰標誌，得到

圖11.1 商鼎上的鳥紋

圖騰的認同，受到圖騰的保護。③據考證，夏族的旗幟就是龍旗，一至沿用到清代。古突厥人、古回鶻人則都是以狼為圖騰，史書上曾經多次記載他們打著有狼圖案的旗幟。《史記》記載「天命玄鳥，降而生商」，玄鳥便成為商族的圖騰，④在許多器物上都可以發現它的標記(圖11.1)。

　　然而，在商業應用上，中國由於長久以來受書藝、金石深刻的傳統影響，商業標誌的形式發展並未如日本般走向寫實抽象化的路徑，反而主要停留在以文字與篆刻印章為主的形式，截至封建朝代結束之前，竟未有太大的形式起伏。

2. 系統設計的萌發期(1900s-1940s)

　　雖然日本家族徽章的設計早在十一世紀綻放系統運用的光芒，但是除此之外的全球社會，並未受其影響而得實惠。發展設計較早的西方，也遲至

進入二十世紀才開始思索，將識別形式從標誌的單獨設計上，擴及更廣的運用面，逐步建立起系統設計的概念與操作方法。

1903年維也納工作同盟的識別設計是西方早期罕見的系統延伸應用的案例；而1908年德國設計師彼得‧貝倫斯(Peter Behrens, 1868-1940)為德國電器鉅子AEG所作的系統化識別設計，咸認是有史以來至當時最完備也最成功的大型系統設計傑作。由於它的高能見度，對同業與設計界的影響自然不在話下。此後的識別設計，在系統設計的推波助瀾之下，為二十世紀的商業發展起了帶動競逐國際市場的作用。雖然第一份堪稱最完整的識別系統規範是由奧圖‧艾可(Otl Aicher, 1922-1991)遲至1962年參與主持德國航空識別設計才問世，但在這之間，自德國的貝倫斯等人在設計教育與實務的不斷投入之後，受益的企業與設計師多少都會師法長效，來強化形象的傳播效益。其中，1930年代德國希特勒委任的宣傳部長戈培爾(Joseph Goebbels)為納粹所製作的一系列識別表現，更將系統設計發揮到近乎極致，直教人望而生畏。直至1970年代的德國烏姆設計學校(Ulm)，仍是系統設計研究的大本營。

系統設計的發展也成就了國際市場的來臨，一個能為企業征服跨國市場的國際風格應運而生。

3. 國際風格主導期(1950s-1970s)

隨著戰爭的結束，全球各地致力社會的重建與經濟的復甦，企業則蓄勢待發，準備進軍國際市場。現代主義啓動了量產時代的的美學新形式，這種崇尚簡潔、機能性的風潮，結合國際市場的設計表現需求，從瑞士推進歐洲，再擴及全世界。識別設計在國際風格(一稱瑞士風格或國際字文風格)的影響下，益趨嚴謹，然而形式也益趨統一。跨國性的企業在此一時期紛紛建立符合時代感的標誌與易於管理的識別系統(如IBM於1956年由保羅‧蘭德著手新識別的設計)；西方著名的國家型民生建設事業，也群起效尤(如倫敦地鐵、加拿大國鐵…等)。在此一時期，歐洲與美洲兩個堪稱以設計為經營策略的典範式企業分別發揮了標竿式的作用：義大利的奧利維

提公司(Olivetti)與美國的美國包材公司(CCA)。這兩個企業同樣肯定設計對企業經營的價值，也都延攬當時重要的藝術家或設計師爲企業設計掌舵，一方面建立完善的識別系統，一方面也影響市場的產業。其中，美國包材公司尤爲當時美國設計界的翹楚，深獲設計界仰望。它並將自己卓越的設計經驗延伸成立出一個獨立的高階設計研究中心(The Center for Advanced Research in Design)，協助其他企業、政府機構建立識別系統，影響美國的識別設計甚大。其中並有人員加入隨後成立的優尼馬克國際公司(Unimark International)，此一公司秉持國際風格，以底格系統做爲設計的基礎，並做爲管理全球各地所屬分公司(最多時達到四十八個)維繫設計品質的工具，儼然成爲國際風格在世界各地的代言人，也成爲全球性的識別設計的帶動者。雖然這家公司乍起乍落(1965-1979)，但由於其執業期間的設計活力，與結束後散諸全美各地自行開業的設計者的後繼影響，都讓它成了識別設計發展的重要推手。

另一個對識別系統設計國際化有重要貢獻的是由華特‧朗濤(Walter Landor, 1913-1995)於1941年所創辦的朗濤設計公司。這家公司以其對市場的洞察與形象策略的擅長，對客戶提供視覺識別的解決方案，贏得許多國際性業主的信任，並逐步發展成爲全球性的設計公司，可說取代了優尼馬克的理想，成爲當今國際風格的主導者，不少人們耳熟能詳的識別標設計都出自他們手中。

在國際風格主導的時期，也見到國際性的奧林匹克運動會於1964年首度導入現代設計的手段，由日本龜倉雄策(1915-1997)與勝見勝(1909-1986)共同協力爲東京奧運創造了成功而儡人的整體設計。尤其是由勝見勝所指導創造的首套運動項目圖語，更是國際風格所強調的跨文化形式與系統化識別的佳例。此後的奧運會，幾已成爲全球設計表演的盛會。

4. 後現代風格普及期(1980s-1990s)

當八十年代全球逐步邁入後現代的社會，識別設計也從早期簡潔嚴

謹、忌裝飾如罪惡的現代主義形式，面對強烈的形式挑戰。打著反現代主義的後現代風，乘著同質性市場的瓦解與異質化市場的躍起而逐漸浮上檯面。音樂電視台MTV於1981年8月1日在美國以一首《Video Killed the Radio Star》開播，如同它的標誌形式，不再崇尚完全一致的字體設計，也不再拘泥於標誌造型的不可變動性，它掌握了新媒體的特性，與訴求對象的新閱聽習性，讓一個變動不居的標誌(圖11.2)，也能成為成功的識別符號，令許多設計師驚覺，原來並不是所有的識別設計都要完全嚴謹地追尋現代主義、國際風格立下的形式規範。

圖11.2 MTV的標誌變身

個性化市場的不斷湧現、新媒體的迅速開發、第三勢力的崛起、地方文化意識的抬頭，都對識別設計的形式帶來正面的衝擊。雖然國際風格的識別形式在跨國企業、大型機構上仍隨處可見，但更多的小型企業希望擁有一套有感情、獨樹一幟的識別形象，來服務、吸引自己圈住的小小市場；設計師們開始敢思考利用對立的視覺符號來組織標誌，或利用地方的符碼來取代冷漠的國際形式。在本時期，設計師會花更多的精神在尋求識別形式的差異性，為創造一套有別於競爭者、有別於往昔的識別設計與系統形式而嘗試。

在這個時代，人們同時可以看到現代主義的大師維格涅里(Massimo Vignelli, 1931-)一貫簡潔、精準的設計隨著班尼頓(United Colors of Bennetton)行諸四海，也可以看到後現代的健將肯‧凱特(Ken Cato)散發著解構美學的作品，隨著澳洲航空在國際飛揚；IBM仍然是披著冷漠的藍色披風的巨人，但是也有帶著普普趣味的Apple迎面向它而來。

5. 數位風格崛起期(1995-)

個人電腦的普及，加上網際網路的發展，改變了人際溝通的方式，也改變了企業傳播的管道。自二十世紀的最後幾個年頭開始，電子商務一時之間成為市場的寵兒。雖然一度歷經泡沫化的危機，但是網際網路的應用卻不

曾在商業發展中有一絲懈怠，網路也逐漸成爲企業形象的主要出口。從對內與對外的溝通，到產品/服務的介紹、訊息的公告、或活動的辦理，甚至識別系統的規範，無不透過網路。識別設計面對這樣的工具性改變，適合數位傳播的形式也躍上舞台，在國際風格時期視爲禁制的立體影像形式、昔日無從嘗試的活動影像形式……紛紛出籠。2000年德國漢諾威國際博覽會的視覺

圖11.3 康寧的標誌

資料來源：Carter, D. E. edited (2003), Global Corporate Identity, NY: Harper Design International. p.61.
©Corning標誌版權爲康寧公司所擁有

識別，彷彿是1972年艾可爲慕尼黑奧運設計的標誌的動態虛擬版；以製造太空梭隔熱磚技術開發家用餐具的康寧(Corning)企業，更新的企業標誌呈現出優美的數位造形，當然也引起不少傳統設計師的議論(圖11.3)。

隨著數位工具技術的不斷改進，我們可以發覺它牽動的識別形式的變動腳步也在加遽，未來的形式將會如何？開啓走向的設計之鑰，可能就在你(妳)的手上。

影響表現形式的因素

在人類歷史上促成識別表現形式往不同的路徑發展的因素甚多，不論在共時與歷時性上，往往又彼此牽繫，難以獨立成因，如果試理這些不同形式的存在語境，至少可以找到如下幾個較直接的影響因素：

1. 商業型態的發展

在二十世紀之前，標誌設計隨著產業崛起的腳步發展，愈往早期追溯，愈見產業識別形式的統一化。例如，自古希臘時期開始的切石工匠的標誌，幾乎採取同一底格的方式繪製(圖11.4)，形成強烈的產業識別特色。此一傳統不因時代的替換而有大幅度的變動。十五世紀開始盛行的「圓與十字」(orb and cross)的設計形式同樣在印刷產業瀰漫(圖11.5)，業者似乎認爲

圖11.4 歌德時期切石工匠的標誌
資料來源：Rziha, F. (1881), Studien über Steinmetzzeichen.

圖11.5 十五、十六世紀印刷商標製
資料來源：Davies, H. W. (1935), Devices of the
Early Printers 1457-1560. London.

逾越產業識別的形式，將削弱消費者對自己的認同；繼而特定的產業識別形式也影響其他產業的表現，如英國十六、十七世紀貿易商使用的標誌顯然受到印刷商的影響（圖11.6），這當中呈現了超越產業的時代認同觀，一方面係由於業者缺乏設計的專業眼光與手法去創造新的形式，一方面則表現業者對主流形式的追循。然而，隨著商業的蓬勃，市場競爭的熾烈，形式的表現在競爭之下必然走向多元，於是在人類文明緩慢的進化過程中，隨著現代的來臨，科學與經濟發展的步調只見大幅度地逐次加速，越趨晚近，識別設計的形式變化也越快。

圖11.6 十六世紀英國貿易商標誌
資料來源：Meadows, C.A. (1957), Trade Signs
and Their Origins, London.

　　在進入二十世紀後，隨著生產市場由製造導向→產品導向→消費導向→社會導向→競爭導向的轉進，識別設計的形式也因應行銷觀念的變異而呈差異。例如產品導向時期，以國際風格的跨市場形式來爲企業與商品助長推動力；到了消費者導向時期，開始關注消費者的個人需求與欲求的差異化，識別設計同樣也步向區隔市場的考量與關注，逐漸發展成爲多元與異質的形式。而隨著市場全球化的趨勢出現，系統化的識別設計同樣扮演了形式換裝的大戲，爲識別設計添增了更大的傳播魅力。

2. 製作技術與傳播媒體的發展

　　人類歷史上每一回文明上的大躍進多與科學及技術的發明有密切的關係，而識別設計的發展則與傳播技術有不可分割的密度。文字的發明，讓識別設計直接取得最簡易的表現工具；造紙術藉著絲路的傳遞，於十二世紀在義大利大放光彩，同時促成浮水印標誌的開發，而浮水印做為認證的標誌，也同樣隨仿冒的猖獗而面臨技術提升的莫大考驗，終也催生十八世紀具階層表現的立體灰階形式浮水印（圖11.7）。

圖11.7　線條式與立體式浮水印

　　印刷術的發展，同樣帶動識別設計形式的廣布；十八世紀中葉工業革命帶來的，不只是機械生產促成的工業繁榮、廠家識別的林立，還有傳播複製技術的更新，令平面的設計表現得以使用在印刷品以外的機具、環境上。這種新應用語境帶來的限制，回過頭來也成為設計上新的考慮因素。

　　電腦的發明是更大一項躍進，讓昔日在國際風格的餘蔭下，絞盡腦汁企圖在平面上表現立體形式的識別設計師突然發現它可能只是工具的限制性結果。普及的數位溝通媒體，令當今的消費者可以在家坐擁世界，也習慣亂數式的視覺思考，於是視覺系統的識別元素不再唯標誌是瞻。多元的彈性配置，成了新時代的流行形式。在二十世紀平面設計師視為基本教條的所謂簡單化、實用性（媒體的適用與表現一致與否）都需要重新再定義了。

3. 藝術運動與人文思潮的影響

　　識別設計成為專業設計的操作領域是在二十世紀以後的事，早期的標誌設計多出自工匠或業者個人之手，其後才有藝術工作者的投入。然而，識別設計的表現甚早即與當時的藝術思維與創作形式呈現明顯的互動，或繁或

簡、斥裝飾或喜自然，都少離時代的形式。以早期切石工匠的標誌為例，自希臘時期至文藝復興、洛可可時期不絕，但每個時期卻略呈差異。從圖11.8可看到從羅馬時期的簡單線條，到歌德時期的日趨繁複，至洛可可的濃郁裝飾性，無不挾帶當時藝術方向的品味。

Greece:	Ⅹ ◁ Π Γ Θ
Pompeii:	ⅠⅠ ⅣⅣ ⅩⅣ ⑀
Rome:	ⴹ ⴻ ⴼ ⴼ A ⋂ ⋃ ⋂ T Λ Φ Σ Υ
Early Romanesque:	├ ⫝̸ ⊘ ⧄ Ⴖ ⌒ ᔕ ⋃ Ⅰ Υ Z ⊐
Late Romanesque:	Υ Ⅴ ⊓ T Ⴇ ℛ Z
Early Gothic:	ⴥ Υ Ⴝ Ⴧ Ⴑ ℾ ⴷ Υ ⴛ Ⴑ ⴗ
Late Gothic:	Υ ⴑ ⴐ Ⴟ ⴱ ⴤ ⴏ ⴹ Υ ⴶ ᵶ ⶄ ⴷ
Renaissance:	ⴥ ⴺ ⴺ ⴺ ⴺ
Rococo:	ⴶ ⴱ ⴶ ⴼ ⴑ ⴶ ⴶ ⴥ ⴿ

圖11.8 早期切石工匠標誌的演變
資料來源：Mittheilungen der K.K. (1881), Central-Kommission zur Erforschung und Erhaltung der Kunst- und historischen Denkmale.

到了二十世紀，即便識別設計迎入專業人士之手，同樣與人文思潮息息相關。新藝術運動時期，我們看到不少依其理念創造的著名標誌（GE是其中一例）；一九三〇年代建築師米斯・凡德羅(Mies Van der Rohe, 1886-1969)的設計哲理「少即是多」(Less is more)同樣深深影響國際風格的識別設計；後現代主義的思潮下，識別的形式並未一味耽溺於現代主義「形隨機能」的路徑，反而「形式追求形式」的新思維在八〇年代之後，也找到自己的出口。即便後現代觀察者眼中的懷舊風，在九〇年代的識別設計中，也不乏其例。像美國太空總署(NASA)在1975年推出的著名現代主義的識別設計，也在繼1986年挑戰者號

圖11.9 美國太空總署的舊標誌再度「復活」
資料來源：NASA Annual Report 2004,
©NASA標誌為NASA所有

太空梭空難之後，再度拱手讓位給先前暱稱肉丸（Meatball，設計於1959）的舊有標誌（圖11.9）。KFC在更名了14年之後，也選擇於肯塔基老家開設2005年的新連鎖店，並再度回到Kentucky Fried Chicken的老名字。

4. 識別理論與規劃策略的發展

識別理論與策略立於設計表現的背後，同樣發揮推波助瀾的功能。烏

姆學院的系統化設計研究，一直是識別設計最重視的設計工學，將識別設計從早期小單元、更接近藝術創作形式的象徵符號設計，帶入大規模整合性的設計科學領域，無論理性或感性因素都得以找到人因的動機，做爲設計表現的依據。

上個世紀七〇年代，美國安氏公司(Anspach Grossman Portugal)率先以市場研究導入產品與品牌形象的設計，讓行銷策略成爲識別表現的支柱，也讓設計形式滲入消費者的品味。八〇年代初始，在西方，新的企業識別設計趨勢開始要求先擬定出企業使命(Mission statement)，做爲設計的起點，讓識別設計與企業經營的構面結合得更深。

同一時期，日本設計師中西元男藉由所成立的PAOS設計事務所的活躍營運，以及大量收集西方的理論與案例，編撰出涵蓋CI等於MI、VI加BI的識別理論，廣受日本、台灣等遠東國家的重視，也將台灣帶入一段唯本理論是瞻的設計發展時期，讓當時台灣的企業環境呈現一片日本式的識別風味。

在國際市場上，朗濤設計公司不斷發展的品牌策略、評估理論及與其後所併入的母公司楊雅廣告(Young & Rubicam)長期投入的品牌市場調查技術，或Interbrand公司對品牌評估方法的實踐，都對跨國企業、品牌的設計發展做出貢獻。

5. 傑出設計師的形式開創

形式由於因襲，才有所謂的主流。因襲者也始終是設計史中的最大多數。早期未成專業之時，如是，設計專業化之後，亦復如是。唯獨，在風潮轉換之交，總有高瞻遠矚的設計師戮力於新形式的探索，爲當代設計尋找到新的發展方向。彼得・貝倫斯、奧圖・艾可、保羅・蘭德、索爾・貝斯、龜倉雄策…等這些站在時代浪頭的設計師，都豐富了識別設計表現的範疇；成功的設計事務所如早期的優尼馬克到當代的謝梅耶夫、朗濤也都無不是主導市場形式的標竿。

識別設計發展年表

2000 B.C.– A.D.2015

- 西元前2000年左右，在古希臘出現陶工的標誌。
- 古埃及的墓石上經常可以發現象徵符號的鑿刻。
- 西元前500-400年，地中海的貿易開始向外發展，市場成形，標誌的使用也逐漸增加。
- 出現瓷器製造者的標誌，以姓名為主體，圍上半圓形或以獅頭做設計。
- 切石工匠的標誌開始出現在古羅馬的牆面上，及地中海東岸的古建築上。設計形式包括弦月形、車輪形、葡萄葉及簡單的圖案。

· 3100BC才特王象牙碑石上出現最早的埃及象形文字

· 2900BC早期蘇美人的圓形印章

· 2500BC早期楔形文字

· 1600BC銅器廣為使用

· 1500BC人類最早的著作「死者之書」

· 1100BC鐵器廣為使用，做為武器或工具

· 1000BC出現最早的廣告告示板；其告示板上寫著懸賞「金質貨幣一枚」，捉拿名叫仙姆的逃亡奴隸

· 776BC奧林匹克競技開始

· 2604BC中國皇帝開始採用絲織品

· 2300BC山東省地區出現黑陶系的龍山文化

· 1800BC中國倉頡造字

· 1500BC甲骨文出現在中國

· 1300BC印度吠陀經典制立

· 1000BC印度種姓制度興起

· 1000BC中國出現銅器上的鐘鼎銘文

· 651BC回教傳入中國

· 744BC周朝東遷，春秋時代開始

- 在印度出土的印章標誌，可以追溯自2300-1750BC，屬所有權的標示。
- 2000BC左右，中國人開始使用印章。

2000 B.C.

企業・品牌・識別・形象

280

- 在古羅馬已見到普遍使用「口號」於識別上。諸如「快樂羅馬」等用語經常出現。

- 羅馬磚石或陶具上的標誌，原本以一行文字圍上圓角的長形外框，後來發展出的形式，增加了另一道框線並轉變為圓形、半圓形或弦月形。

- 羅馬陶器貼磚及石塊上多會附有製造商或擁有者的名字。羅馬人使用的雙耳瓶上，則會將名字壓印在一支提耳上。

- 西元前100年，早期羅馬帝國的油燈上開始出現標誌。

·683BC雅典施行民主

·450BC羅馬法典頒布，稱「十二木表法」

·400BC斯巴達軍事解碼器，把窄條或羊皮紙捲在斯基塔耳木棒上，並書寫字母所要傳遞的訊息及隱藏在這些字母之中

·332-330BC亞歷山大征服埃及

·196BC，1799法國士兵發現運用希臘文、埃及象形文字和古埃及通俗文字刻寫的羅塞塔石碑

A.D.1

·556 BC 釋迦牟尼誕生
·483BC釋迦牟尼去世

·480BC孔子逝世

·359BC商鞅變法
·250BC中國秦朝李斯創造小篆

·221BC秦始皇統一中國
·119BC開始鹽鐵專賣

- 從西元前206年漢朝開始，印章受到廣泛的使用。文人雅士喜愛將印信繫於腰際或手腕上，做為個人的識別。自此以後，印章形式主導了中國的標誌設計，直到十九世紀末。

- 西元一世紀之前，漢朝已有刻印或壓印的標誌出現在陶器上。

時代語境
281

- 產業活動從愛琴海轉移到義大利中部，並在法國、德國及英國蓬勃發展。

- 商標廣為油燈所使用。早期，弗提斯(FORTIS)油燈似乎是最暢銷的一個，它的商標不但優雅，且常為人仿冒。

- 十二世紀，切石工匠的標誌再度以非文字的形式出現，並影響其後印刷業者的標誌。

·1AD耶穌誕生		·222AD（米蘭）羅馬人進駐，開始拓展城鎮		
·33AD（倫敦）羅馬人在此建立行政總部	·113AD圖拉真紀念石柱	·311AD允許基督教合法傳教	·274AD印度將絹傳至羅馬 ·325AD羅馬信奉天主教為國教	·476AD西羅馬帝國敗亡 ·570AD默罕默德誕生
·約65AD根據文獻記載，佛教最早從印度傳入中國的時間 ·73AD班超出使西域	·105AD中國蔡倫發明造紙 ·159AD統一教義審定經文，佛教分南北派 ·150AD紙張經折疊為書籍形式來取代捲軸	·200AD中國發明楷書體 ·226AD羅馬商人抵達中國廣東 ·227AD魏行五銖錢	·319AD印度笈多王朝建立 ·350AD印度婆羅門教復興，梵文學隆盛	·430AD宋鑄四銖錢 ·435AD宋禁酒酤 ·517AD魏制定通行諸錢 ·527AD達摩到中國 ·544AD西魏訂度量衡 ·574AD周禁止五行大布錢

A.D.1

- 西元300年中國開始使用官印做為識別的印章。

- 中國最著名的文化符號—太極〈西方一稱陰陽〉創造於西元十一世紀。此後即經常被使用為設計元素或設計形式，如道教視為象徵符號，南韓則演伸為國徽設計。

- 切石工匠的標誌
 從古代到十七世
 紀，歷經了不同
 風格的轉變。

Greece: ᛉ ◁ ᔉ Θ

Pompeii: ᛉ ⋈ ᚦ Ⴅ ᚻ

Rome: Ε ᚦ ⴱ Α Ⴍ ᚹ Ⴎ Ⴕ Λ Φ Σ Υ

Early Romanesque: Ͱ ᚼ ⊘ ⌂ ᚾ ᛉ ᛚ Ⴑ Ⅰ Υ Ζ ⊐

Late Romanesque: Υ ᚹ Ⴎ Τ Μ 卐 Ζ

Early Gothic: ᛉ ᛉ ᛉ ᛉ ᛉ ᛉ ᛉ ᛉ ᛉ ᛉ ᛉ

Late Gothic: ᛉ ᛉ ᛉ ᛉ ᛉ ᛉ ᛉ ᛉ ᛉ ᛉ ᛉ ᛉ

Renaissance: ᛉ ᛉ ᛉ ᛉ ᛉ

Rococo: ᛉ ᛉ ᛉ ᛉ ᛉ ᛉ ᛉ ᛉ ᛉ

- 7世紀（新加坡）舊名淡
 馬錫，為蘇門達臘王國的
 商業中心

- 748AD普遍採用基督紀元
- 751AD阿拉伯從中國囚犯
 手中習得造紙術

- 1095-99AD第一次十字軍
 東征

- 629-645AD玄奘遠赴印度
 取經
- 647AD笈多王朝滅印度，
 進入黑暗時代
- 624AD日本建立階級制度

- 729AD（隋、唐）禁止私
 賣銅、鉛、錫
- 751AD製紙傳入大食
- 758AD（唐）鑄大錢，置
 鹽鐵使行鹽之專賣制

- 868AD《金剛經》第一部
 雕版印刷書籍

- 1040AD畢昇發明活字版

- 中國新朝王莽時
 期的印章。

- 中國最早的企業廣告，北宋（西元
 960年～西元1127年）濟南劉家針舖
 的銅板印刷廣告。為現存最早的紙質
 印刷廣告，廣告內容為濟南劉家功
 夫針舖，收買上等鋼條，造功夫細
 針，……清記白兔兒為記。

- 紋章標誌在日本及歐洲同時演進。在
 十一世紀的日本，貴族與武士穿戴有
 家族徽章的服飾成為一種高度重要的
 儀節。自此以後，家族徽章成為日本
 的重要傳統習俗。

- 各種釀酒、製燈、編織工會開始成立，並出現工會標誌。

- 英國最早的標誌出現在十三世紀，是貿易商的標誌。

- 十三世紀時，一道英國的法律規定烘焙師傅須將個人的標誌印在每條麵包之上，好讓偷斤減兩的商家無所遁形。

- 十三世紀中葉，漢撒同盟(Hanseatic League)成立。在其鼎盛時期，幾乎歐洲每個重要的中心都有它的貿易站，對於標誌使用的傳佈有極深遠的影響。

- 西元1238年，銀匠開始使用標誌，英國尤其普及。

· 13世紀英國成爲歐洲羊毛紡織業的中心

A.D.1200

· 1233AD日本皇室家庭採納了御齒黑的習俗，並視爲一種美的標誌

· 1287AD火藥、羅盤、印刷術等發明傳入歐洲

- 十三世紀開始。日本武士家族開始將徽章運用於旗幟與簾幕上。

- 在日本許多的內戰中，家族徽章也扮演重要的識別角色，它們經常被置於旌旗、盔甲及帳棚上。

● 西元1282年，義大利的波羅格那(Bologna)出現了第一個浮水印。百年後，浮水印已為大多數抄紙業者採用。

● 西元500-1500年，歐洲陷入黑暗時代，文字標誌絕跡。

● 西元1363年，英國國王愛德華三世下令金工師傅必須使用個人獨有的標誌。

· 13世紀阿姆斯特丹開始由漁港發展為城市　　· 1335AD典型的擺鐘誕生　　· 1347AD全歐洲流行黑死病

· 1400AD中、韓開始使用金屬活字版

● 十四世紀日本瓷器製造者開始使用標誌。

A.D.1400

- 1457年，由約翰·富史特(Johann Fust)與彼得·史考弗(Peter Schoffer)所印製的 "Psalterium Latinum" 是第一部印製有印刷者標誌的出版品。

- 不超過一個世紀，印刷商的標誌已廣泛使用。通常以手工的方式加在書末。

- 「圓與十字」是早期印刷商標誌最主要的類型。其第一原型出現在1480年由威尼斯印刷商尼可拉·詹森(Nicola Jenson)及裘范尼達·可拉尼亞(Giovannida Colonia)所製作。事實上，它是一件德國設計，在1300年時，原為一件浮水印標誌。

- 自從十五世紀起，"4" 出現在許多的標誌設計上。一般認為它屬一種「十字」符號的變體。

- 在「圓與十字」的印刷標誌逐漸式微後，裝飾性表現日趨頻繁，尤有甚者，會被誤認為書本中的插畫。

· 1436AD佛羅倫斯大教堂完成

· 1450AD古騰堡製造金屬活字，發明活字印刷術

· 1450AD鄭和第一次遠征南洋

· 1455AD古騰堡在德國的美因茨(Mainz)印製他著名拉丁本《聖經》

· 1455AD四十二行聖經由富史特與舍費爾的印刷機印出

· 1462AD創設柏拉圖學院

· 1475AD歐洲第一份出售的新聞紙

· 1475AD世界上第一家咖啡屋以Kiva Han的名義，在君士坦丁堡開張

· 1476AD英格蘭第一家印刷店（卡克斯頓）

· 1493AD出現了《紐倫堡編年史》

- 在日本，當一個家族逐漸擴增，同一嫡系的成員也會開始在原有的徽章上做小幅的修改，來做為自己的識別，因而原有的徽章呈現多種變體。

- 在日本，當家徽的使用習慣逐漸散佈開來，設計也變得多元起來，如天體、地形、植物、動物及居家用具與都被結合到設計中。不過，這些徽章並未受到法律的專利保障。

- 早期的抄紙廠使用的浮水印圖形甚多，雖然在形式上十三及十四世紀仍相當原始，到了十五世紀卻有耀眼而豐富的形狀與構想，浮水印的設計受到文藝復興的影響甚大，其後的巴洛克及洛可可同樣也都留下了影響的印記。

1554-5年當時記錄於 "Southampton Linen Hall Book" 一書中，屬於貿易商與船東的標誌。

「圓與十字」的設計一直風行到1540年才讓位給更富裝飾性的設計。

自從十二世紀開始，天鵝在英國就一直是一種半畜養的動物。為了標示飼主的所有權，開始有人在天鵝的上喙印上個人標誌。

- · 1503-06AD達文西繪「蒙娜麗莎的微笑」
- · 1504AD米開朗基羅完成「大衛像」
- · 1506AD發現古代雕刻勞孔群像

- · 1517AD馬丁路德開始宗教改革

- · 1543AD哥白尼發表地動學說「關於天體的運轉」

- · 1564AD莎士比亞誕生、伽利略誕生

- · 1593AD笛卡兒誕生

- · 1544AD葡萄牙人稱台灣為美麗島

- 在中國的明朝，宜興用品廣受歐洲人喜愛，它的茶壺特別受歡迎，且為荷蘭的Ary de Milde及英國的艾勒斯兄弟(Elers)所模仿。這些茶壺上都印有製造者的簽章。

- 1513～1619年明朝時期的產品印章。

- 十七世紀時，貿易商會私自發行硬幣做為零錢，在這些硬幣上多有自己的標誌，例如在1665年，英國蘇佛克(Suffolk)地區Richinghall的山姆·費通(Samuel Fitton)就曾發行有自己標誌的硬幣。

- 十七、十八世紀時，特別是在美國，酒瓶上多置有封泥，其上載有個人簡寫的標誌或徽章。

- 在英國，一個標誌會由父親傳襲給兒子，不過，通常每一個使用者都會做些許變化。如圖顯示1544年至1641年湯馬士·葛瑞斯漢(Thomas Greshams)爵士家族所使用的不同標誌。

- 到了十六世紀末期，貿易商使用的標誌逐步式微。

- 1695年，第一張仿冒的紙鈔出現在英國，從而催生出紙鈔上特殊浮水印的製作技術。

- 1602AD「東印度公司」成立，總攬印度洋和太平洋地域的商務
- 1620AD新聞時事開始流行
- 1622AD英格蘭第一份定期出刊的報紙《新聞週刊》

- 1624AD英國制定專利法
- 1637AD笛卡兒(Rene' Descartes)發表了《方法談》，把科學的嚴密應用到對人類理智的理解上

- 1638AD美國殖民地的第一份印刷新聞在哈佛學院出生
- 1642AD英國清教徒革命戰爭

- 1643-1715AD路易十四即位，在位七十二年提倡「君權神授說」

- 1687AD牛頓發表「萬有引力」定律

- 1603AD明神宗萬曆三十一年陳第撰寫《東番記》敘述台灣民俗風物

- 1624AD荷蘭人佔據台灣
- 1629AD參用西洋曆修改「大統曆」，西洋曆法傳入中國

- 1639AD日本鎖國時代
- 1645AD清頒佈辮髮令

- 十七世紀時，中國安南製造的青磁與日本的瓷器競艷，荷蘭東印度公司將這些瓷器外銷至歐洲。這些瓷器都附有標誌，如圖所示。

- 如同中國，大多數的日本人也都會將印章式的標誌壓印在陶瓷器具的木座上。

- 在日本，食品業是最早投入大規模的識別設計的業種，自十七世紀開始出現較有區隔性的設計。

- 十八世紀，機械器具上通常沒有標誌，而是一行簡單的文字銘刻。

- 英國的畜牛業者ESSEX所使用的標誌。

- 1756年時倫敦一家別針製造商的貿易卡。

- 一家法國絲綢貿易商的標誌。

- 1792年，英國通過商店招牌法，禁止使用大型招牌。商家頓失主要的形象宣傳工具，轉而發展出貿易卡。

- ・1704AD美國殖民地第一份定期出刊的報紙《波士頓新聞信》
- ・1722AD拉丁美洲的報紙誕生《聞信》
- ・1726AD斯威夫特「格烈佛遊記」

- ・1733AD約翰凱發明飛梭
- ・1751AD法國著名編纂「百科全書」
- ・1751AD英國禁止新英格蘭殖民地發行紙幣

- ・1764AD倫敦開始爲房屋編號
- ・1765AD瓦特發明蒸汽機
- ・1770AD英國工業革命
- ・1776AD美國獨立

- ・1783AD英承認美國獨立

- ・1789AD法國大革命

- ・1793AD羅浮宮美術館成立

- ・1796AD巴伐利亞人（德國）發明平版印刷技術

- ・1709AD 康熙派西洋傳教士到全中國各地測繪地圖（1708-1717）製作出《皇輿全覽圖》，是中國歷史上首次用較爲科學的方法作成的地圖

- ・1716AD《康熙字典》編撰成書
- ・1720AD（日）解除西書之禁
- ・1723AD中國清廷禁教

- ・1744AD亞洲的報紙誕生
- ・1757AD清朝僅開廣東爲貿易商港
- ・1767AD產業革命開始

- ・1784AD清廷設鹿港爲新港口，對岸的福建蚶江爲渡台固定港口，鹿港開始成爲台灣中北部的政治、文化、經濟重鎮

- ・1793AD英國使節至中國

- 在十八世紀日本封建時代的中葉，船印開始流行起來，用來識別載運的貨品。當都會區人口增加，經濟活動頻繁起來，店招也開始普及起來。

- 1851年，一些機械器具開始附上小小的銅製銘板，上載製造商的名字與地址。

- 從1850年開始，簽名形式的標誌開始蜂擁盛行。

- 在十八世紀中葉，由於投入工業的資金激增，有些製造商往往自豪地取新造的廠房圖形做為標誌，形成一股小小的潮流。

- 原本廣告中的插圖，一旦令觀眾耳熟能詳，往往就被轉用為標誌。

· 1800AD華盛頓市定為美國首都

· 1807AD美人富爾敦發明汽船

· 1812AD美國最早設計師Alexander Anderson開始從事設計工作，為Grdeys and Graham's雜誌繪製石板印刷插圖及卡片廣告

· 1812AD雷尼爾父子公司（Reynell and son）在倫敦成立，這可能是第一家廣告代理商

· 1839AD達蓋爾與尼埃普斯成功地發明照相技術（塔爾博特約在同時發展出製作負片的技術）

· 1846AD美國發明家與工程師Richard M.Hoe改良輪轉印刷技術

· 1850AD John Ruskin出版「Modern Painters」一書

· 1840AD鴉片戰爭

· 1840AD天津被列為對外通商口岸後，天津成為與上海、廣州並列的中國重要口岸商城，開啟商業貿易新的發展

· 1842AD上海因《南京條約》中被列為五大通商口岸之一

· 1848AD活版印刷機傳入日本

- SOGO百貨於1830年設計的標誌，沿用至今。

- 日本SAPPORO釀酒公司的標誌始於1876年，沿用至今。

- 貝斯公司(Bass & Co.)的標誌是於1875年成為第一個通過英國商標法專利註冊的標誌。

- 1890年奇異公司創造了具備新藝術風格的標誌。

- 1893年Asa Briggs Candler註冊可口可樂的第一個商標。

- 十九世紀末葉，以肖像為標誌的風格出現了一陣流行風。

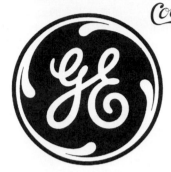

· 1852AD在巴黎開幕的Bon. Marche成為百貨公司的起源

· 1855AD印刷商Ernst Litfa B在柏林首創「利特法斯廣告柱」

· 1863AD捲筒紙印刷機問世

· 1865AD廣告代理商George P.Rowell開始為週報和其它媒介銷售廣告版面

· 1871AD德意志帝國成立

· 1880AD美國網線凸版印刷的逼真插圖首次印到報紙上

· 1885AD Ottmar Mergent-haler發明萊諾鑄排機

· 1888AD發明出捲在捲筒上的感光紙─即膠卷

· 1891AD William Dickson發明了動態攝影機和動態放影機

· 1893AD Asa Briggs Candler註冊可口可樂第一個商標

· 1855AD（日）設立洋學所，研究西學，翻譯西書

· 1866AD應人陶德引福建安溪茶苗至淡北，改善台茶產銷，展開台灣茶葉的黃金開發史。

· 1868AD日本明治維新

· 1872AD上海《申報》創刊，當時外商倡導刊登廣告

· 1885AD台灣建省

· 1895AD發佈《台灣度量衡販賣規則》

· 1898AD「台灣新報」更名為「台灣日日新報」

· 1899AD台灣銀行成立，發行鈔票統一幣制

- 1872年全日本第一家西式藥房，資生堂成立。1957年成立海外第一據點於北市仁愛路。圖為1888年及1919年分別使用的標誌版本。

- 日本讀賣新聞於1874年訂定漢字式的識別標誌，具備鏡射效果的趣味性。

- 1875年之後，日本企業流行將商標印製於火柴盒的標貼上，出現了許多有創意的設計圖案。

- 1903年，維也納出現了一套完整的視覺識別設計，是由約瑟夫·賀夫曼(Josef Hoffman)為維也納工作同盟(Wiener Werkstatte)所做的設計。他設計的每個物件都能識別出標誌的形式，不論是信箋、卡片、收據及包裝紙，甚至辦公室的鑰匙柄，都使用了玫瑰式標誌的形式特色。

- 早期，商標通常被用來行銷個別的產品；當更多產品加入同一品牌之後，商標繼而成為更大的公司識別。柯達、勝家都是此例。

- 第一件具備現代系統設計特質的標誌設計案是由彼得·貝倫斯(Pter Behrens)為德國的電器公司AEG所設計。貝倫斯摒棄原有標誌所受新藝術運動的影響，以幾何與比例的概念重新設計，並系統性地詮釋AEG的辦公環境、銷售店面與宣傳用品，咸認是第一個完整地應用識別設計做為企業政策一部份的例子。當時以屋舍風格(House style)名之，意即以一系列的規範給予企業內所有元素一致性的處置。

Kodak

- 1901AD（美）安全剃刀取得專利
- 1901AD（英）首次橫越大西洋的無線電通訊

- 1902AD（法）人造寶石
- 1902AD（德）光電管
- 1902AD（美）人造絲取得專利

- 1903AD《火車大劫案》(The Train Robbery)第一部劇情片
- 1904AD艾維·李在紐約成立第一家現代公關公司

- 1904AD（英）無線電二極真空管
- 1905AD世界產業勞工協會（IWW）成立

- 1906AD（美）廣播事業的誕生
- 1907AD彩色攝技術由Lumie're兄弟發明

- 1902AD英美煙草公司在上海設立工作室，專門製作廣告
- 1902AD（台灣）台北總督府開始設立師範教育，課程中設置習字圖書科

- 1905AD上海工商界招開大會，上海總會會長曾鑄提出：抵制美貨反對美國續訂《中美會訂限制來美華工保護寓美華人條款》

- 1906AD台灣總督府設「彩票局」，開始發行彩票

- 1907AD（台灣）日籍畫家石川欽一朗來台教學，帶動台灣美術風氣

- 1909AD製作台灣地圖
- 1909AD總督府廢除陰曆
- 1909AD台灣南北直通電話開通
- 1910AD師範學校將習字圖畫科改為圖畫手工科

- 日本外銷品開始主宰亞洲市場，許多商標都在海外建立了廣大的知名度。包括仁丹、花王等。

- 花王皂業是日本最早建立商標的企業之一，自1890年起，每隔一段期間即會修整既有標誌，以符合時代潮流。

- 日本高島屋於1904年設計的標誌迄今百年，並未有太大的變動。

- 仁丹企業於1905年設計商標，此後翹鬍子商標即遍布東南亞。在第二次大戰時，它在中國幾乎成為日本人的形象表徵。

- 1908AD德國建築家Peter Behrens為AEG電器公司設計識別外，也設計一套Behrens-Antiqua字體專門給AEG公司使用，這個字體受希臘羅馬風格影響，有別於當時的Art Deco & Art Nouveau。

- 1919年，包浩斯於德國威瑪成立，試圖融合藝術與工業，拒絕構成技術之外的裝飾。雖然於1933年不幸遭納粹所關閉，但其設計哲學與師資、學生其後的成就（尤其是在美國），對於設計教育的發展有甚深的影響。由於對理性的倚重，對底格(grid)的仰賴，對無襯線字體的熱衷及與現代美術運動的聯繫，促成了新字文設計(New Typograpgy)與其後的國際字文風格(International Typographic style)的發展。如圖所示，前者為包浩斯於1919-22年使用的校徽，後者為1922年由奧斯卡・史克萊莫(Oscar Schlemmer)重新設計的標誌。

- 1920年，德國設計師協會舉辦了一次標誌設計比賽，邀請多位著名的設計師參與，是為歷史上首度的標誌設計比賽。

- 1908AD立體派誕生

- 1910AD未來派正式出現

- 1912AD Mak Wertheimer 發表「格式塔心理學」

- 1912AD杜象發表「下樓梯的女人」

- 1913AD美國平面設計協會AIGA為平面設計定義：平面設計的專業是透過藝術和工藝將構想以視覺的方式傳達出來

- 1914AD第一次世界大戰爆發

- 1919AD成立包浩斯學院於Weimar, Johannes Itten為包浩斯設立基礎課程

- 1919AD全美最大商業設計學校"the Federal of Communication Designing"在明尼波里市創立

- 1911AD推翻滿清創立民國
- 1912AD「台北工學校」設立，為最台灣最早工業學校
- 1912AD孫中山就任臨時大總統

- 1914AD第一次世界大戰爆發，日本參戰
- 1916AD台北徽章圖畫展於朝日座舉行

- 1917AD台日報舉辦漫畫活動徵選
- 1917AD台北成立「手形（支票）交換所」

- 1918AD中央山脈橫貫公路通車
- 1919AD台北市行駛公共汽車

- 1920AD《台灣青年》創刊

- 使用英文字母的標誌在日本開始增加，包括以字母為圖案的形式。

- 日本政府與德國威瑪共和國結盟，派遣學生赴包浩斯留學，隨後對於日本現代設計的發展造成相當的影響。

- 1919年由上海馬利工藝廠創建的「馬頭牌」美術顏料是中國第一個西洋畫材的品牌，也迅速發展成為市場最大的品牌，對中國的美術發展有重要的影響。1958年始更名「馬利」，與企業同名。目前為中國的畫材領導品牌。

- 1920年代商標
設計的發展在德
國已備受尊崇。
1921年，愛德
溫·瑞茲羅伯
(Edwin Redslob)
主持威瑪共和國
的國家藝術事
務，吸引了許多
藝術家競相提出
國徽的設計稿。

· 1921AD甘地宣佈拒絕西式
服裝，且將只圍腰布和戴
披巾
· 1922AD DeWitt Wallace
創辦《讀者文摘》

· 1922AD台灣酒類專賣制度
開始實施
· 1923AD蘇澳港開港
· 1921AD台南市章圖案募集
展於台南公館展出
· 1921AD連橫出版《台灣通
史》

- 德國設計的影響
力散佈甚廣，菲
伯瑞提(Fabritius)
在挪威設計了不
少精緻的標誌。
漢斯·弗侖威
德(Hans Vollen-
weider)及華特·
西里亞斯(Watler
Cyliax)應邀至瑞
士教授設計，他
們倆都熱中於象
徵符號的設計，
並繼而建立了卓
越而活躍的瑞士
風格。

· 1923AD廣播網出現
· 1923AD茲沃爾金發明映像
管與顯像器，促成電視的
出現
· 1924AD發表「超現實主義
宣言」

· 1924AD台北時計商組合印
製「時」之宣傳海報，推
行時間觀念

- 1926AD台中市
推出受日本影
響、形式簡潔的
市徽。

- 在英國，一件可與貝侖斯的AEG識別
設計媲美的工程，是愛德華·莊士頓
(Edward Johnston)為倫敦地鐵所做的識
別設計。他特別為地鐵設計了一套完
整的無襯線字體做為標誌的一部份及
專用字體，從而修改了1907年以來的
版本。

· 1925AD Art Deco的風格
基本是法國形式"French
style"，來自立體派的影
響。Art Deco被命名前，
1913年美國時尚雜誌
Vogue 已介紹過這種形式

· 1925AD中國攝影協會於上
海成立
· 1925AD大連勸業博覽會舉
辦「烏龍茶宣傳活動」

- 1924年，派·茲
瓦特(Piet Zwart)
設計了自己的個
人標誌，方塊元
素在他的印刷品
中無所不在。

· 1929AD華爾街股市大崩盤
，造成世界性經濟大恐慌
· 1930AD Georg Trump設計
出City Medium字體，這
個字體後來被Paul Rand
應用在IBM的logo設計上

· 1928AD台北商業會舉辦「
優良國產品展覽會」
· 1928AD「台北放送局」
(廣播電台)正式開播
· 1930AD (台灣) 公佈商標
法

· 1926AD首台電視機在英國
問世
· 1928AD (德) 展覽第一部
電話傳真機
· 1929AD梵蒂岡建立，是世
界上最小的獨立國

· 1927AD第一屆全台棒球賽
· 1927AD第一個由台人組織
的政黨，「台灣民眾黨」
成立

- 1934AD日本富
士軟片公司設計
的標誌將圖案化
的富士山結合品
牌字型。這個標
誌使用近半世紀
直到1980年才更
換為由朗濤設計
的現行版本。

- 奧利維提(Olive-tti)是率先爲海外辦公室建立一套整合的屋舍風格設計的跨國公司之一，也是義大利歷史上首度出現的一套最周延與繁複的企業識別設計。

- 由美國芝加哥工業鉅子華特‧派奇(Walter P. Paepcke)於1926年所成立的美國包材公司(CCA)，咸認是第一個建立企業識別系統的美國公司。派奇採用了高度創新的廣告策略，將公司與視覺藝術做了實驗性的卓越結合。1966年，由於該公司卓越的設計成就，繼而成立了一所實驗性的「高等設計研究中心」，接受客戶委託進行識別設計，其中還包括美國政府的委託案，對於識別設計在美國的發展推動，有啓蒙性的重大影響。

- 第二次世界大戰之後，國際字文風格（另有一稱「瑞士風格」或理性字文風格）開始在瑞士發展開來。該風格係建立在30年代構成主義、風格派、包浩斯及新字文的風格創新上，尋求以結構化與整體性的方式來呈現複雜的資訊，對識別設計有深厚的影響（尤其在美國）。

- 三十年代後期，現代主義瀰漫全美國，紐約現代藝術館展出建築、工業及平面設計，並爲「Good Design」下定義，聲稱一個好的設計必須兼顧實用性。

- · 1931AD（德、加、美）電子顯微鏡
 · 1933AD阿姆斯壯(Edwin Armstrong)發明FM廣播
 · 1933AD希特勒接任首相，包浩斯被迫解散

- · 1935AD Jan Tschichold出版《Typographische Gestaltung》強調文字設計新觀念

- · 1936AD Alexander Kostellow在Carnegie Institute of Technology開設全美最早的工業設計課程

- · 1937AD在英國，成箱的里昂(Lyons)咖啡成了最早標有出版日期的產品
 · 1939AD（美）首創冷凍熟食
 · 1939AD紐約世界博覽會

- · 1939–1945AD第二次世界大戰

- · 1931AD總督府遞信部委請鹽月桃甫設計台灣名勝圖案郵戳百十九件於遞信部會議室陳列及鑑定會
 · 1931AD台北總商會舉辦「產業展覽會」
 · 1931AD日本發動「九一八事變」
 · 1931AD東京鐵塔落成

- · 1932AD西安事變爆發
 · 1932AD本町商業美術社展出商業美術展（台北展出後，台南、高雄、台中、新竹陸續展出）
 · 1932AD台北菊元百貨開幕爲台灣第一家百貨公司

- · 1933AD台灣下令啤酒專賣
 · 1934AD台灣高校展出東西繪畫史複製版畫

- · 1935AD（台灣）赤星義雄創立《台灣藝術新報》
 · 1935AD中國政府宣佈法幣政策，放棄了銀元本位

- · 1937AD顏水龍投入美術工藝活動，並赴日本與東南亞考察

- 台灣黑松公司1931年正名爲「黑松」；主要是期許公司發展能夠「永恒長青」；商標外圍八菱鏡圖形，傳達公司經營「清新高照」的理念。

- 1933年彰化市徽章圖案設計發表。

- 1938年爲配合戰時環境需求，專賣局生產「凱旋」清酒，並做具有戰爭色彩之櫻花、旭日圖案設計之標貼。

• 戰爭爲設計的程序帶來方法學的發展動力，於焉形成以設計解決傳播問題的概念。完形心理學的原理被應用在識別設計上：1943年美國空軍鑑於其飛機在空中交戰時，機身上的徽章常被誤認爲日本零式飛機的徽章，特地加以修改，降低了友軍誤擊的機率。

• 奇可德(Tschichold)在1947至1949年之間，爲企鵝出版社工作，爲之建立了一套頁面編排上的字文設計準則，並修改了標誌，及將出版品的封面標準化。

· 1942AD柯達公司全球第一卷彩色膠片正式上市販售

· 1944AD（英）首次發行高傳眞度唱片

· 1945AD（法）第一部照相植字機製成

· 1941AD Walter Lander創立朗濤設計公司，是美國著名的視覺識別設計公司

· 1943AD中、美、英三國舉行開羅會議

· 1943AD LSD於瑞士發現

· 1944AD《世界報》（Le Monde）在巴黎成立

· 1945AD Raymond Loewy利用直昇機上的收音機，首創消費性電子產品

· 1942AD台北、廈門飛機通航

· 1943AD實施國民義務教育

· 1945AD美軍在廣島投下第一顆原子彈
· 1945AD台灣光復

• 1940年龜倉雄策被任命爲日本國際工業藝術情報公司(International Industrial Arts Information Co., Ltd.)藝術部的主任。從此以後，他致力於商標與象徵符號的設計近五十年，成爲日本戰後推動平面設計的主要人物，被尊稱爲平面設計圈的老闆。他的標誌作品往往植基於日本徽章傳統，成爲日本傳統文化的最佳詮釋者。圖爲他爲日本工業設計協會設計的標誌(1953)。

- L&M公司（Lippinsott and Margulies)是第一個專事品牌與商標設計的設計公司，曾先後為美國鋼鐵公司(1960)、克萊斯勒公司(1962)等建立識別系統。

- 史上第一位出現在美國時代雜誌封面的成功設計師雷蒙·路威(Raymond Loewy)(1949)，雖為專業的工業設計師，但經常受委託為客戶進行識別設計，知名案例包括國際豐收公司(International Harvest)、殼牌汽油(Shell)等。

· 1946AD偉士牌（Vespa）機車開發上市，設計師是Corradino d'Ascanio
· 1946AD 首部電字計算機「電子數字積分計算機」問世

· 1947AD歐洲經合組織(OEEC)成立，是為經濟合作發展組織(OECD)的前身
· 1947AD（美）藍德即顯膠片攝影機

· 1948AD Marcello Nizzol's設計頗具吸引力的打字機Lexicon 80上市
· 1948AD拼字遊戲的版權被康涅狄格州的商人James Brunot獲得，其友在1931年發明這項遊戲，稱作十字圖案

· 1950AD美國設計家Alivin Lustig為底特律Northland Shopping Center設計指標與平面設計，是全美第一位為百貨公司設計指標與平面製作物品者

· 1947AD台灣爆發二二八事件

· 1949AD中華民國政府播遷來台

· 1950AD日本第一台錄音機TTK由Sony製造
· 1950AD中華人民共和國建立後，毛澤東吸收蘇聯的社會主義概念，並排斥西方現代的設計概念，這種封閉的觀念一直到1979年毛澤東死後，才開始接觸到西方的設計觀念

- 五〇年代在日本，漢字標章仍是不少企業的識別形式。

- 1950年黑人牙膏商標推出。

- 美國哥倫比亞電視公司是最早將企業識別與廣告進行完全整合的企業，它成功的標誌是1951年由威廉·葛登(William Golden)所設計。

- 英國鐵路局企業形象設計始於1956年，由設計研究事務所(Design research Unit)製作。同時期，加拿大國鐵也推出相同風格的標誌。

- 1954年賀伯·梅特(Herber Matter)為美國哈特佛鐵路公司(Hartford)設計了一套識別形象，雖然壽命不長，卻極受矚目。

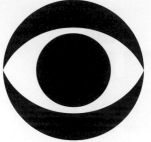

· 1952AD Egbert Jacobson 出版《Seven Designers Look at Trademark Design》，這本書是當代商標設計的指南

· 1953AD Kartell公司由Gino Columbini's設計的廚具，對於改善塑膠器皿之設計有卓越的貢獻

· 1954AD全球最具影響力的鉛字體由巴黎的Adrian Frutiger所製造
· 1954AD雪梨歌劇院完工

· 1952AD中日重建邦交

· 1953AD（台灣）美援開始

· 1955AD國立藝專成立美術印刷科
· 1955AD中國生產力及貿易中心(CPTC)成立
· 1955AD手工藝推廣中心成立

- 1955AD，黑松推出以「王冠」瓶蓋為構成圖式的標誌，藉以增強消費者對品牌飲用的「認知度」。

- 1957年日本工業設計推廣協會所推動的優良設計產品標章，由龜昌雄策所設計。

企業·品牌·識別·形象

298

- 在1950s，保羅・蘭德(Paul Rand)逐漸投入企業識別系統的設計。他於1956年為IBM設計了企業標誌，並於1970s將之改版為條紋字形。他的著名作品還包括美國廣播公司(abc)西屋公司及NEXT電腦等。

- 索爾・貝斯(Saul Bass)首先以電影金臂人的識別與片頭設計受人矚目，繼而在標誌設計上留下盛名。他的許多標誌作品幾已成為當代美國重要的文化符碼。

- 1958年英國設計師傑羅・荷頓(Gerald Holtom)為CND設計「和平標章」(peace symbol)，原先係為呼籲解除核武，其後經反戰運動發展成為世界上最著名的非商業性符號之一。

- 勒斯特・比爾(Lester Beall)於1960年為國際紙業公司設計了完整的識別系統，並首開先河，製作了完整的企業識別手冊。

· 1956AD（美）錄影機
· 1956AD全球首座工業標準原子能站–Calder Hall在英國揭開序幕

· 1957AD在美國Jack Kilby生產第一個微晶片，由半導體整合而成的積體電路

· 1958AD Herman Zapf設計出Optima的鉛字體

· 1958AD Helvetica字體由Max Miedinger和Edward Hoffman設計的

· 1957AD（台灣）私立復興商工首創高職美工科

· 1959AD第一屆亞洲廣告會議在日本東京舉行
· 1959AD溫學儒設計花卉昆蟲郵票獲得美國life雜誌評選為全世界最美的郵票

· 1960AD（台灣）國立藝專美工科(五專部)停止招生
· 1960AD台灣東西橫貫公路工程完成正式通車

graphic design+

- 日本《平面設計》雜誌(Graphic Design)於1959年創刊，於1986年第一百期時畫下句點。《平面設計》雜誌由勝見勝所發行，內容經常大篇幅引介當代重要的識別設計案例，而勝見勝本人則在指引標示的系統設計上及國際標準化上，有重要的社會貢獻。

- 1959年日本設計中心成立，係由日本的大型企業合夥成立的一個設計組織，提供新進的設計人員做為專業進修用。

- 1959年，日本東京主辦世界設計研討會，邀請現代主義、構成主義的重要國際設計師與會，如索爾・貝斯、奧圖・艾可等人。

- 1962年奧圖·艾可(Otl Aicher)為德國航空設計識別,充分展現了他系統設計的思惟。這套系統成為國際上識別規範手冊的重要藍本,當中嚴格規範了所有的執行細節,以確保表現品質與整體性。

- 1963年謝梅耶夫與傑斯瑪事務所(Chermayeff & Geismar)為曼哈頓銀行(Chase Manhattan Bank)所設計的標誌,證明了一個純抽象造型的商標也可以成功地做為一個大型企業的視覺識別。此一設計也成了本類型風格表現最早期的典範。

- 1963年荷蘭的整體設計公司(Total Design)為史基福機場(Schiphol)製作了歷史上第一套完整的標識導引系統。

- 優尼馬可國際設計公司(Unimark International)1965年由維格涅里(Massimo Vignelli)等人合夥,於美國芝加哥成立,它迅速發展成為當時全球最大的設計公司,全盛時期在世界五大洲重要都會均有事務所,對識別設計與系統設計的推廣有極大的貢獻。

· 1963AD(美)手術時首次使用人工心臟
· 1963AD(荷)卡式錄音機面市

· 1964AD Armin Hofmann 為瑞士國家展覽館設計會場與商標圖案
· 1964AD(英)地下火車自動化

· 1965AD出現「新左派」

· 1961AD(台灣)國民所得為新台幣6,046元(美金151元)

· 1962AD台灣電視公司開播

· 1963AD台灣工業生產比重首次超過農業比重

· 1964AD台灣著作權法公佈
· 1964AD台灣石門水庫全部完成

- 1962年中國美術設計協會成立。

- 1964年日本東京奧運的標誌由龜倉雄策所設計,此後奧運會成為國際設計的嘉年華。而日本平面設計也開始受到國際的矚目。

- 奧林匹克運動會史上第一套系統化的圖語於1964年的東京奧運正式發表。這套設計係由勝見勝指導。

- 香港早期最知名的平面設計公司「平面傳播公司」(Graphic Communication)1964年由石漢瑞(Henry Steiner)成立。石漢瑞是最早受到國際矚目而於華人世界工作的平面設計師,他的作品往往能融合東西方的特質,或以對比的方式傳達卓越的視覺活力。圖為他為滙豐銀行所設計的標誌。

- 藍斯・魏門(Lance Wyman)於1968年為墨西哥奧運所做的設計令世人驚艷。他利用圖語與色彩分類管理來解決來自不同文化的參觀者所可能出現的傳播障礙問題。

- 安氏公司(Anspach Grossman Portugal)於1969年成立，率先以市場研究導入產品與品牌形象的設計。

- 1970年加拿大成為第一個擁有標誌、標準字與完整的視覺識別系統的國家。

· 1966AD蘇聯太空船繞行月球，美國太空船登陸月球
· 1966AD （美）電腦錄影編檔系統
· 1967AD Zanotta的De Pas. D'Urbino 及Lomazzi設計出花形椅及花形沙發

· 1969AD Mittelman的電腦動畫公司MAGI，為IBM製作電腦動畫影片，為公認為全球第一支電腦動畫廣告影片

· 1970AD The Grapus聯合平面設計在巴黎成立
· 1970AD Archizoom Associati Achille Castiglioni設計出主教屈膝凳

· 1966AD中共開始「文化大革命」

· 1967AD中國美術設計協會於師範大學辦理首次「設計工具展」是國內最早的設計用品展覽
· 1967AD華商廣告公司受菸酒公賣局委託設立圓山路牌廣告，為台灣戶外大型廣告之開端

· 1968AD台灣經濟日報創刊
· 1968AD台灣開始實施九年國教

· 1969AD中國電視公司正式開播，全節目為彩色

· 1970AD日本大阪舉行世界博覽會

EXPO'70

- 1967年台灣郭叔雄著手為台塑企業創造波浪形的企業識別系統。1967年日本設計師大智浩也應台灣廣告公司之邀來台灣推廣設計，並為味全公司設計五個圓圈的企業標誌。

- 1968年PAOS設計公司由日本中西元男設立。該公司發展頗為成功，同時在日美均設有事務所。中西元男也綜合整理許多設計案例，發表不少研究報告。他發表的識別設計理論與操作模式也相繼成為八○與九○年代台灣許多設計師進行識別設計的藍本，影響台灣早期識別系統設計最巨。右圖為PAOS主持，並與美國Chermayeff (1984)及龜倉雄策合作設計的東京海上火險公司、日本電信電話公司標誌。

- 福田繁雄對於幻視的興趣也延伸至標誌設計上，圖為他於1974年為朝日文化中心所設計的標誌。

A.D.1970

- 新的企業識別設計趨勢開始要求先擬定出企業使命,做為設計的起點。

- 奧圖·艾可為1972年的慕尼黑奧運設計了一套最成功的運動項目圖語,1976年甚至為加拿大蒙特婁奧運再次購買使用權,此後幾乎成為運動圖語設計的基本模型。

- 1974年美國政府啓動聯邦設計提升計畫。第一個獲得補助的計畫是美國勞工部的識別設計,由約翰·梅西(John Massey)所製作。

- 1974年,美國平面藝術協會(AIGA)受命為美國創造一套完整的交通指示符號。

- · 1971AD英代爾出產微處理器

- · 1973AD 雪梨歌劇院落成
- · 1973AD Philips首度出版其居家風格手冊
- · 1973AD 畢卡索逝世,享年91歲

- · 1974AD 美國聯邦政府在Jerome Perlmutter指導之下,執行聯邦設計改造計畫,開始制定各種環境指標計畫

- · 1971AD中華民國退出聯合國
- · 1971AD(台灣)變形蟲設計學會成立,創會會員包括:陳翰平、霍鵬程、楊國台、吳進生、謝義錩等,並由霍鵬程擔任創會會長
- · 1971AD中日斷交

- · 1974AD中華民國工業設計及包裝中心成立

- · 1975AD秦朝兵馬俑在陝西臨潼始皇陵東側出土
- · 1975AD日本東洋工業株式會社為推展Mazda汽車,開始推廣企業識別

- 1972年冬季奧運迎日本設計師永井一正主持設計,他的識別設計作品還包括75年萬國博覽會及1965年的日本設計中心標誌。

- 1973年秋天,日本於京都舉辦國際工業設計研討會(ICSID'73),促成1975年召開的「為需求而設計」研討會,會中楊櫫設計對工業發展的重要性。這是石油危機之後,全球對發展設計促進工業的共同宣言。

- 1974年,企業識別的概念首度經由大學院校引進韓國。

- 1976年蘋果電腦公司成立，開始研發銷售個人電腦，1984年進一步推出麥金塔電腦，迅速成為足以影響設計發展走向的革命性工具。圖為1976年成立時的的標誌，隨後更改為現今的圖式，並由平面逐步立體透明化，領導時代的美學。

- 奧圖‧艾可為德國小鎮Isny所做的識別設計，採用創新的手法，並非是一個以標誌為首的系統，而是以120張黑白的當地景觀圖案，構成獨樹一格的視覺系統，仍能創造成功的識別效果。

- 動態的識別開始登上舞台，設計師以非靜態的方式來運用識別元素。由曼哈頓設計公司所製作的ＭＴＶ識別系統即為一鮮明的例子。

- ·1975AD光纖傳送成功開發
- ·1976AD Clive Sinclair設計出微型口袋電視機
- ·1975AD Mandelbrot提出碎形幾何理論
- ·1976AD（美）電腦控制影像放映器推出
- ·1978AD Philip Johnson's 的AT&T大樓在紐約啓用

- ·1976AD美術設計協會舉辦「全民運動標誌甄選」
- ·1977AD日本有股票上市的企業中，半數擁有企業形象系統
- ·1978AD美國宣佈1979.1.1日承認中共
- ·1979AD中美斷交
- ·1979AD（台灣）中正國際機場啓航
- ·1980AD（台灣）消費者文教基金會成立
- ·1980AD（台灣）中正紀念堂落成

- 1974年龜倉雄策為日本傳統工藝產品振興協會設計識別標誌，這個結合了日本的版畫傳統與西方的現代美學，傳達了濃郁的文化訊息。

- 1979年(台灣)外貿協會成立設計推廣中心，除辦理海外參訪團外，並引進國際性的形象設計師來台指導企業與設計界，帶動國內企業識別設計的風潮。

- 1979年日本伊東壽太郎來台，應聯廣公司之邀推廣CIS，聯廣並為味全實施CIS，CIS在台灣逐漸開展，各大企業紛紛跟進。

- 70年代，平面設計與行銷的結合，促成市場的國際化，許多亞洲的航空公司紛紛進行識別形象的換裝，日航、新航、印航等悉由朗濤設計公司協助完成。

- 1980年企業的解體特別常見，意味著分裂的公司將形成不同的面貌。許多原本擁有全國知名度的企業識別形象逐漸匿跡。

- 索爾・貝斯持續在識別設計上有受人矚目的作品推出。1984年為AT&T設計的新標誌充分展現他運用平面素材創造立體效果的功力。

- 1984年洛杉磯奧運會繽紛多元的設計系統，反映了後現代的設計風格。

- · 1981AD第一架太空梭昇空
- · 1981AD Daniel Weil發表口袋型收音機

- · 1982AD福特公司開發出一種符合大眾市場的設計車種Sierra
- · 1982AD紐約國際廣告獎（IAF）開辦

- · 1983AD Linotype公司發展新的字體Neue Helvetica，有八種不同的規格
- · 1983AD微軟Word軟體上市

- · 1984AD Apple電腦公司推出麥金塔系列，開創數位設計的新紀元
- · 1984AD Adobe公司發明postscript程式語言，能讓電腦排版軟體控制頁面及字形效果

- · 1985AD Driade發表由Philippe Starck設計的傢具
- · 1985AD比爾蓋茲正式發表視窗軟體Windows

- · 1981AD（台灣）行政院文化建設委員會成立

- · 1982AD（台灣）變形蟲設計協會舉辦亞洲設計名家邀請展暨變形蟲年畫展

- · 1983AD台北市美術館落成

- · 1984AD台北市公車站更換玻璃纖維材料，開放三分之一面積做廣告
- · 1984AD公視成立
- · 1984AD（台灣）外貿協會舉辦CIS示範設計發表，吸引國內企業的注意

- · 1985AD聯廣公司完成企業形象調查

- 1981年，台灣和成衛浴創立五十年，全面推動以HCG品牌名為設計要素的企業識別。

- 1982年台灣農會推出共同標誌。

- 1983年《天下雜誌》第二十四期專文介紹企業形象CIS相關報導，足見CIS在國內企業各界普遍受到重視。

- 1983年，Koo Jung Soon贏得金星企業的識別設計計劃，此一重要設計案在韓國首開先河，是第一個邀請贏得比賽的專業設計師進行設計的例子，也象徵企業識別設計在韓國的啟蒙。

- 1985年震旦集團推出由廖哲夫設計的完整的企業識別系統。

- 1987年，日本國鐵民營化，新的識別設計經由業主、工程廠商及設計師的共同合作完成，新的形象獲得極大的成功。

- 澳洲設計師Ken Cato活躍於南半球，他的設計可以現代，也可以後現代。在帶有開創性的設計思維與方法支撐下，所做的識別設計別有特色，也受到老一輩設計師如維格涅里的賞識。他為澳洲航空所做的形象設計，繽紛中挾帶著文化況味，頗受好評。

- 朗濤(Landor)於1987年為英國航空公司重新定位，此後，這家新近民營化的公司迅即翻升為當年度最受歡迎的航空公司，並創造豐厚的盈收。

- 荷蘭電信郵政公司(PPT)自1968年開始投入識別設計，由特爾公司(Tel & Dumbar)執行，直到1981年才完成。到了1988年，基於民營化的需求，再次進行新版的設計。多元而跳躍的設計，呈現荷蘭特有的設計創新能力，也展現不同於現代主義的系統設計形式。

- ·1986AD「世界貿易組織」（WTO）決議成立
- ·1986AD Paul Rand為Steve Job的電腦公司Next設計logo

- ·1987AD英國Inmos的轉換器，以單一晶片改變了電腦產業

- ·1988ADCanon與Nikon共同發表生化機型的35厘米相機
- ·1988AD Michael Jordan為運動品代言，由Wieden & Kennedy廣告公司推出「Just Do it」的廣告

- ·1989AD新力公司(Sony)發表專為年輕人設計之My Frist Sony系列的收音機與隨身聽
- ·1989AD第一屆亞太經和會（APEC）在澳洲首都坎培拉舉行

- ·1990AD東西德統一
- ·1990AD影像處理軟體Photoshop正式上市

- ·1987AD台灣解除戒嚴
- ·1987AD日本推動CIS最著名的PAOS設計公司負責人中西男來台演講CIS

- ·1988AD台灣地區開放報禁
- ·1988AD外貿協會主辦CI研究訪問團
- ·1988AD美國著名設計公司Landor來台訪問並介紹CIS的新觀念

- ·1989AD中共六四天安門事件
- ·1989AD中國生產力中心舉辦日、韓CIS考察團，並參觀名古屋世界設計博覽會

- ·1990AD（台灣）大專院校設計展更名為新一代設計展
- ·1990AD中華民國企業形象發展協會成立

- 日本富士電視台於1986年更新識別標誌，同是一隻眼睛，卻與CBS之眼大異其趣，展現了不同的時代風格。

- 1988年漢城奧運提供了韓國設計師發揮的舞台，也帶動韓國識別設計的發展。一開始，百貨公司、消費商品公司相繼投入，逐漸再滲入社會其他層面，企業也開始開發益趨複雜的設計形式。

- 1989年台視導入CI，成為台灣第一個建立現代識別系統的大眾媒體。

- 1990年統一企業第五度更新標誌，由朗濤公司設計。捷安特亦於本年啟用新的識別標誌，邁入台灣少數的國際品牌之列。

- 1991年關懷愛滋病的視覺象徵「紅絲帶」，第一次在紐約電視節目Tony獎中出現。

- 英國學者Wally Olins從管理與行銷的學術角度切入識別設計，活躍於歐洲，成為九○年代以後跨學術與實務的代表性人物。圖為1991年為英國電信公司更新的識別標誌。

- 1992年巴塞隆納奧運會的圖語設計採用本土文化的筆風，為圖語設計開發了新的表現方向。

- 1994年六月，美國聯邦快遞在媒體簇擁之下發布新的識別系統，將一場通常乏人問津的識別發表會經營成市場的焦點，朗濤公司將原本冗長的品牌名Federal Express縮減為Fedex，並將大幅改造的形象，成功帶向全球各地。

· 1991AD《一體成型之設計》（Design for Disassembly），在美國與德國引起廣泛的討論與研究，這也是BMW之Z1車種的中心概念

· 1993AD歐盟簽訂馬斯垂克條約，以加速歐洲貨幣統一
· 1993AD關貿總協烏拉圭回合談判達成協議，1995年將成立新「世界貿易組織」取代關貿總協

· 1995AD雅虎誕生，e Bay成立、雅馬遜書店開張、Window 95上市

· 1991AD(台灣)第一屆4A廣告創意獎舉辦
· 1991AD台灣動員戡亂時期終止
· 1991AD(台灣)「廣告雜誌」中文版由段鍾沂創刊

· 1993AD（北京）通過《1991-2010年城市總體規劃案》，以舊城為中心向外發展
· 1993AD台灣第一個搜尋網站「蕃薯藤」成立

· 1994AD行政院勞委會職訓局開辦丙級廣告設計類技能檢定

· 1995AD世界國際設計大會ICSID在台北舉行
· 1995AD政府通過成立亞太媒體中心計劃

- 1992年中華民國國家精品標誌發表。

- 1994年中華平面設計協會及中華民國形象研究發展協會成立，讓台灣的設計推廣活動益形暢旺。

- 1994AD印刷與設計雜誌舉辦首屆台灣CI大展。

- 1995年中華電信為因應民營化的政策，及電信市場開放的競爭，進行識別更新。

- 1996年台灣農會在外貿協會的協助下，進行有史以來最大規模的識別更新計畫。圖為農會主標誌之外，台北農會的專屬標誌。

- Windows 95推出，成為全球最多人使用的電腦操作系統，也讓它的識別標誌成為世人最熟悉的符號之一。

- 1996年里耳哈默多季奧運會的圖語以挪威原住民壁畫圖案為原型，此一創舉首度打破奧圖・艾可的設計典型，讓文化符碼可以在國際設計上扮演主要的角色。

- 美國新浪潮的女性設計師葛瑞蔓(April Greiman)的數位式設計，在時代轉換之交獨樹一格。她設計的識別標誌也大膽地挑戰傳統的安定形式。圖為她為加州LUX影業所製作的識別符號。

- 同一時期，愈來愈多的小型企業或特色產業以更個性化、多元性的方式設計標誌與形象，與傳統大型企業走出不同的路子。圖為ESPN二台的標誌。

- 1996年台灣首次總統大選，識別系統開始在大選中發揮助力。圖為民進黨總統候選人該年提出的識別標誌。

- 書法這種文化符碼逐漸在台受到青睞，除於平面設計上運用外，標誌設計也漸常見。台北市在1996年公開徵得的標誌即是以毛筆書寫的北字。

- 1999年為陳水扁助選的個人形象設計—扁帽工廠推出阿扁家族的標誌與造型娃娃，訴求年輕的形象，隨著大選延燒數年。

- 2000年遊戲橘子數位科技建立個性化、具遊戲性的識別系統，並因而獲得國家設計獎。

- 象徵台灣追求設計卓越的「設計優良產品標章」面對廿一世紀，推出新的識別標誌。

- 順應數位時代的來臨，許多國際品牌紛紛將標誌修飾為更具３Ｄ立體化的效果，如Nissan汽車與Apple，在2001年推出新版商標。

- 麥當勞史上最成功的廣告活動於2003年由Heye & Partner GmbH所設計，關鍵標語 I'm loving it。

- 全球最具規模的消費用品商P&G於2003年再度調整1991年文字化的商標設計，稍減裝飾味較濃的筆畫表現。

- 2004年P&G的主要競爭對手Unilever聯合利華更改企業品牌標誌，新的標誌以圖案化的形態呈現字首，圖案細部由25小圖示聯合構成，象徵該公司最重視的民生議題，一改大企業強調簡潔與幾何化的標誌表現形式。

- ·2001年美國發生九一一事件，造成近3000人死亡；阿富汗戰爭爆發。
- ·2001年美國科學家宣布首次成功複製出人體胚胎。

- ·2002年歐盟12個會員國正式採用歐元為流通貨幣。

- ·2003年美國哥倫比亞號太空梭爆炸。
- ·2003年SARS全球大流行
- ·2003年3月20日一伊拉克「第二次波斯灣戰爭」爆發。

- ·2004年歐洲聯盟會員國由15國增加為25國。

- ·2005卡翠娜颶風侵襲美國南部，重創大城紐奧良。

- ·2001年中國自行研製的「神州」二號太空船順利發射升空。

- ·2002年中華民國成為世界貿易組織會員國，政府遵守WTO規範行事。

- ·2003年中華民國前第一夫人蔣宋美齡在美去世，享年106歲。
- ·2003年世界最高大樓一台北101金融大樓11月14日啓用。

- ·2004年日本戰後首度向伊拉克派出首批30人的自衛隊先遣隊。
- ·2004年台灣總統大選發生319槍擊事件。

- ·2005年限制全球溫室氣體排放量的「京都議定書」經過近8年爭拗後，終獲得120多個國家確認正式生效。

- 2001年香港推出代表「香港品牌」的視覺系統，「飛龍」成為向國際推廣香港的視覺象徵，為Landor公司設計。

- 2001第一代臺灣觀光品牌識別標誌（2001年～2011年）出爐，同時為交通部觀光局局徽。

- 2003年財團法人臺灣創意設計中心成立，取代其前身外貿協會設計推廣中心，成為臺灣推動設計發展的最主要機構。

- 2004年中國聯想公司在將英文標誌更換為Lenovo後，收購ＩＢＭ個人電腦部門，從亞洲第一躍升為全球第三大個人電腦生產商。

- 2005年日本愛知世博會推出吉祥物"Kiccoro"及"Morizo"分別代表森林寶寶與森林爺爺。

- 2006年Intel更新品牌標誌，新的標誌結合原有的文字標誌及Intel inside的環形線條，統合品牌印象，並有效考慮各種系列產品名的組合，使其視覺識別充分簡單化。

- 2006年facebook開始大幅成長，逐漸成為全球使用人數最多的社群平臺，也改變了網路行銷的媒體生態。

- 2007年花旗集團（Citigroup）在被保險公司旅行者（St Paul Travellers）併購後，整合了其使用上百年的紅傘圖案，推出新的識別系統，設計者為美國Paula Scher。

- 2010年10月6日全球服飾零售龍頭Gap在其官網上公佈了新的識別標誌，但不敵大量湧入的負評與抗議，業者決定恢復舊的標誌。

· 2006聯合國安理會一致通過譴責及制裁北韓日前試射飛彈，要求北韓停止彈道飛彈研發計畫，北韓拒絕，繼續進行飛彈試射。

· 2007年全球金融海嘯開始，蔓延至2009年。

· 2008年美國總統選舉，歐巴馬成為歷史上第一位黑人總統。

· 2009年伊朗綠色革命。

· 2010年世界第一高樓迪拜塔竣工。
· 2010年美國蘋果公司正式發布備受矚目的平板觸屏電腦iPad。

· 2006年Google正式進入中國。

· 2007年一向奉行「白澳主義」的澳洲變天，工黨陸克文擊敗保守黨霍華德，象徵大洋洲基於經濟利益，不得不拋棄種族優越感，改向亞洲尤其是中國的龐大市場靠攏。

· 2008中國北京奧運。

· 2009年台灣首度辦理世界運動會及夏季聽障奧林匹克運動會。

· 2010年5月上海世界博覽會開幕。
· 2010年6月，海峽兩岸雙方分治六十年後，正式簽署兩岸經濟合作架構協議（ECFA）。

- 2006年日本國民品牌Uniqlo更新識別標誌，除了將原本較深沈的色彩改為鮮亮的紅色外，也同時推出有日文與英文的標誌，強化日本印信落款的象徵意象。

- 2008年北京辦理奧運競賽，奧運標誌透過全球徵稿方式獲得，以中國篆刻印鑑的形式結合京字與運動人形，充分反映文化風味。

- 迄2009年，臺灣設計教育蓬勃發展，設有視覺傳達設計相關學系的公私立大學已達60所以上。

- 2010年臺灣工業局推動臺灣製MIT微笑產品驗證制度，並協助MIT微笑產品進行內外銷市場拓展。

A.D.2010

註釋

① 參見長澤伸也著，鄭雅云譯(2004)，LV時尚王國，台北：商周出版。

② 參見Soichiro Honda, (1998), *Shinshu Kamon Daizen*, Tokyo: Goto Shoin。

③ 參見《故宮e學園》網站，http://elearning.npm.gov.tw/courses/digital_2-4-1/ course08/08_3_1.htm。

④ 同註③。

參考書目

Aicher, Otl (1988), *Typographie*, Berlin: Ernst and Sohn.

Berkeli, E. (1926), *Marques de boeufs et traditions de race*.

Briquet, C. M. (1907), *Les Filigraines*, Geneva.

Cato, Ken (1995), *Cato Design*, US: Rockport Publishers.

Celant, Germano et al. (1990), *Design: Vignelli*, NY: Rizzoli International Publication.

Chermayeff etc. (2000), *Trademarks designed by Chermayeff & Geismar*, Switzerland: Lars Müller.

Churchill, W. A. (1985), *Watermarks in paper in Holland, England and France, etc. in the XVII and XVIII centuries and their interconnection*, Netherlands: B.D. Graff.

Davies, H. W. (1935), *Devices of the Early Printers 1457-1560*. London.

Dormer, Peter (1993), *Design since 1945*, London, Thames and Hudson.

Ehmcke, F. H. (1921), Wahrziechen- Wahrenzeichen, *Das Plakat* vol. 3.

Eineder, George (1960), *The ancient paper-mills of the former Austro-Hungarian Empire and their watermarks*, Holland: Paper Publications Society.

Finsterer-Stube, G. (1957), *Marken & Signete*, Stuttgart.

Frutiger, Adrian (1981), *Type Sign Symbol*, Zurich: ABC Verlag.

-------------------(1989), *Signs and Symbols: Their Design and Meaning,* NY: Van Nostrand Reinhold.

Gilver, William (1976), *Masterworks in Wood: The Woodcut Print*, Portland: Portland Art Museum.

Greiman,April & Farrelly, Liz (1998), *April Greiman: Floating Ideas into Time and Space*, US: Watson-Guptill Publications.

Grun, Bernard (1991), *The Timetables of History : A Horizontal Linkage of People and Events*,

3rd edition, US: Touchstone.

Heal, A. (1947), *The Signboards of Old London Shops*, London.

-----------(1948), 17th- Century Trade Cards, *Alphabet & Image* no. 8.

Hefting, Paul (1990), *Designing for Corporate Image*, CA: Rocketport Publishers, Inc.

Heisinger, Kathryn B. and Fisher, Felice (1994), *Japanese Design: A Survey since 1950*, US: Philadelphia Museum of Art.

Heller, Steven & Balance, Georgette ed. (2001), *Graphic Design History*, US: Allworth Press.

Heller, Steven & Chwast, Seymour (1988), *Graphic Style- from Victorian to Post-Modern*, US: Abrams, Inc.

Helms, Janet Conradi (1988), *A historical survey of Unimark International and its effect on graphic design in the United States*, Iowa State University.

Henrion, FHK(1983), *Top Graphic Design*, Zurich: ABC Verlag.

Herdeg, W. F. (1948), *Schweitzer Signete*, Zurich.

Hofmann, Armin (1965), *Graphic Design Manual,* NY: Van Nostrand Reinhold.

Hollis, Richard (1994), *Graphic Design- A Concise History*, London: Thames and Hudson.

Jacobson, E.(ed.)(1952), *Seven Designers Look at Trade Mark Design*, Chicago.

Kallir, Jane (1986), *Viennese Design and the Wiener Werkstätte,* NY: Brasiller.

Kamekura, Y. (1957), *Trade Marks of the World*, New York.

Ken Cato (1995), *Cato Design*, London: Thames and Hudson.

Knaster, R. (1948), Watchpapers: A Neflected Conceit, *Alphabet & Image* no. 7.

Labarre, E. J. (1952), *Dictionary and encyclopaedia of paper and paper-making*, 2nd ed., Amsterdam: Swets & Zeitlinger.

Leif, Irving P. (1978), *An international sourcebook of paper history*, Conn: Archon.

Levin, Kim (1988), *Beyond Modernism,* NY: Harper and Row.

Lindt, Johann (1964), *The paper-mills of Berne and their watermarks, 1465-1859*, with the German original, Holland: Paper Publications Society.

Iinkai, Kokomasu (1985), *Corporate Design Systems: Identity through Design*, NY: PBC International.

McLean, Ruari (1975), *Jan Tschichold: Typographer,* London: Lund Humphries.

Meadows, C.A. (1957), *Trade Signs and Their Origins,* London.

Meggs, Philip B. (1992), *A History of Graphic Design*, 2nd edition, NY: Van Nostrand Reinhold.

Meyer, W. J. (1944), Italian Printers' Emblems in the 15th and 16th Centuries, *Graphis* no.2.

Miller, A. R. and Brown, J. M. (1998), *What logos do and how they do it,* US: Rockport Publishers.

Mittheilungen der K.K. (1881), *Central-Kommission zur Erforschung und Erhaltung der Kunst-und historischen Denkmale.*

Müller-Brockmann, Josef (1981), *Grid Systems,* Niederteufen: Verlag Arthur Niffli.

Napoles, Veronica (1988), *Corporate Identity Design*, NY: Van Nostrand Reinhold.

Neumann, Eckhard (1970), *Bauhaus and Bauhaus People*, NY: Van Nostrand Reinhold.

Pevsner, N. (1960), *Pioneers of Modern Design*, Penguin Books.

Rziha, F. (1881), *Studien über Steinmetzzeichen.*

Singer, K. (1938), Das Blild der Kreisenden Drie, Trans. of the *Asiatic Society of Japan* vol. XVII.

Shin-jinbutsu orai sha (1999), *Kamon daizukan*, Tokyo :Shin-jinbutsu orai sha.

Soichiro Honda, (1998), *Shinshu Kamon Daizen*, Tokyo: Goto Shoin

Thackara, John, ed. (1988), *Design After Modernism*, London: Thames & Hudson.

Walters, H. B. (1914), *Catalogue of the Greek and Roman Lamps* in the British Museum.

Williams, Hugh Aldersey (1994), *Corporate Identity*, UK: Lund Humphrise Publishers.

Windsor, Alan (1981), *Peter Behrens: Architect and Designer,* NY: Whitney.

太田徹也編著，林敬賢、劉蓮萍譯(1992)，企業商標演進史，高雄：古印出版社。

尤惠勵編著(1996)，奧運精粹一百年，新加坡：民生國際有限公司出版。

左旭初著(2003)，中國近代商標簡史，上海：學林出版社。

林磐聳編著(2001)，企業識別系統，二版，台北：藝風堂。

長廣敏雄著(1943)，古代支那工藝史，日本：桑名文星堂。

蓋瑞忠撰著(2001)，先秦工藝史，台北：行政院文化建設委員會出版。

蓋瑞忠撰著(1996)，清代工藝史，台灣：臺灣省立博物館。

國家圖書館出版品預行編目資料

企業、品牌、識別、形象：符號思維與設計方法
/ 王桂沰著. ——三版. —— 新北市：全華圖書，
　2019.01
　面；　公分
　ISBN　978-986-503-039-1（平裝）
　1. 商標設計 2. 企業識別體系 3.品牌 4.符號學
964.3　　　　　　　　　　　108001279

設計分享粉絲頁

企業、品牌、識別、形象 符號思維與設計方法

作　　者／王桂沰
發 行 人／陳本源
執行編輯／余嘉華、余孟玟
出 版 者／全華圖書股份有限公司
郵政帳號／0100836-1號
印 刷 者／宏懋打字印刷股份有限公司
圖書編號／0584802
三版一刷／2019年1月
定　　價／新臺幣500元
Ｉ Ｓ Ｂ Ｎ／978-986-503-039-1
全華圖書／www.chwa.com.tw
全華網路書店 Open Tech／www.opentech.com.tw
若您對書籍內容、排版印刷有任何問題，歡迎來信指導 book@chwa.com.tw

臺北總公司（北區營業處）
地址：23671 新北市土城區忠義路 21 號
電話：(02) 2262-5666
傳真：(02) 6637-3695、6637-3696

中區營業處
地址：40256 臺中市南區樹義一巷 26 號
電話：(04) 2261-8485
傳真：(04) 3600-9806

南區營業處
地址：80769 高雄市三民區應安街 12 號
電話：(07) 381-1377
傳真：(07) 862-5562

歡迎加入 全華會員

● 會員獨享

　會員享購書折扣、紅利積點、生日禮金、不定期優惠活動…等。

● 如何加入會員

　填妥讀者回函卡寄回，將由專人協助登入會員資料，待收到E-MAIL通知後即可成為會員。

如何購買 全華書籍

1. 網路購書

　全華網路書店「http://www.opentech.com.tw」，加入會員購書更便利，並享有紅利積點
　回饋等各式優惠。

2. 全華門市、全省書局

　歡迎至全華門市（新北土城區忠義路21號）或全省各大書局、連鎖書店選購。

3. 來電訂購

　(1) 訂購專線：(02) 2262-5666 轉 321-324
　(2) 傳真專線：(02) 6637-3696
　(3) 郵局劃撥（帳號：0100836-1　戶名：全華圖書股份有限公司）
　※ 購書未滿一千元者，酌收運費70元。

OpenTech.com.tw 全華網路書店

全華網路書店 www.opentech.com.tw
E-mail: service@chwa.com.tw

全華網路書店 www.opentech.com.tw
E-mail: service@chwa.com.tw

※ 本會員制如有變更則以最新修訂制度為準，造成不便請見諒。

讀者回函卡

填寫日期： / /

姓名： 生日：西元 年 月 日 性別：□男 □女

電話：（ ） 傳真：（ ） 手機：

e-mail：（必填）

註：數字零，請用 Φ 表示，數字 1 與英文 L 請另註明並書寫端正，謝謝。

通訊處：□□□□□

學歷：□博士 □碩士 □大學 □專科 □高中·職

職業：□工程師 □教師 □學生 □軍·公 □其他

學校/公司： 科系/部門：

· 需求書類：
□A. 電子 □B. 電機 □C. 計算機工程 □D. 資訊 □E. 機械 □F. 汽車 □I. 工管 □J. 土木
□K. 化工 □L. 設計 □M. 商管 □N. 日文 □O. 美容 □P. 休閒 □Q. 餐飲 □B. 其他

· 本次購買圖書為： 書號：

· 您對本書的評價：
封面設計： □非常滿意 □滿意 □尚可 □需改善，請說明
內容表達： □非常滿意 □滿意 □尚可 □需改善，請說明
版面編排： □非常滿意 □滿意 □尚可 □需改善，請說明
印刷品質： □非常滿意 □滿意 □尚可 □需改善，請說明
書籍定價： □非常滿意 □滿意 □尚可 □需改善，請說明
整體評價：請說明

· 您在何處購買本書？
□書局 □網路書店 □書展 □團購 □其他

· 您購買本書的原因？（可複選）
□個人需要 □公司採購 □親友推薦 □老師指定之課本 □其他

· 您希望全華以何種方式提供出版訊息及特惠活動？
□電子報 □DM □廣告 （媒體名稱 ）

· 您是否上過全華網路書店？（www.opentech.com.tw）
□是 □否 您的建議

· 您希望全華出版那方面書籍？

· 您希望全華加強那些服務？

～感謝您提供寶貴意見，全華將秉持服務的熱忱，出版更多好書，以饗讀者。

全華網路書店 http://www.opentech.com.tw

客服信箱 service@chwa.com.tw

2011.03 修訂

親愛的讀者：

感謝您對全華圖書的支持與愛護，雖然我們很慎重的處理每一本書，但恐仍有疏漏之處，若您發現本書有任何錯誤，請填寫於勘誤表內寄回，我們將於再版時修正，您的批評與指教是我們進步的原動力，謝謝！

全華圖書 敬上

勘 誤 表

書 號	頁 數	行 數	書 名	作 者
			錯誤或不當之詞句	建議修改之詞句

我有話要說：（其它之批評與建議，如封面、編排、內容、印刷品質等・・・・）